Sexerlebnisse
Band 1

Sexerlebnisse die nicht der Phantasie entsprungen sind, sondern, die die Personen auch tatsächlich erlebt haben. Lassen Sie sich entführen in die Welt der erotischen Abenteuer. Verführung, Lust, schmutzige Geschichten, Verbotenes gigantische Orgasmen, Verlangen ohne Ende. Diese Geschichten werden Ihre sexuelle Lust anregen und steigern.

Autor: Art Phoenix

Verlag: E-Book Bildverlag

© 2014

Inhaltsverzeichnis

Verbotene Liebe	5
Wochenende	12
Am Waldsee	55
Abenteuer mit Arndt	60
Klassentreffen	63
Zwei auf einmal	75
Traum-Dreier	81
Susanne	95
Im Schwimmbad	99
Pierre	115
Blaublütig	130
Der Trainer	175
Erwischt im Bordell	187
Klara, Nadja, ich	226
Russisches Roulette	235

Verbotene Liebe

Der Morgen fing ja wieder wunderbar an. Bruce kam ins Schlafzimmer und gab mir im schnippischen Ton zu verstehen, dass ich doch bitte heute nicht das Haus verlassen sollte, da er wichtige Anrufe zu erwarten hatte und ich sie entgegennehmen sollte. Oh was für ein toller Morgen, dachte ich mir und rekelte mich im Bett. Wie ich doch diesen Tag schon verabscheute, ging mir durch den Kopf während ich mich aus dem Bett quälte. Wieder einer dieser Tage voller Aggressionen und Stress, ich ging in die Küche und machte mir einen Kaffee, da Alina, meine Tochter noch schlief und Bruce aus dem Haus war, ließ ich mir ein schönes warmes Bad einlaufen und hoffte, dass mich das wieder glücklicher stimmen würde. Ich zog mein T-Shirt aus und betrachtete meinen Körper im Spiegel. Wie lange hatte dieser Körper schon keine Ektasen und Berührungen eines Mannes gespürt. Ich streichelte sanft über meine Haut, berührte meinen Hals und meine Fingerspitzen wanderten langsam herab zu meinen Brüsten. Ich ließ meine Finger sanft um meine Knospen kreisen und spürte dieses Kribbeln in mir, dieses Verlangen nach Sex. Ich lächelte, allein bei dem Gedanken daran einen Mann zu spüren. Das Schockierende daran war, es war nicht Bruce, an den ich dachte. Nein, seinen Körper wollte ich nicht spüren und anfassen und mein Lächeln erstarrte. Eigentlich ein furchtbarer Gedanke und ich fühlte mich schuldig. Vorsichtig stieg ich in die Badewanne und der Schaum umschloss meine Füße mit duftendem, wohltuenden warmen Wasser. Ich legte mich, dass mein ganzer Körper vom Wasser und Schaum berührt wurde und schloss meine Augen. Es fing an zu wirken, diese Ruhe und

angenehme Wärme. Ich hielt inne für ein paar Minuten und träumte vor mich hin und ich ertappte mich dabei, wie ich wieder anfing meinen Körper zu streicheln. Den Schaum langsam über meinen Körper strich. Es war ein tolles Gefühl. Ich streichelte meine Beine, ging langsam hoch um das Innere meiner Schenkel zu berühren. Ein leichtes Schaudern überfiel mich, und ich spürte, dass mich dieses Streicheln anmachte. Langsam öffnete ich meine Schenkel um das warme, wohlriechende Wasser an meine pulsierende Vulva zu lassen. Mit meinen Fingern fing ich an die Außenseite zu massieren und ich dachte ich müsste explodieren. Ich war so voller Erregung das ich spürte, wie langsam der Saft meiner Begierde entglitt und rieb es sanft um meinen Venushügel. Dieser bäumte sich auf, als wenn er mir sagen wollte ich brauch einen Mann, der an mir saugt und mich leckt. Die leichten Umkreisungen meiner Finger und das warme Wasser ließen mich immer näher dem Höhepunkt erreichen, aber ich wollte noch nicht.
Ich gab meiner Begierde eine Pause und lutschte langsam und genüsslich den Saft an meinen Fingern ab. Oh wie gerne hätte ich jetzt einen Schwanz in meinen Mund, dachte ich mir und genoss den Geschmack meiner Erregung. Es schmeckte salzig, wie nach einer langen Nacht voller Sex, wenn du den Körper des anderen ableckst und die Haut nach Meer schmeckt.
DAS SALZ DER BEGIERDE.
Ich konnte mein Verlangen spüren und es wurde stärker und intensiver. Ich träumte davon wie ich dem Verlangen eines Mannes unterliege und wie er mich stimuliert. Wie sich seine Zunge in meiner Grotte verliert und wie er behutsam meine Brüste massiert. Ein Klopfen an der Tür ließ mich aus meiner Träumerei aufschrecken. Ich

schlüpfte aus der Wanne und verbarg meinen nassen Körper unter einem großen Handtuch. Meine langen Haare klebten an meinem Körper. Wer kann das nur sein. Bruce wird doch nicht zurück sein und hat seinen Schlüssel vergessen. Naja vergesslich ist er ja. Ich öffnete die Tür einen Spalt und erspähte einen attraktiven jungen Mann mit einer Reisetasche in der Hand. Er lächelte mich an und fragte: "Habe ich Dich überrascht Mausi" seine Stimme kam mir so

bekannt vor und bei dem Wort Mausi traf es mich wie ein Blitz und ich glaubte meinen Augen nicht zu trauen. Yves!!!!! Ich war so perplex, das ich ihn noch nicht mal in die Wohnung bat oder ihm vor Freude um den Hals fiel. Ich stand einfach nur da und lächelte ihn an. In meinen Magen tanzte irgendetwas Samba und ich stotterte nur, "wa wa was machst du denn hier?!" Mann, konnte mir den nichts Besseres einfallen? Er ließ seine Tasche fallen und nahm mich so fest in den Arm, dass beinahe mein Handtuch runterrutschte. Oh es fühlte sich so gut an ihn zu spüren. Wie lange hatte ich schon davon geträumt. Ich hatte Yves über das Internet kennengelernt und wir haben uns trotz Altersunterschied super verstanden. Er 20 Jahre jung und ich 26. Wir fingen an uns übers. Internet zu unterhalten und wir spürten eine Verbindung. Nie hatte ich ihn persönlich gesehen und machte mir die wildesten Vorstellungen mit ihm. Doch zwischen uns war was, das nicht zu beschreiben war. Ich hatte noch nie so etwas gespürt. Ich hatte sehr starke Gefühle für ihn. Wie oft hatte ich in meiner Fantasie gehofft ihn mal persönlich zu sehen, ihn mal zu küssen. Der Gedanke war noch nicht eine Sekunde beendet, da spürte ich seine sanften Lippen auf meinen. Was ein Gefühl ihn zu küssen ich könnte Stunden so verharren.

Ich schreckte auf und zog ihn schnell in die Wohnung und schloss die Tür.
"Wenn die Nachbarn das gesehen haben"
" Keine Angst Mausi, keiner hat uns gesehen" flüsterte er mir mit seinem süßen Lächeln in mein Ohr. Dieser sanfte Hauch an meinem Ohr machte mich ganz wahnsinnig und ein angenehmer Schauer lief mir über den Rücken. Während wir uns in den Armen hielten und küssten, spürte ich eine Regung in seiner Hose und schon nahm er meine Hand und führte sie zu einer Wölbung in seiner Hose. "Spürst du das?" Ich antwortete mit einem Nicken zu mehr war ich nicht fähig. "Er will dich, seit ich Dich kenne" Ich streichelte mit einem leichten Druck über den Hügel in der Hose. Seine Hände streichelten sanft über meinen Hintern und erforschten den Weg vor zu meiner, vor Erregung, feuchten
Grotte. Er fand einen Weg unter mein Handtuch und massierte sanft über meine feuchte Schlucht. Wie lange hatte ich schon nicht mehr dieses Gefühl der Begierde. Ich öffnete seine Hose und spürte nun seinen harten Schwanz in meiner Hand. Das Blut pulsierte in ihm und ich konnte die Adern die unter dieser zarten Haut verliefen spüren. Oh wie ich dieses Stück an ihm liebte ich wünschte mir es nie mehr loslassen zu müssen. "Fühlt sich das gut an? " fragte er mich, doch ich war wie in Trance. Seine Finger zwischen meinen Schamlippen rieben langsam auf und ab in einer stetigen Geschwindigkeit dann stoppte er für ein Zehntel einer Sekunde und bewegte seine Finger wieder auf und ab. Ich löste mich nur schweren Herzens von ihm um mich auf die Couch zu legen. Ich legte mich so hin, dass er meine Muschi sehen konnte und wie meine Klitoris vor Erregung rausragte. Ich öffnete mit meinen Fingern

meine Schamlippen so hatte er einen Einblick in den feuchten und warmen Abgrund. Die nur so nach seinem Schwanz schrie. Er stand vor mir mit seinem wundervollen Schwanz in der Hand und fing an sich vor mir zu befriedigen. Ein paar Tropfen seines leckeren Spermas glitzerten auf seinem Schwanz. Ich wollte es schmecken und gab ihn ein Zeichen näher zu kommen. Ich richtete mich auf und hatte meinen Kopf genau in der Höhe seines erregten Schwanzes. Ich leckte ihm die Tropfen von seinem Schwanz und nahm die Eichel sanft zwischen meine Lippen. Ich saugte ein, zweimal dran und ließ ihn wieder gehen. Dann nahm ich ihn wieder in den Mund, diesmal tiefer und umschloss ihn mit meinem Mund. Meine Zunge umkreiste seine Eichel und ich spürte wie erregt er war. Er würde kommen, wenn ich nicht von ihm lassen würde, deshalb ließ ich ihn wieder gehen und bat ihn mich zu berühren. Ich legte mich zurück um mich ihm hinzugeben. Mit seinen Fingern öffnete er meine Lippen und vergrub sein Zunge in meiner Grotte. Er wusste wie er mich wahnsinnig machen konnte. Er saugte an meiner Klitoris und nahm sie sanft zwischen seine Zähne um sie ein bisschen weg zu ziehen und wieder loszulassen. Er machte dies ein paarmal und ich war kurz davor zu explodieren. Dann spürte ich seinen Finger in meiner Muschi und wie er die Wände abtastete. Zweidreimal schob er den Finger rein und raus, dann nahm er den zweiten dazu und nach einer Weile den dritten und vierten Finger. Ich bäumte mich vor Begierde nach ihm und zog ihn auf mich. Ich spürte seine harten Schwanz an meiner Klitoris und bat ihn seine Eichel an meiner Muschi zu reiben. Ich wollte schreien wollte meine Finger in seinen Rücken pressen. Ich war so geil, das ich seinen harten Schwanz nahm und

ihm den Weg in meine feucht- warme Muschi zeigte. Langsam drang er in mich ein und er schaute mir dabei tief in die Augen. Ich kam mit meinem Gesicht näher zu ihm und flüsterte ihm sanft ins Ohr, "Du machst mich so geil, das ist alles dir und ich will das du es dir nimmst und mich fertig machst." Er lächelte, gab mir einen tiefen innigen Kuss und stieß seinen Schwanz tiefer und härter in mich bis er das Ende erreichte. Er fing an schneller zu werden und stieß in härter und immer tiefer in mich. Er nahm meine Beine auf seine Schultern und sein Atem wurde härter und schneller. Oh was ein wunderbares Gefühl dachte ich nur und ich ließ mich unter seinem Körper fallen. Ich griff nach seinem Hintern und krallte mich mit meinen Fingernägeln in sein Fleisch. Ich spürte, dass es nicht mehr lange dauern würde bis ich kommen würde. Ich bewegte meine Hüften im Rhythmus seiner Stöße um ihn noch intensiver zu spüren. Wir waren eins! Ich war so weit und schaute ihn an wie weit er war und an seinem Gesichtsausdruck konnte ich feststellen dass es auch nicht mehr lange bei ihm dauern konnte. Dann spürte ich seinen harten Strahl in mir und die Wärme seines Spermas zur gleichen Zeit meines Orgasmus, meine Muskeln zucken ließ.
"OOOOOOOHHHHHHHHHHHHH mmmmmeeeeeeeiiiiiiiiiiiiiinnnnnnnnnn Gooooooootttttttttttttttt", Er zuckte noch ein zweimal und sank in meinen Arm. Wir hielten inne um uns gegenseitig zu spüren und meine Muskeln umklammerten seinen wundervollen Schwanz. Unsere beiden Säfte vereinigten sich und liefen langsam aus meiner Muschi runter zwischen meinen Pobacken. Ich musste kichern, da es kitzelte und jede Körperbewegung berührte seinen empfindlichen Schwanz. "Lass mich

deinen Schwanz sauber lecken" doch er hatte eine bessere Idee. Er löste sich von mir und wollte das wir Plätze wechseln. "Komm wir machen die 69 Stellung, dann kann ich dich auch sauberlecken" Ich genoss das sanfte Lecken von ihm und ich saugte ihm den letzten Tropfen aus seinem Schwanz. Anscheinend schien es ihm zu gefallen, doch leider mussten wir diese wunderbare Stimmung unterbrechen, da Bruce bald nach Hause kommen wollte. Ich hatte mich schon lange nicht mehr so gut gefühlt und ich war froh, dass er jetzt da war.....

Wochenende

Es war schon recht spät, als ich von der Arbeit nach Hause komme. In der Firma ist im Moment so viel zu tun, dass unser Chef, uns gebeten hat, etwas länger zu bleiben. Ich war ziemlich geschafft. Das einzige voran ich noch denken kann, ist an ein heißes Bad, und an mein Bett. Ich nehme die Post aus dem Briefkasten und gehe in meine Wohnung. Ich hänge meine Jacke an die Garderobe, und lege die Briefe auf die Kommode im Flur. Auf den Weg ins Badezimmer ziehe ich mich bis auf meinen BH und meinen Slip aus. Ich sollte mich erst einmal vorstellen. Mein Name ist Monika, 38 Jahre alt, 174 cm. groß, durchschnittliche Figur mit recht großen Brüsten, und seit 2 Jahren geschieden. Während das Wasser die Wanne füllt, sehe ich die Post durch. Wie immer eine Menge Rechnungen und Werbematerial. Im Moment bin ich aber zu abgespannt, mich damit zu befassen. Ich will sie bereits an die Seite legen, als mir ein Brief auffällt, der offensichtlich mit der Hand geschrieben wurde. Als Absender ist der Name Christine Krüger aus Göttingen angegeben. Der Name Krüger sagt mir überhaupt nichts. Göttingen schon mehr. Dort bin ich aufgewachsen, zur Schule gegangen und habe mein Leben verbracht, bis ich meinen Ex- Mann kennengelernt habe. Ich ziehe mich ganz aus, lege mich in die Badewanne, und öffne den Brief. Der Brief ist anscheinend mit einem Computer geschrieben. In ihm wird mir mitgeteilt, dass meine ehemaligen Klassenkameraden ein Klassentreffen planen. Endlich eine erfreuliche Nachricht. Der Zeitpunkt ist gut gewählt. Er fällt genau in meinen Urlaub. Unter der Einladung ist noch etwas mit der Hand geschrieben. Jetzt erfahre ich

endlich, wer Christine Krüger ist. Sie war meine beste Freundin. Sie teilt mir mit, dass Sie verheiratet ist, einen schon fast erwachsenden Sohn hat, und das Sie sich freut mich endlich wieder zusehen. Christine lädt mich ein, bei ihr zu wohnen, damit ich nicht im Hotel übernachten muss. Außerdem haben wir so die Möglichkeit über alte Zeiten zu reden. Sie hat ihre Telefonnummer mit angegeben. Sofort hole ich mein Telefon, lege mich wieder in die Wanne, und rufe Christine an. Sie freut sich, dass ich mich so schnell melde. Wir verstehen uns so gut, wie damals. Deshalb merke ich nicht, wie schnell die Zeit vergeht. Erst als ich auflege, merke ich, dass das Wasser schon kalt wird. Ich trockne mich ab, lege mich in mein Bett, und schlafe sofort ein. Freitag Als der Zeitpunkt endlich gekommen ist, setze ich mich in den Zug und fahre nach Göttingen. Am Bahnhof werde ich bereits von Christine erwartet. Wir fallen uns in die Arme. Auch ihr Mann ist mitgekommen. Er macht einen sehr guten Eindruck. Schon auf der Fahrt, reden wir fast ununterbrochen. Bei Christine angekommen, zeigt Sie mir erst einmal mein Zimmer. Anschließend aßen wir zu Abend. Ich weiß nicht, wie lange wir zusammen saßen, als die Tür aufgeht, und ein junger Mann herein kommt. "Darf ich Dir unseren Sohn Klaus vorstellen. Klaus, das ist meine Jugendfreundin Monika." Ich betrachte ihn mir etwas genauer. Er ist ein sehr gutaussehender Kerl. Er ist Mittelgroß, ca. 18 Jahre und hat eine sportliche Figur. "Guten Abend. Sie sind also die Frau, von der meiner Mutter seit ein paar Tagen erzählt." "Ich hoffe, sie hat nicht alles erzählt." Ich gebe ihm die Hand. Er hat einen recht kräftigen Händedruck. Nachdem auch er etwas gegessen hat, verlässt er uns wieder. Am nächsten Tag, bekommt Christines Mann einen Anruf. Seine Eltern

haben einen Autounfall gehabt. Christine unterhält sich lange mit ihrem Mann, bevor Sie zu mir kommt. "Du hast es sicherlich mit bekommen. Meine Schwiegereltern hatten einen Unfall. Es ist zum Glück nichts Ernstes. Aber mein Mann und ich, müssen natürlich sofort zu ihnen fahren." "Mach Dir nur keine Gedanken um mich. Ich werde einfach in ein Hotel ziehen, und Du rufst mich an, sobald ihr wieder zurück seid." "Ich habe mit meinen Mann darüber gesprochen. Natürlich bleibst Du hier wohnen." "Aber...". "Keine Widerrede. Klaus wird Dir Gesellschaft leisten." Christine packt ein paar Sachen zusammen, gibt ihren Sohn noch Anweisungen, und fährt danach sofort los. Weil es schon recht spät ist, deckt Klaus den Abendbrottisch. Während des Essens lernen wir uns etwas besser kennen. Meinen ersten Eindruck von Klaus muss ich jetzt revidieren. Er ist doch kein Durchschnitttyp. Er hat nicht nur Humor, sondern hat irgendetwas an sich, das mich anzieht. Ich kann nicht erklären, was es ist, aber zwischen meinen Beinen fängt es an zu kribbeln. Nach dem Essen, räumen wir gemeinsam den Tisch ab. Während ich das Geschirr abwasche, trocknet Klaus ab und räumt es sofort weg. Dabei kommt es zur ersten Berührung. Um an den letzten Teller zu kommen, muss sich Klaus eng an mich drücken. Ich spüre, dass sich sein Schwanz in seiner Hose aufrichtet, und sich an meinen Po drückt. Es ist ein herrliches Gefühl, dass ich lange vermisst habe. Auch Klaus scheint es zu gefallen, denn er macht keine Anstalten, sich von mir zu trennen. Er nimmt den letzten Teller und trocknet ihn ab, ohne sich von mir zu trennen. Obwohl ich es nicht möchte, drängt sich mein Hintern an ihn, und ich genieße die Reibung in meiner Po Spalte. Als er sich von mir trennt, um den Teller weg zustellen,

bin ich sogar etwas enttäuscht. Ich brauche einen Moment um mich wieder zu beruhigen. "Ich gehe noch schnell unter die Dusche, bevor ich in's Bett gehe." sage ich zu Klaus. "In Ordnung. Handtücher und Duschgel findest du im Schränkchen neben der Badewanne." Nach der Dusche ziehe ich mir nur einen Bademantel über. Ich habe mir angewöhnt, nackt zu schlafen, und da ich sofort in mein Bett will, erspare ich es mir Unterwäsche anzuziehen. Um in mein Zimmer zukommen, muss ich an dem Wohnzimmer vorbei. Als ich an der offenen Tür vorbei gehe, höre ich dass der Fernseher an ist. Neugierig gehe ich in das Zimmer, um zu sehen, was sich Klaus ansieht. Er sieht sich "Harry und Sally" an. "Kann ich mich zu Dir setzen. Dies ist einer meiner Lieblingsfilme." "Aber natürlich. Setz dich doch." Ich setze mich neben ihn. Ich würde mich gerne wo anders hinsetzen, schließlich bin ich fast nackt, aber dies ist der einzige Platz von dem aus ich den Film verfolgen kann. "Möchtest Du etwas trinken? Meine Mutter hat mir befohlen, jeden deiner Wünsche zu erfüllen." "Gerne. Wenn du vielleicht einen Schluck Wein hättest?" Klaus steht auf und kommt nach kurzer Zeit mit einer Flasche Wein und zwei Gläser zurück. Er schenkt beide Gläser voll, und wir prosten uns zu. Während der nächsten paar Minuten konzentriere ich mich auf den Film. Deshalb bemerke ich nicht, dass Klaus mich aus dem Augenwinkel betrachtet. Ich bin so tief in dem Film versunken, dass ich nicht bemerke, wie sich mein Bademantel verschiebt. Er ist vorne etwas verrutscht, so dass ein Teil meiner Beine zu sehen ist. Aber Klaus hat es bemerkt. Es dauert eine Zeit lang, bis ich bemerke, dass sich etwas verändert hat. Als ich bemerke, dass Klaus auf meine Schenkel starrt, werde ich etwas Rot.

Aber ich bin auch geschmeichelt, dass ich einen jungen Mann noch so erregen kann. Gleichzeitig spüre ich auch das Kribbeln zwischen meinen Beinen wieder, und merke, dass ich feucht werde. Mein Bademantel sitzt vorne ziemlich eng, so das zusehen ist, dass sich meine Brustwarzen verhärten. Ich rücke meinen Bademantel wieder zurecht, doch das Gefühl zwischen meinen Schenkel bleibt. Mein Hals ist so trocken, das ich einen Schluck Wein trinke. Ich brauche 15 Minuten um mich wieder auf den Film zu konzentrieren. Weitere 10 Minuten später, spüre ich etwas an meinen Busen. Ich bin sehr überrascht, als ich bemerke, dass Klaus mit einem Finger vorsichtig an meinen Nippel spielt. Sofort schwillt sie wieder an. Ich bin im ersten Moment so überrascht, dass ich keine Anstalten mache mich zu wehren. Dieses versteht Klaus vollkommen falsch. Anscheinend ist er der Meinung, ich möchte, dass er weitermacht. Bevor ich seinen Finger wegnehmen kann, schiebt er seine Hand unter meinen Bademantel. Seine Finger bekommen sofort meine harte Knospe zufassen. Klaus ist so zärtlich, wie ich es lange nicht mehr gespürt habe. Für einen Moment schließe ich meine Augen, und genieße seine Hand an meinen Busen. Als ich mich wieder etwas in meiner Gewalt habe, und seine Hand von mir nehmen will, spüre ich, wie Klaus seine andere Hand auf meine Knie legt, und sie langsam nach oben schiebt. Seit einem Jahr hatte ich keinen Mann mehr zwischen meinen Beinen gespürt. Klaus hat deshalb leichtes Spiel mit mir. Mit der einen Hand reibt er meine Titten, mit der anderen streichelt er die Innenseiten meiner Schenkel. Mein Atem wird etwas schneller. An der Art und Weise, wie Klaus mich anfasst, spüre ich, dass er noch nicht sehr viel Erfahrung mit Frauen hat. Aber genau das törnt mich so an. Ich habe

16

meine Augen noch immer geschlossen. Klaus schiebt seine Hand immer weiter unter meinem Bademantel. Je höher er seine Hand schiebt, desto mehr öffne ich meine Schenkel. Inzwischen ist meine Möse nicht nur feucht, sondern nass. Als seine Finger meine geile Pflaume berühren, stöhne ich auf. Seine Berührung ist noch etwas unbeholfen, deshalb zeige ich ihm, wie ich es am liebsten habe. Klaus lernt schnell. Seine Finger bringen mich rasch an den Rand meines ersten Höhepunkts. Aber kurz davor werden seine Bewegungen langsamer. "Nicht langsamer werden. Ich bin gleich soweit." stöhne ich. "Besorg es mir. Mach mich endlich fertig." Aber Klaus versteht es, meinen Orgasmus immer weiter hinaus zu zögern. Er schafft es mich zu einem zuckenden Stück Fleisch zu machen. Ich kann nur noch keuchen und stöhnen. Klaus macht es anscheinend Spaß, mich so zu quälen. "Das gefällt Dir wohl? Du bist eine herrliche Frau. Dein Körper macht mich scharf. Ich will dich richtig fertig machen. Du sollst nie wieder einen anderen Mann ansehen. Und, ist das gut so? Soll ich weiter machen?" "Ja, oh ja. Mach's mir. Besorg es mir endlich." Ich bettle ihn an. Ich war noch nie so geil. Ich habe das Gefühl, dass ich nur noch aus Fotze bestehe. Ich sehne mich so nach Erlösung. "Wichs, wichs mich schneller. Schneller und härter. Gib's meiner geilen Möse. Jaaaa!!! Bleib, bleib da. Reib meinen Kitzler! Aaaahhh!!!" Ich spreizte meine Beine noch mehr, und schiebe meinen Unterkörper noch weiter seinen Finger entgegen. Endlich hatte Klaus ein Einsehen. "Soll ich es Dir jetzt besorgen? Soll ich schneller machen?" "Oh ja, schneller. Wichs meine nasse Fotze!!" Klaus lässt seine Finger schneller und härter über meinen Kitzler gleiten. Gleichzeitig knetet er meine Titten regelrecht. Mit zwei Fingern fickt

er mein Loch, mit dem Daumen bearbeitet er meinen Kitzler. Das ist zu viel. Unter einen lauten Aufschrei komme ich zum Höhepunkt. Einen so starken Orgasmus hatte ich noch nie. Ich laufe richtig aus. Mein Mösensaft fließt richtig auf das Sofa. Seine Finger hören nicht auf, es meiner Schnecke zu besorgen. Mein Orgasmus nimmt überhaupt kein Ende. Für einen Moment habe ich Angst, dass ich den Verstand verliere. Erst als Klaus mich langsamer wichst, sacke ich zusammen. Ich bin so fix und fertig, dass ich nicht merke, wie Klaus mich auf seine Arme nimmt und in sein Zimmer trägt. Dort legt er mich auf sein Bett. Es ist ein ziemlich breites Bett. Ich habe mich immer noch nicht erholt, als Klaus meinen Bademantel öffnet, und zärtlich meinen ganzen Körper streichelt. "Du bist wunderschön. Ich habe noch nie einen solch herrlichen Körper gesehen." "Jetzt übertreibst du aber." "Oh nein. Ich meine es vollkommen Ernst. Ich kann Dir gar nicht sagen, wie scharf Du mich machst." Sanft streichelt er mich. Er lässt sich sehr viel Zeit, meinen Körper zu erkunden. Obwohl ich es nicht glauben kann, spüre ich, wie sich meine Pussi wieder meldet. Klaus benutzt nicht mehr seine Hände, sondern seine Zunge. Langsam lässt er seine Zunge mein Bein hinauf gleiten. Sofort mache ich die Beine breit, damit er leichter an meine Pflaume kann. Als er bei meinem Schenkel angekommen ist, muss ich aufstöhnen. Kurz vor meiner Möse stoppt er, und gleitet an meinem anderen Bein wieder nach unten. Dieses Spiel wiederholt er ein paar Mal. Bald bin ich wieder so weit, dass ich ihn bitte, es mir jetzt mit seinem Mund zu besorgen. Aber erst als ich wieder anfange laut zu keuchen, und ihn anbettle es mir zu besorgen, leckt Er meine Möse. Da Er noch nicht weiß, wie man eine Fotze leckt, zeige ich es

ihm. Klaus lernt schnell. Er ist ein richtiges Naturtalent. Es dauert nicht lange, und er hat mich wieder soweit, dass ich laut stöhne und jammere. Ich nehme seinen Kopf in beide Hände, und presse ihn fest auf meine Schnecke. "Leck mich. Steck deine Zunge in mein geiles Loch. Saug an meinem Kitzler. Guuutt!! Das tut so gut. Du machst das phantastisch. Ich halte es nicht mehr aus." Diesmal quält Klaus mich nicht so lange. Es dauert nicht lange, und ich komme zu meinem nächsten Höhepunkt. Mein Orgasmus ist noch nicht abgeklungen, als Klaus sich auszieht. Er hat einen herrlichen Schwanz. Er ist zwar nicht besonders lang, dafür aber ziemlich dick. Ich habe noch nie einen solch dicken Prügel in Natura gesehen. "Leg dich hin. Leg dich auf den Rücken." sage ich zu Klaus. Sofort legt er sich neben mich. Langsam streichle ich seine Latte. Sie ist so Dick, dass ich Schwierigkeiten habe, meine Hand darum zuschließen. Ich wichse seinen Stamm langsam, und spiele mit seinen Eiern. Klaus stöhnt auf. Jetzt habe ich die Möglichkeit mich zu rächen. Ich mache mit ihm dasselbe Spiel, dass er vorhin mit mir getrieben hat. Ich versuche diesen Bolzen in meinen Mund zunehmen. Dieses ist aber nicht so leicht. Als ich seine Eichel drin habe, sauge ich daran, und lecke mit meiner Zunge über den Schlitz. Gleichzeitig wichse ich ihn. Es dauert nicht lange, und Klaus windet sich unter mir, und versucht mir seinen Schwanz noch tiefer in meinen Mund zustoßen. Das lasse ich aber nicht zu. Ich quäl ihn genauso, wie Er es mit mir gemacht hat. Lange hält Klaus das aber nicht durch. Er nimmt mich, dreht mich auf den Rücken, und spreizt meine Beine. "Was ist? Willst Du mich jetzt bumsen? Willst Du deinen Fickprügel in meine Möse stecken, und mich so richtig durch vögeln? Willst Du mich ficken, bis

Du deinen Saft in meine heiße Fotze spritzt? Willst Du das?" "Oh ja. Ich will deine Fotze ficken. Ich werde dich jetzt mal so richtig durchziehen." Klaus legt sich zwischen meine Schenkel, und versucht in mir einzudringen. Da ich aber anscheinend seine erste Frau bin, muss ich ihn dabei helfen. Ich nehme seine Latte, und steck sie in mein geiles Loch. Mit einem einzigen Stoß haut er mir seinen Prügel bis zum Anschlag in meine Fotze. Er ist so dick, dass ich mich regelrecht aufgespießt fühle. "Das ist so toll. Du füllst mich ganz aus. Stoß, stoß mich." Schon nach wenigen Stößen komme ich zum Höhepunkt. Aber Klaus legt jetzt erstrichtig los. Er schiebt mir zwei dicke Kissen unter meinen Hintern, legt meine Beine auf seine Schultern, und fängt dann an mich zu bumsen. "Ja, ja fick mich. Bums meine Möse zum Orgasmus." Klaus vögelt mich hart und schnell. Er beugt seinen Oberkörper noch weiter nach vorne, so dass meine Schenkel fast neben meinen Kopf liegen, und hält meine Hände fest. Jetzt bin ich ihm vollkommen ausgeliefert. Ich habe keine Möglichkeit mehr, mich zu bewegen. "Jetzt bist Du dran. Jetzt werde ich dich fertig machen." "Aaaahhh!!! Ohh, jaaaa!!! Mehr, mehr und härter!" keuche ich. Und dann legt Klaus richtig los. Er wechselt immer wieder das Tempo. Ich weiß nicht mehr, wie oft ich zum Orgasmus gekommen bin. Zum ersten Mal in meinen Leben, erfahre ich, was es heißt, durch gevögelt zu werden. Klaus fickt mich richtig durch. Ich kann nur noch stöhnen, keuchen und schreien. Ich verliere jegliches Gefühl für Zeit. Ich wunder mich darüber, wie lange Klaus durch hält. "Spritz, spritz doch endlich. Ich kann doch nicht mehr." Jammer ich. Ich lief regelrecht aus. Klaus vögelt trotzdem weiter. Ich liege fix und fertig unter ihm, und kann noch nicht einmal mehr

stöhnen. Trotzdem gelingt es Klaus mir noch einen Höhepunkt zu besorgen, bevor er mir seine Ladung in meine Möse spritzt. Erschöpft legt Er sich neben mich. Wir sind Beide so fertig, dass wir sofort einschlafen. Sonnabend Ich schlafe sehr lange. Als ich aufwache ist es schon 11:30 Uhr. Ich springe schnell unter die Dusche, und gehe anschließend in mein Zimmer. Auf dem Bett liegt ein Zettel: Liebe Monika! Ich muss Heute länger arbeiten, darum werden wir uns nachher nicht mehr sehen. Dieses bedaure ich sehr. Ich wünsche Dir auf den Klassentreffen viel Spaß. Liebe Grüße Klaus. PS: Danke für die herrliche Nacht! Schade, ich habe so gehofft, mich auch bei Klaus zu bedanken. Schließlich hat es noch kein Mann geschafft, mich so gut zu befriedigen. Aber ich bleibe ja noch etwas. Ich hoffe, dass ich schon sehr bald für ihn die Beine breit machen kann. Ich ziehe mich an, und gehe in die Stadt zum Essen. Die Altstadt ist noch schöner geworden. Nach einem ausgedehnten Stadtbummel gehe ich zurück. Ich ziehe mich um, und muss mich auch schon auf den Weg machen. Das Klassentreffen ist hervorragend organisiert. Es ist schön die alten Gesichter wieder zusehen. Ich amüsiere mich hervorragend. Als das Fest dem Ende zugeht, sitze ich mit einer Freundin alleine am Tisch. Nach Christine ist Sie meine beste Freundin. Ihr Name ist Ines. Sie hat sich sehr verändert. Aus einer grauen Maus, ist ein Superweib geworden. Sie hat lange, wohlgeformte Beine, einen mittelgroßen Busen, wunderschöne blaue Augen, und einen vollen, sinnlichen Mund. Ines erzählt mir, dass Sie seit 5 Jahren geschieden ist, und seit dem alleine etwas außerhalb der Stadt wohnt. Ich wunder mich sehr über Ines. Früher war Sie sehr verklemmt. Jetzt erzählt Sie ganz offen über ihre früheren Beziehungen. Ines benutzt

sogar ordinäre Ausdrücke, etwas was Sie in unserer Schulzeit nie gemacht hat. "Nun erzähl auch mal etwas von Dir." "Also, ich arbeite als..." Ines unterbricht mich: "Das kannst du mir ein anderes mal erzählen. Was mich interessiert, hast du einen Lover, und besorgt er es dir ordentlich?" Es verschlägt mir die Sprache. Mit einem solchen Satz aus Ines Mund, habe ich nicht gerechnet. "Ich bin auch solo. Und das seit etwas über einem Jahr." "Komm, erzähl mir die Wahrheit. Ich brauche dich doch nur anzusehen. Du machst den Eindruck einer frisch gevögelten Frau. Also erzähl doch endlich." Ich erzähle Ines mein Erlebnis mit Klaus. "Wow, ist er wirklich so gut?" "Er ist nicht nur gut, er ist phantastisch. Ich bin noch nie so durch gefickt worden. Ich war fix und fertig, und ich war froh, als Klaus aufgehört hat." "Übertreib mal nicht so. Du willst mir doch nicht wohl weismachen, dass ein 18 jähriger, eine erfahrenen Frau, wie dich, so erledigen kann." "Es ist aber wahr. Ich brauch nur an letzte Nacht denken, schon werde ich feucht." "Besuch mich. Komm doch Morgen mit Klaus vorbei. Ich habe ein ganzes Haus für mich allein. Wenn Klaus so gut ist, schafft er auch uns Beide, und ich brauch auch mal wieder einen anständigen Schwanz in meiner Möse." Wir verabreden uns für den nächsten Tag. Ines gibt mir ihre Adresse, und wir entwerfen einen Plan, wie wir Klaus zur einen Dreier bekommen. Wir bleiben noch ein oder zwei Stunden, bevor wir nach Hause gehen. Klaus ist noch nicht zu Haus. Ich gehe zu Bett, und freue mich schon auf Morgen. Sonntag Ich bin noch vor Klaus wach. Ich bereite den Frühstückstisch vor, bevor ich Klaus wecke. Ich sitze bereits am Tisch, als Klaus zu mir kommt. Er gibt mir einen Kuss. "Na, wie war deine Feier?" "Sie war echt toll. Eine Freundin hat mich zu sich eingeladen. Ich

habe eine große Bitte an dich." "Schon erledigt. Was soll ich tun?" "Ines wohnt etwas außerhalb. Es wäre sehr nett, wenn du mich fahren könntest." "Aber natürlich." Klaus schiebt mir seine Hand unter meinen Minirock. "Bitte nicht jetzt. Ich habe Ines versprochen, um 10:00 Uhr bei ihr zu sein. Wenn wir pünktlich sein wollen, haben wir dazu jetzt keine Zeit mehr." "Dafür ist immer Zeit." Klaus schiebt seine Hand höher. Und obwohl ich es nicht möchte, öffne ich meine Beine. Sofort kniet sich Klaus vor mich hin. Er schiebt meinen Rock nach oben, und zieht meinen Slip aus. Klaus steckt mir zwei Finger in meine schon nasse Pflaume. Es dauert nicht lange, und ich bin schon wieder geil. Ich rutsche auf den Stuhl ganz nach vorne, und mache die Beine breit. Klaus schiebt seinen Kopf zwischen meine Schenkel, und leckt meine Pussi. "Ja leck mich. Besorg es meiner Fotze." Klaus braucht nicht lange um mich zum Höhepunkt zubringen. "Ich kann es nicht mehr halten. Du bist so gut. Klaus! Ich komme! Jetztttt!!!! Aaahhh!!!" Als ich mich erholt habe, sage ich zu ihm: "Du bist unmöglich, Klaus. Jetzt hast Du mich schon wieder geschafft." Ich sehe auf die Uhr. "Mein Gott, schon so spät. Jetzt müssen wir aber los." "Schade!" "Keine Sorge, du kommst schon nicht zu kurz. Ich verspreche Dir, dass wir es heute noch kräftig miteinander treiben." Sofort huscht ein Lächeln über Klaus Gesicht. Klaus holt das Auto aus der Garage, und fährt mich zu Ines. Ines erwartet uns schon. Ich steige aus, und begrüße Sie. Klaus will schon losfahren, als Ines auch ihn ins Haus bittet. Wir gehen in das Wohnzimmer. Ines setzt sich neben Klaus, ich setze mich ihn genau gegenüber. Ines hält sich nicht lange bei der Vorrede auf. Sie legt Klaus ihre Hand auf seinen Schenkel. "Monika hat mir erzählt, wie gut Du ficken kannst." Das ist nicht

mehr die Ines, die ich mal gekannt habe. Klaus sieht unsicher zu mir. Sein Gesicht wird blass. "Keine Angst, es wird unter uns bleiben." Klaus muss mehrmals schlucken. Langsam kehrt die Farbe in sein Gesicht zurück. "Erzähl Ines mal, was Du vorhin mit mir gemacht hast." Ines legt ihre Hand auf die Beule in Klaus Hose. "Na, was hast Du mit Moni gemacht?" Langsam reibt Sie seinen Prügel. "Los sag es ihr." "Ich habe Sie geleckt." Inzwischen hat Ines die Hose von Klaus geöffnet, und seine Latte rausgeholt. "Man Moni hat nicht übertrieben. Der ist wirklich ungewöhnlich dick. Und, hat Dir ihre Möse geschmeckt?" Ines wichst langsam seinen Schwanz. Sie macht es sehr erfahren. Klaus kann nicht anders, als sich ihr hinzugeben. "Ja, oh ja. Monika schmeckt sehr gut." "Ist Sie auch zum Orgasmus gekommen?" Während Ines, Klaus weiter wichst, habe ich meine Bluse geöffnet. Mit einer Hand streichle ich meinen Busen, mit der anderen meine Möse. "Ja, es ist ihr gekommen." stöhnt Klaus. "Sieh mal, wie geil Monika ist. Guck nur, wie Sie es sich selber besorgt. Ich möchte auch kommen. Holst Du mir auch einen runter?" Während Ines dieses zu Klaus sagt, wichst Sie etwas schneller. "Ich mache alles, was Du willst." Ines zieht sich aus, und legt sich vollkommen nackt auf die Erde. Sie spreizt ihre Beine soweit wie möglich, und zieht ihre Schamlippen auseinander. "Komm, mach's mir mit deiner Zunge." Das lässt Klaus sich nicht zweimal sagen. Er legt sich zwischen ihre Schenkel, und fängt an, ihre Schnecke mit der Zunge zu bearbeiten. Es dauert nicht lange, und das Stöhnen von Ines wird immer lauter. "Schön, das ist so schön. Ouuaaa! Monika komm her. Ich will dich auch lecken." Das lasse ich mir nicht zweimal sagen. Ich bin schon wieder so scharf, dass ich mich im

Moment von jedem nehmen würde. So schnell, wie möglich, ziehe ich mich aus, und setze mich auf das Gesicht von Ines. Ihre Zunge findet sofort meinen Kitzler. Schon nach kurzer Zeit weiß ich, dass Sie nicht das erste Mal eine Frau leckt. Ines und ich stöhnen um die Wette. Sie steckt mir einen Finger in meinen Hintern, und fickt mich damit. Das hat noch niemand mit mir gemacht. Das Gefühl ist einfach unbeschreiblich. Schon nach kurzer Zeit, geht mir einer ab. "Ich, ich komme. Ines!!! Du bist so gut! Aaahhhh!!!!" Ihre Zunge holt auch den letzten Tropfen aus mir raus. Ich rolle mich von ihr runter. "Mir geht auch einer ab!" Ines Körper dreht und windet sich. "Jetzt! Ouuaa!!! Jetttzzztttt!!!!" Während der Orgasmus noch ihren Körper durch schüttelt, zieht Klaus sich auch aus, und stürzt sich auf mich. Bevor ich weiß, was los ist, werde ich schon von Klaus gevögelt. Er fickt mich hart und schnell. Ines legt sich neben mich, und nimmt mich in ihre Arme. "Ist es schön, wenn er dich vögelt?" "Er fickt so gut. Ich bin gleich..." Der Rest geht in meinem Stöhnen unter. "Und Dir, wie gefällt es Dir, Klaus?" "Sie ist so eng und so nass." Ich bin schon wieder soweit. Unter einem lauten Schrei, komme ich zum Höhepunkt. Ines kniet neben uns auf allen Vieren. "Komm zu mir. Steck mir deinen Fickprügel in meine geile Fotze, und bums mich. Bums mich genauso, wie Du Monika gevögelt hast." Ines macht ihre Beine breit, und Klaus, der hinter ihr kniet, schiebt langsam seine Latte in ihr weit geöffnetes Loch. Ines stöhnt auf. jetzt fängt Klaus an, sein Rohr rein und raus zu schieben. "Fick, fick mich. Stoß zu. Nicht so viel Rücksicht. Mach mich richtig Fertig." "Ganz wie Du willst." Klaus vögelt Ines so, wie er es mit mir gemacht hat. Ines kommt mehrmals zum Orgasmus. Auch ich bin schon wieder heiß. Ich lege

mich verkehrt herum unter Ines. Sofort schiebt Sie mir ihre Zunge in meine Pflaume. Und auch ich, lecke Sie. Es ist ein tolles Gefühl, eine Möse zu lecken, die gerade gevögelt wird. In den nächsten 45 Minuten hört man nur noch Keuchen, und spitze Schrei. In dieser Zeit komme ich noch drei Mal zum Höhepunkt. Wie oft Ines kommt, weiß ich nicht. Ein Orgasmus geht bei ihr in den anderen über. Ihre Schultern liegen auf mir, ihr Kopf auf dem Boden. Ines ist so fertig, dass Sie sich nicht mehr alleine aufrecht halten kann. Klaus hält Ines an den Hüften fest, damit Sie nicht zusammen sackt. "Spritz endlich. Ines kann doch nicht mehr." "Noch nicht. Das ist so unglaublich schön." "Du kannst uns Beide noch sehr oft haben." Klaus bumst trotzdem weiter. Jetzt aber etwas langsamer. Ines keucht mit offenem Mund. Beide Hände haben Sie in den Teppich gekrallt. Ich beschließe ihr zu helfen. Ich bearbeite den Schwanz, und die Eier von Klaus mit meiner Zunge. Es dauert nicht lange, und Er fängt laut an zu stöhnen. "Schön. Hör bitte nicht auf. Mach weiter. Ich mach auch alles was Du willst. Das ist einfach herrlich." Du machst alles, was ich will?" "Alles. Nur hör nicht auf." Klaus fickt Ines jetzt, wie ein Wilder. Abwechselnd sauge ich einen Hoden nach den anderen, in meinen Mund. Unter einem lauten Schrei, spritzt Klaus seine Ficksahne in Ines Pflaume. Und auch Ines kommt noch einmal. Ich lecke die Säfte, die sich in ihrer Fotze vermischen, auf. Klaus rutscht von Ines runter, und liegt schwer atmend neben uns. Auch Ines sackt in sich zusammen. Ines schläft sofort ein. Auch Klaus und ich, schlafen auf dem Teppich ein. Erst am späten Nachmittag wachen wir auf. Nach dem wir etwas gegessen haben, und uns unter der Dusche erfrischt haben, richtet sich Klaus Prügel wieder auf. Auch Ines bemerkt es. "Na

Klaus, schon wieder fit, im Schritt." "Ist das vielleicht ein Wunder. Der Anblick zweier solcher Superfrauen, würde wahrscheinlich jeden Mann aufgeilen." Ines nimmt uns Beide an die Hand, und führt uns in ihr Schlafzimmer. Sie besitzt ein riesiges Bett. Es ist bestimmt drei Meter breit, und zwei Meter lang. Kopf- und Fußteil bestehen aus geschmiedetem Eisen. Bei diesem Anblick kommt mir eine Idee. "Klaus, Du hast doch vorhin gesagt, dass Du alles für mich machen würdest?" "Was soll ich tun?" "Leg dich bitte auf das Bett. Ines, hast Du irgendwelche weiche Tücher?" "Ja, habe ich. Was hast Du vor?" "Lass dich überraschen. Es wird dir gefallen." Ines holt aus einer Kommode mehrere Halstücher. Ich nehme sie, und binde damit Klaus am Bett fest. Ines begreift sofort, was ich vorhabe. "Das ist eine tolle Idee. Jetzt können wir den Spieß umdrehen." Ines und ich, revanchieren uns jetzt bei Klaus. Wir streicheln, und wichsen seine Latte, bis Er sich in seinen Fesseln windet. Er bettelt uns an, ihn zum Spritzen zu bringen. "Ich habe eine Idee." Ines springt plötzlich auf, und holt aus einer Schublade einen Dildo. Während ich Klaus weiter wichse, reibt Ines den Dildo mit Gleitcreme ein. Dann kommt Sie wieder zu uns. "Was hast Du vor?" frage ich. "Setz dich auf seinen Schwanz, und bums ihn." Ich mache, was Ines von mir verlangt. Donnerstag (3 Monate später) Es vergeht ca. ein viertel Jahr, bis mich Christine wieder anruft. Das ist nicht ganz richtig. Seit meinem Erlebnis in Göttingen telefoniere ich sehr oft mit Christine und Ines. Aber diesmal hat Christine ein Anliegen. Sie erzählt mir, dass Klaus für ein paar Monate in meiner Stadt beruflich zu tun hat. Christine bittet mich, ihn dabei behilflich zu sein, ein preiswertes Zimmer zu finden. Als ich das höre, freue ich mich. In den letzten Wochen habe ich Klaus vermisst.

"Aber natürlich helfe ich gerne. Ich habe sogar schon ein Zimmer für ihn." "Das ging aber schnell." "Er wohnt natürlich bei mir. Meine Wohnung ist sowieso zu groß für eine Person." Christine überlegt einen Moment: "Das hört sich gut an. Aber stört Dich das nicht? Schließlich ist es eine Umstellung für Dich, wenn Du plötzlich einen Mann in der Wohnung hast?" "Ach, überhaupt nicht. Im Gegenteil. Ich freu' mich sogar. Schließlich ist er ein sehr netter junger Mann." "Wer freut sich denn mehr über Klaus? Du oder deine Möse?" Ich bin für einen Moment erschrocken. Woher weiß Sie das? Ich höre Christine am anderen Ende der Leitung lachen. "Hast Du wirklich geglaubt, ihr könnt es vor mir verheimlichen? Ich musste nur meinen Sohn anzusehen, um zu wissen, was passiert ist. Ich hoffe, es war schön für Dich?" "Schön? Es war einfach umwerfend. Ich bin noch nie so gut gevögelt worden. Ich muss nur daran denken, und ich werde feucht." Für einen Moment sagt keiner etwas. Christines Stimme klingt etwas belegt, als Sie sich zu Wort meldet: "Was ich Dir jetzt sage, muss unter uns bleiben. Versprich es mir!" Ich gebe Christine mein Wort. "Ich lasse mich seit dem regelmäßig von Klaus bumsen." Dieses Geständnis schlägt bei mir ein, wie eine Bombe. Christine treibt es mit ihrem Sohn! "Ich bin kurz nachdem Du abgereist bist, etwas früher nach Hause gekommen. Schon als ich vor dem Haus war, habe ich gehört, dass Klaus eine Frau bei sich hat. Sie hat nicht nur gestöhnt, sondern regelrecht geschrien. Ich habe mich an Klaus Zimmer geschlichen, und leise die Tür geöffnet. Klaus hat es gerade Ines von hinten besorgt. Beide haben mir den Rücken zugedreht, deshalb konnten sie mich nicht sehen. Ich kann Dir gar nicht sagen, wie scharf mich der Anblick gemacht hat. Mein Sohn vögelt

wirklich gut. Am liebsten hätte ich mit Ines getauscht. Ich war besonders darüber überrascht, mit was für einer Ausdauer mein Sohn bumsen kann. Ich habe eine Hand unter meinen Rock geschoben, und angefangen mich zu befriedigen. Es hat nicht lange gedauert, und Ines war fix und fertig. Plötzlich hat sich Klaus umgedreht, und mich angesehen. Stell Dir nur einmal diese Situation vor. Mein Sohn kniet mit steifem Schwanz vor mir, und ich habe meine Hand an meiner Pflaume und hol mir einen runter. Ich stehe kurz vor dem Höhepunkt, und kann einfach nicht aufhören an meinem Kitzler zu spielen. Klaus ist auf mich zugekommen, hat mich auf seine Arme genommen, und auf das Bett gelegt. Ich wollte erst protestieren, aber Klaus hat meinen Rock nach oben geschoben, mir den Slip ausgezogen, und meine Pflaume geleckt. Es war so gut, dass es mir egal war, dass es mein Sohn war, der es mir gerade besorgte. Ich hatte sofort meinen ersten Orgasmus. Klaus hat seinen Prügel in mein Loch gesteckt, und mich von einem Höhepunkt zum anderen gestoßen. Es war unglaublich. Ich liege geil, mit nasser Möse, und breitbeinig unter meinem Sohn, meine Freundin liegt durchgevögelt neben mir, und sieht mir dabei zu, wie ich mich von meinem Sohn ficken lasse. Es war einfach unbeschreiblich. Und das Beste, nachdem er mich durchgevögelt hat, habe ich seinen Fickbolzen geblasen, bis er alles in meinem Mund gespritzt hat. Seit dem besorgt er es mir und Ines regelmäßig. Und demnächst hast Du das Vergnügen. Ach noch etwas: Seit kurzem ist auch unsere Nachbarin fröhlicher. Anscheinend steht Klaus auf ältere Frauen." "Wir sind doch nicht Alt! Wir sind nur erfahrener." Wir verabredeten, dass Klaus am nächsten Wochenende zu mir kommt. So habe ich die Gelegenheit ihn die nähere

Gegend zu zeigen. Freitag Ich bereite am Freitagvormittag das Zimmer für Klaus vor, als es an der Tür klingelt. Es ist meine Nachbarin. Sie und ihr Mann sind meine einzigen Nachbarn. Sie wohnen allein in einem großen Haus mit einem noch größeren Garten. Ihre Ehe ist Kinderlos geblieben. Petra hat mir einmal erzählt, dass Sie keine Kinder bekommen kann, obwohl Sie, und ganz besonders ihr Mann, sich welche gewünscht haben. Seit dem geht ihr Mann regelmäßig Fremd. Kein Rock ist vor ihm sicher. Selbst bei mir hat er es schon probiert, hatte aber kein Glück. Ich gehe nicht mit dem Mann meiner Freundin ins Bett. Petra hilft mir dabei, das Zimmer herzurichten. "Für wen machst Du denn das Zimmer?" "Für den Sohn einer Freundin." Weil ich Petra sehr gut kenne, erzähle ich ihr alles. Petras Augen fangen an zu glänzen. "Du traust dich aber was. Wenn ich mir vorstelle mit einem fremden Mann..." " Warum denn nicht? Du hast mir doch erzählt, dass es Dir dein Mann schon sehr lange nicht mehr besorgt hat." "Das letzte Mal vor fast zwei Jahren." platzt es aus Petra heraus. Sie wird sofort rot. "Du bist doch eine normale, junge Frau. Du brauchst es doch ganz bestimmt ein paarmal am Tag." "Ich mach es mir selbst." Als Petra bemerkt, was Sie gerade gesagt hat, wird Sie blass. "Du brauchst dich doch deshalb nicht zu schämen. Ich hol mir auch öfter einen runter." "Ich muss Dir noch etwas gestehen, ich bin fast ständig feucht. Jedes Mal, wenn ich einem Mann begegne, sehe ich zuerst auf seinen Schritt." "Warum suchst Du dir denn nicht einen Hausfreund? Du siehst doch verdammt gut aus. Du kannst doch jeden Mann haben, den Du möchtest." Petra sieht wirklich gut aus. Sie ist etwas kleiner als ich. Auch ihre Brüste sind nicht so groß wie meine, aber dafür besser geformt. Ihre Beine

sind schlank und wohlgeformt. Aber das Beste ist ihr Hintern. Er ist prall und fest. "Ich kann doch nicht Fremd gehen!" Petra ist entrüstet. "Aber dein Mann macht es doch auch. Er geht sogar ins Bordell, um sich auszutoben." "Ich weiß nicht so Recht." Petra sieht auf die Uhr. "Ach du meine Güte. Ich muss los. Ich will noch ins Fitness Zentrum." Petra geht regelmäßig dorthin. Und man sieht es ihr an. Ich bin mit dem Zimmer fertig, und gehe in mein Schlafzimmer um mich umzuziehen. Klaus müsste jeden Moment kommen. Ich entscheide mich für einen String Tanga, einen kurzen Minirock, und einer dünnen Bluse. Kaum bin ich fertig, klingelt es schon wieder. Ich öffne die Tür, und Klaus steht vor mir. Wir fallen uns in die Arme und küssen uns. "Ich bin froh, dich wieder zusehen, Klaus." "Ich freue mich auch." Ich gehe vor, um Klaus in mein Wohnzimmer zu führen. Aber ich komme nur ein paar Schritt weit. Plötzlich hält mich Klaus fest. Ich möchte mich umdrehen, aber das lässt Er nicht zu. Klaus fasst unter meinem Minirock, und zieht mir den Slip aus. Bevor ich weiß, was Sache ist, schiebt mir Klaus den Rock nach oben. Ich höre, wie Klaus seine Hose öffnet. "Aber Klaus!" Bevor ich protestieren kann, habe ich schon seinen Schwanz in meiner Möse. Ich bin sofort hin und weg. Schon nach ein paar Stößen habe ich den ersten Höhepunkt. Ich spreize meine Beine, beuge mich nach vorne, und stütze mich an der Wand ab. Klaus vögelt mich mit kurzen, harten Stößen. Es dauert nicht lange und mir kommt es schon wieder. Klaus nimmt mich, und trägt mich in das Wohnzimmer. Dort legt er mich auf das Sofa. Er zieht sich ganz aus. Als ich seinen
dicken Prügel sehe, der noch nass von meinem Mösensaft ist, mache ich sofort die Beine breit. Ich kann es kaum

noch erwarten. "Fick, fick mich. Ich habe dich so vermisst. Dich, und deinen herrlichen Fickbolzen. Bums, bums mich richtig durch!" Klaus lässt sich aber Zeit. Zärtlich, und langsam bearbeitet er meine heiße Pussi mit seinen Fingern. Er steckt mir zwei Finger in mein Loch, und schiebt sie langsam rein und raus. "Gefällt es Dir? Ist es schön so?" "Ja! Ja, es ist sehr schön. Aber ich will dich richtig spüren." Klaus legt sich auf mich, so dass ich mich kaum bewegen kann. Seine Latte liegt genau auf meinen Schamlippen. Jedes Mal, wenn sich einer von uns bewegt, reibt sein Prügel über meinem Kitzler, und jedes Mal stöhne ich laut auf. Das ist zu viel für mich. Ich bestehe nur noch aus Möse. "Fick mich! Steck ihn mir doch endlich rein!" Ich mach meine Beine noch breiter, und versuche mich so zu bewegen, dass sein Rohr endlich in meine Pflaume rutscht. Klaus merkt sofort, was ich vorhabe. Er drückt seine Latte noch stärker auf meinem Kitzler. Ich werde fast wahnsinnig. Mit einer Hand öffnet Klaus meine Bluse. Zärtlich spielt er mit meinen harten Nippeln. Ich bin fast verrückt vor Lust. Ich kann nur noch stöhnen und keuchen. Aber auch Klaus hält es nicht mehr aus. Es gelingt mir, Klaus auf den Rücken zu drehen. Ich kann nur noch an eines denken. Ich will jetzt vögeln. Ich setze mich verkehrt herum auf Klaus, nehme seinen Schwanz, und schieb ihn in meine Möse. Ich bin unglaublich geil. Ich reite wie wild auf seinen Prügel. Mir kommt es sofort. Aber ich kann nicht aufhören. Ich stoße seine Latte immer schneller in voller Länge in mein Loch. "Stoß, stoß mich. Mach mich richtig fertig. Hau mir deinen Schwanz in meine geile Fotze!" Ich spüre, dass auch Klaus bald soweit ist. "Ich bin gleich wieder soweit. Du auch?" "Mir kommt es auch gleich. Moniii!!! Du bist zu gut." "Halt es nicht zurück. Gib's

mir. Gib mir alles." Ich reite uns zu einem gemeinsamen Höhepunkt. "Mir, mir kommt's!! Jetzt!!! Spritz!!! Spritz!!!!! Aaaahhhh!!!!!" Mein Orgasmus nimmt kein Ende. Ich fühle, wie Klaus sein Sperma in meine Pflaume schießt. Klaus und ich brauchen ziemlich lange, bis wir uns wieder erholt haben. Besonders ich bin ziemlich fertig. Wir gehen in mein Schlafzimmer, kuscheln uns zusammen in mein Bett, und schlafen sofort ein. In der Nacht werde ich von Klaus geweckt. Ich bin noch nicht richtig wach, da habe ich schon wieder seinen Schwanz in meiner Möse, und werde zu einem tollen Orgasmus gevögelt. Sonnabend Am nächsten Morgen stehen wir sehr spät auf. Nachdem wir geduscht und etwas gegessen haben, zeige ich Klaus die Gegend. Ich zeige ihn, wie er am schnellsten zu seinem neuen Arbeitsplatz kommt, wo er am preiswertesten einkauft, und zeige ihn auch sonst was er unbedingt wissen muss. Wir kommen erst am frühen Nachmittag wieder nach Hause. Klaus parkt sein Auto neben meinem Haus. Wir benutzen nicht die Haustür, sondern hinten herum. Petra arbeitet in ihrem Garten. Als Klaus Petra zu Gesicht bekommt, bekommt er regelrecht Stielaugen. Ich kann ihn aber auch verstehen. Alles was Sie trägt, ist ein Bikini. Bei ihrer Gartenarbeit muss Sie sich sehr oft bücken. Dabei streckt Petra uns jedes Mal ihren knackigen Po entgegen. "Das ist meine Nachbarin. Gefällt Sie Dir?" frage ich Klaus. "Und wie. Die ist ja fast so toll, wie Du." "Alter Schmeichler." "Ich meine das ernst. Deine Nachbarin ist nach Dir die schönste Frau, die ich kenne." "Du kennst wohl nicht sehr viele Frauen?" "Ich kenne Dich, Ines und jetzt auch noch Petra. Das genügt mir. Ich bin mir sicher, dass mich jeder Mann darum beneidet." Ich wollte erst noch seine Mutter erwähnen. Aber zum Glück kann ich

es gerade noch vermeiden. "Deine Nachbarin ist doch bestimmt in festen Händen?" "Das schon, „ erwidere ich "aber zwischen ihr, und ihrem Mann läuft schon sehr lange nichts mehr. Während Petra treu ist, und das Haus hütet, tobt er durch alle Betten." "So ein Idiot. Jemand der so eine Frau neben sich im Bett hat, muss doch nicht Fremd gehen!" "Du machst es doch fast genauso. Du gehst nicht nur mit mir ins Bett, sondern auch noch mit Ines. Und jetzt bist Du auch noch scharf auf Petra." "Das kann man doch nicht miteinander vergleichen. Sobald ich mit Dir Verheiratet bin, brauche ich keine andere Frau mehr." "Du kleiner, lieber Spinner" lächle ich, und gebe ihm einen Kuss. Petra muss uns bemerkt haben. Sie wendet sich zu uns, und winkt mir zu. "Hallo Petra. Hör doch bitte mal auf zu arbeiten. Ich möchte Dir jemanden vorstellen." rufe ich ihr zu. "Ich komme sofort. Ich muss nur noch das Haus abschließen." erwidert Petra. Ich gehe mit Klaus in das Esszimmer. "Ich koche uns schon mal Kaffee." In diesem Moment kommt auch Petra herein. Erst als Petra sieht, wie Klaus Sie betrachtet, bemerkt Sie, dass Sie außer ihren Bikini nichts anhat. "Ich ziehe mich schnell um." "Warum denn so etwas? Wir sind doch unter uns. Ach übrigens das ist mein neuer Untermieter, Klaus. Klaus, das ist Petra." Klaus geht sofort auf Petra zu, und gibt ihr die Hand. "Es freut mich, dich kennen zu lernen. Wenn ich gewusst hätte, dass Monika so eine hübsche Nachbarin hat, wäre ich schon eher gekommen." Bei diesen Worten errötet Petra. Klaus sieht ihr fest in die Augen. Auch Petra wendet sich nicht ab. Klaus senkt den Blick, und sieht auf ihr Bikinioberteil. Dieses kleine Teil verbirgt nicht sehr viel von ihren herrlichen Brüsten. Im Gegenteil. Er betont ihn auch noch. Als Petra bemerkt, wohin Klaus sieht, wird Sie blass. Aber Sie wendet sich

wenigstens nicht ab. Ich muss irgendetwas tun, um die Situation zu entspannen. Ich kenne Petra. Wenn ich nicht sofort etwas unternehme, verlässt Sie uns. "Klaus, kannst Du uns etwas Kuchen holen? Du weißt doch noch, wo der Bäcker ist?" "Ich bin schon auf dem Weg." Klaus wendet sich ab, und fährt zum Bäcker. Petra kommt zu mir in die Küche. "Und wie gefällt Dir Klaus?" "Er ist wirklich süß. Jetzt kann ich dich verstehen, warum Du dich mit so einem jungen Mann eingelassen hast." Petra macht eine Pause. Sie senkt ihre Stimme, als Sie weiterspricht. "Ich habe euch letzte Nacht gehört. Ich wollte euch nicht belauschen, aber Du warst recht laut." Petra wird wieder Rot. "Kein Wunder. Klaus ist einfach super. Ich hoffe, wir haben Euch nicht gestört. Was sagt denn dein Mann dazu?" "Gar nichts. Er ist in den nächsten zwei Wochen beruflich unterwegs. Ich bin sogar etwas neidisch geworden." "Hast Du es Dir wieder selber besorgt?" Petra nickt nur. "Soll ich mal mit Klaus reden? Du gefällst ihm sehr gut." "Bloß nicht! Klaus gefällt mir auch sehr gut. Aber es geht nicht." "Ich verstehe dich nicht. Du bist doch scharf auf ihn." "Das schon, Monika. Aber es geht nicht." Wir hören Geräusche an der Haustür. Klaus kommt mit einem großen Kuchenpaket zur Tür herein. Ich nehme es Klaus ab, um die Teile auf einem Kuchenteller zu legen. Ich wende mich an Petra und Klaus. "Deckt ihr schon einmal den Tisch?" "Aber natürlich." Petra geht zu einem Hängeschrank um das Geschirr heraus zu holen. "Die Teller sind so weit oben. Ich komme dort nicht heran." Sofort ist Klaus bei ihr. "Warte ich helfe Dir." Er tritt hinter Sie, um ihr zu helfen. Dabei muss er sich ziemlich eng an Petra pressen. Gleich wendet Sie sich ab, denke ich so bei mir. Aber nichts passiert. Im Gegenteil. Ich

habe das Gefühl, dass sich Petra an Klaus drückt. Von der Seite kann ich erkennen, dass Klaus einen Steifen bekommt. Er liegt genau an ihren Po. Petra muss ihn auch spüren. Trotzdem, oder gerade deswegen bleibt Sie still stehen. Petra lässt ihre Arme locker herunter hängen. Klaus wird mutiger. Mit den Fingerkuppen streicht er sanft über ihre Brustwarzen, die sich schon deutlich abzeichnen. "Bitte nicht." Petras Stimme ist kaum zu hören. Vorsichtig schiebt Klaus ihr Oberteil nach oben. Petra steht jetzt mit blankem Busen vor ihm. Ganz zärtlich spielt Klaus an ihren Brüsten. Besonders mit ihren Nippeln befasst sich Klaus. Petra hat ihre Augen geschlossen, und legt sich gegen Klaus. Sie genießt für einen Moment seine Hände. "Bitte nicht. Hör bitte auf. Ich bin verheiratet." "Gefällt es Dir nicht. Deine Nippel werden immer härter." Petra stöhnt leise auf. "Du hast wunderschöne Brüste." "Das ist so gut. Hör bitte auf. Ich möchte das nicht." Petras Stimme geht in ein leises Stöhnen über. Die Beiden haben mich anscheinend vergessen. Um Petra nicht zu erschrecken, beschließe ich mich ganz ruhig zu verhalten, obwohl es mir sehr schwer fällt. Der Anblick der Beiden macht mich schon wieder scharf. Klaus legt eine Hand auf ihren Hintern, und lässt einen Finger immer wieder durch ihre Po Spalte gleiten. Petra fängt an zu keuchen. "Nicht da. Bitte hör auf Klaus. Nicht an meinen Po!" "Ist das schön, wenn ich dich dort streichle?" "Schön, das ist so schön. Ooohhh!!!" Petras Stöhnen wird lauter. In den nächsten Minuten spielt Klaus an Petras Warzen, und streichelt ihre Po Spalte. In der ganzen Zeit protestiert Petra. Der Anblick des Pärchen geilt mich auf. Ich schiebe meine Hand in meinem Slip, und besorge es mir selber. "Oh Petra. Du hast einen tollen Arsch. Bist Du schon feucht? Soll ich

mich mal um deine Pussi kümmern?" "Nein. Bitte nicht. Das möchte ich nicht. Ich glaube, ich gehe lieber nach Hause." Petra macht aber keine Anstalten zu gehen. Ganz im Gegenteil. Als Klaus seine Hand nach unten gleiten lässt, öffnet Sie ihre Beine. Ich kann selbst von meinem Standpunkt sehen, wie sich auf ihren Slip ein feuchter Fleck immer weiter ausbreitet. Petra stöhnt laut auf, als Klaus ihre Möse berührt. Zärtlich zeichnet er mit nur einem Finger ihren Spalt nach. "Aaahhh!! Ouuaa!!! Nicht da. Nimm deine Finger dort weg. Ich möchte das nicht. Oooohhh, ja! Hör auf. Mach bitte nicht weiter." Klaus schiebt ihr Bikinihöschen zur Seite. Ich kann ihre Schamlippen sehen. Sie sind nass und geschwollen. Langsam schiebt Klaus einen Finger in ihr offenes Loch. "Nein! Bitte nicht! Nicht an meiner Muschi spielen. Nein, bitte..." Der Rest geht in einem Keuchen unter. "Gefällt es Dir? Ist es schön so? Soll ich es Dir mit meinem Finger besorgen?" "Ja, oh ja. Fick mich!" Den letzten Satz schreit Petra regelrecht hinaus. Ich bin überrascht, dass Petra solche Ausdrücke benutzt. Gerade von ihr hätte ich es nicht erwartet. Im Laufe des Abends sollte ich Petra noch besser kennen lernen. Klaus schiebt seinen Finger langsam durch ihren Spalt. Petra ist inzwischen so geil, dass Sie sich am Hängeschrank festhält. "Wichs mich schneller. Mach's mir! Besorg es mir!" Aber Klaus quält Petra, wie er es auch mit mir immer macht (und wie ich es jedes Mal genieße). Ich weiß ganz genau, was Petra im Moment mitmacht. Am liebsten würde ich jetzt mit ihr tauschen. Als ich mir dieses vorstelle, komme ich zu meinem ersten Orgasmus. Klaus küsst den Nacken von Petra, und arbeitet sich langsam nach unten. Petra spreizt ihre Beine noch weiter, als sich sein Mund ihrer Möse nährt. Ich gehe jetzt zu

den Beiden. Da Klaus sich weiter nach unten orientiert, kümmere ich mich um Petras Brüste. Als die Zunge von Klaus ihre äußeren Schamlippen berührt, bekommt Petra ihren Höhepunkt. Sie stößt einen leisen Schrei aus, der in ein lautes Stöhnen übergeht. "Das kannst Du doch nicht machen. Du kannst doch nicht an meiner Möse lecken. Das geht doch nicht." "Macht dein Mann das nicht mit Dir?" frage ich Petra. "Natürlich nicht. Das hat noch keiner mit mir gemacht. Aaaahhh!! Ooohhh, ja!!! Aber das tut so gut. So etwas Schönes habe ich noch nie erlebt." Klaus steckt seine Zunge tief in ihr nasses Loch. Er vögelt Sie regelrecht mit seiner Zunge. Als er an ihren Kitzler saugt, bekommt Petra den nächsten Orgasmus. Ihr Orgasmus ist noch nicht abgeklungen, als Klaus ihren Slip auszieht, und Petra mit dem Bauch voran auf den Esstisch legt. Er zieht seine Hose aus, und spreizt Petras Beine. Ihre Möse zuckt noch von ihrem letzten Orgasmus, als Klaus seinen dicken Prügel mit einem einzigen Stoß in ihre Fotze haut. Petra schreit auf, und hat sofort ihren nächsten Höhepunkt. Klaus vögelt Petra langsam und gleichmäßig weiter. Ich trete neben Petra. "Und, gefällt es Dir?" "Sein Schwanz ist so dick. Er füllt mich ganz aus. Es ist einmalig. Nicht aufhören. Mach weiter. Ich bin wie aufgespießt, ich..." der Rest geht in ihrem nächsten Höhepunkt unter. "Soll Er dich weiter ficken? Soll er dich mal so richtig durchziehen?" "Ja, oh ja. Fick mich. Mach mich fertig. Bums mir das Gehirn raus." "Und dein Mann?" "Der ist mir ganz egal. Ich will einfach nur gevögelt werden. Stoß, stoß mich. Ich will gefickt werden!" Und genau das macht Klaus. Nachdem es Petra noch einmal gekommen ist, dreht er Petra auf den Rücken. Er steckt ihr seinen Schwanz wieder rein, legt ihre Beine auf seine Schultern, und vögelt Sie von

einem Höhepunkt zum anderen. Auch ich halte es nicht mehr aus. Ich knie mich über Petras Gesicht, und drücke ihren Kopf auf meine, schon nasse Möse. Sofort bearbeitet ihre Zunge meine Pflaume. Es ist bestimmt das erste Mal, dass Petra eine Möse leckt. Nicht nur Petra, sondern auch ich komme mehrmals zum Orgasmus. Petra ist so fertig, dass Sie sich links und rechts am Tisch festhält, während Klaus sich in ihrer Fotze austobt. Auch Klaus ist gleich soweit. Zusammen mit Petra kommt er zu einem gemeinsamen Höhepunkt. Wir sind alle Drei ziemlich erschöpft. Petra ist so geschafft, dass Klaus Sie ins Bett tragen muss. "Es war einfach himmlisch." Petra gibt ihm noch einen Kuss, bevor Sie einschläft. "Klaus, ich würde sagen, Du musst in der nächsten Zeit nicht nur eine, sondern zwei Frauen befriedigen." "Das hoffe ich. Zwei Superfrauen. Ich muss im Himmel sein." Klaus gibt mir einen zärtlichen Kuss. Ich kuschle mich an ihn, und schlafe ein. Erst am frühen Abend werde ich durch das Telefon geweckt. Es ist mein Chef. Er teilt mir mit, dass das Seminar, an dem ich teilnehmen soll, vor verlegt wurde. So ein Mist. das Seminar habe ich total vergessen. Und dann auch noch vor verlegt. Ich rechne nach: Wenn ich pünktlich da sein will, muss ich schon am frühen Sonntagmorgen losfahren. Sogar sehr früh. Als ich zurück ins Schlafzimmer komme sehen mich Petra und Klaus fragend an. "Ich muss Morgen schon sehr früh weg. Ich fahre für ein paar Tage zu einem Fortbildungsseminar." "Muss das denn sein?" Klaus ist ziemlich enttäuscht. "Soll das heißen, Du lässt mich die ganze Woche alleine!" "Glaubst Du, mir macht es vielleicht Spaß? Auch ich würde lieber hier bleiben, um mich mit Dir zu vergnügen. Aber vielleicht kann Petra..." "Aber natürlich. Mein Mann ist die nächsten zwei

Wochen doch auch unterwegs. Und alleine fühle ich mich in unserem Haus nicht besonders wohl." "Du meinst..." "Ja, das meine ich. Klaus zieht zu mir." "Die Idee ist gar nicht einmal so schlecht. So weiß ich wenigstens, dass Klaus in guten Händen ist." erwidere ich. "Sogar in sehr guten." Petra lächelt mich vielversprechend an. "Ich werde wohl überhaupt nicht gefragt?" meldet sich Klaus zu Wort. "Nein!" kommt es gleichzeitig aus Petras und meinem Mund. Wir sehen uns alle Drei an, und müssen gleichzeitig los lachen. Petra und ich gehen in die Küche, und schmieren ein paar Brote. Mit einem großen Tablett belegte Brote, und etwas zu trinken, machen wir es uns im Bett gemütlich. Während des Essens unterhalten wir uns über die Zukunft. In diesem Gespräch erzählt uns Petra, dass Sie nicht nur ein eigenes Schlafzimmer hat (ihr Mann schläft schon seit einem Jahr nicht mehr im selben Zimmer), sondern auch ein riesiges Wasserbett. "Du hast ein Wasserbett? Und das sagst Du erst jetzt? Stimmt es, dass in einem Wasserbett das ficken noch schöner ist?" frage ich Sie. Keine Ahnung, ich habe es noch nie ausprobiert." "Auf was warten wir denn noch. Lasst es uns doch einfach mal versuchen." meldet sich Klaus zu Wort. "Recht hat er. Wozu habe ich denn das Bett. Ich weiß zwar nicht, wie es euch geht, aber ich bin schon wieder spitz." "Ich auch." stimme ich Petra zu. Petras und auch mein Grundstück sind mit einer dichten Hecke bewachsen. Sie ist so dicht, dass man unmöglich von der Straße aus in die Gärten sehen kann. Deswegen müssen wir auch keine Angst haben, dass uns jemand sieht, als wir vollkommen nackt die Häuser wechseln. Petra hat nicht übertrieben. Ihr Bett ist wirklich sehr groß. Petra, Klaus und ich testen sofort, ob es in einem Wasserbett

wirklich mehr Spaß macht. Es stimmt wirklich! Jedes Mal, wenn Klaus seinen Schwanz in meine Möse stößt, wird der Stoß nicht abgefedert, sondern zurückgegeben. Es ist unbeschreiblich. Diese Nacht werden wir Drei so schnell nicht vergessen. Petra und Klaus schlafen noch, als ich aufstehe, mich Dusche, und zurück zu meinem Haus gehe, um mich für das Seminar vorzubereiten. Eine Stunde später bin ich schon auf der Autobahn. Damit ihr aber nichts verpasst, erzählt am besten Petra weiter. Sonntag Es ist noch ziemlich früh am Morgen, als ich aufwache. Klaus liegt neben mir und schläft noch. Auf dem Nachtisch liegt ein Zettel von Monika, auf dem Sie uns eine schöne Woche wünscht. Nackt, wie ich bin, gehe ich in die Küche, und bereite das Frühstück vor. Das ist etwas, was ich noch nie gemacht habe, vollkommen nackt durch die Gegend zu laufen. Aber seit dem mich Klaus verführt hatte, bin ich sehr viel freier. Ich muss mir eingestehen, dass ich scharf auf Klaus bin, seit dem ich ihn das erste Mal gesehen hatte. Das ist einer der Gründe, warum ich mich Klaus so hemmungslos hingegeben habe. Der andere Grund, warum Klaus so leichtes Spiel mit mir hatte, ist mein Mann. Zwei Jahre nicht gevögelt zu werden, ist wahrscheinlich für jede Frau ziemlich hart. Wegen meiner Erziehung hätte ich niemals den Mut gehabt mich einen Mann hinzugeben. Deswegen war ich froh, als Klaus mich einfach genommen hat. Mit frisch aufgebrühten Kaffee und aufgebackenen Croissants gehe ich wieder zurück. Klaus ist sofort hellwach, als er den Kaffeeduft in die Nase bekommt. Wir sind noch beim Frühstücken, als sich die Schlafzimmertür öffnet. Mein Gott, ich habe Frau Muti total vergessen. Frau Muti ist eine junge Studentin, die mir drei Mal in der Woche dabei hilft, das große Haus in

Ordnung zu halten. Frau Muti ist eine sehr gutaussehende Farbige. Sie ist zwar nicht besonders groß (162 cm klein und nur 47 Kg leicht), aber Sie ist sehr fleißig, und vertrauenswürdig. Außerdem hatte Sie meinen Mann abgewiesen, als dieser Sie flach legen wollte. Frau Muti ist 28 Jahre alt, sieht aber jünger aus, ledig, und hatte eine sehr schöne Figur. Sie hat ein dünnes Kleid an, das ihre schlanke Figur noch betont. Klaus kann seinen Blick kaum von ihr abwenden. "Oh, Verzeihung. Ich wusste nicht, dass Sie Besuch haben." "Nicht so schlimm. Es war mein Fehler. Ich habe vergessen Sie anzurufen." "Soll ich wieder gehen?" "Nein, sie können ruhig weitermachen." "Sie arbeiten am Sonntagmorgen?" wird Frau Muti von Klaus gefragt. "Ja, und ich bin sogar froh darüber, dass Frau Krüger mich zu diesem Zeitpunkt arbeiten lässt. Ich studiere noch, und am Sonntagmorgen habe ich die meiste Zeit, um zu arbeiten." Frau Muti beginnt mit ihrer Arbeit. "Möchten Sie nicht zuerst mit uns frühstücken?" frage ich Sie. "Nein, danke. Ich habe schon etwas gegessen." Frau Muti geht kurz aus dem Zimmer um noch Putzmittel zu holen. Ich fasse an Klaus Schritt, und bekomme eine steife Latte zu greifen. "Sie macht dich wohl scharf?" "Sie ist wirklich niedlich. Aber es ist nicht nur Sie. Schließlich liegst Du nackt neben mir." Bevor ich darauf etwas erwidern kann, betritt Frau Muti wieder den Raum, und beginnt mit ihrer Arbeit. Ich bemerke, dass Sie aus den Augenwinkel immer öfter Klaus betrachtet. Frau Muti hat schon längst bemerkt, dass wir Beide nackt unter der Decke liegen. Und Sie ist viel zu intelligent, als das ich Klaus, als meinen Neffen hätte verkaufen können. Frau Muti arbeitet sich immer näher in Richtung Bett. Sie arbeitet schnell und gründlich. Deshalb dauert es auch nicht sehr lange, bis

Sie fast vor Klaus steht. Um weiter arbeiten zu können, muss Frau Muti sich bücken. Dabei streckt Sie Klaus ihren Hintern entgegen. Ihr Kleid rutscht nach oben, und gibt den Blick auf ihre wohlgeformten Schenkel frei. Das ist zu viel für Klaus. Er kann sich bei diesem Anblick nicht beherrschen, und schiebt seine Hand zwischen ihre Schenkel. Zärtlich streichelt er die Innenseiten ihrer Beine. Ich bin überrascht über Frau Muti. Ich habe damit gerechnet, dass Sie empört den Raum verlässt. Aber das Gegenteil ist der Fall. Sie öffnet ihre Beine, damit Klaus mehr Platz hat. Dieses nutzt Klaus sofort aus. Er stellt sich mit seiner steifen Rute hinter Frau Muti. Mit seiner rechten Hand fasst er wieder unter ihren Rock und streichelt ihre Möse, mit der Linken öffnet er die Knöpfe ihres Kleides, und streichelt ihren Busen. Frau Muti gibt sich vollkommen hin. Aber nicht nur das! Sie fasst hinter sich, und wichst langsam, und sehr erfahren, Klaus Schwanz. Dieser Anblick ist zu viel für mich. Ich hole aus dem Nachtisch einen Vibrator, werfe die Decke von meinem Körper, spreize meine Beine, und besorge es mir selbst. "Sieh Dir nur einmal deine Chefin an." Klaus dreht Frau Muti so, dass Sie mich beobachten kann. Das scheint ihr zu gefallen. Ihr Stöhnen wird sofort lauter. "Das gefällt Dir wohl?" wird Frau Muti von Klaus gefragt. "Das habe ich mir schon immer gewünscht." "Was hast Du dir schon immer gewünscht?" Frau Muti stottert etwas, als Sie weiter redet: "Nichts. Nicht so wichtig." Klaus reibt zärtlich ihren Kitzler. "Nur Mut. Was möchtest Du machen?" Frau Muti gibt sich ganz Klaus Fingern hin. "Ich habe mir schon immer gewünscht, dass mir jemand beim Sex zusieht." Als ich das höre komme ich zum Höhepunkt. "Du möchtest, dass Petra dabei zusieht, wie ich es Dir besorge?" fragt Klaus

nach. "Ja, oh ja!" stöhnt Frau Muti. Klaus zieht ihr das Kleid aus. Er spielt an ihren Brüsten, und wichst ihre Fut. Sie ist so geil, dass der Mösensaft bereits an ihren Schenkel hinunter läuft. "Zeig ihr deine Schnecke. Zeig Petra, wie ich es Dir besorge. Frau Muti spreizt ihre Beine, und zieht mit beiden Händen ihre Schamlippen auseinander. "Ja, zeig es mir. Zeig mir deine Pflaume." feuere ich Sie an. Klaus hat zwei Finger in ihr enges Loch geschoben, und bearbeitet ihren Kitzler mit dem Daumen. Regelmäßig hebt er Frau Muti mit dieser Hand hoch. So hoch, dass Sie für einen Moment in der Luft schwebt. Dieses scheint ihr ganz besonders zu gefallen, denn jedes Mal stöhnt Sie besonders laut. "Ich bin geil, ich bin so geil!" Frau Muti dreht und windet sich. "Soll Petra mal zusehen, wie ich dich ficke?" "Oh, ja! Oh, ja! Bums mich! Ouuaaa! Aaahhh! Ich will gefickt werden!!" Klaus dreht Sie herum, und hebt Frau Muti mit Leichtigkeit hoch. Sie nimmt die Ficklatte von Klaus, und steckt ihn in ihr Loch. Frau Muti legt beide Arme um seinen Hals, um Klaus zu entlasten. Klaus dreht sich so, dass ich alles genau sehen kann. Frau Muti versucht auf seinen Schwanz zu reiten. Aber Klaus hält ihren Hintern fest. Sie ist nur noch ein zuckendes Bündel. "Stoß!! Stoß mich doch endlich!" Klaus macht etwas, was ich bisher noch nie gesehen habe. Er vögelt Frau Muti nicht, sondern schiebt Sie auf seine Latte hin und her. So stelle ich mir einsame Männer vor, die sich mit einer Seemannsbraut befriedigen. Die schieben dieses Ding bestimmt auch auf ihren Prügel hin und her. Und genauso macht es Klaus mit Frau Muti. Sie bekommt einen gewaltigen Orgasmus. Klaus hat Mühe, Sie festzuhalten, damit Sie nicht fällt. Ihr Körper zuckt noch unter ihren abklingenden Höhepunkt, als Klaus, Frau Muti in das

Bett legt. Er legt Sie so auf die Seite, dass ich Sie ansehen muss. Klaus legt sich hinter Frau Muti, und schiebt sein Rohr ganz langsam von hinten in ihre Möse. Ich sehe in ihr Gesicht, und sehe pure Geilheit. Es dauert nicht lange, bis Sie unter seinen Stößen wieder anfängt zu keuchen. Ich nehme Frau Muti in die Arme, und gebe ihr einen Zungenkuss. Sofort saugt Sie sich an meiner Zunge fest. Der Schwanz in ihrer Möse leistet ganze Arbeit. Frau Muti klammert sich in Ekstase fest an mich. "Ist das schön? Schön? Mhm? Vögelt er dich gut?" frage ich Sie. "Aaahh! Oh, jaaa! Das tut mir so guuuttt! Ich habe einen Abgang nach den anderen. Ouuaaa!!" "Soll ich Klaus helfen? Sollen wir es Dir mal richtig besorgen?" "Ja! Jaaa, macht mich richtig fertig!" "Dreh dich mal um." Frau Muti dreht sich auf die andere Seite, und lässt sich von Vorne weiter vögeln. Ich schiebe meine Hand zwischen ihren Körpern hindurch, zu ihrem Kitzler. Während Klaus Sie weiter vögelt, bearbeite ich ihre geile Knospe. Frau Muti kommt sofort. Aber Sie hat noch nicht genug. Ihr Unterkörper stößt weiterhin Klaus entgegen. Ich nehme den Vibrator, der immer noch neben mir liegt, und schiebe ihn in ihren Hintern. Frau Muti jault auf. "Was, was hast Du denn?" wird Sie von Klaus gefragt. "Frau Krüger fickt meinen Arsch. Ouuuaaa! So etwas habe ich noch nie erlebt. Das ist ein göttlicher Fick! Ja!! Jaa!!! Schneller! Schneller und härter!!" Das ist auch für Klaus zu viel. Frau Muti, und er kommen zu einem gewaltigen Orgasmus. Es dauert ziemlich lange, bis die Beiden sich wieder erholt haben. Das heißt Frau Muti erholt sich, während Klaus einschläft. Gerade jetzt. Ich bin spitz, wie Nachbars Lumpi. Frau Muti schmiegt sich an mich. Zärtlich streichelt Sie meine Brüste und meine nasse Schnecke. Ich lege mich auf den Rücken,

und gebe mich ihren Händen hin. Ihre Finger sind ungeheuer zärtlich, als Sie mit meinen Schamlippen spielt. "Wir sollten uns Duzen. Ich heiße Petra, und Du?" "Ich heiße Simone." "Du machst das toll, Simone!" "Das gefällt Dir. Soll ich Dir auch einen runterholen?" Ich stöhne auf: "Ja! Oh ja, Simone! Besorg mir einen Orgasmus!" Simone steckt erst einen, dann zwei Finger in mein geiles Loch. Mit der anderen Hand reibt Sie meinen Kitzler. "Simone!!!" Ich bekomme meinen zweiten Höhepunkt an diesem Morgen. "Du hast es mir eben ganz hervorragend besorgt. Soll ich Dir mal zeigen, was wir Negerinnen alles können?" "Ja! Zeig's mir. Bitte, besorg's mir!" Simone hat recht kleine Hände. Diese legt Sie zusammen, und schiebt sie langsam in meine Fut. Simone hat Schwierigkeiten alle Acht Finger in meine Möse zu schieben. Aber irgendwie schafft Sie es. Ich kann es nicht glauben, dass sich meine Fotze soweit dehnen lässt. Aber es wird noch besser. Simone spreizt ihre Hände, bis meine Scheide bis zum Zerreißen gespannt ist. Dann fängt Sie an, mich zu ficken. Jedes Mal, wenn ihre Hände in meinem Loch verschwinden, berühren ihre Daumen meinen Kitzler. Ich jaule laut auf. Ich strecke meinen Unterleib Simone entgegen. Simone braucht nicht lange, bis ich aufschreie, und zum Orgasmus komme. "Ich bin noch nicht fertig mit Dir" flüstert mir Simone ins Ohr "Jetzt gebe ich dir den Rest" Ich kann es kaum erwarten, und mach meine Beine ganz weit auf. Simone schiebt vorsichtig eine ihre Hände in meine Möse. "Nein!! Simone!! Das geht doch nicht. Ich bin doch viel zu eng! Das kannst Du doch nicht machen!" "Oh doch. Ich gebe deiner Fotze jetzt den Rest!" Es gelingt ihr, ihre Hand komplett in mein Loch zu stecken. Als sie ganz drin ist, ballt Simone ihre Hand zur Faust.

Ich japse nach Luft. Das ist ein phantastisches Gefühl. Und dann fängt Simone an, mich mit ihrer Faust zu ficken. Ich jaule laut auf. Ich habe das Gefühl, gleich abzudrehen. Der Orgasmus bricht wie eine gewaltige Flutwelle über mich herein. Ich jaule, keuche und schreie. Mein Körper zuckt, als wenn er unter Strom stehen würde. Ich weiß nicht, wie oft ich komme. Und solange Simone mich mit ihrer Faust fickt, treibe ich schreiend von einem Höhepunkt zum anderen. Endlich zieht Simone ihre Hand aus meiner Fotze. Ich bin fast besinnungslos, und merke gar nicht, wie ich sofort einschlafe. Simone kuschelt sich an Klaus, und schläft auch ein. Ich wache auf, als ich zärtliche Hände auf meinem Körper spüre. Simone lässt zärtlich ihre Finger über mich gleiten. Wir kuscheln uns zusammen, und verwöhnen uns gegenseitig. "Du hast einen tollen Busen, Petra. Weißt Du eigentlich, dass ihr die ersten Weißen seid, mit denen ich es getrieben habe?" "Hast Du Vorurteile gegen uns?" "Nein, aber umgekehrt. Für die meisten Männer bin ich doch nur eine Negerschlampe." "Ich hoffe, Du hast nicht dasselbe Gefühl bei uns. Schließlich ist Klaus, mehr oder weniger, über dich hergefallen." Simone lächelt mich an: "Ach Quatsch. Schließlich habe ich es doch gewollt. Ich habe Klaus deswegen doch extra provoziert." "Du meinst..." "Aber natürlich. Oder glaubst Du, ich strecke jeden nackten Mann meinen Hintern entgegen?" Jetzt muss auch ich lächeln: "Armer Klaus. Da glaubt er, er ist der Jäger, dabei ist er nur die Beute." "Ich muss Dir noch ein Geständnis machen. Ich hatte schon sehr lange keinen Sex mehr. Vor allem nicht so einen Guten. Als ich Klaus das erste Mal gesehen habe, und vor allem die Beule unter der Bettdecke, hatte ich nur noch den Wunsch mich

von ihn ficken zu lassen. Ich kann Dir nicht sagen warum, aber seit meiner Pubertät habe ich den Wunsch, dass mir jemand dabei zusieht, wie ich mich vögeln lasse. Ich meine nicht in der Öffentlichkeit, sondern vor ein paar guten Freunden. Und jetzt ist es endlich passiert. Ich kann Dir nicht sagen, wie scharf es mich gemacht hat, dass ausgerechnet Du, meine Chefin, zusieht, wie ich von deinem Liebhaber zum Höhepunkt gevögelt werde. Ich hoffe, Du bist mir nicht böse, oder sogar eifersüchtig?" "Ach Quatsch!" protestiere ich: "Schließlich gehört Klaus nicht mir. Außerdem bin ich nicht deine Chefin, sondern deine Freundin." Und dann erzähle ich ihr, wie ich Klaus kennengelernt habe, und von ihm verführt wurde. "Sag mal, „ frage ich Simone "wenn Du es so gerne hast, dass ich zusehe, was hältst Du davon, wenn wir einen privaten Porno drehen?" "Wie meinst Du das? Was hast Du vor?" "Mein Mann hat mir im letzten Urlaub eine Videokamera geschenkt. Wir wecken Klaus, und filmen uns gegenseitig, beim bumsen." "Das ist eine tolle Idee!" "Ich hole schon einmal die Kamera, und Du weckst Klaus." "In Ordnung" Simone nimmt Klaus die Decke weg, und streichelt zärtlich den schlafen Prügel von Klaus. "So geht das natürlich auch." sage ich zu ihr, und gehe in das Wohnzimmer, um die Kamera zu holen. Vorsichtshalber wechsle ich noch den Film und die Batterien. Ich finde noch ein Stativ, und beschließe es mit zunehmen. Als ich zurück in das Schlafzimmer komme, wichsen sich Simone und Klaus gegenseitig. Beide sind schon ziemlich aufgegeilt. Ganz besonders Simone. Als Klaus bemerkt, dass ich mit der Kamera zurück bin, legt er Simone auf den Rücken, steckt zwei Finger in ihre Möse, und fickt Sie damit. Dabei achtet er darauf, dass ich alles filmen kann. Ich filme alles in Großaufnahme. Als ich

Simones Gesicht aufnehme, werde auch ich feucht. Selbst ein Blinder könnte sehen, wie geil Sie ist. Klaus legt sich mit seinem Gesicht zwischen ihre Beine, und bearbeitet ihre Schnecke mit seiner Zunge. Ich filme Beide in der Totalen. Es fällt mir nicht leicht, die Kamera ruhig zu halten, als Simone zum Höhepunkt kommt. Klaus legt sich auf den Rücken und hebt Simone einfach verkehrt herum auf seinen Schwanz. Simone steckt seinen Prügel in ihr offenes Loch, und beginnt auf ihn zu reiten. Sie beugt sich etwas nach hinten. So kann Klaus ihre Brüste besser verwöhnen, und ich kann besser filmen, wie sein Fickbolzen immer wieder in ihre schwarze Pussi verschwindet. "Ja, fick mich! Hau mir deinen dicken Prügel ganz tief in meine geile Negerfotze. Stoß, stoß mich." Simones Ritt wird immer wilder. Es dauert nicht lange, und Sie kommt schon wieder. "Aaaahhh! Ich laufe aus! Jaaaa!!!" Simone hat Recht. Sie läuft wirklich aus. Ich kann sehen, wie ihr Mösensaft, an Klaus Schwanz runter läuft. "Knie dich hin. Auf allen Vieren, und mach deine Beine breit!" befiehlt ihr Klaus. Ich gehe um das Bett herum, so dass ich Simones Gesicht filmen kann. "Au ja! Bums mich! Fick mich von hinten. Komm zu mir Du Hengst! Besteig mich endlich!" Simone reißt ihre Augen auf, und öffnet ihren Mund, als Klaus seine Latte mit einem Stoß in ihre enge Pflaume haut. Aus ihren Mund löst sich ein Schrei, der tief aus ihren Innersten zukommen scheint, als Sie ihren nächsten Höhepunkt erreicht. Simone sackt in sich zusammen, und rollt sich auf den Rücken, nachdem ihr Höhepunkt abgeklungen ist. Durch die Kamera sehe ich, wie Klaus mit steifem Schwanz auf mich zukommt. Er nimmt mir die Videokamera aus der Hand, und gibt sie Simone. Mit leichter Gewalt drückt er mich auf die Bettkante, so dass

ich auf dem Bett sitze. Auch ich habe, wie Simone eine bestimmte, immer wiederkehrende Phantasie. Ich stelle mir vor, wie ich vergewaltigt werde. Und genau das Gefühl habe ich jetzt. Und dieses macht mich noch schärfer. Klaus ist zwar noch jung und nicht sehr Lebenserfahren, aber er muss spüren, was ich mir jetzt wünsche. Damit Klaus weiß, dass ich es will, nicke ich ihn leicht zu. "Leg dich hin, und mach deine Beine breit, Du kleine Nutte!" Ich stöhne vor Erregung auf. Genau das habe ich mir immer schon gewünscht. Das ist auch einer der Gründe, warum ich mich das erste Mal von Klaus nehmen ließ. Hätte Er mich damals gefragt, oder versucht mich langsam zu verführen, wäre ich wahrscheinlich sofort nach Hause gegangen. Aber Klaus hat mich einfach genommen, und das hat mich veranlasst, mich ihn hinzugeben. Simone ist sehr intelligent, und merkt sofort, dass es nur ein Spiel ist. Klaus schubst mich, und ich falle mit dem Rücken auf das Bett. Klaus kniet sich vor mich, und zieht mich zu sich heran. Ich liege nur noch mit dem halben Po auf dem Bett. Ich muss beide Füße fest auf den Boden stellen, damit ich nicht hinunter rutsche. "Mach deine Beine breit! Ich will dich ficken!" kommandiert Klaus. "Nein. Bitte nicht. Ich möchte das nicht." flehe ich ihn an. Aber Klaus und Simone hören sofort, dass ich es nicht ernst meine. "Du sollst die Beine breit machen!" schnauzt mich Klaus an. Weil ich nicht sofort höre, drückt er einfach meine Beine auseinander. Fast wäre ich gefallen. Aber schnell kann ich meine Füße wieder fest auf den Fußboden stellen. Ich liege jetzt breitbeinig, und mit offener Möse vor Klaus. Klaus rutscht etwas näher, so dass seine Latte auf meinem Kitzler liegt. Mein Körper erzittert. Ich kann es kaum noch erwarten. "Ich werde

dich jetzt vögeln. Du hast eine herrliche Möse. Da wird sich mein Prügel aber freuen." "Nein. Bitte, bitte ich möchte das nicht. Ich gebe Dir alles, aber lass mich bitte gehen." "Oh nein. Mein Schwengel freut sich schon auf deine Pflaume!" Klaus schiebt mir zwei Finger in meine Scheide, und fickt mich damit. Mit der anderen Hand hebt er meinen Kopf an. "Sieh hin! Sieh ganz genau hin. Guck zu, wie ich es deiner Fotze besorge." Ich sehe zuerst Simone, und dann Klaus in das Gesicht. Klaus sieht mich besonders liebevoll an. Er weiß genau, wie sehr es mir gefällt. In diesem Moment, als ich in Klaus Augen sehe, verliebe ich mich in ihm. Das klingt zwar verrückt, schließlich könnte ich seine Mutter sein, aber es passiert einfach. "Du sollst auf deine Möse sehen!" Klaus zwingt mich dazu, dabei zu zusehen, wie er es mir mit seinen Finger besorgt. Als ich das sehe, werde ich noch geiler und stöhne auf. "Gefällt Dir das?" "Ja, oh jaaa!" "Simone, sieh Dir nur diese Nutte an. Sie wird auch noch geil!" Das ist zu viel für mich. Unter lautem Stöhnen komme ich zum Orgasmus. Klaus lässt meinen Kopf los, und ich falle wieder auf das Bett. "So! Jetzt hast Du dein Vergnügen gehabt. Jetzt werde ich dich vögeln!" "Nein, bitte nicht. Ich möchte das nicht. Ich..." Ich kann nicht mehr weiter reden. Klaus hat seine Eichel zwischen meine Schamlippen gesteckt. "Bitte nicht." Aber Klaus hört nicht auf mich. Er fasst mich mit beiden Händen an meinem Becken, und hält mich fest. Ich habe gehofft, dass er mich jetzt ficken wird. Aber Klaus schiebt nur seine Schwanzspitze in mein Loch. Mit kurzen, schnellen Stößen werde ich von ihm gevögelt. "Fick, fick mich richtig. Hau mir deinen Schwanz ganz tief rein." Ich versuche, meine Pussi Klaus entgegen zustoßen. Aber Klaus hält mich fest. Ich dreh, und winde mich vor Lust.

"Na du geile Fotze, das gefällt Dir wohl? Das hast Du doch gebraucht. Endlich mal wieder ein Schwanz in deiner Pflaume." Über mich bricht der nächste Höhepunkt herein. Klaus hat Mühe mich festzuhalten, damit ich nicht vom Bett falle. Als mein Orgasmus abklingt, schiebt mir Klaus seinen Schwengel in voller Länge in meine zuckende Schnecke. Sofort kommt es mir wieder. Endlich werde ich von Klaus kräftig gebumst. Er macht es so gut, dass ich von einem Orgasmus zum nächsten treibe. Erst als ich mich nicht mehr rühre, lässt Klaus von mir ab. Er legt mich bequem auf das Bett. Simone befestigt die Kamera auf dem Stativ, und richtet sie auf das Bett aus. "Dein Schwanz steht ja immer noch. Jetzt hast Du uns Beide gevögelt, und kannst immer noch. Respekt. Leg dich hin. Ich hol Dir einen runter." Sie drückt Klaus nach hinten, so dass er mit dem Rücken auf dem Bett liegt. Dann wichst Sie seine zuckende Latte. Klaus stöhnt leise, und gibt sich Simones Hände hin. Es gelingt Simone nicht, mit ihrer kleinen Hand seinen dicken Stamm zu um fassen. Simone öffnet ihren Mund, und stülpt ihn über seine Eichel. Sie versucht seinen Schwanz tiefer in ihren Mund zu bekommen. Aber er ist zu groß für ihren kleinen Mund. Deshalb beschränkt Simone sich auf seine Eichel. Sie bearbeitet sie mit ihrer Zunge. Klaus stöhnt auf. Ich sehe, wie sehr es Klaus gefällt. Ich habe schon öfter auf Bildern gesehen, wie Frauen Schwänze blasen. Aber wenn ich mir vorstelle, wie sich der Schwanz im Mund entlädt... Aber neugierig bin ich doch. Simone sieht mich an. "Möchtest Du ihm den Rest geben?" "Ich? Ich weiß nicht so Recht." "Was hast Du denn? fragt mich Simone, während Sie Klaus Latte mit der Hand wichst. "Ich habe so etwas noch nie gemacht." meine Stimme klingt unsicher. "Was? Du hast

noch nie einen Schwanz geblasen?" Simone ist erstaunt. "Du weißt nicht, was Du verpasst. Komm her. Ich zeig es Dir." Simone erklärt mir, wie ich es machen soll. Am Anfang bin ich noch sehr unsicher. Aber als ich höre, wie gut es Klaus gefällt, werde ich mutiger. "Saug ihn. Gib ihn den Rest. Saug ihn leer." Ich nehme seine Latte aus dem Mund, und reibe ihn zärtlich. "Ist das schön? Schön so?" frage ich ihn. "Jaaa! Das tut so gut!" stöhnt Klaus. Ich bekomme meinen Mund weiter auf, als Simone. Fast sein ganzes Rohr bekomme ich in meinem Mund. Das scheint Klaus besonders zu gefallen. Während ich ihn so lecke, wie es mir Simone gezeigt hat, spielt Simone mit seinen Eiern. Klaus ist gleich soweit. Sein Schwengel zuckt schon. Seinen Samen zu schlucken trau ich mich noch nicht. Ich will seine Latte aus dem Mund nehmen, und ihn mit der Hand fertig machen. Aber Simone hält meinen Kopf fest. In diesem Moment spritzt mir Klaus sein Sperma in den Rachen. Instinktiv schlucke ich. Es ist nicht so eklig, wie ich befürchtet habe. Im Gegenteil. Es erregt mich sogar. Jeden Tropfen hol ich aus seinen Eiern. Es ist so viel, dass ich nicht alles schlucken kann. Sein Samen läuft an meinen Mundwinkel herunter. Simone kommt zu mir, und leckt es mir ab. Wir gehen alle Drei unter die Dusche. Simone geht anschließend nach Hause, verspricht uns aber, Morgen wieder zukommen. Klaus und ich fahren in die Stadt zum Essen. Nach dem Essen geh ich noch mit Klaus Shopping. Nach Ladenschluss zerrt Klaus mich noch durch einige Kneipen in der Altstadt. Im Nachhinein muss ich mich bei Klaus bedanken. Nicht nur, dass es sehr viel Spaß macht, ich treffe auch einige Freunde wieder, die ich sehr lange nicht mehr gesehen habe. Wieder zu Hause angekommen, umarme ich Klaus. "Ich weiß nicht, wie

ich mich bei Dir bedanken soll?" "Wieso bedanken?" Klaus ist über meine Frage erstaunt. "Das war der schönste Tag seit langem. Ich weiß nicht, wann ich mich das letzte Mal so wohl gefühlt habe." "Das freut mich. Ich muss Dir gestehen, dass auch ich diesen Tag sehr genossen habe. Wann hat man schon einmal die Gelegenheit, mit einer solchen Frau gesehen zu werden. Sei mir nicht böse, aber ich muss jetzt unbedingt duschen." "Ich habe total vergessen, dass Du Morgen wieder Früh zur Arbeit musst." " Ich habe die nächste Woche frei. Allerdings muss ich Morgen für einen Tag nach Hause. Wir haben also noch die ganze Nacht für uns." Klaus geht in Monis Haus, um dort zu duschen. Ich habe ihn angeboten bei mir zu duschen, aber Klaus will die Gelegenheit nutzen, um bei Monika nach dem Rechten zu sehen. Auch ich hüpfe noch schnell unter die Dusche. Anschließend beziehe ich das Bett neu. Ich bin gerade fertig, als ich ein Geräusch hinter mir höre. Erschreckt drehe ich mich um, und sehe Klaus nackt auf mich zukommen. Sein Schwanz steht schon wieder. "Aber Klaus!" Klaus sagt nicht einen Ton. Er stellt sich vor mich und sieht mir fest in die Augen. Plötzlich schubst er mich. Ich falle rücklings auf das Bett. "Was, was hast Du vor?" stottere ich. Klaus antwortet mir nicht.

Am Waldsee

Es ist ein heißer Sommertag. Die Sonne brennt vom Himmel. Nichts, wie auf mein Motorrad und die Landstraßen unsicher machen. Doch selbst dafür ist es zu warm. Die Lederkleidung klebt auf meiner Haut. War in dieser Gegend nicht ein kleiner, sehr versteckt gelegener Waldsee? Nach einigem Suchen komme ich tatsächlich dort an. Und jetzt keine Badehose dabei ! Was soll's? Weit und breit keine Menschenseele. Also schäle ich mich aus meiner engen Lederjeans und springe ins Wasser. Was für eine Wohltat für meinen erhitzten Körper. Nach einer Weile kehre ich ans Ufer zurück und lege mich bei meinem Motorrad, das unter den Bäumen steht, ins weiche Gras. Nackt ! Ich genieße die Ruhe und beschließe, ein wenig zu schlafen. Ein Geräusch weckt mich. Da kommt jemand und ich liege hier splitternackt! In meiner Verlegenheit stelle ich mich schlafend. Ich höre Schritte, die sich nähern, direkt vor mir stehenbleiben und dann ein kleines Stück weitergehen. Aus den Augenwinkeln sehe ich eine junge Frau mit langen Haaren. Sie trägt ein luftiges, geblümtes Sommerkleid und modische Sandalen, die Sie aber gleich abstreift. Wenige Meter von mir entfernt breitet Sie auf einer sonnigen Lichtung eine Decke aus, stellt ihren Picknickkorb beiseite und streift mit einer anmutigen Bewegung ihr Kleid ab. Dabei schaut Sie zu mir hinüber. So treffen sich unsere Blicke zum ersten Mal. Du lächelst mich nett an. Ohne Scheu öffnest Du Deinen BH und ich sehe Deine vollen, festen Brüste. Keine weißen Streifen...Du scheinst Dich immer nackt zu sonnen! Du streifst den winzigen schwarzen String Tanga ab und legst Dich entspannt auf die weiche Decke. Wenig später

bist Du ganz in dem Buch versunken, das Du aus dem Korb geholt hast. Meine verstohlenen Blicke gleiten über Deinen Körper. Eine so schöne Frau ist mir schon lange nicht mehr begegnet! Ich kann mich gar nicht satt sehen an Dir. An Deinen Brüsten, deinen weichen Schenkeln, deinem knackigen Po. Und als Du dich beim Schmökern unbewusst bewegst, stockt mir der Atem: Du spreizt ein wenig die Beine und ich erhasche einen Blick auf Deine Pussy. Sie ist blank rasiert! Ich überlege noch, wie ich Dich ansprechen soll. Da stehst Du schon auf und schlenderst zu mir rüber. "Hilfst Du mir beim Eincremen?", fragst Du mich und lächelst kokett. Und so sind wir kurz darauf zusammen auf der Decke. Du liegst mit geschlossenen Augen auf dem Bauch und ich knie neben Dir und verreibe die Lotion zwischen meinen Händen. Uns beiden ist klar, dass es hier nicht um Hautpflege geht. Aus dem Eincremen wird schnell ein Streicheln, ein zärtliches Massieren. Du spürst meine Hände überall, Ich streiche über Deine Arme, die Schultern, den Rücken, die Beine...Wie weit ich wohl gehen kann? Ich fange an, meine Massage mehr und mehr auf Deinen süßen Po zu konzentrieren. Ich streichle und knete die Pobacken. Ob Du protestierst? Nein, im Gegenteil. Du genießt es und scheinst eher wie ein Kätzchen zu schnurren. Und wie unabsichtlich spreizt Du die Beine noch ein wenig mehr... Ich massiere dich jetzt intensiver. Beide Hände kreisen über Deinem Po. So passiert es schon mal, dass eine Fingerspitze über deine kleine Rosette streicht. Und als eine Hand schließlich zwischen Deinen Beinen tiefer gleitet, stöhnst Du leise auf. Also lasse ich meine Hand dort und streichle Dich sanft. Du spürst meine Fingerspitzen an Deiner intimsten Stelle. Wir küssen uns das erste Mal. und unsere Zungen

berühren sich dabei. "Und jetzt die andere Seite eincremen", lachst Du und drehst Dich um. Wir küssen uns und meine Lippen gleiten dann tiefer...knabbern an Deinem Ohr, beißen Dir sanft in den Hals, und wandern schließlich zu Deinen Knospen. Ich sauge und lecke daran und spüre, wie sie langsam härter werden. Du ergreifst meine Hand und schiebst sie langsam hinunter in Deinen Schoß. "Bitte...", hauchst Du, doch ich weiß längst, was Du dir jetzt wünschst. Unterbrochen von kleinen zarten Küssen auf Deinen Bauch wandert mein Kopf langsam tiefer herunter... Ich drücke Deine Schenkel sanft auseinander und streichle Dich überall.
Vorsichtig beginne ich, mit einem Finger in dich einzudringen und dich innen sanft zu massieren. Dein lustvolles Wimmern zeigt mir, wie sehr Dir das gefällt. Doch es gibt noch eine Steigerung! Ich beginne, gleichzeitig meine Zunge herum wandern zu lassen. Dich zärtlich zu küssen und zu lecken. Gierig atme ich den Moschusduft Deiner Pussy ein. Auf meiner Zunge schmecke ich Deinen Liebessaft. Du wirst immer feuchter! Du drehst dich herum, bis Du schließlich auf mir liegst. Deine nasse Pforte ist direkt vor meinem Gesicht, so dass ich Dich weiter mit meiner Zunge und meinen Fingerspitzen verwöhnen kann. Ich spüre eine zarte Hand, die auf meinem Schwanz langsam auf und ab wandert. Ich kann fühlen, wie er unter Deinen sanften Berührungen immer härter wird... Dann spüre ich, wie Du mir die Vorhaut zurückziehst und mir erst einen sanften Kuss aufdrückst, um dann Deine vollen Lippen über die Eichel zu schieben. Deine Zunge und Deine Lippen scheinen überall zu sein. Lecken, saugen, küssen, lutschen...So gut hat es mir noch niemand mit dem Mund gemacht! So verwöhnen wir uns eine ganze Weile

gegenseitig. Längst sind meine Finger klitschnass. Als ein Finger über dein Po Loch streicht, stöhnst Du laut auf... Also beginne ich damit, Dir vorsichtig einen Finger hinein zu schieben und ihn rhythmisch vor und zurück zu bewegen. Gleichzeitig werden meine Liebkosungen mit der Zunge immer intensiver. Bald windest du dich hin und her. Aus dem lustvollen Wimmern wird lautes Stöhnen und schließlich Schreien. Du hast einen Orgasmus! Wir lösen uns und ich frage mich, ob wir uns einen Moment Ruhe gönnen sollen. Doch Du streckst mir schon Deinen süßen Arsch entgegen und siehst mich voller Vorfreude an. Also gehe ich hinter Dir auf die Knie, umfasse Deine Hüften und dringe mit einem einzigen Stoß tief in Dich ein. Deine Pussy ist warm und eng, aber sie ist nass und mein Schwanz gleitet mühelos hin und her. Bei jedem Stoß höre ich Dich laut stöhnen, doch auch ich kann mich nicht mehr beherrschen und keuche wild. So ficken wir wild und hemmungslos. Mein Finger verirrt sich wieder in dein enges Po Loch. Dem werde ich nachher noch mit etwas Größerem einen Besuch abstatten... Was war das? In unserem Lustrausch haben wir nicht bemerkt, dass sich jemand herangeschlichen hat. Ein Mann im mittleren Alter steht versteckt hinter einem Baum in der Nähe. Er macht Fotos !!! Aber ein Blick auf seine geöffnete Hose zeigt, dass er sich auch noch anders zu beschäftigen weiß.... Was jetzt ? Aufhören ? Nie im Leben. Wir sind viel zu geil, um uns davon stören zu lassen. Im Gegenteil ! Du winkst Ihn heran. Er bleibt mit der Kamera in einer Hand vor dir stehen und sieht nun zu, wie ich meinen steifen Schwanz aus Deiner Pussy ziehe, um ihn dann langsam, Millimeter für Millimeter, in Deinen engen Arsch zu bohren. Du reibst mit einer Hand Deinen Kitzler und Dein lautes

Stöhnen hallt durch den Wald. Doch lange halt ich das geile Gefühl nicht aus. Und auch Du wirst heißer und heißer. Schließlich komme ich in einer gewaltigen Entladung. Der Voyeur steht jetzt direkt vor Dir und Du siehst ihn abspritzen. Als Du das heiße Sperma fühlst, das ich in Deinen Po spritze, kommst Du ein zweites Mal.

Abenteuer mit Arndt

Der Morgen war gerade geboren, als ich am Strand spazieren ging. Der Wind wehte meine Haare aus dem Gesicht und streichelte meinen kaum bedeckten Körper. Da sah ich ihn, den Mann aus meinen Träumen. Er kam gerade aus dem Wasser und als ich an ihm vorüber ging tropften einige Wassertropfen auf meine Brüste.
»Hallo«, sagte ich.
»Hey«, kam es zurück.
Wir blickten uns in die Augen und konnten uns gar nicht lösen. Ich betrachtete seinen sportlich gebauten Körper von oben bis unten, in Gliedhöhe blieb mein Blick stehen, damit ich mir ein Bild von seinem Phallus machen konnte. Man konnte ihn mehr als erahnen, denn er trug nur eine sehr knappe Badehose. Ganz leise hörte ich, wie er mich zum Frühstücken einlud. Ich antwortete mit einem »Ja« ohne mir bewusst zu sein, mit wem ich da überhaupt eine Verabredung traf. Ich sah nur sein Glied und war ganz heiß auf ihn. In meiner Phantasie stellte ich mir vor, wie er mich nahm und wie wir es im Sand miteinander trieben, wie sein Penis in meine, vor Erregung fließende Vulva, eindrang. Hundegebell riss mich in die Gegenwart zurück, einer meiner Hunde gab Laut, es war Zeit den Spaziergang zu beenden. Zusammen gingen wir Richtung Terrasse, wo wir gemeinsam einen Kaffee tranken und uns unterhielten.
»Arndt heiße ich.
Und du, meine Süße?«
»Angelina. «, antwortete ich, als mich dieses Gefühl schon wieder überkam. Langsam wurde mir klar, dass ich ihn haben musste, ich musste einfach wissen wie es ist mit ihm zu schlafen, ich musste es fühlen. Heiß und kalt

wurde es mir. Es gab nur einen Gedanken in meinem Kopf und der war, wie bekomme ich ihn in mein Bett. Anscheinend hatte Arndt dieselben Gedanken wie ich, denn plötzlich stand er auf, ging um den Tisch und gab mir einen leidenschaftlichen Kuss. Worte bedurfte es jetzt nicht mehr, wir wussten beide was wir wollten. Und so kam es wie es kommen musste, wir landeten in meinem Appartement. Ein Kuss folgte dem anderen, seine Hände streichelten meine Brüste, deren Nippel vor Erregung steif waren, er strich an meinem Rücken herunter bis er meinen Popo erreichte. Von hinten kam er nach vorne und berührte meine rasierte Möse, er steckte einen Finger in meine Scheide und ich bäumte mich ihm entgegen. Meine Hände streichelten seinen harten Penis, am Schaft entlang in Richtung Eichel. Meine andere Hand beschäftigte sich mit seinen Hoden, die prall gefüllt waren. Ich beugte mich hinunter, damit ich ihn schmecken konnte. Die Lippen öffneten sich und ich saugte 'IHN' in mich herein, meine Lippen schmiegten sich um das vor Erregung zitternde Glied. Ich wusste, gleich ist es soweit, meine Bewegungen wurden immer schneller und schneller. »Oh, Angelina, mach weiter, gleich bin ich soweit... Ah, schneller. Ja, jetzt, jetzt...«, stöhnte Arndt. Er schoss in mich hinein und ich genoss den Schluck Sperma. Das war das Zeichen, dass es ihm gefallen hatte und er mehr wollte. Ich kam küssend wieder nach oben während er mich überall liebkoste. Wir füllten die Wanne mit wohl temperiertem Wasser. Meine Hände glitten über seinen Oberkörper, meine Lippen pressten sich auf seine Brustwarzen. Arndt konnte auch seine Hände nicht von mir lassen und berührte mich überall. Seine Hände, so kam es mir vor, waren Zauberhände, denn je mehr er mich berührte desto heißer

wurde ich. Ich konnte keinen klaren Gedanken mehr fassen so besessen war ich auf ihn. Langsam drehte ich mich auf den Bauch und reckte ihm mein Hinterteil entgegen. Arndt kniete sich hinter mich, mit beiden Händen streichelte er meinen hin und her wedelnden Popo. »Ah, uh«, hechelte ich, als ich spürte wie sein steifes Glied ganz behutsam in meine Scheide glitt. Wir hatten einen Super-Rhythmus gefunden und seine Stöße wurden immer heftiger und heftiger. »Mach schneller, gleich bin ich so weit.«, flüsterte ich Arndt zu. »Ja, ja, gleich. Ah, ah ja, jetzt.« In diesem Moment überkam es mich. Mein ganzer Körper zuckte vor Wollust, mein Innerstes pulsierte. 'Das war der beste Akt, den ich je vollzogen habe.', dachte ich, während ich mich räkelte und mich an ihn kuschelte. Das Wasser hatten wir vollkommen vergessen und konnten natürlich Neues einfüllen. In der Wanne ging es dann weiter... Heute sind wir gute Freunde, kein Paar. Wollen wir aber Spitzen-Sex haben, dann treffen wir uns noch heute. Für mich gibt es keinen besseren.

Klassentreffen

Nach 10 Jahren war es mal wieder soweit. Dank rühriger Personen traf man sich mal wieder an geeigneter Stelle. Das hieß in unserem Fall: eine zu einem Landschulheim umgebaute Burg, die wir komplett gemietet hatten. Gelegen mitten im Wald und, im Gegensatz zu Jugendherbergen, ohne Hausmeisterehepaar. Wir konnten also schlicht tun und lassen was wir wollten, in beliebiger Lautstärke und unter Einsatz unbegrenzter Mengen von Alkohol. Kurz: beste Voraussetzungen für eine Party von der man noch seinen Enkeln erzählen wird. Es war im Hochsommer, Bilderbuchwetter, lockere Kleidung. Erstaunlich wie wenig sich die Charaktere im Laufe der Zeit ändern. Es waren wie damals die gleichen die einander umkreisten. Die gleichen Spielchen und Balzereien, auch wenn nicht wenige von uns mittlerweile Frau und Kind hatten. Aber wie man sich das vorzustellen hat, weiß wohl jeder selbst. Zu meiner Person: ich gehörte nie zu denen, die den Mädels nachrannten. Nicht weil ich es nicht nötig gehabt hätte, sondern vielmehr weil ich doch eher zum schüchternen Klientel gehörte und gehöre. Trotzdem hatte ich natürlich damals wie heute so meine Vorlieben und Träumereien für die eine oder andere Frau. Und was Wirklichkeit wurde, das folgt hier: Nach der Anreise wurden natürlich erst einmal die (4-Bett) Zimmer aufgeteilt. Karin fragte mich, ob ich nicht Lust hätte "eine Hütte" mit ihr zu belegen. Astrid wäre auch dabei und jemand Viertes würde sich schon noch finden. Karin - eine Frau die mich seit meiner ersten pubertären Phantasien nie losgelassen hatte. Dunkelblonde lange Haare, perfekte Figur (soweit ich das durch die Kleidung je beurteilen konnte), eher der

ruhige Typ mit dem man Abends mal ein paar Bier trinken geht. Mehr war auch nie. Heute mit langem Sommerkleid, nicht übertrieben sexy, aber auch nicht altbacken. Das sie mich quasi über Nacht einlud verblüffte mich doch etwas, schließlich hatten wir uns seit Jahren nicht mehr gesehen, aber wer kann dazu schon "Nein" sagen? Ach ja, und da war noch Astrid. Sie würde man wohl eher unscheinbar nennen. Gehörte so in die Schublade "verträgt keinen Alkohol" und ist wenig partytauglich. Naja, was soll's. Also gesagt getan, Zimmer mit Aussicht in den Wald, zwei Doppelstockbetten, gegenüber gelegen - wie romantisch. Kurz umgezogen, Wasser ins Gesicht geworfen und ab auf die Piste. Damit trennten sich auch schon unsere Wege. Auf ins Getümmel. Alte Freunde wiedersehen, Bier trinken, die ältesten Witze austauschen, noch 'n Bier trinken, und vor sich hin philosophieren was aus unseren Mitschülerinnen so geworden ist. Da die eine die auch heute das T-Shirt so trägt, dass man garantiert ihre Nippel und Warzenhöfe erkennen kann. Sie hat bereits die ersten Verehrer um sich geschart. Da die nächste die Ihr Dekolletee wie immer so tief gelegt hat, das man den Ansatz Ihrer Schamhaare zu erkennen glaubt. Und Sarah, die mutigste von allen, bei der sich jeder (lauthals) die "Sharon Stone" frage stellte:
"Hat sie ein Höschen an oder hat sie nicht?".
Der Abend verflog, die Reihen lichteten sich. Der erste "Durchhalte"-Kaffee wurde gekocht. Eigentlich waren die Zimmer ja auch nur pro forma bezogen worden. Trotzdem wollte ich mich gegen halb fünf morgens kurz aufs Ohr legen. Schließlich lagen am nächsten Tag noch vier Stunden Autofahrt bei brüllender Hitze und ohne Klimaanlage vor mir. Als ich mich von ein paar Jungs

und Mädels verabschiedete, "Muss mich mal kurz ablegen ...", hörte ich IHRE bekannte Stimme: "Thomas, warte ich komme mit. Wir haben uns ja den ganzen Abend nicht gesehen." "Was ein Glück, ohne Dich würde ich ja mein Zimmer in der Dunkelheit nicht mehr finden" "Ohhhh, muss ich Dich am Händchen führen ...?" Sie war noch gut drauf und ich war schon vor einiger Zeit auf Mineralwasser umgestiegen, des Restalkohols wegen. Wir waren also beide noch zu einer zivilisierten Konversation fähig. Ich stolperte ihr hinterher. In unserem Zimmer angekommen, stellten wir fest, dass Astrid bereits in ihrem Bett lag, das vierte war nach wie vor nicht besetzt. "Ich oben, Du unten", flüsterte ich. "Hey, was sind das denn für Anzüglichkeiten, fünf Mark in die Chauvikasse", erwiderte sie kichernd. Also leise Zahnbürste suchen, in die getrennten (!) Waschräume gehen und schnell ins Körbchen. Als ich zurückkam war Karin noch nicht da. Ich bezog das obere Bett, rollte mich in meinen Schlafsack und schlief ein. Kurz später weckten mich die typischen Geräusche die entstehen, wenn Taschen durchwühlt werden. "Mist", hörte ich jemanden brummeln. "Kann ich helfen?" "Ja, hast Du mal ne Aspirin?" "Was, soviel getrunken ? Wirst wohl alt?" "Nee, bin zurzeit unpässlich und das kann doch mehr Schmerzen bereiten als ihr männlichen Weicheier glaubt!" "Jaja, ist ja gut, bin ja schon unterwegs" Also runter vom Bett und die besagten Drogen aus dem Waschbeutel gefischt. "Danke", hörte ich, als ich die Tablette in ihre Hand legte (strich ihr Finger wirklich nur unabsichtlich über meinen Handrücken ?). "Du willst das Zeug doch nicht etwa trocken nehmen?" "Ich renn' doch nicht wegen einem Schluck Wasser nochmal quer durchs Haus!" "Gut, ist ja Deine Magenschleimhaut"

"Klugscheisser hier nicht 'rum, Doktorchen. Und wenn Du eh neben mir stehst, kannst Du mir den Reißverschluss auf meinem Rücken aufmachen?", fragte sie und wendete mir selbigen zu. "Ähh, gerne" (warum habe ich ausgerechnet jetzt so kalte Hände?) Mutig bis nach unten aufgemacht, den Ansatz ihres Höschens an den Finger spürend. Hmmm, scheint ein Spitzenbesatz zu sein. Die Morgendämmerung setzte vorsichtig ein, so dass ich den schlanken Körper im Fenster sah. Das Kleid rutschte über ihre Schultern. Ein Anblick, oder besser eine Ahnung, die mich nicht kalt lies. "Kann ich noch was für dich tun?" "Wenn du schon dabei bist, an den BH kommst Du auch besser dran als ich" "Oups" "Brrr, wie kann man bei den Temperaturen so kalte Flossen haben?" "Hab leider keine Handschuhe dabei" "Du könntest mir ein wenig den Nacken massieren - fördert die Blutzirkulation auch in deinen Händen" "Wenn's nur dort wäre, wäre der Anblick den ich biete nicht so peinlich", dachte ich. "Weißt Du eigentlich, dass Astrid hier neben uns ratzt?" "Eben - ratzt. Was ist nun?", fragte sie und stellte sich kerzengerade vom mich hin. Ich begann meine Hände über ihren Nacken kreisen zu lassen. Erst mal zum warm werden (meiner Finger natürlich). Dann den Hals hoch bis zum Haaransatz. Die Nackenmuskulatur mit leicht kreisenden Bewegungen bedacht. Dann weiter zur Schulterpartie. Seitlich runter Richtung Oberarm. Wieder in der Mitte ansetzend sich langsam Richtung Lendenwirbelsäule vorarbeitend. Karin fing an leise vor sich hin zu schnurren. Gott sei Dank konnte ich sie durch die Massage etwas auf Abstand halten. Käme sie näher würde sie unweigerlich mit meinem biologischen Vibrator Bekanntschaft machen, der punktgenau zwischen ihre Pobacken zielte.

"Hey, Du bist ja ein echter Könner", sagte sie und setzte sich auf den vor ihr umgekehrt stehenden Stuhl. "Da mach ich's Dir mal was einfacher. Da oben am Nacken könnte ich noch eine Einheit vertragen" "Da ist mir doch dein Wunsch Befehl", flüsterte ich zurück und vernahm ein Rascheln in Astrids Bett. Die wird doch nicht Aufwachen? Karin beugte sich über die Stuhllehne und ich massierte ihr noch einmal die Schultern, dann abwärts, diesmal aber seitlich an den Rippen entlang. Nun war ich mutig genug das zu ertasten, was ich nicht sah. Als ich über ihren seitlichen Brustansatz fuhr hörte ich ein leises Stöhnen. Ich machte mir gar nicht die Mühe weiter nach unten zu gehen. Leicht bewegte ich meine Hände über ihre Haut und nahm die Brüste in meine gewölbten Handflächen. Die steifen Nippel kitzelten meine Hände. Sie waren nicht allzu groß soweit ich das ertasten konnte aber wunderbar hart. Die Warzenhöfe waren glatt wie mir meine Finger sagten. Ich begann die Nippel leicht zu kneten. Ein langgezogener Seufzer kam mir entgegen und Karin richtet sich plötzlich auf. Dabei stieß sie mit dem Rücken genau gegen meine Lanze. Nun konnte auch ich mir eine Lautäußerung nicht mehr verkneifen. "Bitte hör nicht auf", wisperte sie. Sie stand auf, nicht ohne sich mit ihrem Rücken fest an mich zu pressen und erst dann sich zu erheben. Meine ausgebeulten Shorts streiften sie am Rücken bis zum Po. Sie langte mit einer Hand nach hinten, drückte meinen Ständer durch die Hose leicht nach unten und kuschelte ihren Po an mein Gemächt, so dass mein Schwanz genau zwischen ihren Beinen zu liegen kam. Unterdessen verwöhnte ich weiter ihre sagenhaften Titten. Sie begann ihr Gesäß kreisend an mir zu reiben. Nun ging eine meiner Hände auf Wanderschaft Richtung Bauch, neckte

ihren Nabel, fuhren am Saum ihres Slips vor und zurück. Dann mit der flachen Hand über ihren Venushügel gerutscht und das rechte Bein gestreichelt. Über die Innenseite des Schenkels wieder zu ihrem Höschen und zurück nach oben. Jetzt fiel mir auf, dass es im Zimmer immer heller wurde. Ein Blick zur Seite zeigte mir, dass Astrid wohl noch schlief. Karin wurde hingegen umso aktiver. Schnell streifte sie ihren Slip ab, mir immer noch den Rücken zugewendet, und drückte sich wieder an mich. Wieder glitt meine Hand Richtung ihrer Scham. Sie stellte ein Bein auf den vor ihr stehenden Stuhl. Ich erreichte ihren Schamhaaransatz. Wie weich. Ich glitt weiter nach unten. Der Kitzler reckte sich bereits hervor. Mit dem Mittelfinger fuhr ich über ihn. Eine Spur der Feuchtigkeit zeigte mir deutlich wo es hin gehen sollte. Über ihren noch geschlossen Lippen lag ein dünner Film von ihrem Saft, den ich genüsslich weiter bis zu ihren Schenkeln verteilte. Geführt wurde ich außerdem durch entsprechende Lautuntermahlung ihrerseits. Ein ihrer Hände legte sich auf meine und hielt sie über ihrer Muschi fest. Leicht zog sie mich mit in gleichmäßige Bewegungen. Ich drückte einen meiner Finger vorwärts und glitt in ihre Spalte. Nässe und Hitze empfingen mich dort - und etwas, dass dort natürlicherweise nicht hingehörte, ein Baumwollfaden. "Zieh ihn raus" Oh, war der glitschig. Warum geht das eigentlich so schwer? Muss man da immer so fest ziehen? Mach ich was falsch? Aber mit einem leichten Schmatzer schlüpfte der Tampon doch endlich aus ihrem engen Vötzchen. Freie Bahn. Als ich den Eingang ihrer Scheide passierte entfuhr ihr ein lautes Stöhnen, dass mich aus meiner gespannten Ruhe riss. "Pssssst" "Und wenn schon" "Muss ja nicht zum ..." "Ohhh, mach einfach weiter!"

Leicht bewegte ich meinen Finger in ihr, worauf ein zweiter folgte. Am ober Ende des Schambein entlang massierte ich mich Richtung G-Punkt. Oha, das schien sie zu mögen. Ihr Becken begann unaufhörlich sich zu bewegen. Mit ihren Händen fuhr sie nach hinten und bedeutet mir, dass ich mich doch meiner Hosen entledigen sollte. Dazu musste ich leider kurz ihre Muschi verlassen. Da es mittlerweile morgendlich hell war, merkte ich, dass meine Hand recht verschmiert war. Wie waren die Hausfrauentips gegen Blut auf den Klamotten, schoss es mir durch den Kopf. Bin halt ein echter Romantiker. Runter die Hose, meine Schwanz sprang nach vorne zwischen ihre Beine. Ich vernahm ein langgezogenes "geil" und sie lehnte sich vornüber den Stuhl. Wieder bewegte sie ihre Hüfte und ich rieb mit meinem besten Stück durch ihre Spalte. Sie stellte sich etwas breitbeiniger vor mich und griff sich zwischen ihren Beinen hindurch meinen Schwengel. Weiter bewegte ich mich langsam vor und zurück. Sie presste meinen Schwanz gegen ihre Muschi und langsam glitt er in ihr heißes Loch. Ich drückte mich ganz in sie hinein, bis ich ihre Gebärmutter an der Schwanzspitze spürte. So verhielten wir wenige Sekunden um dann in einen zögerlichen Rhythmus zu verfallen untermalt von immer heftigerem Stöhnen. Leicht nach vorne gebeugt fasst ich ihre Brüste und führte die Massage fort, die ich vorhin nicht vollendet hatte. Nun nahm ich die Brüste in die volle Hand um sie im Rhythmus unserer Stöße zu kneten. Dies versetzte sie immer mehr in Erregung. Ich spürte wie Karins Saft an meinen Beinen entlang lief. Der Anblick meines nassen Schwanzes törnte mich wahnsinnig an. Ich zog in langsam heraus bis sich die Spitze gerade noch in ihrem Loch halten konnte ohne

dass mein Steifer nach oben schnappte. Und mit einem kräftigen Stoß hinein. Ich hörte wie es ihr förmlich die Luft aus den Lungen trieb. Ihre Muschi gab laut schmatzende Geräusche von sich, wurde sie doch doppelt angefeuchtet. Blut, Liebessaft - da fehlte nur noch eins, von dem ich reichlich hatte. Ich spürte die ersten sanften Kontraktionen ihres Liebestunnels. Sie kündigte mir wortlos an, dass sie unaufhörlich ihren ersten Orgasmus zuritt. Ich hielt sie an den Hüften, da sie immer mehr die Kontrolle verlor und vornüber zu kippen drohte. Wir verlangsamten unser Tempo, quälend fuhr ich in sie herein und zog meinen prallen Schwanz vorsichtig aus ihr heraus. Mein Sack stand in Flammen und auch ich vernahm erste Kontraktionen meines besten Stücks. "Jaaaaaaaa", langgezogen aber noch verhalten hörte ich sie seufzen. Noch einmal tief in ihre Muschi. Als ich wieder den Druck ihrer Gebärmutter spürte, konnte ich mich nicht mehr zurückhalten. Mein Schwanz begann zu pulsieren und als der erste Spermastrahl die Tiefe ihrer Lustgrotte traf, begann auch sie konvulsiv zu stöhnen. Ihr Orgasmus begann mit einem unterdrückten Schrei. Sie zog ihr Becken kurz nach vorne um es noch einmal kräftig gegen mich zu stoßen. Ihre Beine zitterten und ich musste sie doch kräftig zupacken, sonst wäre sie vor mir auf dem Stuhl gefallen. Ihre Scheide zog sich fest um meinen Schwanz welcher ein ums andere Mal zuckte und immer mehr von meinem heißen Sperma in ihren Schoss presste. Die Zeit verstrich, vielleicht eine Minute in der wir regungslos blieben. Sie vornüber gebeugt, sich auf einen Stuhl stützend. Ich aufrecht stehend, zitternde Hände und Knie. Karin richtete sich stöhnend auf. Nun weniger aus Lust, als vielmehr aus Schmerz über die dauernd gebeugte Haltung. Mein Schwanz konnte sich

nicht mehr in ihr halten und glitt aus ihrer Muschi. Ein Schwall eines ganz speziellen Liebesgemischs schoss aus ihrer Scheide. Es war so viel, dass es nicht nur an ihren Beinen herablief, sondern direkt auf den Boden tropfte. "Massage gefällig ? Du scheinst mir im Lendenwirbelsäulenbereich noch sehr verspannt zu sein", kicherte ich. "Vielleicht sollte wir doch erst die Sauerei hier aufwischen", antwortete sie und drehte sich zu mir. Zum ersten Mal sah ich ihre Brüste in voller Schönheit. Meine Hände hatten mir nicht zu viel versprochen. Sie drückte sich an mich, ihr Schamhügel rieb an meinem Oberschenkel und ihre Möse entlud eine weitere Ladung "Blood, Sweat and Tears (ähhh, Sperma)". Eine Zunge drängte sich meinem Mund entgegen und wir fielen uns in die Arme. Als wir uns lösten viel unser Blick wieder auf die schlafende Astrid. Moment, schlafend? Der Anblick raubte uns den gerade wiedergewonnen Atem. Astrid lag auf der Seite im Bett, die Decke zurückgeschlagen. Ihr Nachthemd (Marke "Rühr mich nicht an") hatte sie über ihre Brüste nach oben geschoben, ihr Slip (Frottee, brrrr) lag auf dem Boden vor dem Bett. Ihre rechte Hand auf der Scham, hatte sie ein Bein angezogen und aufgestellt. Deutlich war ihr Mittelfinger zu erkennen, der sich durch ihre nass glänzende Spalte bewegte. Mit der anderen Hand zwirbelte sie an einem ihrer Nippel. Sie hatte Recht große Brüste, die etwas nach unten hingen. Die Warzenhöfe waren riesig, die Nippel aber ganz flach und weich. Nichts gegen die Haselnuss großen Zitzen die Karin zu bieten hatte. Trotzdem waren sie sicher nicht weniger sensitiv, wie man unschwer erkennen konnte. Ihre Augen waren geschlossen (waren sie es wirklich?) und sie atmete tief und schwer. Der Anblick lies meinen

Schwanz sofort wieder "hab acht"-Stellung annehmen. Karin und ich ließen uns auf das gegenüberliegende Bett sinken. Ich kuschelte mich in Löffelchenstellung hinter sie und beide folgten wir gespannt diesem geilen Schauspiel, das sich uns bot. Astrids Finger schien nun leicht in ihre Möse einzudringen, nicht tief, nur am Eingang vorsichtig hin und her. Genau war das wegen ihrer dichten, schwarzen Schambehaarung nicht zu erkennen. Die Hand auf den Venushügel gepresst übten die Fingerglieder Druck auf ihren Kitzler aus. Plötzlich schlug sie die Augen auf. Ohne ihr Tun zu unterbrechen sah sie erwartungsvoll zu uns herüber. Karin stellte ein Bein auf, ihre klatschnasse Muschi Astrid zugewandt. Wieder kam mein Schwanz an ihrer Spalte zu liegen. Meine Hand langte nach vorne und ich spreizte Karins Schamlippen mit zwei Fingern. Da es mittlerweile taghell war konnte unser geiler Gegenüber sicherlich das Sperma sehen, das sich an Karins Möseneingang angesammelt hatte. Sie quittierte es mit einem zufriedenen Seufzer und setzte ihr Spiel fort. Ihre Erregung stieg spürbar, ihre Bewegungen wurden fahriger und man sah wie sich nun zwei ihrer Finger tief in die Möse bohrten. Mein Schwanz glitt leicht zwischen meinen Fingern hindurch und vorsichtig in Karins Muschi. Wieder begann sie ihr Becken zu bewegen. Mit stoßenden Bewegungen brachte sie mich in kürzester Zeit fast zum Überkochen. Ich hielt weiterhin mit einer Hand ihre Möse gespreizt, dass Astrid auch nichts von dem Schauspiel entging. Die dadurch prall hervortretende Klitoris verwöhnte Karin vorsichtig mit ihren Fingern. Sie war noch feucht genug, dass ihr Fingerspiel auf dem blutroten Kitzler schmatzende Geräusche erzeugte, gleichzeitig aber die Lustperle nicht überreizt wurde. Astrid verfolgte auch weiter gespannt

unser Treiben, mittlerweile untermalte sie die Szene mit einem Stöhnen im Rhythmus ihrer Finger. Zu meiner Überraschung kündigte sich bei Karin bereits der nächste Höhepunkt an. Diesmal kam es ihr scheinbar nicht so stark, doch wollten die Wellen der Erregung kaum ein Ende nehmen. Wieder und wieder bäumte ihr Körper sich vor mir auf und ich unterstütze ihren Orgasmus mit vorsichtigen aber tiefen Stößen meines Schwanzes. Schade, eigentlich wäre ich gern noch einmal mit ihr gekommen, hätte ihr gern noch einmal die Möse mit Sperma vollgespritzt. Dann wollte ich wenigstens Astrid etwas bieten. Ich zog meinen Schwanz aus Karins Grotte und begann in vor ihrer Muschi zu wichsen. Nun spreizte sie mit einer Hand ihre rot angeschwollenen Schamlippen zwischen denen immer noch der Kitzler hart hervorragte. Wieder dieses Kribbeln, Zucken. Pulsieren. Ein erster dicker Strahl schießt aus mir und hinterlässt eine Spur über ihre Klitoris und ihre Hand. Der nächste Spritzer geht weiter nach vorne, über die Matratze, ein kleiner Teil erreicht sogar den Boden. Den Rest Sperma verteilt mein mittlerweile ausgelaugter Schwengel über den Schamlippen. Karin beginnt mit ihrer Hand den Saft einzumassieren. Dieser Anblick war wohl auch für Astrid zu viel. Laut stöhnend lässt sie sich auf den Rücken fallen und winkelt ihre Beine an. Durch ihre Kniekehlen hindurch sehen wir wie sie sich nun rhythmisch mit zwei Fingern in ihre Möse fickt. Ich kann zwar keine Gedanken lesen, möchte aber wetten sie wünscht sich gerade nichts sehnlicher, als einen ordentlichen Dildo. Ein Schrei entfährt ihr. Ihre Beine strecken sich und stoßen an die Matratze des oberen Betts. Deutlich sieht man die Anspannung ihrer Muskulatur, ihre Augen starren weit aufgerissen nach oben. Ihre Hand zittert über

dem Venushügel und keuchend erlebt sie einen unglaublichen Höhepunkt. Mit einem Schlag löst sich ihre Spannung. Die Beine fallen aufs Bett, der Atem wird ruhiger. Sie dreht sich zu uns, lächelt ein wenig verlegen. "Ohohhh, ganz schöne Sauerei, die ihr da produziert habt", grinst sie. In der Tat. Die Matratze hat einen tiefroten Fleck. Naja, Sperma bekommt man ja leicht weg. Auf dem Fußboden sieht's so aus, als ob sich jemand sonst wohin geschnitten hätte. Aber in Reinigungsaktionen wollen wir uns hier ja nicht weiter vertiefen. Es ist mittlerweile halb acht. Wir schlafen noch ein Stündchen. In bester Laune entfernen wir später zu dritt die Hinterlassenschaft der Nacht und verabschieden uns bis in fünf Jahren. Da bin ich mal gespannt...

Zwei auf einmal

Es war Sommer und ich hatte mir gerade eine neue Freundin zugelegt, nachdem mir die letzte den Laufpass gegeben hatte. Nun ja, Künstlerpech, ich denke mal, sie wollte nicht neben anderen herlaufen. Also seit circa vier Wochen war ich mit Sheryll, einer süßen Amerikanerin, zusammen. Ihr Dad war Soldat bei den Besatzungsstreitmächten und ihre Mutter war Berlinerin, aber geschieden. Sheryll hatte noch eine jüngere Schwester, Amanda gerade mal 16. Seit vier Wochen versuchte ich nun Sheryll endlich dazuzubekommen, bei mir zu übernachten. Aber nichts war. Ja, ein bisschen Petting und ein bisschen oral ja, aber richtig zur Sache sind wir noch nicht gekommen, leider. Es war Anfang Juli, als ich Sheryll zu Hause abholen wollte. Amanda öffnete die Tür und ließ mich rein. Sie meinte, dass Sheryll beim Friseur sei und erst in circa 1 bis 1½ Stunden wieder kommen würde. Na ja, also setzte ich mich in Wohnzimmer und machte den Fernseher an. Plötzlich stand Amanda neben mir und fragte mich doch glatt, wie es ist, eine Jungfrau zu vögeln. Aus Schreck fiel mir erst mal das Cola Glas aus der Hand. Verstört düste ich in die Küche und holte etwas Zewa um die Cola aufzuwischen, aber das machte Amanda schon und während sie so vor mir kniete, konnte ich sehen, dass sie nur ein langes T-Shirt anhatte und sonst nichts. Weia, wurde mir auf einmal warm als ich diesen kleinen knackigen Arsch sah und die golden glänzendes Schamhaar zwischen ihren geilen festen Schenkeln. Als sie mit dem Aufwischen fertig war, stand sie nicht etwa auf, sondern drehte sich zu mir um lächelte mich an und

öffnete meine Hose. Mir wurde ganz anders, aber meinen steifen Lustprügel interessierte das gar nicht. Kaum von seiner Umzäunung befreit sprang er auch schon keck ins Freie, wo Amanda ihn in die Hand nahm und streichelte. Was tun, was tun? hämmerte es in meinem Hirn. Auf der einen Seite wollte ich natürlich Sheryll nicht verletzen, da es ja Ihre Schwester war, auf der anderen Seite wollte ich gerne diese kleine geile Fotze vögeln. Aber das Thema erledigte sich von ganz alleine, denn plötzlich nahm Amanda meinen Schwanz in den Mund und lutschte daran wie an einem Dauerlutscher. Es war nicht so schön wie mit Sheryll, aber auch diese Art hatte ihren Reiz und ohne es zu wollen, griff ich in Amandas lange Haare und schob ihr meinen Schwanz so tief wie möglich in den Mund und dann begann sie ihn gierig zu saugen, so als ob ein Kälbchen saugt. Das brachte mich dann erst mal so auf Touren, dass ich ihr gleich in den Mund spritzen musste. Ein wenig verzog sie das Gesicht, aber dennoch schluckte sie brav meinen heißen Saft und schaute mich dabei liebevoll an. Jetzt hielt ich es nicht mehr aus, ich zog sie hoch und nahm sie auf die Arme, trug sie in ihr Zimmer und legte Sie auf ihr Bett. Dann zog ich ihr T-Shirt hoch und meine Hose aus. Schnell folgten Jeansjacke und Hemd. Ich legte mich neben sie und begann, ihre festen Brüste zu streicheln. Wau, wie hart doch die Brustwarzen waren! Anscheinend war Amanda so geil, dass sie die Berührungen schon schmerzten. Mit meiner Hand glitt ich in ihr goldenes Dreieck und streichelte sie und fühlte, ob sie schon richtig feucht war. Irgendwie klappte das mit dem Feuchtwerden nicht so ganz, also spreizte ich ihre Beine und fing an, ihre jungfräuliche kleine Muschi nach besten Wissen und Gewissen zu lecken. Tief drang ich mit

meiner Zunge in sie ein und schmeckte den geilen Saft von ihrer engen Möse. Amanda wand sich krampfartig unter mir und keuchte heiser die heißesten Sachen, die ich je auf Englisch gehört hatte. Schließlich bekam sie ihren ersten Orgasmus. Wild schreiend warf sie den Kopf hin und her und ihr ganzer Körper bebte. Aber das war ihr nicht genug! Sie spreizte die Beine und reichte mir eine Packung Kondome! Aber nicht so 'ne übliche 2er- oder 3er-Packung, nein 'ne Vorratspackung mit 20 Stück drin! Ich wusste ja nicht, was diese Frau für Vorstellungen hatte, wie oft so was bei einem Mann hintereinander ging. Schnell zog ich mir einen Gummi über und dann drückte ich meinen inzwischen wieder steifen Schwanz gegen ihre jetzt sehr feuchte Muschi. Es bereitete mir schon Mühe, in sie einzudringen, und sie stöhnte auch auf, als ich richtig tief in sie eindrang. Doch dann wollte sie gar nicht mehr aufhören, sie ließ ihr Becken kreisen, so wie es eigentlich nur erfahrene Frauen machen und umklammerte mich mit ihren Füßen, immer fester meinen Hintern nach vorne drückend. Also tat ich ihr den Gefallen und stieß richtig hart und fest zu, so dass es jedes Mal ein klatschendes Geräusch gab, wenn ich richtig tief in Amanda eindrang. Dann bat sie mich, während ich sie fickte, ihre Brüste richtig durchzukneten und in ihre Brustwarzen zu beißen. Anscheinend gefiel es Amanda, beim Sex Schmerzen zu fühlen. Also bearbeitete ich ihre Brüste mit Mund und Händen. Es dauerte nicht lange und Amanda hatte ihren zweiten Orgasmus. Aber ich stand immer noch in voller Stärke und wollte auch meinen Spaß. Also erklärte ich ihr, dass ich sie total entjungfern wollte. Als sie mich fragend anschaute, drehte ich sie auf den Bauch und legte ein Kissen unter ihren Unterleib, und drückte meinen

Schwanz in ihren knackigen jungfräulichen Arsch. Da der Gummi noch gut feucht war von ihrem Abgang konnte ich ohne Mühe schnell und bequem in ihren geilen Arsch einfahren, was sie mit schmerzhaftem Stöhnen quittierte. Aber anstatt zu sagen, dass ich aufhören solle, schob sie sich eine Hand zwischen Kissen und Muschi und fing an sich zu reiben, während sie ihren Arsch immer hoch und runter drückte und mich aufforderte, sie richtig tief in selbigen zu ficken. Als Gentleman kommt man solch einer Aufforderung natürlich nach und sofort schob ich ihr meinen prallen Schwanz richtig tief rein, so dass ich das Gefühl hatte, ich würde mit meiner Kuppe an ihre Hirnschale bumsen. Als ich merkte, dass ich kurz vorm Kommen war, zog ich meinen Schwanz raus und entfernte den Gummi, und drückte ihn ihr wieder voll rein. Durch die jetzt fehlende Gleitschicht aus Muschisaft wurde die Sache für mich noch intensiver und ich hatte einen Abgang vor dem Herren. Ich spritzte ihr den ganzen Saft in ihren kleinen Arsch und sie war dabei sogar noch zu einem dritten Orgasmus gekommen. Danach ging ich erst mal ins Bad um mich zu waschen, als Amanda reinkam und mir den Waschlappen aus der Hand nahm, meinen besten Freund in selbige und mir dann noch einen wichste, dass ich die Englein singen hörte. Danach küsste sie mich, lächelte mich glücklich an und verschwand in ihr Zimmer, während ich mich vor den Fernseher setzte und auf Sheryll wartete. Es vergingen keine 10 Minuten, als Sheryll zur Tür hereinkam und mich mit einem innigen Zungenkuss begrüßte. Dann ging sie zu Amanda ins Zimmer und die beiden redeten auf Englisch, was ich, da es sehr schnell ging, nicht verstand. Mir wurde angst und bange. Was passiert, wenn Amanda Sheryll alles

erzählte? Aber Sheryll kam heraus und lächelte mich nur an. Sie fragte mich, ob ich denn nicht Hunger hätte? Was für einen Hunger ich hatte, zwei Pizzen und diverse Salami-Käse-Sandwiches verschwanden zusammen mit zwei Liter O-Saft. So nebenbei erzählte mir Sheryll, dass ihre Mutter nicht nach Hause kommen würde, da sie beruflich in Westdeutschland war. Sie fragte mich, ob ich nicht bei ihr schlafen wolle. Oh Mann, wollte die jetzt etwa auch Sex? Nach den Nummern mit Amanda? Um mir nichts anmerken zu lassen stimmte ich freudig zu. Als es Abend wurde, fragte ich Sheryll, wo ich schlafen solle und sie sagte natürlich in ihrem Bett. Ohhhh, nein! Sollte da etwa mehr laufen als sonst? War ich dazu heute noch in der Lage? Als wir im Bett lagen, begann Sheryll mich zu streicheln und zu liebkosen und mein müder Krieger entsann sich seiner Pflicht und richtete sich wieder auf. Aber anstatt die übliche Hand- oder Blasarbeit zu beginnen, ging Sheryll auf einmal aus dem Zimmer und kam mit derselben Fromms-Packung wieder, die auch Amanda mir gegeben hatte. Was war denn nun los? Vorsichtig zog sie mir so ein Mäntelchen über und setzte sich dann auf mich. Sie war schon so feucht, dass ich ohne Probleme in sie eindringen konnte und dann ritt sie mich, dass mir Hören und Sehen verging. Sie bekam einen Orgasmus nach dem anderen und das nicht gerade leise, wo doch nebenan Amanda lag. Wollte sie, dass Amanda das hörte? Plötzlich stand Amanda in der Tür, so, wie Gott sie geschaffen hatte. Wortlos kniete sie sich hinter ihre Schwester und massierte deren Brüste während sie ihre Muschi an Sherylls Arsch rieb. Auweia, sollte das etwa alles wieder von vorne anfangen? Jetzt wurde mir richtig angst. Amanda flüstere Sheryll irgendwas ins Ohr und Sheryll

schaute zu mir herunter, lächelte und nickte Amanda zu. Amanda legte sich auf den Rücken und Sheryll legte sich auf sie, wild rieben sie ihre Liebesdreiecke aneinander und dann forderte mich Sheryll auf, sie genauso in den Arsch zu ficken, wie ich es mit ihrer Schwester gemacht hatte. Sie wusste davon, mir brach der kalte Angstschweiß aus. Gehorsam kniete ich mich hinter Sheryll und schob ihr meinen dicken Schwanz in den Arsch und wie sie jubelte, während sie anfing, Amandas Möse mit der Hand zu bearbeiten und ihre Titten brutal zu kneten. Das muss doch wehtun, dachte ich mir, aber Amanda tat dasselbe mit Sheryll Titten und beiden schien es zu gefallen. Na gut wenn sie auf Schmerz stehen, na dann sollten sie ihn haben. Also fickte ich Sherylls Arsch mit aller Gewalt und rammte ihr meinen Ständer so tief rein wie ich nur konnte. Das Spielchen ging so circa 15 Minuten. Danach hatten wir alle drei einen guten Orgasmus und Sheryll und Amanda fingerten sich noch gegenseitig während ich schon ins Reich der Träume abglitt.

Traum-Dreier

Jana und Sabine, beide in den 30-ern, sind zwei aufregende Frauen. Sie haben so manchen „Sturm" miteinander überstanden. Das kommende Wachende wollen sie in Ruhe miteinander verbringen. Sie wollen sich wieder auf dem Wochenendgrundstück von Jana treffen. Wegen unterschiedlicher Arbeitszeiten vereinbarten sie getrennt mit dem Auto anzureisen. Keine weitere Person sollte von dem gemeinsamen Wochenende wissen. Wie sich später herausstellte, konnte Sabine ihr Plappermäulchen nicht halten. Das Wetter war hervorragend. Es schien die Sonne und im Schatten war es um die 20 Grad. Sabine war als erste auf dem Grundstück. Mit dem Zweitschlüssel verschaffte sie sich Zugang. Zunächst erledigte sie die Vorbereitungsarbeiten. Dann holte sie zwei Liegen aus dem Unterstand und stellte diese im geschützten Wickel des Hauses auf der Sonnenseite ab. Es war eine herrliche Ruhe. Das Grundstück war von dieser Seite nur von einem ganz bestimmten Punkt aus einzusehen. Sabine streifte sich das Oberteil ihres Bikinis ab und legte sich in die Sonne. Die wärmende Mai-Sonne stimmte sie wohlig. Sie entspannte sich vollkommen. Die warmen Sonnenstrahlen brachten ihren Körper aber in Unruhe. Sie taste mit den Händen vom Hals über Brüste bis zu ihrer Muschi. Sie überzeugte sich wiederholt, dass sie einen hübschen Körper hatte. Ihre Brüste waren mittelgroß und fest. Die Hüften schmal und wohlgerundet. Sie hatte lange schlanke Beine und einen fraulichen Po. Unter dem Bikinihöschen versteckte sich die teilrasierte Muschi, deren Hügel sich leicht nach oben wölbte. Unter der strahlenden Vormittagssonne überkam

sie ein heftiges Verlangen ihren Körper ausgiebiger zu streicheln. Wie unter einem fremden Bann strich sie mit der linken Hand über ihre Brüste, während die rechte Hand von oben unter ihr Bikinihöschen wanderte und ihre Schamlippen sowie den Kitzler umspielten. Sie öffnete die Bänder des Bikinihöschens und ließ es seitlich heruntergleiten. Sie befeuchtete mehrere Finger ihrer rechten Hand mit dem Mund, um anschließend wieder zu ihrer Muschi abzutauchen. Sie strich zart über ihre Schamlippen, wobei sie diese leicht zur Seite drückte. Sie spürte, dass die Lippen praller wurden. Sie strich sachte um den Kitzler herum. Sie spürte, dass ihre Schamlippen sich immer weiter vergrößerten und so den Eingang zu ihrer Liebesröhre immer zugänglicher wurde. Sie fühlte, dass sie immer feuchter wurde und schob sachte den Mittelfinger in ihre Liebesröhre, um etwas Feuchtigkeit aufzunehmen. Anschließend führte sie den Finger zum Mund. Sie mochte den Geschmack ihres eigenen Körpers. Ihre Erregung verstärkte sich immer mehr. Mit der linken Hand spreizten Sie die Schamlippen. Mit zwei Fingern der rechten Hand tauchte sie tief in sich hinein. Sie schob die Finger langsam vor und zurück und spreizte diese, um sich das Gefühl des Ausgefüllt seins zu verschaffen. Bei leichtem Druck rotierte sie mit dem Daumen um ihren Kitzler. Sie schaute zu ihrer Muschi herunter und genoss das Spiel der Finger. Die Nippel ihrer Brüste waren zwischenzeitlich beachtlich angewachsen. Sie befeuchtetet nochmals die Finger und zwirbelte ihre Nippel. Diese reckten sich nunmehr über einen Zentimeter in Höhe. In diesem Augenblick dachte sie daran wie gut es doch wäre, wenn Jana bereits hier wäre. Es ließe sich wesentlich mehr und alles genussvoller

erleben. Mit diesem Gedanken schlummerte sie ein. Nach einiger Zeit wurde Sabine sanft geweckt. Ihr Wunsch schien in Erfüllung gegangen zu sein. Jana war eingetroffen und hatte sich ihrer Stadtklamotten entledigt. Sie war aus dem hinteren Eingang des Bungalows zu ihrer Freundin Sabine getreten, um sie zärtlich zu begrüßen. Jana kniete an der linken Seite von Sabine und hauchte Küsse auf die Brüste ihre Freundin. Sabine durchrieselten wonnige Schauer. Jana küsste sich sanft zu Sabines Muschi hinunter. Dort angekommen bemerkte sie, dass Sabine schon „stark unter Strom" stand. „Du kleines lüsternes Luder, hattest Dich selbst in der Mangel, konntest es wohl nicht abwarten bis ich komme?", fragte sie. Sabine nickte nur kurz und bat, dass sie nicht aufzuhören solle. Jana dachte auch nicht im Geringsten daran. Sie freute sich schon darauf Sabine vor sich lustvoll winden zu sehen. Sie wusste, dass sich der Körper von Sabine aufbäumen würde, wenn sie die Muschi ihrer Freundin verwöhnen würde. Sie senkte den Kopf auf die Muschi von Sabine und strich zärtlich mit ihren Mund über die Schamlippen. Jana verstärkte den Druck ihrer Lippen und biss leicht mehrmals in den Kitzler ihrer Freundin. Sabine stöhnte auf. Ihr ganzer Körper begann zu vibrieren. Jana drückte die Zunge zwischen die Schamlippen und suchte den Eingang zur Liebesröhre. Sabine hob ihren Unterkörper an, um den Druck zu verstärken und Jana leichter mit der Zunge in ihre Liebesröhre eindringen zu lassen. Sabine begann mit ihrem Unterkörper zu rotieren. Jana hatte Mühe mit der Zunge in der Muschi zu bleiben. Jana nahm kurz den Kopf von Sabines Muschi. Mit ihren Fingern spreizte Sie die Schamlippen, um anschließend tief mit ihrer Zunge in Sabine einzudringen. Sabine stöhnte laut auf. Jana stieß

zunächst langsam und dann immer schneller ihre Zunge vor und zurück. Die Körpersäfte erregten auch Jana immer mehr. Sie vergaß nicht kurz aus der Liebesröhre herauszugleiten, um über den Kitzler ihrer Freundin zu streichen. Sabine steuerte auf ihren Höhepunkt zu. Sie wand sich förmlich unter den Liebkosungen ihrer Freundin Jana. In Verzückung rief sie: „Ja, ja Jana, fick mich mit Deiner geilen Zunge, das ist so wunderschön, stoß bitte tiefer, tiefer in mich hinein". Obwohl Janas Zunge die Tiefe nicht erfüllen konnte, wollte sie dem Wunsch dennoch nachkommen. Sie schob zusätzlich zwei ihrer Finger in Sabine hinein. Sie bewegte die Finger mit stärkerem Druck vor und zurück und spreizte diese, um intensiv die Wände der Liebesröhre zu berühren. Ihre Bewegungen wurden immer schneller. Sabine stöhnte lauter. Im nächsten Augenblick kam Sabine zu einem Orgasmus, der sie vollkommen durchschüttelte. Nach einiger Zeit entspannte sich ihr Körper wieder und sie genoss die ausklingenden Gefühle. Ihre Freundin Jana war rechts neben sie in die Hocke gegangen und drückte einen zärtlichen Kuss auf ihre Lippen. Sabine schlang den linken Arm um Jana und versuchte mit der rechten Hand die Muschi von Jana zu erreichen. Jana wehrte aber ab und sagte: „Das hebe ich mir für später auf, laß uns jetzt lieber hier gemeinsam in der Sonne ausruhen". Beide hatten nicht bemerkt, dass Rolf, ihr Bekannter, von dem erhöhten Platz hinter dem Hause, ihre Spielereien beobachtet hatte. Er kannte ja die Vorlieben beider Frauen und freute sich darauf mit ihnen den Rest des Tages zu verbringen. Er erinnerte sich daran, dass Sabine ihn auf die Idee gebracht hatte, am Wochenende hier mal vorbeizukommen. Sabine muss seinen Besuch demzufolge gewünscht haben, als sie ihm

verriet, dass sie mit Jana am Wochenende im Waldhäuschen ist. Zunächst machte er sich nicht bemerkbar, sodass Sabine und Jana ihre wohlverdiente Ruhepause genießen konnten. Er ging ins Städtchen, um frisches Obst, Sahne und Sekt zu besorgen. Er wusste, dass beide Frauen besonders frische Erdbeeren und Sahne mochten. Jana mochte zusätzlich Kiwis mit der leicht rauen Schale. Bei dem Gedanken, diese Dinge auch für die Liebesspiele verwenden zu wollen, bemerkte er, dass sein Schwanz sich langsam zu regen begann. So gegen 16 Uhr war Rolf wieder zurück. Er betrat leise das Wochenendgrundstück, er wollte zumindest Jana überraschen. Beide Frauen hatten leichte Sommerbekleidung angezogen und unterhielten sich darüber, was sie morgen alles im Garten machen wollten. Rolf trat vorsichtig an die beiden Frauen heran und küsste beide kurz auf die Wangen. Jana war natürlich überrascht, Sabine aber offensichtlich nicht. Rolf sagte, dass er nur etwas in den Kühlschrank legen muss und gleich wieder da sei. Er brachte gleich eine Flasche Sekt, die er im Kühlschrank bereits gut gekühlt vorgefunden hatte und Gläser mit hinaus. Jana, Sabine und Rolf setzten sich an den Terrassentisch und unterhielten sich über die Ereignisse in der letzten Woche. Jeder freute sich hier draußen alles abzuschütteln und sich anderen Dingen hingeben zu können. Rolf schenkte jedem ein Glas Sekt ein. Bereits nach kurzer Zeit wurden die Gespräche „schlüpfriger". Die Sonne und der Alkohol zeigten seine Wirkung. Rolf erzählte, dass er beide Frauen beim Liebesspiel beobachtet hatte. Jana und Sabine taten als wären sie entrüstet. In Wirklichkeit aber mochten sie, dass Rolf sie beobachtet hatte. Sie hätten es nur wissen wollen, dann hätten sie ihm mehr

„vorgeführt". In so frivoler Art unterhielten sich alle drei bis es Abend wurde. Schnell wurde eine weitere Flasche Sekt gelehrt. Rolf schlug vor doch nach drinnen zu gehen. Es wüsste, dass Jana vom Nachmittag noch etwas nachzuholen hätte. Außerdem sei er ja jetzt auch noch da und er wolle beide Frauen so richtig „fertigmachen". Sabine und Jana lachten und meinten, dass er sich nur nicht übernehmen solle, sie hätten einen ausgezeichneten Appetit und wären heute nicht so leicht zufrieden zu stellen. Man würde ja sehen, zu welchen „Leistungen" er fähig sei. Alle Drei fassten sich leicht um und gingen ins Haus. Drinnen steuerte Rolf gleich das große französische Bett im Schlafraum an. Spielerisch warf er beide Frauen aufs Bett und meinte, dass sie sich schon mal „frei machen" sollten, er wolle nur mal kurz hinaus in Küche um etwas zu holen. Die Frauen waren natürlich gespannt. Sabine und Jana hatten sich unterdessen entkleidet und wiederum auf das kühle Laken niedergelassen. Beide Frauen küssten sich zärtlich. Sabine übernahm diesmal die Initiative und berührte Jana an den empfindlichsten Stellen ihres Körpers. Jana hatte die Augen geschlossen und gab sich den Berührungen hin. Rolf trat leise hinzu und bat Jana die Augen geschlossen zu halten. Er nahm eine der gekühlten Erdbeeren aus der mitgebrachten Schale und gab Sabine eine in den Mund. Bei Jana umspielte er mit der kühlen Erdbeere die Brustwarzen. Jana stieß einen spitzen Schrei aus. Bereits nach kurzer Zeit fand sie die Kühle aber angenehm. Ihre Nippel richteten sich steil auf. Während Sabine sich zur Muschi von Jana herunter küsste, rieb Rolf mit der Erdbeere immer fester um die Nippel ihrer Brüste herum. Den austretenden Saft der Frucht leckte er mit seiner Zunge auf und gab Jana etwas davon, indem er

ihr seine Zunge zärtlich in ihren Mund schob, der bereits leicht geöffnet war. Jana erwiderte diese Berührung und umschlang Rolf. Durch die Zungenschläge ihrer Freundin Sabine in ihrer Muschi angeregt wurde sie immer geiler. Sie wollte Rolfs Schwanz greifen und merkte, dass er den Slip noch nicht ausgezogen hatte. Rolf half ihr schnell und schon sprang sein steifer Schwanz ins Freie. Jana griff zu und begann in langen Zügen die Vorhaut über seine Eichel nach hinten und wieder zurück zu schieben. Dabei ließ sie des Öfteren den Schaft los, um seine Eier leicht zu kraulen. Um in eine bessere Position zu kommen kniete sich Rolf neben Jana aufs Bett. Jana sah den großen Ständer somit in ihrer nächsten Nähe und schickte sich an Rolf mit dem Mund zu verwöhnen. Durch die emsige Tätigkeit von Sabine an ihrer Muschi angeregt, nahm Jana zunächst nur die prall rötliche Eichel von Rolf in den Mund. Mit der Zunge umspielte sie seinen Eichelkranz. Mit der linken Hand griff sie wiederum die Eier und begann diese leicht zu kneten. Rolf fühlte sich wie im 7. Himmel. Sabine sah diesem Treiben - die Muschi von Jana noch immer leckend - von unten her zu. Nun wurde Sabine immer geiler. Sie legte sich so hin, dass Rolf mit der linken Hand ihre Muschi erreichen konnte, während er mit der rechten Hand noch immer Janas Brüste liebkoste. Rolf streckte seine linke Hand aus und begann sachte den Kitzler von Sabine zu umspielen. Nach kurzer Zeit glitt er mit drei Fingern ohne Widerstand in den Lustkanal von Sabine. Sabine war innen schon unwahrscheinlich rutschig. So angefacht strebten die Drei ihrem Höhepunkt zu, welcher allen aber so schnell nicht kommen sollte. Rolf zog seinen Schwanz aus Janas Mund und nahm eine weitere gekühlte Erdbeere aus der Schale. Er gab Jana eine in ihren vor

lauter Lust sehnsüchtig geöffneten Mund. Sabine gab er zwei Erdbeeren. Er gab Sabine zu verstehen, dass sie eine in die Muschi von Jana stecken sollte. Das stärkere Ende sollte noch aus dem Hügel hervorstehen. Jana zuckte zusammen, als sie die kühle Frucht in ihre Muschi eintauchen fühlte. Als Sabine dann noch ihren Mund auf ihre Muschi presste, um etwas von der Erdbeere zu naschen, waren die Gefühle wundervoll. Unterdessen hatte Rolf sich etwas von der Sahne auf seine Schwanzspitze gespritzt. Dies bemerkten die Frauen, als sie das Geräusch der Sahneflasche vernahmen. Gleich darauf wollte er Jana wieder seinen Schwanz in den Mund führen. Dies klappte jedoch nicht, weil Sabine zwischenzeitlich nach oben gekommen war, um Jana etwas von dem Erdbeeren - und Mösen Geschmack zu reichen. Die Münder der Frauen fanden sich so zu einem innigen Kuss. Nachdem sich Jana und Sabine voneinander gelöst hatten schob Rolf abwechselnd Jana und Sabine seinen Schwanz in den Mund. Diese Liebkosung gefiel allen dreien. Es war nur das leise Schmatzen zu vernehmen, welches anfänglich durch die Sahnehaube auf Rolfs Schwanzspitze verstärkt wurde. Dieser Doppelmund-Lutscher brachte Rolf an den Rand einer Explosion. Sabine entfernte unterdessen mit der linken Hand den Rest der Erdbeere aus Janas Möse und stieß gleich zwei Finger in sie hinein. Rolf tat wiederum gleiches bei Sabine. In immer schnellerem Takte wurden so die Mösen und fast in gleichem Rhythmus der Schwanz „bearbeitet". Rolfs Schwanz befand sich zudem in einer wunderbaren „Münder klemme". Alle trieben einem ersten phantastischem Höhepunkt an diesem Abend entgegen. Den gemeinsamen Höhepunkt der Drei wollten Sabine und Jana jedoch noch etwas

hinauszögern. Alle Drei wollten die Liebkosungen ausgiebiger genießen. Vor allem wollten die beiden Frauen, dass Rolf so richtig auf Touren kommt. Sie wollten ihn äußerst genussvoll verwöhnen. Er sollte später sein Versprechen „die Frauen fertigzumachen" in die Tat umsetzen. Dazu musste er also ersten Mal animiert werden. Zunächst nahm sich Sabine Rolfs Prachtständer von ca. 20 cm Länge und 5 cm Durchmesser intensiver vor. Während Jana seitlich von unten eines seiner Eier in ihren Mund sog, schob Sabine ihren Mund nur bis kurz hinter die Eichel auf Rolfs prächtigen Ständer. Ihre Lippen presste sie hierbei nur auf die Vorhaut und schob diese durch Vor- und Zurückbewegen ihres Kopfes gerade so weit zurück, dass sie über den wulstigen Rand der Eichel rutschte. Ihre Zunge drückte leicht in seinen Spalt. Rolf erstarrte förmlich unter diesen Liebkosungen der beiden Frauen. Zunächst verhielt er sich ganz ruhig. Er wollte alle Berührungen voll auskosten. Besonders das unter leichtem Druck über die Eichelwulst gesteuerte Vor- und Zurückgleiten seiner Vorhaut bereitete ihm besonderes Vergnügen. Sabine schob ihren Kopf jetzt soweit vor, dass Lippen und Zähne zusammen mit der Vorhaut straff über den Eichelkranz rutschten. In dieser „Umklammerung" erlebte Rolf seine schönsten Gefühle. Sein Körper spannte sich immer mehr. Beide Frauen merkten, dass er bald seinen Höhepunkt erreichen würde, wenn sie nicht von ihm abließen. Sabine wendete sich wieder Jana zu. Sie nahm eine der von Rolf mitgebrachten Kiwi, die Rolf zuvor ordentlich gesäubert und etwas von den Stachelhärchen befreit hatte. Sie suchte sich eine der Früchte aus, die eine etwas länglichere Form hatte. Sabine beugte sich zu Janas

Muschi herunter, ließ kurz ihre Zunge über die immer noch prallen Schamlippen gleiten, steckte sich selbst die Kiwi zur Hälfte zwischen die Zähne und führte anschließend unter leichtem Druck die Kiwi soweit in Janas Muschi ein, dass ihre Lippen voll auf dem Kitzler lagen. Jana jauchzte wegen der leicht rauen Schale der Frucht auf. Die leichten Vor - und Zurück- Bewegungen ließen Jana jubilieren. Das Gefühl war fast unglaublich. Jana übertrug diese Gefühle zum Teil auf Rolf, indem sie jetzt mit der linken Hand seinen Ständer griff und die Vorhaut derart weit zurückzog, dass Rolf leise aufstöhnen musste. Mit der rechten Hand nahm sie seine Eier und drückte sie leicht aneinander. Hierbei zog sie seinen Beutel soweit nach unten, dass Rolf glaubte Jana wollte ihn zum Eunuchen machen, indem sie ihm die Samenstränge teilen wollte. Durch die Bewegungen Janas hatte Sabine Mühe, die Kiwi nicht ganz in Janas Luströhre hineinrutschen zu lassen. Sie überlegte, wie sie denn die Frucht herausbekommen sollte. Da ihr nichts einfiel entfernte sie Frucht vorsichtshalber und begann Janas Möse wieder mit der Zunge zu bearbeiten. Unter weitem Spreizen der Schamlippen und Öffnen des Eingangs Janas Luströhre glitt Sabine tief mit ihrer Zunge in die mittlerweile überschwemmte Scheide ein. Sie bewegte immer schneller ihre Zunge hin und her. Kurze Zeit darauf bemerkte sie, dass Jana kurz vor ihrem Orgasmus war. Als sie nach oben blickte sah sie, dass Jana mittlerweile wie wild am Rolfs Schwanz ruckelte. Auch ihm stand die Geilheit im Gesicht geschrieben. Er war ebenso kurz vorm Höhepunkt. Rolf ließ es sich aber nicht nehmen, Sabine etwas vom wilden Treiben an ihrem eigenen Körper spüren zu lassen. Er beugte sich etwas zu Sabine hinunter, drückte mit einem Ruck vier

Finger in ihre Möse und legte seinen Daumen sacht auf ihr Po Loch. Weiter traute er sich nicht. Mit seinen vier Fingern aber vögelte er Sabine tief und immer schneller. Es dauerte nur kurze Zeit und alle Drei kamen mit heftigem Gestöhne zu ihrem ersten Höhepunkt an diesem Abend. Rolfs Saft spritzte in weitem Bogen über Jana hinweg auf den Erdboden, wobei ein wenig auf ihrem Körper tropfte. Sabine verstrich die Flüssigkeit auf dem Janas Körper. Alle Drei sanken nebeneinander nieder und blieben so eine Weile liegen. Nach einiger Zeit erhob sich Rolf und holte etwas zu trinken. Er schenkte Jana und Sabine jeweils ein Glas Sekt ein. Er selbst trank eine Flasche Bier fast in einem Zuge aus. Alle Drei streichelten sich sanft. Sie wollten ihre Gefühle richtig nachhallen lassen. So lagen sie mindestens eine halbe Stunde, als die Frauen merkten, dass sich Rolfs Schniedelwuz wieder zu bewegen begann. Sein „Kämpfer" richtete sich wiederum in voller Größe auf. Da Rolf auf dem Rücken lag, ragte seine Schwanz wie ein Speer in den Himmel. Dieser Anblick belustigte alle Drei. Jana meinte, dass er jetzt wohl endlich seinen Spruch – sie beide fertig machen zu wollen - in die Tat umsetzen wolle. Beide Frauen meinten, dass sie schon sehnsüchtig darauf den ganzen Abend gewartet hätten. Sie hätten gedacht, dass er wohl bloß Sprüche klopfen könne. Jetzt werde er tatsächlich gefordert und solle ja nicht schlapp machen, ehe beide zu ihrem „körperfüllendem" Vergnügen gekommen sind. Durch diese frivolen Gespräche angeregt, setzte sich Sabine mit dem Rücken zu Rolf auf seinen Bauch. Sabine hatte so den Schwanz direkt vor ihrer Muschi hoch aufgerichtet vor sich stehen. Noch äußerst schlüpfrig vom ersten Hochgenuss bedurfte ihre Muschi keiner stimulierende

Vorbehandlung mehr. Ihr Saft lief noch in kleinen Spuren aus ihrer Möse heraus. Dies konnte auch Jana sehen, die sich vor Sabine auf den Bauch gelegt hatte, um alles besser mitverfolgen zu können. Kurzerhand griff sich Jana den Ständer. Sabine erhob sich soweit, dass der Prachtkerl mit seiner Eichel direkt vor ihrem Möseneingang zum Stehen kam. Jana zog kurz ihre Zunge durch Sabines Mösenlippen und dirigierte dann den Schwanz direkt in das Möschen. Hierbei behielt Jana den Schwanz kurz oberhalb des Beutels fest im Griff. Sie konnte genüsslich zusehen, wie sich Sabines Schamlippen bereitwillig öffneten, die Vorhaut des Schwanzes sich über die Eichel zurückzog und dann der Schwanz mit seinen ganzen 20 cm in Sabine verschwand. Das war ein geiler Anblick und berauschend schön anzusehen. Sabine senkte sich soweit ab, dass Janas Hand auf das Ende des Schwanzes gedrückt wurde. Jana spürte außerdem die Muschi auf ihrem Handrücken. Sabine kreiste förmlich mit ihrem Unterkörper. Sie wollte sich ein volles Lustempfinden verschaffen. Dies unterstütze Jana noch, indem sie mit ihrer Zunge sowohl über Sabines Kitzler als auch Rolfs Ständer strich, wenn Sabine sich sachte auf - und ab bewegte. Sabine kam immer mehr in Fahrt. Jana musste ihre Zunge zurückziehen, um nicht eingeklemmt zu werden. Sabine rammte sich Rolfs Stab immer stärker hinein. Es schmatze richtig, wenn sie sich auf Rolfs Unterkörper fallen ließ. Rolf hoffte, dass es bei Sabine gleich kommen möge. Er dachte daran, dass er Jana noch vor sich hatte. Jana wollte seinen Schwengel ja auch in sich spüren. Rolf versuchte seinen Orgasmus hinauszuzögern, zumindest wollte er Sabine volle Befriedigung verschaffen und erst dann „zusammenklappen". Sabine

zwirbelte mittlerweile ihre Brustwarzen. Dann warf sie auf einmal ihre Arme über ihren Kopf und stieß fast einen Ur-Schrei aus. Ihr war es heftig gekommen. Glücklich und zufrieden ließ sie Rolfs Ständer - der immer noch in voller Blüte stand – aus sich herausgleiten und legte sich auf das kühlende Laken nieder. Ihr gesamter Körper schrie nach Ruhe. Rolf hatte diesen schnellen Abgang nicht erwartet. Sabine muss also bereits mächtig juckig gewesen sein, als sie sich seinen Ständer einstöpselte. Auch gut, dachte Rolf, dann kann ich mich jetzt voll der lieben Jana hingeben, die ja sehnsüchtig auf eine „Füllung" wartete. Er war noch gar nicht am Ende seiner Gedanken angelangt, da bemerkte er, wie sich Jana seines Ständers bemächtigten wollte. Sie rutschte mit ihrem Rücken an Rolf heran und streckte ihm ihren süßen Po entgegen. Rolf drehte sich auf die linke Seite, sodass sein Riemen an Janas Po-Spalte zu liegen kam. Jana flüsterte ihm zu, dass er sie heute mal von hinten nehmen sollte. Zur Bekräftigung streckte sie ihm ihren süßen Po noch weiter entgegen und hob das rechte Bein leicht an. Rolf strich langsam über die zwischen den Beinen heraus lugende Möse und drückte den Daumen kräftig in ihre heiße Luströhre. Dann rotierte er mit dem Daumen in ihr und führte zusätzlich seinen Schwanz ein. Schwanz und Daumen lagen dicht gedrängt - wie Heringe in einer Büchse - in Janas Luströhre. Mit Daumen und Schwanz begann Rolf langsam seine Fick-Bewegungen. Jana juchte auf. Das hatte sie noch nie erlebt. Mit Daumen und Schwanz zur gleichen Zeit gevögelt zu werden. Das ist aber ein herrliches Gefühl. Es fühlt sich fast so an, als wenn ein großer und ein kleiner Schwanz gleichzeitig Befriedigung suchen. Jana gefiel dieses Doppelspiel. Sie

bewegte ihren Po erst langsam und dann immer heftiger vor - und zurück. Zwischenzeitlich hatte sich Sabine wieder etwas erholt und sah dem Treiben der Beiden zu. Auch ihr gefiel das doppelte Spiel mit Schwanz und Daumen in Janas Möse. Zur Unterstützung legte sie vorn zwei Finger auf Janas Möse und umspielte mit dem Daumen den Kitzler. Jana wurde immer lebhafter. Sie kreiselte förmlich mit ihrem gesamten Unterkörper. Sabine versuchte noch mit einem Finger in die Möse von Jana einzudringen. Das war aber doch zu viel. So streichelte sie zärtlich die Schamlippen und den Kitzler. Jana wurde immer wilder. Rolf rammte ihr nunmehr nur noch seinen Ständer über die volle Länge in die Möse. Der Daumen war schon seit einiger Zeit aus ihrer Möse geglitten. Kurz bevor Jana kam zog er seinen Schwanz fast vollständig heraus, um dann mit aller Kraft in sie zurückzustoßen. Jana flog fasst aus dem Bett. Gerade diese Stöße müssen für Jana aber die Erfüllung gewesen sein. Nach mehrmaligem kräftigen Rein und Raus geriet Janas Scheide in rhythmische Kontraktionen. Ihr Körper schrie förmlich nach Erlösung. Wenige weitere tiefe Züge genügten, um Jana den herrlichsten Genuss zu bereiten. Ihr Körper bäumte sich kurz auf. Jana war zum Höhepunkt gelangt. Kurz danach spritzte Rolf seine volle Ladung in Jana hinein. So blieben sie eine Weile liegen, ehe Rolf seinen mittlerweile „verkümmerten" Schwanz aus Jana zog. Nach kurzer Zeit fragte Rolf die beiden Frauen: „Na habe ich mein Versprechen eingelöst?". Beide Frauen antworteten fast wie aus einem Munde. „Na so leidlich, es hätte noch etwas schärfer und vor allem länger anhaltend sein können"

Susanne

Wir lernten uns als Arbeitskollegen kennen, ich dachte mir nie das daraus einmal eine sexuelle Beziehung werden würde. Es ergab sich halt das wir uns immer öfter sahen, wir telefonierten auch sehr viel. Jeden Tag schrieben wir uns Zettelchen bis daraus richtige Briefe wurden. Eines Tages, Susanne machte Frühstück, telefonierten wir wieder einmal und sie sagte ich soll zu ihr kommen. Natürlich fuhr ich sofort zu ihr. Wir beide waren etwas "schüchtern", wir redeten ein wenig bis sie sich neben mich auf die Couch setzte. Irgendwann begann sie mich dann auch zu knuddeln und wir begannen das erste Mal zu schmusen. Sie war richtig geil und begann ganz kurz und stoßweise zu atmen, sie hechelte regelrecht! Sicherlich hätte ich sie zu diesem Zeitpunkt schon vögeln können. Wir gingen dann ins Schlafzimmer, sie zog mir mein Hemd aus und begann mich zärtlich zu massieren, zuerst mit ihren Händen und danach mit einem Massagegerät. Sie machte es wirklich sehr geschickt und es war wunderschön. Leider mussten wir dann zur Arbeit fahren, sie zog nur noch schnell etwas anderes an, dabei sah ich zum ersten Mal ihre Unterwäsche, sie hatte einen blauen Body und einen String-Tanga an, an den Seiten lugten ihre Schamhaare hervor, sie musste also einen ordentlichen Busch haben. Jede gemeinsame freie Minute verbrachten wir zusammen, auch während der Arbeitszeit nutzten wir jede Möglichkeit um uns zu küssen und zu streicheln. Wir fuhren auch manchmal irgendwo hin um uns im Auto gegenseitig zu streicheln, man kann es fast schon Petting nennen was wir dort trieben. Sie streichelte meinen Schwanz, ich ihre Titten und Muschi sie saß auch

manchmal auf mir drauf, aber wir waren dabei immer vollständig angezogen. Ich war oft bei ihr zu Hause wenn ihr Mann arbeiten war, ihr kleiner Sohn mochte mich auch ganz gerne, aber immer wenn wir ihn gemeinsam zu Bett gebracht hatten, begann unser Liebesspiel, es kam auch schon vor das wir fast nackt waren, sie war auch schon ziemlich erregt, sie war total feucht und stöhnte, wimmerte und hechelte wie ich es zuvor noch nie live gehört hatte. In Filmen hört man so was immer, aber in echt hatte ich leider noch nicht das Vergnügen. Es kam aber nie bis zum letzten und ich sah sie auch nie ganz nackt, immer hatte sie zumindest noch ihre Unterwäsche an. Sie stellte mich ihren Eltern vor, wir waren auch öfters bei denen, ich verstand mich eigentlich sehr gut mit den beiden. Eines Tages fuhren wir auf den Bisamberg, dort gingen wir spazieren, auf einer Parkbank, schmusten wir wieder sie saß auf mir und rieb ihren geilen Arsch auf meinen Schoß auch ihre kleinen aber festen Brüste rieb sie an meinen Oberkörper. Es wurde langsam dunkel und leider verliefen wir uns. Wir fanden mein Auto nicht mehr ich hatte alles im Auto gelassen, Geld und einfach alles, zum Glück hatte sie etwas Kleingeld in ihrer engen Jeans und so konnten wir uns ein Taxi bestellen das uns wieder zum Auto brachte. Als wir dort ankamen Zog sie ihr T-Shirt und ihren BH aus, zum ersten Mal konnte ich ihre Brüste nackt betrachten, sie waren ziemlich klein aber sehr fest mit großen Nippeln. Sie musste ihre Kleidung wechseln, weil sie ihrem Mann gesagt hatte, dass sie in ein Fitnessstudio geht. Ich brachte sie dann nach Hause. Wir dachten später noch oft an diesen Ausflug zurück und konnten darüber lachen. Sogar heute noch erinnere ich mich gerne daran zurück. Ich glaube es war im Oktober, es war

jedenfalls ziemlich kalt, als sie sich den Schlüssel für das Gartenhaus ihre Eltern geborgt hatte, ihre Mutter hatte schon in der Frühe den Elektrostrahler aufgedreht, alle wussten heute würde es das erste Mal passieren. Wir gingen ca. um 18.00 Uhr in das Haus, setzten uns an den Wohnzimmertisch, sie war aber schon ganz kribbelig und es dauerte nicht lange bis wir uns an die Wäsche gingen. Wir gingen dann ins Schlafzimmer wo wir uns gegenseitig ganz auszogen. Zum ersten Mal konnte ich ihren schönen Körper betrachten und es gefiel mir was ich sah. Sie hatte einen flachen Bauch(über ihre Titten habe ich ja schon geschrieben) einen richtigen Buschen von Schamhaaren, man konnte aber trotzdem ihren Schlitz erkennen. Wahrscheinlich durch die Geburt ihres Kindes lugten ihre kleinen Schamlippen deutlich hervor. Ich streichelte ihren schönen Körper, sie stieß kleine spitze Schreie aus, ihr Atem kam nur noch stoßweise, sie war irre geil. Ich begann mit meiner Zunge ihren Körper zu erforschen, zuerst ihre Brüste deren Nippel sich schon steil aufgerichtet hatten, es war ein schönes Gefühl ihre kleinen Brüste in den Händen zu haben, schön fest und dennoch weich und glatt. Meine Zunge wanderte tiefer bis ich an ihrer Muschi ankam, sie lag mit weit gespreizten Schenkeln vor mir, ich konnte ihre geöffnete Möse sehen, ihre Feuchtigkeit zwischen den rosa glänzenden Schamlippen und ich schmeckte ihre Geilheit. Meine Zunge fuhr durch den Schlitz, manchmal in ihr Löchlein und manchmal zu ihrem steifen Kitzler. Sie wand sich unter mir, ich spürte sie war geil so richtig geil. Plötzlich sagte sich: "So jetzt bist aber du dran!" Sie nahm meinen steifen Schwanz in beide Hände nur um ihn gleich darauf in ihren gierigen Mund zu saugen, sie vollbrachte Kunststücke mit ihrer Zunge und ihrem

Mund die ich nie zuvor und auch nicht bis heute nicht wieder erlebt hatte. Ich hatte meine Hand an ihrer triefenden Fotze, meine Finger kümmerten sich um ihr Loch und ihre Klitoris. Ich spürte schon meinen Saft in den Eiern kochen, als sie von mir abließ und mit verklärtem Blick bat: "Bitte Fick mich!" Diesen Gefallen wollte ich ihr gerne tun, sie reichte mir aber vorher noch ein Kondom das ich mir schnell überstreifte, sie sah mir dabei aufmerksam zu, später verriet sie mir das sie das sehen wollte weil es sie noch geiler macht. Langsam drang ich in sie ein sofort schlang sie ihre Schenkel um meinen Arsch und sie drückte mich noch tiefer in ihren Körper. Ich fickt sie ganz langsam, vielleicht gefiel ihr das nicht, denn schon nach wenigen Stößen wollte sie auf mir reiten. Sie war wirklich eine geile Fickstute die mit völliger Hingabe ficken konnte. Sie bewegte ihr Becken an meinem steifen harten Schwanz auf und ab, ihre Muschi war gut geölt, und trotz Geburt eines Kindes noch immer sehr eng. Ich bearbeitete währenddessen ihre Titten mit den steifen Nippeln. Diese Aktivitäten machen sie nur noch wilder, ihre Bewegungen werden immer schneller, sie bekam fast keine Luft mehr. Plötzlich schrie sie ihren Orgasmus laut heraus. Auch bei mir war es dann soweit, ich spritzte meinen heißen Saft in ihre Fotze. Erschöpft und atemlos brach sie über mir zusammen.

Im Schwimmbad

Es war ein recht kühler Sommermorgen - was aber auf sehr heißes Wetter schließen ließ. Die Strahlen der Morgensonne weckten mich aus meinem Schlummer. Mit dem Arm versuchte ich meine Augen zu verdecken um vor der Helligkeit geschützt zu bleiben. Irgendwann wälzte ich mich dann zur Seite und setzte mich auf die Bettkante. Während ich mir müde durch die Haare fuhr riskierte ich einen Blick durch das große Fenster nach draußen. Durch die dichtbelaubten Äste des alten Baumes in unserem Garten schien die Morgensonne und ließ das Laub hellgrün aufleuchten. Ein schwarzer Vogel trällerte ein Liedchen und sah unentwegt zu mir herüber. Fast schon provozierend, als wenn er sagen wollte: "Na komm - es ist ein schöner Sommermorgen..." Also stand ich auf und fühlte mich wie gerädert. Bei diesem warmen Wetter war ich gestern (oder war es doch schon heute?) sehr spät eingeschlafen. Müde ging ich ins Bad und stellte mich unter die Dusche. Von unten hörte ich trotz des prasselnden Wasser meine Schwester fluchen. Wahrscheinlich war ihr wieder der Kaffee oder der Toast misslungen. Das hatte ich nun davon. Meine Eltern waren für heute irgendwelche entfernten Verwandten besuchen und ich musste mich nun mit dem Frühstück meiner Schwester begnügen. Heute war Sonntag - also endlich einmal die Schulbücher zur Seite gelegt und das pralle Leben genossen. Mochten Klausuren und Prüfungen, Prüfungen bleiben - heute wollte ich meinen Spaß haben. Nach dem Duschen und anziehen ging ich dann auch die Treppe zur Küche herunter. Und ich hatte Recht gehabt. Bianca (meine Schwester, vor ein paar Tagen endlich 16 geworden) hatte den Toast schwarz

werden lassen. Ehe ich noch etwas sagen konnte, hörte ich sie noch rufen "Felix, Bettina und ich fahren jetzt weg. Ciao..." und dann knallte schon die Haustür. Ein Blick durchs Fenster zeigte mir, das sie gerade in ein rostiges Cabrio stieg in dem eine Horde von jugendlichen wartete. Mutig biss ich in den Toast und trank etwas O-Saft dazu. Genau das Frühstück für einen Sonntagmorgen. Als das Telefon klingelte erschrak ich und kippte mir den O-Saft über das neue T-Shirt. "Shit..." sagte ich als ich abnahm. "Wie bitte?" hörte ich Thomas sagen. "Nein, nicht Du, war etwas anderes. Und, was liegt an?" erkundigte ich mich und war froh, dass Thomas angerufen hatte. Thomas und ich studierten gemeinsam Betriebswirtschaft. Und Thomas hatte immer etwas vor. Er war der Mittelpunkt aller Feiern und Cliquen - mit ihm wurde es nie langweilig. Und so war ich auch froh, seinen Vorschlag zu hören ins Schwimmbad zu gehen. Er, seine Schwester und ich. Also wurde sich für in einer Stunde verabredet und dann legten wir auf. Schnell war ich umgezogen und packte bereits meine Sachen zusammen. Walkman, Sonnenbrille, Badehose, zwei Handtücher. Alles das also, was man so in einem Schwimmbad so brauchen konnte. Als ich mein Mountain-Bike angekettet hatte und das Stoßgebet beendet hatte, das ausgerechnet heute mal kein Fahrrad (und schon gar nicht meines) geklaut oder beschädigt wurde, ging ich in Richtung des Einganges zum Freibad. Wie verabredet warteten Thomas und seine Schwester bereits. Ich begrüßte Thomas mit einem Handschlag und seine Schwester mit einem freundlichen "Hallo..." und meinem PR-Lächeln. Während Thomas aussah wie immer (seine runde Brille, die langen - immer ungekämmt aussehenden Haare, das ewige Grinsen und

seine Standardjeans) war seine Schwester eine Augenweide. Ein paar Mal hatte ich sie erst gesehen. Meist wenn Thomas und ich abends loszogen und Kneipen, Kinos und Nachtclubs unsicher machten. Da war sie mir nie aufgefallen. Da kenne ich Thomas nun schon fast ein Jahr und doch seine Schwester so gut wie gar nicht. Doch nun raubte sie mir fast den Atem. Sie war älter als er, das wusste ich (also fast so alt wie ich) und als sie schnell die Tickets löste hatte ich Zeit sie zu mustern. Sie trug ein knappes, weißes T-Shirt, das vor dem Bauch gebunden war und ihren süßen Bauchnabel frei ließ. Sie trug dazu eine knappe Jeanshose, deren Beine abgetrennt waren und die verdammt eng saß. Ihre langen Beine endeten in weißen Turnschuhen. An ihrer rechten, zierlichen Fessel trug sie eine dünne Goldkette die mich irgendwie erotisch anzog. Ihr Haar, das ihr normalerweise bis auf den Rücken fiel hatte sie zu einem jugendlichen Pferdeschwanz gebunden. Thomas müsste wohl meinen Blick bemerkt haben, denn er knuffte mich freundschaftlich in die Seite. "Heh!" sagte er und ich schrak zusammen, wurde rot und fühlte mich ertappt. In diesem Moment kam Bianca (seine Schwester) zurück und reichte uns die Karten. Täuschte ich mich oder sah sie mich mit ihren blauen Augen besonders lange und intensiv an an...? Ich musste mich getäuscht haben, denn Bianca drehte sich bereits in Richtung Eingang und rannte lachend darauf zu. Thomas und ich folgten langsamer. Thomas sah mich kurz an und müsste wohl wieder meinen Blick bemerkt haben. "Na, nun krieg dich mal wieder ein...", sagte er lächelnd und ich bemühte mich an etwas anderes zu denken, bekam aber die blauen Augen, das hübsche Gesicht und das umwerfende Lächelnd nicht aus meinem Kopf. Bianca war bereits

durch den Eingang verschwunden und nun folgten auch wir. Wir sahen gerade noch Biancas Pferdeschwanz in einer der Kabinen verschwinden und dann hatte auch ich endliche eine freie erwischt. Ich schloss die Tür hinter mir und atmete endlich einmal auf. Noch nie war die große Schwester meines besten Freundes so aufgefallen wie heute. Überhaupt war mir kaum eine Frau so aufgefallen wie eben Bianca. Irgendwie war ich hin und weg und überlegte, wie ich es ihr wohl am besten zeigen konnte. Als ich mich umzog und die Sachen in die Badetasche verstaute sah ich in den Spiegel und ärgerte mich, heute mal wieder den Kamm nicht benutzt zu haben. Meine leicht braunen Haare lagen etwas wirr und ich strich sie glatt. Als ich die Tür öffnete und die überdachte Kabine verließ um in die Sonne zu treten stockte mir der Atem. Zusammen mit Thomas stand Bianca bei den Duschen und unterhielt sich mit ihrem Bruder. Sie hatte ihr Haar gelöst und es glänzte in der Sonne. Sanft wehte der Wind hindurch und ließ es golden schimmern. Als ich näherkam und die beiden mich entdeckten, winkten sie und ich winkte zurück. Als ich dicht bei ihnen war blieb mir fast die Luft weg. Bianca trug einen hellgrünen Bikini der absolut knapp saß und ihre makellose Figur betonte. Der hohe Beinausschnitt des superknappen Höschens betonte ihre unendlich lang wirkenden, schlanken Beine und das knappe Oberteil bedeckte ihre festen, großen Brüste. Sie musste meinen Blick bemerkt haben, denn sie sprach mich mit ihrer angenehmen Stimme an: "Hi", sagte sie und "Hi", sagte auch Thomas. Wieder lächelte sie mich an (und wieder länger?). Bestimmt nur wieder Einbildung denn kurz darauf sah sie wieder weg und winkte zwei anderen Frauen, die sie wohl kannte. "Na, alles klar Alter?",

fragte Thomas in seiner lockeren Art. "Ja - klar alles klar" sagte ich ein wenig stotternd und konnte meinen Blick nicht von seiner Schwester lassen, die langsam zu den beiden Frauen ging. Ich sah ihr einen kurzen Augenblick nach und musste mich fast gewaltsam von dem unglaublichen Anblick ihres grazilen Körpers abbringen um wieder zu Thomas zu sehen. Dann gingen wir also durch das Fußbecken auf die Liegewiese, die bereits jetzt am Sonntagmorgen besonders viel besucht war. Nahe einer kleinen Baumgruppe breiteten wir unsere Liegedecken aus und legten uns in die Sonne. Ich bedauerte es sehr, dass Bianca nicht bei uns lag. Andererseits wusste ich immer noch nicht, wie ich sie ansprechen sollte. Als Thomas sich eincremte suchten meine Blicke die Wiesen ab und schließlich fand ich sie. Sie lag auf der anderen Seite des Pools auf einem großen, hellgelben Badetuch das fast eine Signalwirkung ausübte und die Linien ihres Körpers scharf abzeichnen ließ. Sie lag auf dem Rücken und neben ihr die anderen beiden Frauen. Ihre Beine angewinkelt und sich auf die Ellenbogen abgestützt, so unterhielt sie sich und scherzte mit den anderen beiden jungen Frauen. Trotz des regen Betriebes und der vielen Leute konnte ich doch kurz ihr helles Lachen hören. Thomas stupste mich an und riss mich wieder von ihrem Anblick los - er wollte schwimmen gehen. "Geh nur" sagte ich. "Ich pass schon auf die Sachen auf". Als er in Richtung Springer verschwand sah ich wieder zu Bianca herüber. Was Thomas wohl denken würde wenn ich und seine Schwester...? Ach - nur Gedankenspiel. Ich war mir nicht einmal sicher, ob ich ihr überhaupt aufgefallen war. Mein Blick musterte den schlanken Körper der jungen Frau und ich spürte deutlich ein gewisses Verlangen. Als wenn

sie meine Blicke gespürt hätte sah sie genau in diesem Augenblick zu mir herüber und am liebsten wäre ich im Erdboden versunken, so fühlte ich mich ertappt. Ich winkte kurz und sie winkte zurück. Die beiden Frauen neben ihr (auch wunderschön - doch kein Vergleich zu Ihr...) fragten sie etwas und sie erwiderte etwas. Ich hätte gerne gehört, was sie über mich gesagt hatte. Irgendwann legte sie sich auf den Rücken in die Sonne und schloss die Augen. Und noch immer konnte ich meinen Blick nicht von ihren Körper lassen, tastete jeden Zentimeter ab. Erst als Thomas zurückkam und mir ein paar Tropfen Wasser ins Gesicht spritzte sah ich wieder weg. "Heh... Behalt dein Wasser für dich..." sagte ich gespielt ärgerlich. "Na los. Ab ins Wasser mit Dir", sagte er zu mir und deutete in Richtung Schwimmer. "Sofort", antwortete ich und legte meine Sonnenbrille weg. "Sag mal, hast Du meine Schwester schon irgendwo gesehen", fragte Thomas etwas zu gedehnt und ich fiel auch prompt darauf herein: "Ja, dort drüben, zwischen den beiden anderen Frauen, auf dem gelben Badetuch...", sagte ich wie aus der Pistole geschossen und deutete auch noch in die Richtung. "So so...", sagte er nur und fing dann an zu lachen. Sein Lachen verfolgte mich noch bis an den Rand des Schwimmers. Ich duschte kurz an einer der Kaltduschen und sprang dann vom Rand in den Schwimmer obwohl das verboten war. Als ich untertauchte tat die Kühle des Wassers gut. Ich zog zwei Bahnen und wollte gerade aus dem Becken steigen, als hinter mir eine Stimme meinen Namen rief. Ich setzte mich auf den Rand und sah - Bianca. Sie schwamm in langsamen Zügen auf mich zu. Ihr Haar hatte sich wie ein Fließ hinter ihrem Kopf ausgebreitet und sie schien besonders langsam zu schwimmen damit ich jede

Bewegung von ihr genießen konnte. "Na du...", sagte sie und schwang sich neben mich."Na...?", antwortete ich völlig überrascht, dass sie meinen Namen kannte. Sie warf ihren Kopf in den Nacken und ihre Brüste spannten sich unter dem dünnen Stoff des hellgrünen Bikinis des einen herrlichen Kontrasts zu Ihrer sonnengebräunten Haut bildete. Sie schüttelte sich kurz wie ein nasser Hund ihre langen Haare aus und die Spitzen streiften mein Gesicht. Ich genoss das kurze Kitzeln. "Du schwimmst gut", meinte sie und legte ihre langen Beine übereinander. "So..., meinst Du?", sagte ich verlegen wie ein Schuljunge - den Blick immer noch auf sie gerichtet. Was war an der Frau, was mich so durcheinanderbrachte? Ich war ja kaum noch fähig einen klaren Gedanken zu fassen so verwirrte sie mich. Als sie so neben mir saß und mich mit einem strahlenden Lächeln anlächelte wurde mir abwechselnd immer wieder heiß und kalt. "Hast Du Lust auf ein Eis?", fragte sie mich lächelnd nach einen kurzen Augenblick in dem wir uns nur ansahen. Na klar hatte ich Lust. Das sagte ich auch und wir gingen zum Eisstand, nahe dem Eingang. Ihr Gang war geschmeidig und jede ihrer Bewegungen aufreizend und fraulich. Und als ich so neben ihr ging, fragte ich mich wie es sein mochte eine solche Frau als Freundin zu haben. Angekommen am Eisstand erkämpften wir uns einen freien Platz und spendierte Ihr ein Rieseneis und nahm dieselbe Portion für mich. Während wir unser Eis genossen und langsam weitergingen, kamen wir zu ein paar einladenden Bänken neben einem Schachbrett auf dem ein Junge spielte. Inzwischen waren wir ins Gespräch gekommen, lachten, scherzten und hatten Spaß. Als wir bei den Bänken ankamen setzten wir uns. Dabei tropfte etwas von ihrem Eis auf ihrem Oberkörper.

"Oooh...", meinte sie und nahm das Eis langsam mit einem Finger auf - aber nicht ohne es noch ein wenig auf ihrer braunen Haut zu verteilen. Ich sah die Gänsehaut auf ihrem braungebrannten, schlanken Körper und spürte deutliche eine Regung in meiner schwarzen Badehose. Also schlug ich die Beine übereinander und sah kurz zu den Schachspielern herüber. Ein kleiner Junge freute sich, das er wohl seinen Vater besiegt hatte und sprang laut lachend herum. "Halt mal bitte", sagte sie und reichte mir Ihr Eis. Dann stand sie auf, ging zu einer der Duschen und wusch sich das Eis vom Oberkörper. Sie tat es auffallend langsam und sehr körperbetont - immer mit einem Lächeln in meine Richtung. Die ganze Zeit konnte ich meinen Blick nicht von ihr lösen und vergaß sogar mein Eis zu lecken, dessen süßer Saft mir bereits über die Hand rann. Wieder bei mir nahm sie ihr Eis und wollte weiter. Verlegen deutete ich ihr an, doch bitte noch einen Moment zu warten. "Warum?", fragte sie und sah mich an. Naja, ich konnte ihr ja nicht sagen, was in meiner knappen Badehose gerade los war und räusperte mich. Sie sah auf mich herunter, sah meine übereinandergeschlagenen Beine, meinen verlegenen Blick und lachte. "Das finde ich ja süß...", meinte sie und setzte sich dann wieder neben mich. "Dein Eis leckt...", meinte sie immer noch lachend und ich beeilte mich das Eis zu verschlingen. Erschreckt zuckte ich zusammen. Sie war nun ganz dicht an mich herangerutscht und die Haut ihrer Hüften und ihres Armens streifte die meine. Inzwischen hatte sie ihr Eis gegessen und ich kämpfte mit meinen letzten Resten. Als ich fertig war fragte sie mich "Na, wie geht es Dir, können wir aufstehen", und lächelte mich an. Ja, wir konnten. Obwohl sich noch einiges regte, konnte ich doch in mitten der vielen

Menschen von der Bank aufstehen, ohne das allzu deutlich sichtbar war, wie erregt mich diese Frau machte. Als wir so schlenderten berührte bei jedem Schritt ihre Hand meinen Schenkel. Ich sah Bianca an und sie lächelte geheimnisvoll zurück. Nein - jetzt war ich mir sicher. Zufall waren diese Berührungen nicht. Wir kamen an den Kabinen vorbei und ich wollte gerade in Richtung Wiesen steuern als mich Bianca an stupste und mit gekrümmtem Zeigefinger andeutete ihr zu folgen. "Was um alles in der Welt will sie denn nur in den Kabinen?", fragte ich mich im Stillen und mir wurde heiß und kalt als ich mir die Antwort ausmalte. Wie eine Marionette folgte ich ihr - kaum mehr fähig einen klaren Gedanken zu fassen. Diese Frau hatte mich ganz in ihren Bann gezogen. Als wir in den Schatten der Umkleidekabinen eintauchten, drückte mich Bianca an die Wand und war auf einmal wie verwandelt. Ganz dicht war sie vor mir und hatte ihren Mund leicht geöffnet. Ihr heißer Atem wehte mir ins Gesicht. "Du machst mich ganz verrückt..." hauchte sie mir zu und presste mich mit den Rücken an die kalte Betonwand. Dann drückte sie sich an mich und unsere Lippen fanden sich. Der Kuss war lang, heiß und leidenschaftlich. Zu keinem klaren Gedanken mehr fähig legte ich meine Arme um sie und zog sie ganz fest an mich. Ich spürte ihren warmen Körper an meinem, ihre Brüste unter dem dünnen Stoff ihres Bikinis an meiner Haut. Die Berührungen und ihre Bewegungen brachten mich fast völlig um den Verstand, machten mich wahnsinnig und ließen alles verschwimmen. Unsere Zungen verhakten sich, tanzten ein erregendes Spiel und endlich ließen wir heiß atmend voneinander ab. "Wow..." sagte sie und atmete schnell. Ich konnte noch nicht einmal richtig durchatmen, da legte sie ihre Hände auf

meine Wangen und zog mich zu ihren Mund herunter. Wieder küssten wir uns. Ich sah beim Kuss in ihr Gesicht und sah, wie ihre geschlossenen Augenlider flackerten. Als wir uns voneinander lösten und uns umsahen ob auch niemand etwas bemerkt hatte atmeten wir beide schwer. Ganz deutlich zeichneten sich ihre Brüste unter dem knappen Stoff bei jedem ihrer Luftzüge ab und ich spürte ein Verlangen sie küssen, sie liebkosen und verwöhnen zu wollen. Wir sahen uns in die Augen und dann flüsterte sie mir zu, das ich ihr schon lange aufgefallen war - sie jedoch nie oder nur kaum beachtet hatte. Auch ich sagte, dass sie mir aufgefallen war - ich mich aber nie getraut hatte sie anzusprechen. Sie legte die Arme um meinen Hals und küsste meine Wange. "Du bist lieb..." flüsterte sie mir ins Ohr und ihre heiße Zunge strich über meine Wange. sie drückte ihren Körper ganz eng an mich und ich konnte durch den nassen Badeanzug ihre Wärme spüren. Ein Gefühl das mich noch stärker anheizte. Ihre Zunge spielte an meinem Ohr und sie biss sanft hinein. Ein älteres Ehepaar ging an uns vorbei ins Freie und wir mussten uns notgedrungen voneinander lösen. Als die beiden verschwunden waren umarmten wir uns wieder und küssten uns. Ihre Lippen waren so weich, so fordernd und ich spürte in mir etwas, was ich bei anderen Küssen bei anderen Frauen nie gespürt hatte. Dies hier war anders. Ein viel intensiveres, tiefer gehendes Gefühl. Ein ungeheures Kribbeln ließ eine Gänsehaut bei mir über den ganzen Körper wandern. Sie presste sich ganz dicht an mich und ich spürte die Wärme ihrer Haut. Als sie ihren Unterkörper an meinem rieb, weiteten sich ihre Augen als sie mein steifes Glied spürte. Langsam wanderte bei einem weiteren Kuss ihre Hand meine Brust entlang nach unten und machte ganz kurz bei dem Saum

der Badehose halt. Sie öffnete wie selbstverständlich die Schleife der Badehose und ihre Hand strich über den dünnen Stoff, berührte mein hartes Glied und ihre sanfte Berührung ließ meine Gedanken durcheinanderwirbeln. "Ich will Dich..." flüsterte ich ihr zu, kaum noch in der Lage mich zu beherrschen. Ich war wie von Sinnen, konnte kaum noch klar denken. Aber wir standen immerhin mitten im Gang der Umkleidekabinen. Jeden Moment konnte sich eine Tür öffnen, konnte jemand heraus oder hereinkommen und uns entdecken. "Ich will dich auch..." antwortete sie ebenfalls flüsternd und zog mich in die Kabine vor uns. Unsere Umarmung wurde wilder und leidenschaftlicher. Küssend schaffte ich es nur mit Mühe, der Tür einen Schubs zu geben damit sie ins Schloss fiel. Bianca drückte mich mit dem Rücken an die Tür und rieb ihren Körper an meinem. Hinter meinem Rücken schaffte ich es endlich dir Tür zu verschließen. Atemlos lösten wir und voneinander und unsere Körper zitterten vor Verlangen aufeinander. Unsere Blicke trafen sich wieder. Ihr Lächeln war einfach hinreißend und verhieß mehr von ihr... Aufreizend langsam fasste sie sich hinter den Nacken, schüttelte die langen Haare aus und dann fiel auch schon das knappe Bikini Oberteil zu Boden. Leise patschend kam es auf. Mit bloßem Oberkörper stand sie da und genoss fast meinen Blick auf ihrem Körper. Sie streckte mir ihre Hände entgegen und zog mich an sich. Mein Blick wanderte ihren schlanken Körper entlang. Als mein Blick über ihre Brüste streifte, zog sie mich ganz fest an sich und wir sahen uns an. Ich spürte deutlich die warme, feste und doch so weiche Haut, die Feuchtigkeit die noch vom nassen Bikini wie Morgentau auf ihren Brüsten lag. Ich spürte ihre hart werdenden Brustwarzen an meiner Haut und das warme,

feste Fleisch. Ich küsste sie und spürte sie und auch mich selber unter unseren heißen Küssen dahinschmelzen. Deutlich spürte ich ihre Wärme, das pulsieren ihres Herzens so fest drückte sie sich an mich. Meine Hände wanderten ihren Rücken entlang und blieben auf ihrem Bikinihöschen liegen. Als wir uns voneinander lösten wischte sie sich das Haar aus dem Gesicht das bei unserer wilden Aktion dorthin gerutscht war. "Das war toll..." sagte sie und sah mich durchdringend an. Ich wusste nicht, was ich sagen sollte und nickte nur. "Unbeschreiblich..." versuchte ich es in Worte zu fassen. Wir beide sahen uns an, standen ganz dicht voreinander, spürten die Wärme des anderen, unsere Hände strichen zärtlich über den Körper des anderen. Ich sah in ihre blauen Augen und wir beide spürten, wir wollten mehr. Wie auf ein Kommando fielen wir uns wieder in die Arme. Diesmal waren es ihre Hände, die auf Wanderschaft gingen. Sie glitten an meinem Rücken entlang bis zu meiner schwarzen Badehose. Ihre Finger glitten am Saum entlang und streiften dann das schwarze Stück Stoff an meinen Lenden herunter. Das war gar nicht so einfach, denn mein steifes Glied stand fest und prall ab, die Hose verhakte sich. Bianca sah an mir hoch und ging dann in die Hocke. Ich griff nach meiner Hose, wollte ihr helfen, doch sie stieß meine Hände zur Seite und schüttelte vielsagend langsam mit dem Kopf. Ganz langsam zog sie meine Badehose herunter und streifte sie langsam über mein Glied. Prall und hart stand es neugierig hervor und ich spürte ihren heißen Atem daran als sie meine Hose bis zu meinen Füßen herunterzog. Ich stand da und genoss jede Sekunde, jede Berührung von ihr. Als sie sich wieder in die Höhe drückte berührte ihre rechte Brust mein steifes Glied. Ich glaubte wahnsinnig

zu werden. Die sinnliche und zärtliche Berührung von ihr ging mir durch und durch. Als sie wieder auf gleicher Höhe mit mir war fanden sich unsere Lippen wieder. Doch sie hielt Abstand von mir, mein steifes Glied vermochte es nicht, ihren Körper zu berühren. Ich wollte mich an sie drängen doch sie hauchte mir ein "Warte..." ins Ohr. Sie löste sich von meiner Umarmung und ging einen Schritt nach hinten. Ganz langsam ging sie ein wenig in die Hocke und zog sich provozierend langsam das Bikinihöschen herunter. Zentimeter für Zentimeter zog sie den hauchdünnen Stoff nach unten. Als ihre Schambehaarung zum Vorschein kam, bemerkte ich, dass sie sich ganz schmal rasiert hatte - und oben mit Einschnitt. Wie ein schwarzes, flauschiges "V". Als der Stoff raschelnd zu Boden fiel bemerkte ich zum ersten Mal seit ich sie kannte einen leicht unsicheren Blick. "Du... Du musst nicht denken, dass ich nun mit jedem Jungen, ich meine..." ich legte ihr meinen Zeigefinger auf die roten Kuss Lippen und küsste sie. Diesmal drückte sie sich wieder an mich und mein hartes Glied drückte gegen ihren Unterkörper - hart, fordernd. Wir liebkosten uns und unsere Körper berührten sich. Sanft rieb sie ihren Unterkörper an meinem Glied und hauchte mir ins Ohr "Du bist so hart, so heiß..." Ihre Hand huschte über meinen Bauch, streichelte zärtlich mein Glied. Immer wilder wurden unsere Küsse und unser Atem ging stoßweise. Längst waren wir für die unten und oben offene Kabine viel zu laut geworden, doch die Macht der Leidenschaft hatte uns umfangen und wir vergaßen alles um uns herum. Ich drückte sie mit ihren Rücken an eine Wand der Kabine und küsste ihren schlanken Hals. Bianca schloss die Augen und lehnte ihren Kopf zurück. Ich küsste ihre Schultern, ihren straffen Hals, die Ansätze

ihrer Brüste und vergrub mein Gesicht zwischen ihren vollen Hügeln. Als meine Zunge über ihre Brustwarzen huschte und ich ihre Brüste in die Hand nahm spürte ich sie ganz deutlich zittern und beben. Sie zog mich zu sich hoch und presste ihre Lippen auf die meinen. Meine Hände lagen immer noch auf ihren Brüsten und sanft drückte ich zu. Ich sah wie sie immer noch mit geschlossenen Augen sich auf die vollen Lippen biss und ein kleiner Blutstropfen hervorkam. "Ja..." hauchte sie und legte ihre Beine um mich. Als ich sie hochstemmte, fand mein Glied fast wie von selbst in ihr heißes Inneres, als wir uns - abgestützt auf Ablage, Mini Bank und stehender Stellung - liebten, hauchten wir uns unsere gegenseitige Erregung in die Gesichter. Unsere Küsse brannten und waren heiß und verlangend. Mein Glied wurde immer härter und ich spürte, das ich gleich in ihr explodieren würde. Sie bewegte sich und unterstützte mich so gut sie konnte und nahm jeden meiner Stöße mit einem leisen Hauchen auf. Ich spürte mein Glied noch härter werden und sie zog mich mit ihren Beinen ganz fest an sich und somit tiefer in sich hinein. Ich konnte meinen leisen Aufschrei nicht mehr zurückhalten und als es soweit war, kam auch Bianca und biss mir schmerzhaft und doch überwältigend erregend in die Schulter. Als unsere Orgasmen verebbten spürte ich die Schmerzen auf dem Rücken in den sie sich gekrallt und blutige Striemen hinterlassen hatte. Engumschlungen blieben wir noch einen kurzen Moment stehen und unser Atem beruhigte sich. Unsere Körper zitterten von der erlebten Erregung. Schweißnass lösten wir uns und blieben stehen. Immer noch hatte die Macht der erlebten Gefühle uns umfangen und wir sahen uns an. Keiner von uns sagte etwas und doch verstanden wir uns.

Irgendwann zogen wir uns schweigend an. Als ich die Kabinentür öffnen wollte drückte sie sich nochmals an mich und wir gestanden uns unsere Liebe. Zärtlich küsste ich sie. "Und ich muss dir noch etwas gestehen..." sagte sie. Irgendetwas war in ihrer Stimme, das mich aufhorchen ließ. "Naja, der Anruf von Thomas heute Morgen - wie soll ich es sagen - war kein Zufall..." Sie sah mich mit ihrem Engelsgesicht an und ich musste Grinsen. "Ich hatte ihn darum gebeten. Ich wollte dich unbedingt wiedersehen..." hauchte sie und wir küssten uns erneut. Engumschlungen traten wir schließlich wieder ins Freie. Mit hochrotem Kopf gingen wir an einem verstehend lächelnden Pärchen vorbei nach draußen. "Aber..." flüsterte sie mir noch schnell zu. „Das alles - die Kabine und was geschah, das war nicht geplant gewesen..." "Aber es ist das schönste, was mir je im Leben passiert ist..." flüsterte ich ihr zurück ins Ohr und küsste ihre Wange. Als wir Arm in Arm die Liegewiese betraten kam uns Thomas entgegen. "Ich habe dich schon gesucht..." sagte er zu mir. „Wo warst Du bloß gewesen?". Bianca und ich sahen uns kurz an und fingen an zu lachen. Thomas schaute uns verständnislos an, dachte wohl, wir hätten den Verstand verloren, doch als wir und küssten und ihm erst jetzt unsere Umarmung auffiel überflog zuerst ein kurzes, dann ein herzliches Lächeln sein Gesicht. Bevor Bianca und ich uns nun nebeneinander legten und verliebt turtelten meinte er noch "Alles klar..." und räumte seine Decke weg. Ich sah ihn noch schulterzuckend zu den beiden anderen Frauen hinübergehen und sich an Biancas Platz legen. Kurz darauf war er bereits in Gespräche vertieft und blinzelte kurz zu mir herüber. Tja, das war Thomas - hatte ich endlich eine Freundin gefunden, musste er es gleich bei

zweien probieren...

Pierre

Es war spät, als Michelle von der Veranstaltung zurückgekommen war. Sie war müde und Musste dringend Ihre schmerzenden Füße ausruhen, sie hatte schon wieder zu lange getanzt. Doch Pierre war einfach überragend, er verstand es, sie zu führen, ihr den Eindruck zu vermitteln, der Tanz wäre erst die Vorstufe zu einer viel innigeren Umarmung. - wie sehnte sich Michelle danach – es war schon viel zu lange her, dass sie in Pierres Armen gelegen hatte und der schönste Höhepunkt eben abgeklungen war. Dies waren stets die Momente, in denen sie die größte Zufriedenheit und nie gekannte Geborgenheit spürte. Doch nun war alles vorbei. Pierre hatte eine neue Partnerin. Michelle war hin- und hergerissen zwischen Enttäuschung und Zorn auf Pierre. Was hatte er Ihr nicht alles versprochen, immer wollte er sie auf Händen tragen und lieben - was hatte er nur getan der Schuft, es war doch so schön gewesen - und nun? Michelle war bereits ins Bad gegangen, um ihre schmerzenden Beine im warmen Wasser aufzulockern. Sinnlich duftete das Badesalz, das sie reichlich in das warme Wasser gegeben hatte, leise klang die Musik aus dem anderen Zimmer zu ihr herüber, als sie sich mit einem leisen Seufzer in die Wanne fallen ließ und das heiße Wasser leicht auf ihrer Haut brannte. Tief in Gedanken verloren genoss sie die Wärme und ein wohliges Gefühl stieg in ihr auf. Was würde sie jetzt geben, Pierre neben sich in der großen Wanne, die auch einen kleinen Whirlpool beinhaltete, zu haben - wie früher, als sie noch oft gemeinsam gebadet hatten. Es war eine Ihrer Lieblingsbeschäftigungen gewesen - außer Tanzen natürlich. Es waren Momente der Innigkeit,

Zärtlichkeit, die nicht selten von kochender Leidenschaft abgelöst wurden. Wie hatten sie sich doch geküsst, wie hatte Michelle es ausgekostet, die Lust in sich aufsteigen zu spüren. Doch nun war sie verletzt, immer noch klangen all die seine Versprechungen in ihren Ohren. Worte, die sie nur zu bereitwillig geglaubt hatte. Das hatte sie jetzt davon. Unvergleichlich waren die Liebesworte, die Pierre flüsterte, bevor er zärtlich an ihrem Ohr knabberte, was ihr jedes Mal einen Wonneschauer über den Rücken gejagt hatte. Wenn dann seine Zunge zuerst in ihr Ohr eindrang und sich zärtlich über ihren Hals zu ihren Brüsten hinunterschlängelte, war sie wie Wachs in seinen Händen und wollte ihm ganz gehören, sie wollte den Mann in sich spüren und wartete ungeduldig auf diesen Moment. Doch Pierre ließ sich immer sehr viel Zeit. Seine Hände schienen ihren Körper überall zu streicheln, wenn Michelle glaubte sie an den Hüften zu spüren, waren sie im nächsten Moment bereits an ihren Brüsten, streichelten ihren Busen und konnten gleich darauf die steifen Warzen zwischen zwei Fingern zärtlich drehen um in nächsten Moment ihre weichen, prallen Pobacken zu streicheln. Pierre fand immer das richtige Maß, seine Erfahrung mit Frauen konnte Michelle immer wieder verzückt feststellen. Wie hatte er immer auf der Orgel ihrer Sinne gespielt, wahre Symphonien hatte er ihrem Unterbewusstsein entlockt. Schließlich war sie ja auch kein Kind von Traurigkeit, hatte früh ihren Körper kennen gelernt war seit, ihrer frühesten Jugend stets sehr sinnlich, hatte einige Beziehungen gehabt, die immer auch körperlich sehr intensiv waren. Sie erinnerte sich plötzlich an die Episode mit Guillaume. - Es war wirklich nur von kurzer Dauer gewesen, und dennoch hatte er ihr vieles gezeigt.

Nie hätte sie vorher gedacht, sie könne ihn in freier Natur lieben, auf einem Holzstoß seinen Kopf zwischen ihren Schenkeln spüren, seine Zunge forsch ihr Lustdreieck durchstreifend, seine Hände ihre Hüften und Pobacken streichelnd. Nur schwer konnte sie sich damals Halt verschaffen und hatte zuerst gar nicht bemerkt, dass sie schon längere Zeit von einem jungen Pärchen beobachtet wurden, so sehr verzückte sie Guillaumes Zunge in ihrem Schoß. Seine Technik war ja auch wirklich überraschend gut, mit welcher Leidenschaft er Michelles kleinen Lustknopf bearbeitete, wie er die Zunge steif machte und in sie eindrang, wie seine Lippen mit ihren kämpften, es war ja so schön. Dennoch überlegte sie einen Moment, ob sie diese flinke Zunge nicht abwehren und den Rock über ihren entblößten Unterleib schützend fallen lassen sollte, die heimlichen Zuseher verwirrten sie anfangs. Doch fand sie schnell heraus, wie sehr diese Zuseher sie erregten und Guillaumes Zungenspiel brachte sie ganz schnell zum Höhepunkt. Stöhnend und vor Lust schreiend wurde sie von ihrem Orgasmus übermannt. Unkontrollierbar zuckten ihre Beckenmuskel und ihre langen, festen Schenkel sperrten Guillaumes Kopf fest in der wundervollen Gabelung ihrer Schenkel ein. Als die Wogen abglitten, rutschte sie von dem Holzstoß direkt auf Guillaumes Schoss, und küsste ihn innig um sich für die Wohltaten zu bedanken. An den Haaren seines Moustache hing noch der Duft ihres Schosses und gierig hatte sie über seine Lippen geleckt - es war wunderschön für sie, als er von unten in sie eindrang und sie feurig Und leidenschaftlich auf ihm ritt. Sie beugte sich nach vorne und sah sein Glied in ihren Körper ragen, tief in ihre Scheide, silbrig glänzte der Schaft zwischen ihren rosigen Schamlippen. Dieser Anblick erregte Michelle

ungeheuer und als sie seine Hände an ihren hinteren Backen spürte, wie Guillaume sie auseinanderzog und zusammenpresste, um sie dann gleich wieder zärtlich zu streicheln und als er sie zart in ihre Brustknospe biss überfiel sie der Höhepunkt zum zweiten Mal an diesem Tag. Sie rutschte von seinem Speer herunter, nur ungern gab ihn ihre Liebeshöhle frei, die plötzliche Leere erschreckte sie. Aber gleich nahm sie ihn in ihre Hand und schon nach wenigen Bewegungen verströmte er stöhnend, in höchster Ektase in weitem Bogen seinen Samen über ihren nackten Bauch. Mit ihren Fingern verteilte sie alles über ihren ganzen Unterleib und spürte wie zart sich ihre Haut Danach anfühlte. Sie hatten sich danach umarmt und geküsst und alsbald den Ort ihrer - gar nicht so heimlichen - Liebe verlassen, nicht ohne zu bemerken, dass das junge Liebespaar sich auch bedeutend nähergekommen war. Die beiden standen an einen Baum gelehnt, küssten sich und er hatte seine Hand unter ihren Rock geschoben. Michelle konnte deutlich erkennen wie viel Freude ihr seine Finger schenkten, denn das fremde Mädchen hatte die Augen geschlossen, den Mund halb geöffnet und deutlich konnte Michelle ihr Stöhnen vernehmen. Es dauerte nicht lange, da öffnete das Mädchen - Michelle schätzte sie gerade Mal auf 18 Jahre - die Hose ihres Freundes, nahm mit geübtem Griff sein Gehänge heraus, das sich sehr schnell aufrichtete. Michelle sah das Glied des fremden Mannes ohne Scheu an, weil es ihr sehr gut gefiel, und obwohl sie gerade befriedigt war verspürte sie großes Verlangen danach. Die junge Frau kniete vor dem kaum älteren Mann nieder und machte einige Handbewegungen an seinem Glied, als Michelle bereits den ersten Tropfen seines Liebeswassers an der Eichelspitze erkennen konnte. Das

Mädchen leckte diesen mit ihrer Zunge ab, sah ihrem Freund verschmitzt in die Augen und verschlang darauf sein Glied, bis es vollkommen in ihrem Mund verschwunden war. Er krallte seine Hände in ihre Haare und begann mit ruckartigen Bewegungen, das Mädchen aufzuspießen, schnell glitten die Lippen der jungen Frau über den geäderten Schaft ihres Freundes. Mit der anderen Hand streichelte sie ihren heißen Schoss. Unerwartet sah sie direkt zu Michelle und Guillaume herüber, ohne den Stab ihres Freundes aus dem Mund zu nehmen und nickte den beiden freundlich zu. Da nahm Guillaume Michelle an der Hand und sie gingen noch näher an das Paar heran, bis sie direkt nebeneinander standen. Michelle streckte die Hand aus und berührte das Glied des fremden Mannes und fühlte die Kraft, die ihr einen wohligen Schauer durch den Körper laufen ließ. Guillaume hatte sich hinter die fremde Frau gestellt und streichelte die zarten Brüste, deren Knospen sich durch das dünne Material der Bluse deutlich abzeichneten. Seine andere Hand ließ er nach unten gleiten und steckte sie in ihr weißes Höschen, das über und über mit zarten Spitzen verziert war. Michelle bemerkte ohne Eifersucht, dass Guillaume auf das Mädchen scharf war. Ehrlich zugeben musste sie sogar, dass die Situation auch sie sehr erregt hatte und sie den fremden Mann auch begehrte. Da ließ die andere Frau das Glied aus ihrem Mund und deutete mit seiner Spitze auf Michelle und lächelte sie an. Michelle konnte der Versuchung nicht wiederstehen und ging in die Knie und fing vorsichtig an, an der Eichel des Pfahls zu lecken, dessen Besitzer sogleich aufstöhnte. Plötzlich spürte Michelle die kleinen Hände der fremden Frau auf ihren Brüsten. Noch nie hatte sie dergleichen erlebt und es verwirrte sie, aber es erregte sie auch, diese

Hände ihre Brüste kneten zu spüren und sie musste zugeben, dass sie selten zuvor so zärtlich berührt worden war. Während Michelle dem Mann zu seinem ersten Samenerguss verhalf, der sich überraschend in ihren Mund ergoss, griff die junge Frau beherzt zwischen Michelles Beine und tastete, wie Guillaumes Samen an ihren Beinen noch immer herablief. Zuerst verteilte sie diesen Rest um ihren Finger vorzubereiten, dann krümmte sie ihn leicht und führte ihn langsam in Michelles Liebeskanal. Michelle stöhnte auf und erzitterte. Zum ersten Mal in ihrem auch noch jungen Leben küsste sie den Mund einer anderen Frau. Spielerisch vereinten sich die Zungen der Frauen zu einem leidenschaftlichen Kuss, der erst dadurch abriss, als die fremde Frau ihre Finger schneller in Michelle bewegte und diese aus dem Gleichgewicht brachten. Zart legte sich die Fremde auf den heißen Körper Michelles, die jetzt nur noch Begierde war, schob ihr den Rock höher, und verhielt voll Bewunderung vor dem gleichmäßigen, schönen Liebesdreieck Michelles und öffnete mit beiden Händen leicht Michelles Schenkel. Michelle ließ es geschehen, dass die Frau Küsse an die Innenseiten ihrer Schenkel hauchte, mit seiner Zunge von Knie langsam höher fuhr und eine Weile vor ihren Schamlippen hielt, um auf die andere Seite zu wechseln. Michelle spürte, wie ihr Blut überkochte und sie sich wünschte, diese zärtliche Zunge an ihrer Spalte zu spüren. Mit einer Hand drückte sie den Kopf der Frau in die Gabelung ihrer Schenkel und stöhnte erleichtert auf, als sie spürte wie die gelenkige Zunge in sie eindrang. Noch nie hatte sie so etwas erlebt. Wenn es ein Mann getan hatte, konnte sie diese Liebkosungen immer sehr genießen, doch nie hätte sie gedacht, je die Zunge einer

Frau an ihrer Scham zu spüren. Sie blätterte zart ihre Schamlippen auseinander und setzte ihre Zungenspitze direkt an Michelles Kitzler und umkreiste diesen immer wieder, während ihre Hände Michelles Körper überall streichelten. Guillaume und der fremde Mann sahen fasziniert diesem Schauspiel zu und waren von diesem zärtlichen Anblick sichtlich überwältigt. Michelle fuhr unruhig auf dem frischen Gras umher, so dass die Fremde beinahe den Kontakt zu ihrem Schoß verloren hätte, so legte sie beide Hände unter Michelles Pobacken und hob ihren Unterleib etwas an um besser an die Pforte der Begierde zu kommen. Michelles Augen verklärten sich als sie durch diese wundervolle Zunge zum Höhepunkt gebracht wurde. Mit taufenden Küssen wurde sie überschüttet und Die andere streichelte sie überall und beobachtete dabei ständig die beiden Männer. Guillaume war unverkennbar erregt und begann die andere Frau wieder zu streicheln, darauf legte sie sich auf den Rücken und winkte ihn zu sich. Guillaume legte sich neben sie ins Gras und küsste sie, seine Hände ertasteten ihren ganzen jungen Körper, drückten ihn an sich. Da flüsterte sie in sein Ohr, sie wäre bereit für ihn und er solle jetzt zu ihr kommen. Guillaume benötigte keine weitere Aufforderung, zog in Windeseile seine Hosen herunter, kniete mit mächtig steifem Glied vor ihr, die sich auf den Rücken gelegt hatte und seine Beine leicht gespreizt hatte. Guillaume legte sich dazwischen und führte vorsichtig seine Eichel in ihre Pforte. Michelle beobachtete, durch ihren Orgasmus bereits erleichtert, wie die rosigen, saftigen Schamlippen Gullieaumes steinhartes Schwert umschlangen und dachte zum ersten Mal darüber nach, wie es wohl wäre, dieselben Zärtlichkeiten zurückzugeben, die sie eben erhalten hatte.

Sie sah den jungen Frauenkörper mit unverhohlener Begierde, seine geschmeidigen Bewegungen, die zarte Haut, die kleinen Brüste mit den steifen Warzen, wie das Mädchen Guillaume umarmte und ihre Schenkel um seinen Rücken, schloss, damit er tiefer in sie eindringen konnte. Sie sah den kleinen Po der anderen und wünschte sich, ihn zu streicheln. Inzwischen hatte Sich Michelle wieder von den Schwingungen des Höhepunktes erholt und beobachtete das Paar wie es sich immer leidenschaftlicher liebte. Ihre Hände ließ sie über beide Körper der Liebenden streichen und sie presste Guillaume noch fester auf den Körper dieser jungen Frau, bis sie sah, dass sein Glied vollkommen von der Scheide umschlungen wurde. Michelle war von diesem Anblick seltsam erregt. Der fremde Mann setzte sich neben sie und fasste ihr mit einer Hand an die Brust und knetete sie fest, so dass Michelle sofort das Blut in die Spitzen schoss, die sich gleich aufrichteten. Er deutete dies als ihr Einverständnis und schob ihr vorsichtig seine Zunge in den Mund. Michelle war tatsächlich einverstanden und erwiderte den Kuss leidenschaftlich, wobei ihre Hand nach dem Pfeil des anderen suchte und diesen zu fassen bekam. Er stöhnte in ihrem Mund auf und versuchte seinerseits Michelle an ihren intimsten Stellen zu erreichen. Da beugte sich Michelle über die Fremde und wand ihm ihren nackten Rücken zu. Sofort spürte sie, wie das große, steife Glied des Mannes von hinten in sie eindrang, sie fühlte wie es kraftvoll ihren Unterlieb fast vollständig ausfüllte, wie ihre heißen Scheidenwände den Eindringling freudig begrüßten und sich an ihm rieben - gleichzeitig spürte sie die Lippen der Frau an ihren Lustknospen. Das zarte Knabbern und der mächtige Pfahl in ihr, waren Zuviel für Michelle und sie feuerte den

jungen Mann an, der sich mächtig anstrengte. Seine Hände hatte er in ihre Hüften gekrallt und sein Gesäß rotierte mit der Geschwindigkeit eines Helikopterrotors. Endlich kündigte es sich an, dass alle vier zu einem gemeinsamen Höhepunkt gelangen würden. Sie fanden einen Gleichklang, beide Paare liebten sich im selben Rhythmus, die Mädchen küssten sich und alle vier stöhnten und schreien, als sich die Männer gleichzeitig in ihre zuckenden Partnerinnen ergossen. Die andere hob die Beine, damit Guillaumes Sperma nicht aus ihr herauslaufen könne, doch es war einfach zu viel. Silbrig glänzten ihre Schenkel und sie lachte zufrieden, umarmte Guillaume und Michelle und küsste beide immer wieder. Sie waren danach noch ein Stück gemeinsam gegangen und hatten sich noch einige Male getroffen, wobei jedes Rendezvous schöner als das vorangegangene war. Michelle hatte wirklich schon viel erlebt, sie war überaus sinnlich und jegliche Prüderie war ihr gänzlich fremd. Die Affäre mit Guillaume war jedoch sehr bald zu Ende. - Danach kam Pierre. - ihr Pierre - so wie mit Pierre war es nie gewesen. Er ging einfach noch besser auf sie ein als alle ihre vorherigen Liebhaber, kannte und verstand sie besser, wusste, was sie wollte, las ihr jeden Wunsch von den Augen ab. Wenn er sie dann nahm, war sie nicht mehr fern, sich in seinen Armen aufzulösen, ganz Begierde und Sehnsucht nach ihm, immer wieder und wieder, die ganze Nacht hätte sie seine Umarmungen spüren wollen. Er war auch immer bereit gewesen und zeigte ihr zu jeder Gelegenheit seine Begierde, ihren Körper wollte er immer berühren. Michelle saß in der Wanne, die Gedanken erregten sie unheimlich und sie ertappte sich, wie ihre Hände ihre Schenkel streichelten, wie sie wohlige Schauer durch ihren Körper jagten,

sodass sie sich sogar am Wannenrand festhalten musste, als sie zart die Innenseite ihrer Schenkel berührte. Wie in Trance ließ sie auseinander gleiten und ihre Finger weiter hinauf. - sie war heiß und wollte sich, wenn es sein musste auch ohne Pierre Erleichterung verschaffen. - Was hätte er wohl jetzt gemacht? Niemals hätte sie sagen können, was als nächstes gefolgt wäre, er hatte einfach so viel Phantasie, sie schien ihm nie auszugehen, jedes Mal war wie das erste Mal, nur die Vertrautheit war gegeben. Michelle schloss die Augen und sah Pierre vor sich. Seine Breiten Schultern, die muskulösen Oberarme mit den feinen, langgliedrigen Händen, seine Finger, die ihr so viel Freude bereitet hatten. Geistig ging sie in ihren Beobachtungen tiefer strich in Gedanken über Pierres Körper - wie sie ihn vermisste - wie sie ihn jetzt - gerade jetzt brauchte. Seine schmalen Hüften, der geschmeidige Ansatz der gebräunten Beine, sein Glied, nach dem sie sich so sehnte, wie oft hatte sie es gestreichelt, gewünscht es immer haben zu können und nun lag sie alleine im Bad und konnte nur in Gedanken bei ihm sein. Genau sah sie seinen knackigen Po in Gedanken, jede Ader seines Gliedes hatte sie genau betrachtet und sich eingeprägt, die große pralle Eichel, die stets schimmerte wie Samt. Michelle musste etwas kühles Wasser nachfließen lassen, denn es war ihr zu heiß geworden, ihre Hände streichelten schon lange ihren Schoß ohne dass es ihr bewusst geworden war. Zuerst hatte sie ihre Finger nur zart über das schwarz gelockte Vlies ihres Schamhaares geführt, dann hatte sie ihre langen zarten Schamlippen geteilt und den Zeigefinger direkt auf ihre kleine Klitoris gelegt. Ein Schauer jagte über ihren Rücken und sie zog die Hand sofort zurück, um sie im nächsten Moment dazu zu verwenden, ihre Brüste zu streicheln. Langsam

umkreiste sie die großen, weichen Vorhöfe ihrer lieblichen Knospen, die sich steil aus dem dunkelrosaroten Fleisch hervorhoben. Sie umspannte beide Brüste mit ihren Händen und hob sie einige Male, was sie noch mehr erregte und die kleinen Warzen wuchsen zu richtigen Stiften. Sie hob eine Brust und leckte mit der Zunge über die weiche Spitze, ihr schmeckte das parfümierte Badewasser, es schmeckte unerträglich sinnlich. Sie nahm die ganze Warze in den Mund und saugte daran, so wie Pierre es immer gemacht hatte. Zart knabberte sie mit ihren Zähnen an dem Dorn, der sich spontan noch weiter aufstellte und in ihrem Mund weiterwuchs. Sie wechselte zur anderen Brust und schenkte dieser die gleichen Zärtlichkeiten, während die andere Hand wieder über ihren leicht gewölbten Bauch hinunterglitt, ganz langsam, jeden Zentimeter streichelnd. Wie automatisch öffneten sich ihre Schenkel und ihre Finger drangen zwischen die bereits geöffneten Schamlippen. Den Zeigefinger ließ sie auf dem Kitzler ruhen, dessen Härte sie bereits deutlich fühlen konnte. Die plötzliche Berührung ließ sie erschauern, doch ließ sie diesmal nicht davon ab, sondern begann langsam ihr intimstes Fleisch zu massieren, den Lustknopf zu verwöhnen, ihm immer wieder neue Schauer der Wollust zu entlocken. Der Ringfinger glitt tiefer, bis an den Eingang ihrer Scheide, rieb dort eine Weile, bis das Fleisch willig nachgab und der Finger leicht hineinglitt. Mit ihrer Zungenspitze leckte sie abwechselnd an den großen Stiften ihrer Brustwarzen, während sie mit zwei Fingern in ihrer Lusthöhle die Bewegungen imitierte, die Pierre immer machte. Den Zeigefinger bewegte sie jetzt schneller über ihren Kitzler, der der Auflösung nahe zu sein schien. Sie sehnte sich nach Pierre, seinem Stab, der

sie durchbohren sollte, den süßen Schmerz wenn er in sieeindrang, die zarten Bewegungen, die in ein leidenschaftliches Stakkato übergingen, bis sie stöhnte und schrie, seinen Hintern fest umspannte um ihn noch intensiver zu spüren, sie wollte ihn so tief es nur ging in sich haben, all seine Kraft in sich, Michelle sehnte sich nach dem Moment in dem sie gleichzeitig aufschreien und sich sein ungeheurer Samenerguss in sie entlud, den ihre zuckende Scheide ganz aufnahm. Wenn sie dann die Bewegungen seines langsam erschlaffenden Gliedes in sich spürte war sie zufrieden. Wohlig ermattet kostete sie die Gefühle aus, die er in ihr wachgerufen hatte. Wenn er dann sein Glied aus ihr herauszog, kuschelte sie sich an seinen Bauch um es zu streicheln. Ganz nah führte sie es an ihr Gesicht, betrachtete jede einzelne seiner prächtigen Konturen, hauchte Küsse auf jede Stelle, fuhr mit der Zungenspitze über den noch immer starken Schaft, der silbrig von ihnen beiden glänzte, öffnete ihren Mund und nahm langsam die Spitze zwischen ihre vollen roten Lippen. Zart knabberte Michelle mit den Zähnen an der zurückgeschobenen Vorhaut. Spätestens dann war Pierre wieder munter, fuhr ihr elektrisierend durch die Haare, genoss die Liebkosungen, presste ihren Kopf näher an seinen Schoss und streichelte ihre Pobacken, einfach alles, was er erreichen konnte. Michelle war nie bereit Pierre zu verschonen und spürte auch schon bald, wie sich seine Männlichkeit wieder erhob, zu ihrer ganzen Stärke anwuchs, sie wollte ihn verwöhnen, ihm danken, seine Lust genießen. Ihr Unterleib sandte kleine lustvolle Impulse durch den ganzen Körper, sie wollte ihn spüren, ihn kosten. Ihre Hände nahmen seinen Hoden zart auf, kneteten behutsam den empfindlichen Inhalt, ihre Zunge glitt über die zarte Haut, während ihre Hände unablässig

ihrem Ziel entgegenstrebten, bis er kam und sie sein Gesicht sah, das Gesicht, das sie liebte und das von der Lust, die sie ihm schenkte gezeichnet war. Michelle liebte diese Momente als sie sein Glied in ihrem Mund schrumpfen ließ und er sie zu sich zog und ihren Mund mit einem nie enden wollenden Kuss versiegelte, sie an sich drückte, bis sie alles um sich herum vergaß. Immer schneller wurde das Reiben und Stoßen von Michelles Fingern, endlich wollte sie ermattet zurückfallen. Sie spürte bereits das vertraute Gefühl in ihrem Bauch, das Kribbeln in den Zehenspitzen, das Kitzeln im Rückgrat, die süße Schwäche in ihren Schenkeln, das Zucken ihrer Pobacken, als sich ganz plötzlich alle Gefühle in ihrem Kitzler konzentrierten - es war so schön- dass sie laut aufstöhnte und das Wasser am Rand der Wanne herauslief. Sie warf den Kopf weit in den Nacken als sich das Gefühl ausbreitete, jetzt auf ihren ganzen Körper, es heiß jede Stelle durchflutete, die Zuckungen wanderten durch alle ihre Glieder und unkontrollierbar öffneten und schlossen sich ihre Schenkel, ihre Hand noch immer auf ihrer Lustknospe, die sich jetzt im Zustand der allerhöchsten Lust aufgelöst zu haben schien. Nur langsam ebbten die Gefühle ab und sie spürte wie eine Schwere sie befiel, sie ließ den Kopf nach hinten fallen und zog die Finger aus ihrer Höhle, wobei sie noch einmal zuckte, dann war sie nur noch ermattet und strich zart über ihre Haut, die jetzt so sensibel war. Auch das liebte sie an Pierre, dass er immer nachher ihren Körper streichelte, sie mit Händen, Fingern, Zunge verwöhnte, aber oft auch mit duftenden Ölen zärtlich massierte, häufig so lange bis sie beide ganz eingeölt waren und das erregende Gefühl auskosteten bei ihrer nächsten Umarmung, der Hautkontakt, das Kribbeln und der

erotisierende Ambra Duft. Sie rieben ihre Körper aneinander immer schneller, sein hartes Glied stieß gegen ihren Bauch, ihren Rücken, ihre Brüste, bis sie ihm den Rücken zu wand und spürte wie er in sie eindrang, ganz behutsam sie von hinten umarmte, seine Hände ihre Brüste kneteten, seine Finger ihre Klitoris bearbeiteten, während sich die ganze Länge seines Gliedes in sie bohrte und sie seine Eichel ganz tief in sich spürte, und sich ihre feuchten Liebeslippen ganz fest um seinen Pfahl schmiegten. Sie streichelte dann zart mit den Fingernägeln über die Innenseiten seiner geöffneten Schenkel, presste seinen Po noch näher an sich um ihn noch tiefer zu fühlen und versank in seinen Armen, bis ihr der Höhepunkt die Sinne raubte. Michelle lag im Bad und Gedanken wie diese gingen durch ihren hübschen Kopf und sie spürte wie ihr erhitztes Gesicht glühte, ihr Unterleib, ihr kleines Lustzentrum noch lange nicht richtig befriedigt, nach weiteren Zärtlichkeiten rief. Ganz genau sah sie Pierre vor sich - wie sie sich wünschte, dass er sich jetzt über die Wanne beugen würde und sie küssen, ihre unstillbare Sehnsucht stillen - wenn er nur jetzt käme - - als sie die Spur einer Berührung an ihren Augen spürte, den sanften Kuss, den ihr Pierre auf die geschlossenen Lider hauchte, den Zeigefinger, den er ihr über die Lippen legte, damit sie nichts sagen könnte. Da hob sie ihre Arme und zog ihn zu sich in das Bad und presste ihren glühenden Körper an seinen, ließ ihre Hände über seinen Rücken laufen, küsste ihn überall, flüsterte heiße Liebesworte in sein Ohr. Er war nie weggewesen, er würde immer bei ihr bleiben, so wie sie. Michelle hatte keine Angst mehr, das wusste sie jetzt, - ihr Traum hatte sich erfüllt....

Blaublütig

Silke, Comtesse von Waldenau war sauer. Sie warf sich missmutig auf ihr Sofa und starrte die Decke an. Alle waren gegen sie. Zuerst schickte ihr Vater sie gegen ihren Willen in ein Internat und dann, nachseinem Tod und ausgerechnet nachdem sie sich dort richtig wohlgefühlt hatte, holte ihre Mutter sie wieder zurück. Und am ersten Schultag nach den Sommerferien würde sie wahrscheinlich feststellen, dass ihre neuen Klassenkameradinnen und Kameraden ganz und gar nicht ihre Wellenlänge hatten. Das Leben war einfach ungerecht! Was nutzte es ihr, dass ihre Mutter diese alte Burg für viele tausend Mark hatte renovieren lassen, wenn sie niemanden hatte, mit dem sie das alles auch richtig ausnutzen konnte. Natürlich war auch nicht die ganze Burg renoviert worden, das hätte mehrere Millionen gekostet und auch viel zu lange gedauert. Aber das alte Haupthaus war hergerichtet worden, so dass Silke oben drei Zimmer und unten einen Stall für ihr Pferd hatte, die Mauern waren wieder befestigt und im nächsten Jahr sollte auch der alte Bergfried wieder ganz in Schuss gebracht werden. Silke seufzte und sah aus dem Fenster. Das obere Stockwerk ragte etwas über die Mauern hinaus und Silkes Blick wanderte langsam über die Landschaft, die sich rechts und links des wuchtigen alten Turmes ausbreitete. Ihre Gedanken schweiften wieder zu ihrem alten Internat zurück und an die wilden Dinge, die sie mit ihren Freundinnen getrieben hatte. Eigentlich könnte sie doch... Silkes Blick fiel auf die große alte Kiste in der Ecke des Turmzimmers. Dort hatte sie all ihre kleinen Geheimnisse verborgen und

natürlich auch die Abschied Geschenke ihrer Freundinnen. Voller Vorfreude stand Silke auf und öffnete das stabile Schloss mit dem Schlüssel, den sie immer um ihren Hals hängen hatte. Das was sie suchte lag obenauf. Natürlich, denn der Vibrator war das Geschenk, mit dem sie sich am liebsten an ihre Internat Zeit erinnerte. Schnell lief sie die paar Schritte zum Sofa zurück und streifte die lästige Jeans zusammen mit ihrem Slip ab. Achtlos warf sie die Kleider in die Ecke und streckte sich bequem aus, bevor sie den Vibrator einschaltete und ihn langsam zwischen ihre Beine führte. Es war nur ein einfacher, glatt weißer Vibrator, mit nur knapp 3 Zentimetern Durchmesser. Marianne, die ihr diesen Kunstschwanz geschenkt hatte, hatte nicht das Geld um ihr teurere Modelle zu schenken, aber Silke hatte trotzdem keine Probleme, sich damit schnell in den siebten Himmel zu ficken. Leise seufzend rieb sie den brummenden Vibrator durch ihre dichten schwarzen Locken. Bald hatte sie genügend Feuchtigkeit produziert um ihn einzuführen und schob ihn langsam und genüsslich zwischen ihre wartenden Schamlippen. Wieder stöhnte sie unterdrückt auf. Plötzlich schüttelte Silke den Kopf. Was war denn nur mit ihr los? Hier brauchte sie sich doch nun wirklich nicht zurückzuhalten. Selbst wenn jemand draußen vor dem Tor stand konnte er sie unmöglich hören; auch dann nicht, wenn sie aus vollem Halse schreien würde. Und herein kam auch niemand, denn Silke hatte das große Eingangstor fest verschlossen, damit Charly, ihr Pferd nicht in den Wald laufen konnte. Silke sprang auf und streifte nun auch noch T-Shirt und BH ab. Entschlossen zerrte sie das Sofa vor den großen Wandspiegel und setzte sich dann breitbeinig darauf. Das hatte sie noch nie gemacht und es

bereitete ihr ein zusätzliches Vergnügen, sich selbst zu befriedigen und sich dabei in dem Spiegel zu betrachten. Silke hob mit ihrer Linken ihre Brust an und senkte den Kopf. Ihre Brüste waren gerade groß genug, dass sie den dicken harten Nippel mit ihrer Zunge erreichen konnte und während sie ihre Zunge langsam darum kreisen ließ bearbeitete sie sich weiterhin mit dem Vibrator. Fasziniert starrte sie durch den Spiegel auf ihre glänzenden nassen Schamlippen, die sich über den weißen Gummischwanz stülpten und beschleunigte ihre Bewegungen. "Mmmh...", stöhnte sie nun lauter. "Jaaah...Mmmh...Mehr...Mehr...Jaaah...!" Silke wünschte sich, dass der dünne Vibrator in ihrer schmatzenden Fotze wachsen würde, aber den Gefallen tat er ihr nicht. Stattdessen stieß sie ihn so schnell und hart in ihren Körper, dass sie das Gefühl hatte, er würde jeden Moment von innen in ihren Hals stoßen. "Ooh...Jaaah...Jaaah...Jaaah...Ooh...!" Silkes Körper zuckte in wilder Ekstase, als sie ein Orgasmus nach dem anderen überkam. Erst nach den dritten Mal wurden Silkes Bewegungen langsamer und ihr keuchender Atem beruhigte sich wieder. Trotzdem blieben ihre geil glänzenden Augen auf die dick angeschwollenen Schamlippen geheftet. Silke schob das Sofa noch näher an den Spiegel heran und setzte sich dann nur wenige Zentimeter von ihrem Spiegelbild entfernt wieder hin. Ganz deutlich konnte sie jedes einzelne ihrer nassen Schamhaare erkennen und als sie ihre Schamlippen mit der Linken spreizte, konnte sie bei jeder Bewegung des Vibrators tief in ihre dampfende Fotze blicken. Eine weitere Orgasmus Welle überkam sie und laut stöhnend kostete sie jede Sekunde aus. Anschließend war Silke fix und fertig. Sie brauchte eine ganze Weile, um sich soweit

aufzuraffen, dass sie sich wieder anziehen und das Sofa soweit vom Spiegel wegschieben konnte, dass es nicht im Weg stand. Während sie sich dann aus dem Fenster lehnte und den Wind auf ihrem erhitzten Gesicht auskostete dachte sie über ihre nächsten Aktivitäten nach. Der Vibrator war zwar gut aber zu einfach und zu klein. Silke war zwar erst 18, aber ihre reifer Körper ließ sie älter aussehen und deshalb beschloss sie kurzerhand in den nächsten Tagen in die Stadt zu fahren und sich in einem Sexshop reichlich auszustatten. Geld hatte sie genug und letztendlich riskierte sie nur, dass man sie aus dem Laden hinausschmiss. Den Rest des Tages verbrachte Silke damit, eine Einkaufsliste anzufertigen, bevor sie alle Türen abschloss und mit Charly nach Hause ritt. Corinna, Baronin von Waldenau und Silkes Mutter wusste nicht, wie sie mit ihrer Tochter umgehen sollte. Was sie auch tat, Silke hatte immer etwas daran auszusetzen. Und ausgerechnet jetzt hätte sie ihre Tochter so dringend gebraucht. Corinna wusste, dass sie ohne eine neue Aufgabe immer tiefer in den Sumpf geraten würde, in den sie sich vor einiger Zeit freiwillig begeben hatte. Vor dem Tod ihres Mannes hatte ihre Rücksicht auf ihn sie immer wieder in die Wirklichkeit zurückgeholt, auch wenn er wahrscheinlich geahnt hatte, was Corinna hinter den stets fest verschlossenen Türen ihres Zimmers trieb. Nachdenklich lenkte sie ihr Pferd auf einen schmalen Waldweg und stöhnte leise auf als der ständig brummende kleine Vibrator in ihrer Reithose eine besonders empfindliche Stelle berührte. Corinna trieb das Pferd nun schneller an und ihr Stöhnen verstärkte sich. Ihr Ziel war ein abgelegener Teich im Wald, an dem sie sich schon häufiger aufgehalten hatte und der durch seine Abgeschiedenheit geradezu ideal für

ihre Vorliebe war. Am Teich angekommen ließ sich Corinna heiser stöhnend aus dem Sattel gleiten und dann riss sie sich förmlich die Kleider vom Leib. Unter Bluse und Hose kam keine Wäsche, sondern nur ein schmales Band mit dem daran befestigten Vibrator zum Vorschein, das sie aber auch ablegte. Anschließend nahm sie dem Pferd den Sattel ab und band es einen Baum, bevor sie mit einem eleganten Hechtsprung in dem klaren Wasser verschwand um sich erst einmal abzukühlen. Corinna wusste, dass die Abkühlung nur von kurzer Dauer sein würde. Ihre ständige Geilheit würde sie bald wieder aus dem Wasser treiben und nach Befriedigung suchen lassen. Bisher hatte sie es immer verstanden, niemandem etwas davon erkennen zu lassen, aber inzwischen hatte sie selbst bemerkt, dass sie nachlässig wurde, so als ob sie es darauf anlegen würde, dass jemand sie ertappte. Aber nicht heute und nicht jetzt, sagte sich Corinna und streifte sich das Wasser aus den Haaren. Hier konnte sie sich hemmungslos gehen lassen und niemand würde etwas davon erfahren. Immer noch triefnass ging sie zu dem abgelegten Sattel hinüber und setzte sich. Mit langsamen Bewegungen fing sie dann an, ihren Unterleib über das glatte Leder zu reiben. Sie hatte inzwischen schon sehr viel Übung und schon nach kurzer Zeit war sie so feucht, dass sie schneller und fester reiben konnte. Keuchend durchlebte sie ihren ersten Orgasmus, um dann endlich ihrem Verlangen nachzugeben. Vorsichtig rutschte Corinna ganz weit nach vorne und senkte sich auf dem dicken Sattelhorn ab. Wie immer brauchte sie ein Weile bis sie es geschafft hatte, aber dann steckte es tief in ihrer Fotze und Corinna stieß den ersten spitzen Schrei aus. Jede Bewegung trieb das Sattelhorn tief in ihren Körper und es berührte Stellen, an die kein richtiger

Schwanz jemals herankommen konnte. "Oooh...Jaaah.....!", stöhnte Corinna laut auf. "Oh Gott...Jaaah...Fick mich...Fick mich...!" Dem Sattel waren Corinnas anfeuernden Rufe egal, aber sie selbst geilte sich daran auf und brachte sich der ersehnten Erlösung näher. "Jaaah...Jetzt...Oooh...Jaaah...!" Es ging los! Mit kräftigen Bewegungen rammte sich Corinna auf den Sattel und stöhnte ihre Geilheit hinaus. Immer wieder stieß sie das Horn bis zum Anschlag in ihre Fotze und obwohl sie nach dem dritten, endlosen Orgasmus nur noch heiser Wimmern konnte ließ sie einfach nicht nach, bis sie endlich kraftlos zur Seite fiel und sich der Sattel mit einem lauten Geräusch von ihr trennte. Keuchend lag Corinna mit geschlossenen Augen auf dem Rücken und wartete, bis das Zittern in ihren Beinen nachließ. Aber erst nach einem weiteren erfrischenden Bad war sie in der Lage, den Sattel zu reinigen und sich wieder anzuziehen. Fast angewidert sah Corinna den Vibrator an, konnte sich aber nicht dazu überwinden, ihn in die Satteltasche zu stecken. Und als sie ihn eingeführt und wieder eingeschaltet hatte stöhnte sie wieder wohlig. Sie würde in dieser Nacht damit schlafen, vielleicht reichte ihr das für eine kurze Weile. Silke hatte Recht behalten. Der Geschäftsführer des großen Sexladens hatte sie zwar zuerst schief angesehen, seine Einstellung aber schnell geändert, als Silke mit ihrer goldenen Kreditkarte gewedelt hatte. Fast drei Stunden hatte Silke in dem Laden verbracht und war anschließend mit zwei riesigen Tragetaschen bepackt hinausgegangen. Und dabei hatte sie den größten Teil der Verpackung sogar im Laden zurückgelassen. Silke hatte sich nicht gescheut, den Chauffeur ihrer Mutter kommen zu lassen, nahm aber die Taschen mit in den geräumigen Fond, ohne sie aus der

Hand zu geben. Während der ganzen Fahrt musste sie dem Verlangen widerstehen, einige der neuen Sachen auszuprobieren, denn trotz der getönten Scheiben war ihr das Risiko zu groß. Gleich nach ihrer Ankunft zog sie sich rasch um und ritt mit Charly zu ihrer Burg. Es sah zwar etwas seltsam aus, wie sie mit den beiden großen Tüten auf dem Pferd saß, aber sie war den Angestellten gegenüber keine Rechenschaft schuldig und ihre Mutter war zum Glück weit und breit nicht zu sehen. Ungeduldig schloss Silke das Burgtor hinter sich und versorgte Charly, bevor sie mit den Tüten die Treppe hinaufrannte. Ohne zu zögern schüttete sie den ganzen Inhalt mitten im Zimmer auf den Boden und betrachtete ihren Schatz mit geil glänzenden Augen. Sie hatte sich einfach nicht entscheiden können und deshalb lag nun ein Sammelsurium von verschiedenen Wäschestücken, unterschiedlicher Vibratoren und Dildos und anderer Lustspender vor ihr. Zusätzlich hatte Silke noch zwei Spiegel in die Taschen gepackt und stellte sie nun so auf, dass sie sich, auf dem Sofa sitzend oder liegend, von allen Seiten betrachten konnte. Dann erst zog sie sich aus und wählte für den ersten Versuch eine sündhafte schwarze Korsage aus, deren weiche Seide wohlige Schauer über ihren Körper laufen ließ. Eine Weile betrachtete sich Silke von allen Seiten in ihren Spiegel und legte dann eine Handvoll Gummischwänze aufs Sofa. Sie fing mit einem sehr realistisch geformten Vibrator an. Er hatte nicht nur die richtige Form und Größe, sondern war genau an den richtigen Stellen auch hart oder weich, wie ein richtiger Schwanz, und hatte sogar einen Hodensack mit zwei Gummikugeln darin. Mit einem Gummiball konnte man genau im richtigen Moment eine Flüssigkeit abgeben und so das Gefühl

noch realistischer machen. Silke bedauerte, dass sie nicht daran gedacht und jetzt im Moment nur kaltes Wasser zur Verfügung hatte. Beim nächsten Mal würde sie einen kleinen Kocher mitbringen. Auch ohne Flüssigkeit hielt der Gummischwanz das, was er versprochen hatte und Silke hatte wirklich das Gefühl, dass sie gefickt wurde. Gierig rammte sie sich den Kunstschwanz in ihre Fotze und betrachtete sich dabei in den verschiedensten Stellungen. Wahre Bäche ihres Fotzensaftes rannen an ihren Schenkeln hinunter, als sie dabei ihren ersten Orgasmus bekam. Kaum war sie wieder etwas zu Atem gekommen, nahm sie einen anderen, dickeren Vibrator und rammte ihn sich in den Leib. Den ersten, immer noch nass glänzenden Gummischwanz leckte sie dabei wieder sauber und bemühte sich, es genauso zu machen, wie sie es vorhin im Laden in einem Video gesehen hatte. Ein weiterer Orgasmus schüttelte sie durch und wieder wechselte sie ihr Spielzeug. Diesmal hatte sie einen Doppeldildo erwischt. Er bestand praktisch aus zwei unterschiedlich großen, natürlich geformten Schwänzen, wenn auch nicht ganz so realistisch wie der erste Vibrator. Silke zögerte einen Moment. Ihr war klar, wozu der Dildo zwei Schwänze hatte, aber weder sie noch ihre Freundinnen hatten jemals versucht, etwas in ihren Hintern zu schieben. Schließlich siegte Silkes Geilheit und sie schob den dickeren und längeren Teil in ihre triefnasse Fotze. Durch ihre vorhergehenden Orgasmen war so viel Fotzensaft zwischen ihre Arschbacken gelaufen, dass sie fast keinen Widerstand spürte, als der dünnere Schwanz sich in ihr enges Arschloch bohrte und es dabei erregend ausdehnte. Probeweise bewegte Silke den Dildo ein paar Mal hin und her. Es war ein wahnsinnig geiles Gefühl. Als sie dann den Motor

einschaltete glaubte sie explodieren zu müssen. Silke hatte an nichts gespart und die beiden Motoren in den Schwänzen bewegten sich genau entgegengesetzt, so dass sie scheinbar jeder für sich ein Eigenleben hatten. "Oooh...Jaaah...Jaaah...!" Silke wälzte sich auf ihrem Sofa. "Oh...Jaaah...Nnngh...Oooh... Aaah...Jaaah....!" Ohne, dass sie den Vibrator selbst auch nur einen Millimeter bewegte, hatte sie schon nach wenigen Sekunden einen dritten, nicht enden wollenden Orgasmus. Fast fünf Minuten wälzte sie sich hin und her, reckte ihre glänzende Fotze den Spiegeln entgegen und lutschte an den anderen Vibratoren. Dann hielt sie es nicht mehr aus und schaltete die Motoren ab. Das laute Schmatzen, mit dem der Dildo aus ihr herausrutschte ließ sie noch einmal aufstöhnen. Fürs Erste hatte Silke nun genug und nach einem Blick auf die Uhr entschloss sie sich für einen kleinen Ausritt. Grinsend zog Silke zuerst einen schicken Spitzenbody und dann erst T-Shirt und Hose an. Hoffentlich sieht mich gleich jemand, dachte sie, der Gedanke, dass er nicht weiß, was ich darunter an habe, lässt mich bestimmt noch mal kommen. Silke war sich darüber im Klaren, dass das eher unwahrscheinlich war. Die Waldwege waren zwar alle für Spaziergänger freigegeben, aber sie waren viel zu abgelegen, als das sich jemand dahin verirrte. Der Gedanke belustigte Silke trotzdem und sie konnte ja auch soweit reiten, bis sie in die richtige Gegend kam. Geübt warf sie Charly den Sattel über und ritt los, nachdem sie sich mehrmals vergewissert hatte, dass auch alle Türen fest verschlossen waren. Sie überließ es Charly, sich einen Weg zu suchen und hing ihren Gedanken nach. Es lagen noch weitere fünf Wochen der Sommerferien vor ihr und sie würde jeden Tag bis zur letzten Minute auskosten, bevor sie ihre

Zeit wieder mit lästigen Hausaufgaben vertrödeln musste. Wozu sie überhaupt etwas lernen musste war ihr sowieso schleierhaft. Sie würde hart arbeiten müssen, um allein die Zinsen des Familienvermögens auszugeben. Silke sah auf, als Charly stehen blieb und ungeduldig mit den Hufen scharrte. Vor ihr lag ein kleiner Teich mit klarem Wasser und sie verstand, dass er trinken wollte. Nachdem sie abgestiegen war ließ sie ihn in Ruhe saufen und sah sich um. Dieser Teil des Waldes war ihr völlig unbekannt. Das Wasser glitzerte einladend in der Sonne und Silke merkte erst jetzt, wie sehr sie schwitzte. Ohne zu zögern streifte sie ihre Kleider ab. T-Shirt und Hose legte sie am Ufer auf den Boden. Nur den Body stopfte sie in eine Satteltasche, für den Fall, dass doch jemand hier vorbei kam. Ob dieser Jemand sie nackt schwimmen sah war ihr egal, solange er ihre kleinen Geheimnisse nicht erfuhr. Mit einem lauten Platschen sprang sie ins Wasser und schwamm die kurze Strecke bis zur anderen Seite, wo dichte Sträucher bis ins Wasser wuchsen. Silke sah eine helle Stelle in dem ansonsten dunklen Gebüsch und drückte die Zweige ein wenig auseinander. Nur wenige Schritte vor ihr lag eine wunderschöne, sonnige Lichtung, die förmlich zu einem Sonnenbad einlud. Schnell schwamm Silke zurück und führte Charly um den See herum zu der Lichtung, wo sie ihn im Schatten an einen Baum band und sich selbst nackt in der Sonne räkelte. Sie würde noch viele schöne Tage hier erleben...
Manfred stieg leichtfüßig den steilen Pfad zur Burg hinauf. Es war schon eine ganze Weile her, dass er dort gewesen war und er freute sich schon darauf, in Ruhe über die Wälder zu sehen und auszuspannen, bevor er in der nächsten Woche wieder zur Schule musste. Mit einem lockeren Endspurt rannte er das letzte Stück und

blieb dann wie angewurzelt stehen. Was sollte denn das? Der Burghof war mit einem großen Holztor verschlossen und überhaupt machte die Burg fast wieder einen bewohnten Eindruck. Suchend sah Manfred sich um, konnte aber keine Menschenseele entdecken. Zögernd ging er zum Tor und rüttelte daran. Nichts zu machen! Aber so schnell gab Manfred nicht auf. Der Bergfried sah noch immer so aus wie vorher und vielleicht hatte man den ja nicht umgebaut. Noch eiliger als vorher machte er sich wieder an den Abstieg und kletterte etwas unterhalb der Burgmauern tiefer in den steilen Hang hinein. Vor ein paar Jahren hatte er dort durch Zufall einen Zugang zum Bergfried entdeckt. Der Tunnel war eng und schwer zu begehen, aber es war immerhin möglich. Manfred fand den halb verschütteten Zugang im Fuß des Bergfrieds auf Anhieb. Vorsichtig zwängte er sich durch das lose Gestein und stellte fest, dass auch hier der Zugang zum Burghof durch eine dicke Holztür verschlossen war. Aber der Weg nach oben war noch zugänglich und langsam tastete er sich die schmalen und ausgetretenen Stufen nach oben, bis er durch eine der schmalen Schießscharten in den Burghof blicken konnte. Der Schutt und das Geröll waren verschwunden, stellte er fest und auch das alte Haus war mit einer Holztür verschlossen. Manfred fragte sich, wer auf den Gedanken gekommen war, sich hier häuslich einzurichten und ihm "seinen" Platz streitig zu machen. Um irgendwas zu tun stieg er bis auf die baufällige Plattform hinauf und sah sich um. Der Wald war so dicht, dass er das Mädchen mit dem Pferd erst bemerkte, als sie schon vor der Burg abgestiegen war und sich am Tor zu schaffen machte. Manfred überlegte wer das sein könnte, kam aber schnell dahinter, dass es Silke sein musste. Er hatte sie seit der

gemeinsamen Grundschulzeit nicht mehr gesehen und nur durch die große Ähnlichkeit zu ihrer Mutter hatte er sie so schnell erkannt. Er pfiff leise durch die Zähne, als er feststellte, dass aus dem kleinen Mädchen eine sehr schöne junge Frau geworden war. Sie war das absolute, jüngere Spiegelbild ihrer Mutter. Da war nichts zu machen, wenn sie jetzt die Burg in Beschlag genommen hatte, musste Manfred wohl oder übel weichen. Eigentlich wollte er sich auch gleich wieder, ziemlich verärgert, auf dem Weg machen, aber Silkes Anblick, sie trug wie üblich ein T-Shirt zu ihren Reithosen, ließ ihn doch noch einen Moment länger hinsehen. Manfred konnte Silkes Brustwarzen unter dem dünnen Stoff deutlich sehen, aber auch sonst hätte er leicht feststellen können, dass die bei jeder Bewegung hin und her schwingenden Brüste von keinem BH eingezwängt wurden. Als Silke im Haus verschwunden war richtete sich Manfred leise seufzend auf und starrte die Tür an. Davon hätte er gern noch mehr gesehen. Im nächsten Moment öffneten sich im ersten Stock knarrend die Fensterläden und Manfred sackte erschrocken hinter der Brüstung zusammen. Silke hakte die Läden fest und sah sich scheinbar beiläufig um. Da sie die Gegend dabei aber aufmerksam musterte erschien es Manfred sicherer, sich ein Stockwerk tiefer zu begeben und sie von dort aus durch eine der Schießscharten weiter zu beobachten. Als Manfred seinen neuen Beobachtungsposten bezogen hatte stellte er fest, dass er von dort aus sogar noch tiefer in das gegenüberliegende Fenster hineinsehen konnte. Außerdem konnte er sich im Schatten der Wand gemütlich auf eine alte Steinbank setzen und war damit, trotz seiner guten Sicht, praktisch unmöglich zu entdecken. Zufrieden lehnte sich Manfred an die Wand

und betrachtete grinsend Silkes einladende Rundungen. Silke hatte sich davon überzeugt, dass alles in Ordnung war und wandte sich vom Fenster weg. Noch in der Bewegung streifte sie sich das T-Shirt über den Kopf und warf es von sich. Wo es landete konnte Manfred nicht sehen, aber er hätte sowieso keine Augen dafür gehabt. "Wow.", flüsterte er leise vor sich hin und grinste noch breiter. "Ich glaube, jetzt gefällt es mir hier noch besser. Wenn die wüsste..." Silke wäre nie auf den Gedanken gekommen, dass jemand in dem alten Turm stecken konnte. Die Tür war wie immer fest verschlossen, genau wie die alle anderen auch. Das hatte sie ja gerade noch kontrolliert. Mit wackelnden Hüften streifte sie die enge Reithose ab und präsentierte Manfred dabei ihren festen, runden Hintern. Dann ging sie zu ihrer Truhe, um sich das Nötige für die nächste Stunde herauszuholen. Manfred rückte näher an die Schießscharte heran. Jetzt war ihm jeder Zentimeter wichtig. Silke war im Moment aus seinem Blickfeld verschwunden und er wartete ungeduldig darauf, dass sie wieder auftauchte. Silke brauchte nicht lange, das was sie suchte lag gleich obenauf. Eine schicke Korsage, Strümpfe, ihr Lieblingsvibrator (der mit den zwei Enden) und ein ziemlich dickes Magazin mit Hochglanzbildern, die jede sexuelle Spielart abdeckten. Silke konnte sich jedenfalls nicht vorstellen, dass es noch mehr geben könnte. Wesentlich sorgfältiger als ihr T-Shirt legte sie die Sachen aufs Sofa und zog sich dann die Korsage über. Manfred konnte nicht erkennen was Silke auf ihrem Sofa deponiert hatte und wünschte sich, dass er ein Fernglas dabei hätte. Als Silke sich dann anzog sah er auch ohne wieder genug. Die schwarzen Spitzen ließen jede Menge Haut durchscheinen und als Silke dann auch noch die

Strümpfe über ihre langen Beine gezogen hatte erschien sie ihm fast noch nackter als vorher. Schnaufend öffnete Manfred den Reißverschluss seiner inzwischen viel zu engen Hose und befreite seinen pochenden Schwanz. Langsam schob er die Vorhaut über der angeschwollenen roten Eichel hin und her und fragte sich, was er noch alles sehen würde. Silke war selber viel zu ungeduldig, als dass sie ihr Vorhaben noch länger hinausgezögert hätte. Mit dem Magazin in der linken Hand ließ sie sich aufs Sofa sinken und rieb mit der Rechten durch ihre dunklen Locken, um die schon reichlich vorhandene Feuchtigkeit noch weiter zu verteilen. Manfred ächzte laut. Er konnte immer noch nicht richtig fassen was er da sah, aber das hinderte ihn nicht daran, seine Bewegungen zu beschleunigen. Immer schneller rieb seine Faust über den steinharten Schaft seines Schwanzes, bis er endlich stöhnend abspritzte und dicke Spermatropfen gegen die Wand flogen. Manfred hatte sich extra beeilt, damit er es auf jeden Fall vor Silke schaffte. Woher sollte er auch wissen, dass Silke noch gar nicht richtig angefangen hatte!? Manfred quetschte die letzten kleinen Tröpfchen aus seiner Schwanzspitze. Er hatte schon häufiger onaniert, auch schon mehrmals an einem Tag, aber noch nie unmittelbar hintereinander und deshalb stopfte er seinen langsam schrumpfenden Schwanz wieder in die Hose zurück. Er hatte den Reißverschluss noch nicht ganz geschlossen als Silke nach ihrem Vibrator griff und ihn zwischen ihre Beine dirigierte. Wieder stöhnte Manfred auf und sein Schwanz ruckte deutlich fühlbar wieder nach oben. "Das gibt's doch gar nicht.", ächzte er. "So ein geiles Aas." Als Silke sich die beiden vibrierenden Enden in Fotze und Arsch stieß glaubte Manfred sogar das laute Stöhnen zu hören, das aus ihrem

weit aufgerissenen Mund kommen musste. Fasziniert starrte er auf Silkes Hand, die den Vibrator mit aller Kraft hin und her bewegte. Unwillkürlich passte er sich ihrem Takt an und bäumte sich mit ihr zusammen in einem weiteren Orgasmus auf. Wieder flogen Spermatropfen an die Wand, aber diesmal machte Manfred, ebenso wie Silke, einfach weiter. Sein Schwanz kam gar nicht dazu schlaff zu werden. Nach dem dritten Mal konnte Manfred nicht mehr. Das heißt, er konnte schon, aber sein Schwanz nicht. Manfred starrte immer noch gierig auf Silkes schweißnassen Körper und versuchte seinen Schwanz dazu zu überreden, sich noch einmal aufzurichten. Nichts half. Aber da Silkes Bewegungen nun auch langsamer wurden und dann ganz aufhörten war Manfred eigentlich ganz froh über die Erholungspause. Keuchend beobachtete er, was Silke nun vorhatte. Silke hatte das Gleiche vor, wie an den Tagen vorher auch. Sie wartete bis sich ihr keuchender Atem wieder beruhigt hatte und stand dann auf. Schnell streifte sie Korsage und Strümpfe wieder ab und legte sie sorgfältig über einen Stuhl. Dann zog sie sich wieder normal an und holte aus ihrer Kiste einen einfachen Gummischwanz ohne Motor, der auch ruhig etwas Nässe vertragen konnte. Sie wollte nicht sehr lange weg bleiben und ließ deshalb die Fensterläden offen; nur die Eingangstür verschloss sie sorgfältig. Dann legte sie Charly den Sattel auf, steckte den Gummischwanz in die Satteltasche und führte ihn bis vor das Tor. Manfred glaubte zu erkennen, was Silke in die Tasche steckte und schüttelte den Kopf. Diese Unersättlichkeit war ihm ein Rätsel. Als er sah, dass Silke mit Charly sprach versuchte er den Sinn der Wortfetzen die er mitbekam zu enträtseln. "Freust... dich... immer... gleich..." Mehr hatte

er nicht verstanden und jetzt, als Silke im Wald verschwunden war, versuchte er sich einen Reim darauf zu machen. "mh...", murmelte er vor sich hin. "Was, zum Teufel soll immer heißen? Schwimmen vielleicht?" Ihm viel der Teich ein, der etwas tiefer im Wald lag. Wollte Silke vielleicht dort hin? Sie musste mit dem Pferd einen großen Bogen schlagen, wenn er auf direktem Weg durch den Wald lief und sie sich nicht zu sehr beeilte, könnte er es schaffen noch vor ihr dort zu sein. Manfred schüttelte den Kopf. An diesem Tag würde er nur noch bis nach Hause laufen und keinen Schritt weiter. Er fühlte sich einfach nur fix und fertig. "Aber Morgen.", schwor er sich. "Morgen werde ich auf alles vorbereitet sein." Am nächsten Morgen war Manfred noch früher unterwegs. In einer großen Tasche hatte er alles dabei was er zu brauchen glaubte und diesmal steuerte er direkt den geheimen Zugang zum Bergfried an. Oben im Turm angelangt peilte er die Lage und stellte fest, dass Silke noch nicht eingetroffen war. Er hatte also Zeit seine Vorbereitungen zu treffen. Als Erstes holte er ein Fernglas aus der Tasche und legte es vorsichtig auf den Boden. Es war nichts Besonderes, aber für diese kurze Distanz würde es hervorragende Dienste leisten. Dann nahm er einen kleinen Kasten heraus, in etwa so groß wie eine Zigarettenschachtel, und steckte einen Ohrhörer in die dafür vorgesehene Buchse. Nach einem kurzen Test grinste Manfred. Dieses hochempfindliche Mikrophon hatte ihn den Rest seines Taschengeldes gekostet, wenn er Silke damit aber genauso deutlich hören konnte wie das Vogelgezwitscher, das ohne Mikrophon im Turm nicht zu hören war, hatte es sich gelohnt. Nachdem er alles bereitgelegt hatte lehnte sich Manfred zurück und wartete. Fast zur gleichen Zeit wie am Vortag hörte er

leisen Hufschlag und wenig später öffnete sich das Tor. Silke hatte diesmal eine dünne, durchscheinende Bluse an und darunter notwendigerweise einen BH. Dafür hatte sie die Bluse aber soweit aufgeknöpft, dass Manfred mit dem Fernglas die Spitzen des BHs in ihrem Ausschnitt erkennen konnte. Es lief genauso ab wie beim ersten Mal. Silke nahm dem Pferd den Sattel ab, führte es in den Schatten und öffnete dann die Tür zu ihrem Haus. Als sie wenig später die Fensterläden öffnete und sich forschend umsah hatte sie die Bluse bereits aufgeknöpft und Manfred bewunderte ihre festen Brüste unter den feinen Spitzen des BHs. Silke verschwand und in Erwartung des nun folgenden Schauspiels öffnete Manfred seine Hose und holte seinen halbharten Schwanz heraus. Diesmal tauchte Silke schneller auf, da sie sich nur ausgezogen und einen Vibrator aus ihrer Truhe genommen hatte, mit dem sie sich nun aufs Sofa setzte. Manfred konnte nur einen kleinen Teil des Spiegels erkennen, aber Silkes starrer Blick, mit dem sie ihr Spiegelbild förmlich verschlang, sagte ihm auch so genug. Sanft rieb sie mit dem dicken Gummischwanz durch ihre Schamlippen und noch bevor sie ihn das erste Mal richtig ansetzte hatte Manfred schon abgespritzt. Die kurze Pause, bis er wieder einsatzbereit war, nutzte Manfred um das Mikrophon einzuschalten und auf das weit geöffnete Fenster zu richten. Er wurde nicht enttäuscht, Silkes Stöhnen war deutlich zu vernehmen und schnell richtete sich Manfreds Schwanz wieder auf. "Oooh...Jaaah...!", tönte es aus dem Ohrhörer als Silke den Vibrator zwischen ihre klatschnassen Schamlippen schob. "Mmmh...Ist das geil...Oooh...!" Dann konnte Manfred sogar das leise Schmatzen vernehmen, mit dem der Vibrator sich seinen Weg bahnte. Geil rieb er seinen

wieder steil aufgerichteten Schwanz und lauschte den immer lauter werdenden Stöhn Laute. Silke gebärdete sich wie verrückt. Ihre Hüften zuckten dem zustoßenden Vibrator entgegen und bei jedem Stoß keuchte und stöhnte sie wilder als Manfred es sich je hätte vorstellen können. Nachdem er das zweite Mal abgespritzt hatte stopfte er seinen widerspenstigen Schwanz in die Hose zurück. Er dachte an seine wackligen Knie vom Vortag und daran, dass er ja auch noch versuchen wollte, Silke beim Baden zuzusehen. So schwer es ihm fiel, beschränkte er sich die nächste halbe Stunde nur aufs Zusehen und Zuhören und ächzte nur hin und wieder auf, wenn Silke mit einem besonders lauten Stöhnen zeigte, dass sie einen weiteren Orgasmus hatte. Als Silkes Bewegungen dann endlich langsamer wurden richtete sich Manfred mit schmerzendem und pochendem Schwanz auf und stolperte die Stufen hinunter. Länger hätte er es auch nicht mehr ausgehalten. Mit langen Schritten lief er in den Wald und kontrollierte dabei die Richtung mit Hilfe eines Kompasses, den er natürlich auch mitgebracht hatte. Dadurch, dass er vor Silke aufgebrochen war konnte er sich etwas länger Zeit lassen und die hatte er auch bitter nötig, denn auf den ersten paar hundert Metern verhinderte sein steil aufgerichteter Schwanz ein richtiges Laufen. Manfred fand den Teich auf Anhieb und suchte sich einen günstigen Platz. Obwohl er ständig nach dem Hufschlag ihres Pferdes lauschte überraschte ihn ihr Auftauchen doch noch, weil der dicke Teppich aus Tannennadeln und Laub fast jedes Geräusch dämpfte. Vom Weg aus ritt Silke am Teich entlang und stieg erst auf der gegenüberliegenden Seite ab. Grinsend erkannte Manfred, dass sie ihre Bluse schon wieder aufgeknöpft und diesmal auf den BH verzichtet

hatte. Vorsichtig schlich er sich näher an die kleine Lichtung heran und spähte durch die dichten Zweige. Silke fühlte sich völlig sicher. Schließlich hatte sie während der ganzen Ferien niemand gestört und für diese Seite des Teiches würde sich auch bestimmt niemand interessieren. Gemächlich streifte sie Bluse und Hose ab und ließ sich zwischen den überhängenden Zweigen hindurch ins Wasser gleiten. Sie seufzte dabei so erleichtert auf, dass Manfred in diesem Moment erst richtig merkte, wie schwül es war. Oder trieb ihm nur Silkes Nähe die Schweißperlen auf die Stirn? Viel Zeit, um darüber nachzudenken, ließ ihm Silke nicht. Eine kurze Abkühlung reichte ihr und sie kletterte an der gleichen Stelle wieder aus dem Wasser heraus. Nachdem sie die Wassertropfen von ihrer Haut geschüttelt hatte legte sie sich in das hohe Gras, damit die Sonne den Rest erledigen konnte. Es war zwar schon sehr warm, aber noch war es früh am Tag und die einzige Stelle, an der die Sonne eine genügend große Fläche erreichte, lag unmittelbar vor den Büschen, hinter denen sich Manfred verbarg. Er wagte kaum zu atmen, als sich Silke nur knapp einen Meter vor ihm ins Gras legte. Da er so die aufreizenden Rundungen aus nächster Nähe betrachten konnte fiel ihm die aufgezwungene Untätigkeit besonders schwer. Minutenlang starrte er Silke reglos an. Endlich rührte sich Silke wieder. Manfred hatte schon geglaubt, dass Silke eingeschlafen war und stützte sich gerade auf, um sich möglichst lautlos zu entfernen, als er bemerkte, dass sich ihre Hüften langsam bewegten. Vorsichtig verlagerte er deshalb nur sein Gewicht und beobachtete weiter. Auf und ab... hin und her... Silke bewegte ihre Hüften langsam, aber ohne Unterbrechung. Schon als sie sich das erste Mal auf dieser Lichtung ins Gras gelegt

hatte, hatte sie die aufreizende Wirkung der hohen, weichen Stängel zwischen ihren Beinen bemerkt und inzwischen wusste sie ganz genau, wie sie sich bewegen musste, um den besten Effekt zu erzielen. "Mmmh...", seufzte Silke leise. Sie ließ ihre Hände, die sie bisher ruhig auf dem Boden liegen hatte, langsam über ihre Schenkel und ihren Bauch bis zu ihren festen Brüsten wandern und streichelte sie. Von Sekunde zu Sekunde wurde ihre Bewegungen fordernder. Immer wieder presste sie ihre Brüste fest zusammen, ließ sie wieder los, um mit den Fingern die steinharten Brustwarzen zu bearbeiten und mit jedem Mal wurde ihr Atem schneller und lauter. Manfred presste seine Hand gegen die riesige Beule in seiner Hose und biss sich auf die Lippen, um nicht aufzustöhnen. Da lag dieses geile Luder so nah vor ihm, dass er ihre nassen Schamlippen in der Sonne glitzern sehen konnte und er hatte einfach keine Möglichkeit, sich selbst zu erleichtern. Er schwor sich, nie mehr so nahe heranzugehen. Eine solche Tortur wollte er nicht noch einmal erleben. Es dauerte scheinbar Ewigkeiten, bis Silke endlich aufstand und zu ihrem Sattel hinüberging, der neben ihrem Pferd im Gras lag. Manfred nutzte die Gelegenheit um sich etwas zurückzuziehen und endlich seinen steinharten, pochenden Schwanz aus der Hose zu zerren. Nichtsahnend holte Silke einen Vibrator aus der Satteltasche und schob ihn gleich an Ort und Stelle zwischen ihre triefnassen Schamlippen. Schwer atmend ließ sie sich dann in die Knie sinken und setzte das fort, was die Grashalme so wunderbar vorbereitet hatten. "Oooh...Jaaah...", stöhnte sie selig. "Mmmh...ist das guuut...Oooh..." Manfred schlich wieder näher und spähte durch die Zweige. Diesmal war Silke so weit weg,

dass er keine Hemmungen hatte, seinen Schwanz im Takt des zustoßenden Vibrators zu reiben. Außerdem war Silkes Stöhnen inzwischen so laut, dass sie kaum etwas anderes mitbekommen konnte. Manfred stellte sich vor, dass es sein Schwanz wäre, der da immer wieder hart zwischen Silkes zitternde Beine stieß und um das Gefühl noch zu verstärken spuckte er in seine Handfläche und rieb dann weiter. So warm und nass muss sich ihre Fotze auch anfühlen, dachte Manfred und schloss die Augen. Immer schneller reibend konzentrierte er sich nun auf das leise Schmatzen in seiner Hand und in Silkes Fotze. "Oooh...Jaaah...Jaaah...!", stöhnte Silke plötzlich noch lauter auf. "Oooh...Oooh...Ich komme...Jaaah....Fick mich...Fick mich....!" Manfreds Schwanz bäumte sich noch einmal richtig auf und spritzte dann zuckend dicke Spermatropfen in die Büsche. Das Gefühl war einfach zu real gewesen, als dass sich Manfred noch länger hätte zurückhalten können. Leise stöhnend quetschte er die letzten Tropfen heraus und schlich nach einem letzten Blick auf Silkes schweißnassen Körper leise weg. Auf dem Rückweg schmiedete er schon die nächsten Pläne. Er sah jedenfalls keinen Anhaltspunkt dafür, dass sich Silkes Verhalten nach den Ferien plötzlich ändern sollte. Endlich sind die Ferien zu Ende. Corinna von Waldenau trieb ihr Pferd etwas an und seufzte unterdrückt auf. Seit sie Silke vor ein paar Wochen gesehen hatte, als sie gerade auf dem Rückweg vom Teich zu ihrer Burg war, hatte sie immer einen weiten Bogen um ihren Lieblingsplatz gemacht. Bei dem Gedanken, dass Silke sie bei ihrem Treiben auch hätte überraschen können, wurde Corinna übel. Aber jetzt war Silke in der Schule und sie brauchte sich keine Sorgen mehr zu machen. Laut keuchend trabte Corinna die letzten hundert Meter und

sprang aus dem Sattel. Hastig löste sie den Sattel und warf ihre Kleider achtlos zu Boden. Selig seufzend nahm sie dann in der gewohnten Stellung Platz und rieb ihre nasse Fotze über das raue Leder. "Mmmh...Endlich..." Corinna brauchte keine lange Vorbereitung, sie war so nass und gierig, dass sie schon nach wenigen Sekunden auf das harte Sattelhorn hätte wechseln können. Aber sie wollte jede Sekunde und jeden Zentimeter des Sattels ausnutzen. Manfred staunte nicht schlecht, als er feststellte dass Silke in seiner Klasse war. Völlig unauffällig saß sie schräg vor ihm auf ihrem Stuhl und tat so, als ob sie kein Wässerchen trüben könnte. Manfred freute sich, dass der Unterricht damit für sie immer gleich endete und war sich nun absolut sicher, dass er nichts verpassen würde. Der erste Stunde war wie immer ziemlich langweilig. Sie erhielten ihre neuen Stundenpläne, eine Liste mit Dingen, die sie sich möglichst schnell besorgen sollten und etliche überflüssige Ermahnungen, an die sich sowieso noch kein Schüler gehalten hatte. Danach wurden sie allerdings schon wieder nach Hause geschickt, weil ihr neuer Klassenlehrer krank war und die Vertretung seine eigene Klasse übernehmen musste. Manfred schoss als Erster aus dem Klassenraum und beeilte sich nach Hause zu kommen. "Keine Schule heute!", rief er seiner überraschten Mutter zu. "Ich bin schon wieder weg!" Noch bevor sie etwas erwidern konnte hatte er die Tür schon hinter sich ins Schloss geworfen und machte sich auf den Weg. Atemlos kam er an der Burg an und stellte zufrieden fest, dass er vor Silke eingetroffen war. Sie würde bestimmt auch gleich auftauchen, da war sich Manfred ganz sicher. Bevor er auf den Turm stieg wollte er noch einmal kurz verschnaufen und setzte sich in den

spärlichen Schatten am Fuß der Mauer. "Mann, ist das heute wieder heiß." Manfred wischte sich den Schweiß von der Stirn und dachte einen Moment nach. Er musste unbedingt kürzer treten, sonst würde es nicht mehr lange dauern, bis er seinen Schwanz wund gerieben hatte. Wenn er jetzt direkt zum Teich ging hatte das einige Vorteile. Er sparte sich den Aufstieg auf den Turm, konnte am Teich Silke sehr viel besser sehen und hören und vor allem konnte er sich vorher selber noch ein bisschen abkühlen, bevor es losging. Nachdem er diesen Entschluss einmal gefasst hatte schlenderte Manfred in dem beruhigenden Gefühl, noch viel Zeit zu haben, durch den Wald. Am Teich angekommen suchte er sich einen günstigen Platz, nicht zu nah am Ufer, zog sich aus und sprang ins Wasser. Prustend tauchte er wieder auf und wischte sich die Tropfen aus dem Gesicht. Das war sehr viel besser, als oben in dem stickigen Turm zu hocken und auf Silke zu warten. Vielleicht ließ sie ihm ja auch noch Zeit für ein kleines Nickerchen. Vorsichtig, damit er nicht zu viel Dreck aufwirbelte, stieg Manfred aus dem Wasser und ging zu seinen Kleidern zurück. Gerade wollte er es sich auf dem weichen Waldboden gemütlich machen, als ihn ein leises Schnauben aufschreckte. Vorsichtig schlich er näher an die Lichtung heran. Erstaunt sah er, dass Silke diesmal ein braunes Pferd dabei hatte, anstatt das übliche schwarze. Sie selbst stand mit dem Rücken zu ihm daneben und legte gerade den Sattel auf den Boden. Als sie sich dann umdrehte erkannte Manfred seinen Irrtum. Das war nicht Silke, sondern ihre Mutter, die Baronin. Doch selbst von vorne war die Ähnlichkeit immer noch verblüffend. Sie hatten die gleiche schlanke Figur mit festen, vollen Brüsten, die gleichen lockigen, dunklen Haare und auch die Gesichter

wiesen ähnliche Züge auf. Lediglich ein paar kleine Fältchen verhinderten, dass man die Baronin für Silkes ältere Schwester halten konnte. Manfred runzelte die Stirn. Einerseits hoffte er, dass sich die Baronin schnell wieder verzog, andererseits hätte er so natürlich auch die Gelegenheit, eine Frau beim Schwimmen zu beobachten. Es sah jedenfalls nicht so aus, als ob sie einen Badeanzug unter ihren Kleidern trug. Als Corinna rasch Bluse und Hose abstreifte sah Manfred sich in seinen Überlegungen bestätigt. Er konnte sich gerade noch ein anerkennendes Pfeifen verkneifen, als er feststellte, dass die Baronin nicht nur im Gesicht noch ziemlich jung aussah. Trotzdem bedauerte er, dass er diesmal auf Silkes Beobachtung verzichten musste. Aber vielleicht schwammen die Beiden ja gemeinsam ein Runde. Das wäre ja auch schon sehenswert. Verwirrt stellte Manfred fest, dass die Baronin gar nicht daran dachte, ins Wasser zu springen, sondern sich einfach auf ihren Sattel setzte. Was sollte denn das nun wieder? Als Manfred die Antwort auf seine unausgesprochene Frage bekam sperrte er Mund und Augen weit auf. Völlig verdattert starrte er zu Corinna von Waldenau hinüber, die sich wohlig stöhnend an dem Sattel rieb. Sie rutschte über die ganze Länge des Sattels. Vor und zurück und wieder vor und mit jeder Bewegung wurde sie wilder. Hastig griff Manfred nach seinem steil aufgerichteten Schwanz. "Scheiße.", flüsterte er lautlos, als er weiteren leisen Hufschlag vernahm. Schnell schob er sich tiefer zwischen die dichten Büsche. Das musste jetzt Silke sein und damit war die Vorstellung natürlich zu Ende. Sehen konnte er nun nichts mehr und lauschte nur noch auf die, seiner Meinung nach unweigerlich folgenden, Auseinandersetzung. Aber nichts, außer dem lauten

Stöhnen hörte er keinen Ton. Hatte er sich verhört? Schnell krabbelte er wieder zurück zu seinem Beobachtungsposten und sah sich um. Er hatte sich nicht verhört! Unbemerkt von ihrer Mutter stand Silke nur ein paar Schritt seitlich hinter ihr und starrte sie gebannt an. Ganz offensichtlich war sie von dem Anblick ebenso fasziniert wie Manfred, denn sie schob ihre Hände langsam in ihre Hose und die bereits geöffnete Bluse und ließ ihre Mutter dabei keine Sekunde aus den Augen. Unwillkürlich griff Manfred wieder nach seinem Schwanz. Das übertraf alle Erwartungen! Vorsichtig öffnete Silke den Reißverschluss ihrer Jeans und schob ihre Hand tiefer hinein. Sie verschwendete keinen Gedanken an den Augenblick, in dem ihre Mutter sie bemerken musste. Im diesem Moment dachte sie nur an den aufregenden Anblick und das sehnsüchtige Ziehen in ihrem Bauch. Silke leckte sich die trockenen Lippen. Daran, einen Sattel derart zu benutzen, hatte sie noch gar nicht gedacht. Ihre Finger wühlten zwischen ihren nassen Locken und bearbeiteten fieberhaft den bereits dick angeschwollenen Kitzler. Corinna bekam davon nichts mit, das Gefühl des rauen Leders zwischen ihren Beinen war zu intensiv. Stöhnend rutschte sie auf dem Sattel ganz weit nach vorne und stieß dann hart zurück. Mit einem unanständig schmatzenden Laut verschwand das Sattelhorn in ihrer triefenden Fotze und füllte sie aus. Einen Augenblick genoss Corinna das herrliche Gefühl und machte dann noch wilder weiter. Immer schneller bewegte sie ihre Hüften rauf und runter und starrte dabei stöhnend und mit glänzenden Augen auf das zwischen ihren Beinen auftauchende und verschwindende harte Leder. Es dauerte eine ganze Weile, bis sie endlich merkte, dass sich ein weiteres Stöhnen mit dem ihren

mischte. Entsetzt warf Corinna ihren Kopf herum und entdeckte sofort ihre Tochter, die völlig ungedeckt am Rand der Lichtung stand. Corinna spürte, wie ihr das Blut in den Kopf stieg und suchte krampfhaft nach Worten, bis sie endlich auch bemerkte, was Silke gerade tat. Corinnas Schock war wie weggeblasen, für Erklärungen war später noch Zeit. Den Blick diesmal auf ihre halb ausgezogene Tochter gerichtet, die sich mit geschlossenen Augen und laut stöhnend bearbeitete, nahm Corinna ihre Bewegungen wieder auf. Langsamer diesmal, aber dafür länger und tiefer. Auch Silke bemerkte natürlich die veränderte Geräuschkulisse und öffnete ihre Augen wieder. Sie war noch so von ihrem gewaltigen Orgasmus überwältigt, dass es einen Moment dauerte, bis sie begriff, dass ihre Mutter sie die ganze Zeit mit glänzenden Augen ansah und ihre Hüften dabei unablässig weiter auf und ab bewegte. Silke lächelte verlegen und machte zögernd einen Schritt nach vorne. "Ja, komm her zu mir, Liebling.", krächzte Corinna heiser und lächelte zurück. "Mama, ich..." "Später...Mmmh...später, Liebling. Komm her." Silke sank neben ihrer Mutter auf die Knie und seufzte auf, als sie ihr Gesicht zwischen Silkes Brüste drückte und die aufgerichteten Brustwarzen küsste. Schnell sprang Silke wieder auf und zog sich hastig ganz aus. Dann kniete sie sich wieder hin und führte ihre Brüste wieder an die wartenden Lippen ihrer Mutter. "Mmmh...ist das schön...", flüsterte Silke leise. Langsam und zögernd ließ sie ihre Hand über den Rücken ihrer Mutter wandern und war bereit, sie jederzeit schnell wieder zurückzuziehen, wenn sie sich dagegen wehrte. Aber Corinna dachte gar nicht daran, sich zu wehren, sondern stöhnte nur bestätigend auf, als sich die tastenden Finger langsam

zwischen ihre Arschbacken schoben. Mutiger geworden streichelte Silke die weit gedehnten nassen Schamlippen ihrer Mutter und wurde mit einem weiteren Stöhnen und einem sanften Biss in ihre Brustwarzen belohnt. Jetzt war der Bann gebrochen und Silke warf alle Hemmungen ab. Sie drückte ihrer Mutter einen Kuss auf die Stirn und rutschte dann hinter sie, so dass sie die glänzenden Schamlippen und das dazwischen eingepferchte Sattelhorn sehen konnte. Aufmunternd legte sie ihre Hände auf Corinnas runde Arschbacken und drückte sie hinunter. Corinna verstand. Sie ließ sich von Silkes Händen leiten und passte sich den immer schneller werdenden Takt an. Es war ihr zwar immer noch unverständlich, wie sie sich so vor ihrer Tochter gehen lassen konnte, aber sie genoss trotzdem ihren geilen, fordernden Blick.
"Oooh...Jaaah...Jaaah...Jetzt...Jetzt...Oooh...!", stöhnte Corinna, als sie von einem wahnsinnigen Orgasmus durchgeschüttelt wurde. "Oooh...Jaaah...Jaaah...!"
"Schneller, Mama, schneller!", keuchte Silke zurück.
"Oooh...Sieht das geil aus...Fester... Fester...!"
"Ja...Ja...Jaaah...!" Corinna warf den Kopf in den Nacken.
"Oooh...Jaaah...Ich kann... nicht mehr...Oooh...Jaaah...Jaaah...!" Silke rutschte wieder nach vorne und nahm Corinnas Gesicht in ihre Hände. Fest pressten sich ihre Lippen aufeinander und öffneten sich weit, um ihren gierig wirbelnden Zungen Platz zu machen. Schmatzend glitt das Sattelhorn aus Corinnas Fotze, als sie sich weiter aufrichtete und ihren schweißnassen Körper an ihre Tochter presste. Sie beugte sich immer weiter nach vorne, bis Silke sich schließlich nicht mehr halten konnte und rücklings ins Gras fiel. Sofort war Corinna über ihr und bedeckte ihre Brüste mit

sanften Küssen. "Jetzt bin ich an der Reihe.", flüsterte Corinna. Ihre Lippen glitten küssend über Silkes Bauch abwärts, blieben einen Moment an ihrem Nabel hängen und erreichten dann die nassen Locken auf ihren Schamlippen. Silke seufzte selig und zuckte mit den Hüften gegen die sanft kreisende Zunge. "Oooh...Mama...!", stöhnte sie laut auf, als die Zunge ihren Kitzler traf. Corinna antwortete nicht. Sie hielt ihren Mund fest auf Silkes Fotze gepresst und stieß ihre Zunge mit schnellen Bewegungen immer wieder tief in die heiße, nasse Höhle. Von unten sah sie dabei zwischen den wogenden Brüsten in Silkes lustvoll verzerrtes Gesicht. "Mmmh...Jaaah....Mamaaa...!" Silke griff sich zwischen die Beine und zog ihre Schamlippen weit auseinander. Corinna ließ sich nicht zweimal bitten. Sie rieb ihr ganzes Gesicht über die nasse, rote Haut und fickte ihre Tochter weiterhin mit ihrer Zunge. Als die ersten Zuckungen verrieten, dass Silke einen Orgasmus bekam sog sich Corinna an dem pochenden, heißen Kitzler fest und bearbeitete ihn wild mit ihrer Zunge, bis Silke keuchend um Erlösung bettelte. Selber schwer atmend legte sie sich dann neben ihr ins Gras, zog Silkes Kopf zwischen ihre Brüste und streichelte ihn zärtlich. Manfred keuchte ebenfalls. Dreimal hatte er in dieser kurzen Zeit abgespritzt und die heftigen Schmerzen, die er dabei hatte, verhinderten, dass er sich nochmals einen runterholte. Im Moment sah es allerdings so aus, als ob die beiden Frauen auch nicht mehr könnten. Nach einem letzten Blick auf die ineinander verschlungenen Körper schob sich Manfred so leise wie möglich zurück und schlich zu seinen Kleidern zurück. Müde zog er sich wieder an und machte sich mit wackligen Knien auf den Heimweg. "Mama?", fragte Silke nach einer Weile leise.

"Hm?" "Was machen wir jetzt?" "Ausruhen.", seufzte Corinna zufrieden. "Ich würde am liebsten gar nicht mehr aufstehen." "Das mein ich doch gar nicht." Silke setzte sich auf. "Ich will wissen, wie es mit uns weiter geht." "Was meinst du?", fragte Corinna und lächelte ihre Tochter an. "Na, wie wir beide... ob wir..." "Ja, ja, das habe ich schon verstanden.", lachte Corinna. "Ich will deine Meinung dazu hören. Willst du mein kleines Geheimnis...etwas weniger einsam machen?" "Ja!", rief Silke und nickte heftig. "Aber... Ich muss dir dann auch ein Geheimnis verraten." "Aha, lass hören." "Eigentlich ist es ja gar keins... Ich habe nämlich das gleiche wie du.", sagte Silke leise und wunderte sich, dass sie dabei rot wurde. "Meistens bleibe ich dazu aber in meinem Zimmer... in der Burg... weil mich da niemand stören kann." "Was denkst du denn?", lachte Corinna. "Meistens bin ich auch in meinem Zimmer. Und da stört mich auch niemand." Grinsend setzte sie sich ebenfalls auf. "Dein Zimmer erscheint mir allerdings geeigneter. Sollen wir es nicht zu unserem Zimmer machen?" Silke sparte sich die Antwort und gab ihrer Mutter stattdessen einen langen Kuss. "Na, dann komm." Corinna stand auf und griff nach ihren Kleidern. "Zeig mir mal unser neues Reich." "Äh, ich...", stotterte Silke und wurde wieder rot. "Ich habe da..." "Wahrscheinlich nichts, das ich nicht auch habe.", half ihr Corinna aus der Klemme. "Und falls doch, werden wir es gleich ausprobieren." Silke beeilte sich jetzt und da sie ihrem Pferd den Sattel nicht abgenommen hatte, wartete sie ungeduldig bis ihre Mutter auch soweit war. Im schnellen Trab ging es dann auf direktem Weg zur Burg und sie hatten genug damit zu tun, den herabhängenden Zweigen auszuweichen, als dass sie sich dabei auch noch hätten unterhalten können.

Nachdem sie die Pferde versorgt hatten öffnete Silke die Tür zum Haupthaus und ließ ihrer Mutter den Vortritt. Breit grinsend besah sich Corinna die Aufstellung des Sofas vor dem Spiegel und Silkes geöffnete "Schatztruhe". "Eine nette Sammlung hast du da.", lachte sie. "Darf ich mir sie einmal näher ansehen?" Silke nickte und wurde wieder rot, als ihre Mutter die Kiste Stück für Stück ausräumte und hin und wieder anerkennend pfiff. "Wirklich nicht schlecht." Corinna zwinkerte ihrer Tochter zu. "Wenn wir zusammenlegen wird es uns bestimmt nicht langweilig. Was meinst du?" "Oh, ja..." Silke nickte wieder heftig. "Nun, wir..." Corinna sah auf ihre Uhr. "Nein, schade... Ich habe gleich noch einen Termin, aber Morgen machen wir es uns hier richtig gemütlich, okay?" "Morgen? Aber wir haben doch erst..." "Keine Chance..." Corinna schüttelte den Kopf. "Ich muss zur Aufsichtsratssitzung. Du weißt doch, dass es bestimmt bis heute Nacht dauert." Silke nickte missmutig und verabschiedete ihre Mutter mit einem langen Kuss.

Der nächste Vormittag erschien Silke und Manfred unendlich lang. Unkonzentriert ließen sie die Unterrichte über sich ergehen und sehnten das Ende der letzten Stunde herbei. Als es dann endlich zum letzten Mal klingelt schossen beide davon, schlangen Zuhause ein paar Bissen hinunter und machten sich dann wieder auf den Weg. Manfred traf als Erster an der Burg ein und schlug den Weg zum Teich ein, als er das heisere Röhren eines schweren Motors hörte. Schnell duckte er sich hinter einen Strauch und sah in die Richtung, aus der das Geräusch kam. Schon nach wenigen Sekunden tauchte Corinnas Land Rover auf dem schmalen Waldweg auf. Jetzt sah Manfred auch die Abdrücke der breiten Reifen im Boden und stellte fest, dass die Baronin an diesem

Tag schon mehrmals bis zur Burg gefahren war. Für Manfred Grund genug, um sofort wieder kehrt zu machen und zumindest einen Blick in die Burg zu werfen. Ein paar Minuten später hockte er auf seinem Beobachtungsposten und sah in den Hof hinunter. Corinna stellte gerade die mitgebrachten Liegen und einen großen Sonnenschirm auf und setzte sich dann aufatmend hin. Es war offensichtlich, dass sie auf Silke wartete und Manfred nahm sich deshalb eines der mitgebrachten Schulbücher vor. Es dauerte noch etwa eine halbe Stunde, bis sich das Tor öffnete und Silke ihr Pferd hereinführte. Sie fiel ihrer Mutter gleich in den Arm und gab ihr einen langen Kuss. Sofort richtete Manfred sein Mikrofon auf die beiden Frauen. "...machen wir jetzt?", fragte Silke. "Du machst erst Deine Hausaufgaben.", wehrte ihre Mutter ab. "Och, Mama.", maulte Silke. "Nein, keine Chance.", lachte Corinna. "Du machst Deine Hausaufgaben und ich kümmere mich derweil um Charly." Missmutig nahm Silke ihre Bücher aus der Satteltasche und ging ins Haus. Wenig später tauchte sie in ihrem Zimmer auf und setzte sich an den Tisch am Fenster. Manfred grinste breit. Das war das erste Mal, dass er Silke so sittsam und friedlich an ihrem Tisch sitzen sah. Ihm war es Recht, dass ihre Mutter darauf bestand, dass sie zuerst ihre Hausaufgaben machte. So hatte er auch Zeit dafür und musste sich am Abend nicht noch mal hinsetzen. Manfred hatte schon vorher angefangen, aber Silke und er waren trotzdem fast gleichzeitig fertig, da Manfred immer wieder durch Corinnas Anblick abgelenkt wurde. Die zog nämlich, kaum dass Silke in ihrem Zimmer verschwunden war, ihre Kleider aus und räkelte sich wieder in der Sonne. "Erwischt!", rief Silke als sie zurück in den Hof kam.

"Du machst es dir hier gemütlich und ich muss da drinnen über meinen Hausaufgaben brüten!" "Bist du fertig?" "Ja, fix und fertig." "Dann kannst du es dir doch auch gemütlich machen." Corinna setzte sich auf. "Komm her, ich creme dich ein." Sofort schlüpfte Silke ebenfalls aus ihren Kleidern, hob ihre langen Haare mit beiden Händen an und setzte sich, mit dem Rücken zu ihrer Mutter, vor ihr auf die Liege. Manfred legte seine Bücher weg und sah hinaus. Corinna beschränkte sich zuerst nur auf Silkes Schultern und Rücken, griff dann aber unter Silkes hochgereckten Armen hindurch und verrieb die Sonnenmilch mit langsamen, aufreizenden Bewegungen auch über Brüste und Bauch. Mit dem Fernglas konnte Manfred deutlich sehen, wie sich die Brustwarzen der beiden Frauen aufstellten. Dann nahm Corinna eine neue Portion Sonnenmilch und forderte ihre Tochter auf, sich hinzustellen. Sorgfältig cremte sie dann erst das linke und dann das rechte Beine ein. Den Abschluss machten Silkes runde Arschbacken, die Corinna ebenso lange und genüsslich massierte, wie vorher die jungen, festen Brüste. "Brauchst du nicht auch noch etwas Sonnencreme?", fragte Silke danach. Wortlos stand Corinna auf und drückte ihr die Flasche in die Hand. Es wiederholte sich die gleiche Prozedur, nur dass diesmal Corinnas Atem schwerer ging. Manfred hütete sich davor, sich trotz des aufregenden Anblicks zu verausgaben. Er war sich sicher, dass er noch wesentlich mehr sehen würde. "Was hast du eigentlich in der Kiste, die oben steht?", fragte Silke und zog ihre Mutter auf eine der Liegen. "Hast du noch nicht nachgesehen?", fragte Corinna lachend. "Das wundert mich jetzt aber." "Du hast doch gesagt, dass ich erst Hausaufgaben machen muss." "Das stimmt." Corinna stand wieder auf

und drückte Silke wieder zurück. "Warte hier." Sie verschwand im Haus und Silke wartete sichtlich ungeduldig auf ihre Rückkehr. Als Corinna zurückkam hatte sie sich einen großen, dicken Gummischwanz umgeschnallt und ging langsam auf ihre Tochter zu. Bei jedem Schritt wippte der offenbar ziemlich schwere Dildo auf und ab. Silke ließ sich durch nichts überraschen. Ohne zu zögern drehte sie sich um und lud ihre Mutter mit auffordernd schwingendem Hinterteil ein, endlich zur Tat zu schreiten. Corinna ließ sich nicht lange bitten. Sie rieb die dicke Spitze des Gummischwanzes ein paar Mal über Silkes nass glänzende Schamlippen und schob sie dann, als Silke schon ungeduldig stöhnte, langsam tiefer. Silke hielt es nicht mehr aus, rammte ihren Hintern zurück und quietschte vor Geilheit laut auf, als der Dildo bis zum Anschlag versank. Corinna hielt ihre Tochter einen Moment lang an den Hüften fest an sich gedrückt und fing dann an, sie mit langen, kräftigen Bewegungen zu ficken. "Mmmh...Jaaah...", stöhnte Silke. "Fester...Fester...Jaaah..." Manfred stöhnte befreit auf, als er das erste Mal kam und sein Sperma wieder an die Wand spritzte. Er hatte bisher immer geglaubt, dass Frauen in Sachen Sex immer sehr zurückhaltend wären. Corinna und Silke bewiesen gerade aber das genaue Gegenteil. Corinnas wuchtige Stöße schoben Silke langsam aber sicher von der Liege hinunter, aber beide dachten keine Sekunde daran aufzuhören. Im Gegenteil, da Silkes Hinterteil so noch viel steiler nach oben ragte, spürte sie den zustoßenden Gummischwanz noch viel intensiver. Erst nach ihrem zweiten Orgasmus, inzwischen knieten sie beide neben der Liege, wälzte sie sich keuchend von ihrer Mutter weg. "Pause...!", schnaufte sie. "Jetzt bist du erst mal dran." "Ich werde

mich hüten, dir das auszureden.", lachte Corinna. Es dauerte noch eine weitere Stunde, bis beide Frauen so erschöpft waren, dass sie sich kaum noch auf den Beinen halten konnten und deshalb zwangsläufig eine Pause einlegen mussten. Manfred hatte schon lange aufgegeben, konnte sich dem unglaublichen Anblick der beiden Frauen aber nicht entziehen. Selbst dann noch nicht, als sie friedlich nebeneinander auf den Liegen lagen. Es war schon spät, als er sich auf den Heimweg machte und in Gedanken war er bereits schon beim nächsten Tag und bei der Überlegung, was den Beiden noch alles einfallen würde. In den nächsten Wochen ging es etwas geruhsamer in der Burg zu. Manfred fand die Ausdauer der beiden Frauen immer noch bemerkenswert, aber die ungezügelte Wildheit der ersten Tage trat nicht mehr auf. Corinna ließ das Wohnhaus nach und nach immer weiter herrichten, sorgte aber dafür, dass die Handwerker nur am Vormittag anwesend waren. Die Nachmittag hatte sie für Silke und sich reserviert. Manfred richtete sich die kleine Kammer im Bergfried auch gemütlich ein und stellte, neben einem kleinen Stativ für sein Fernglas, auch einen kleinen Tisch und einen Campingstuhl hinein, um daran seine Arbeiten zu erledigen. Dann kam er eines Tages zur gewohnten Zeit an, fand den Hof aber leer vor. Er wunderte sich etwas, denn bisher war Corinna zu dieser Zeit immer anwesend. Sein erster Gedanke war, dass sich die Beiden am Teich treffen würden, aber den verwarf er gleich wieder, da die Baronin bisher immer darauf bestanden hatte, dass Silke zuerst ihre Hausaufgaben erledigte. Er beschloss erst einmal abzuwarten und machte sich an die Arbeit. Eine knappe halbe Stunde später tauchte Silke auf. Sie schien sich über die Abwesenheit ihrer Mutter nicht zu wundern,

sondern versorgte wie immer ihr Pferd und ging dann in ihr Zimmer. Manfred war gespannt, ob sie auch ohne den Druck ihrer Mutter zuerst ihre Hausaufgaben erledigen würde. Er hatte sich nicht getäuscht. Silke dachte gar nicht daran, sich sofort an die Arbeit zu machen, sondern streifte gleich ihre Kleider ab und warf sich auf das große Bett, das inzwischen das Sofa ersetzt hatte. Grinsend öffnete Manfred seine Hose und rückte den Stuhl so zurecht, dass er bequem sitzen und durchs Fernglas sehen konnte. Langsam rieb er seinen Schwanz und beobachtete, wie Silke einen ihrer Vibratoren aufreizend langsam durch ihre Beine zog. "Genau wie ich es mir gedacht habe!" Corinnas scharfe Stimme ließ Manfred herumfahren. Die Baronin stand hinter ihm und hatte ihre Hände in die Hüften gestemmt. Manfred öffnete den Mund, brachte aber keinen Ton heraus. Vergeblich versuchte er seinen schrumpfenden Schwanz mit den Händen zu verbergen. "Nun, junger Mann, wollen Sie nicht wenigstens versuchen, mir eine Erklärung abzuliefern?" "Ich...ich..." Manfred überlegte krampfhaft was er sagen sollte. "Erzählen Sie mir aber keinen Unsinn.", fuhr Corinna fort. "Dass Sie heute nicht das erste Mal hier sind kann ein Blinder erkennen." "Ich... Hm..." Manfred gab auf. "Nein, ich beobachte Sie schon seit den Ferien." "Das klingt zumindest ehrlich." Corinna nickte. "Und wie kommen Sie dazu, hier einfach einzubrechen und uns zu beobachten?" "Ich bin nirgendwo eingebrochen!", widersprach Manfred. "Na, auf die Erklärung bin ich gespannt." Da Corinna weiterhin nichts sagte, erzählte Manfred die ganze Geschichte von Anfang an. "Und was haben Sie jetzt vor?", fragte Manfred zum Schluss. "Wollen Sie mich anzeigen?" "Darf ich mal?" Corinna deutete auf das

Fernglas. Ihr war klar, dass sie den Jungen unmöglich bei der Polizei melden konnte, ohne sich selbst zu verraten und versuchte so Zeit zu gewinnen. Manfred nickte und Corinna warf einen Blick hindurch. "Und wir haben nichts geahnt." Kopfschüttelnd richtete sie sich wieder auf. "Also gut, wie viel?" "Wie, wie viel?", fragte Manfred verblüfft. "Wie viel wollen Sie haben, damit Sie den Mund halten." "Ach so..." Manfred schüttelte den Kopf und lachte kurz auf. "Nein, ich werde niemandem etwas verraten. Ich war nur hier um..." Er stockte. "Und das ganz schön oft." Corinna sah bedeutungsvoll auf die Spermaflecken. "Drei bis fünf Mal..." "Das ist aber von mehr als drei oder fünf Mal.", lachte Corinna. "Jedes Mal, meine ich." "Jedes Mal?" Corinna sah unwillkürlich auf Manfreds eingeschrumpften Schwanz, der immer noch aus seiner Hose hing. "Donnerwetter!" Verschämt hielt sich Manfred wieder die Hände vor, konnte aber nicht verhindern, dass sich sein Schwanz unter Corinnas Blick wieder regte. Je mehr er versuchte, es zu verhindern, desto schlimmer wurde es. "Entschuldigung, ich...", stammelte Manfred. "Schon gut.", wehrte Corinna ab. "Ich glaube, ich bin nicht ganz unschuldig daran." Trotz ihrer Worte machte sie keine Anstalten, ihren Blick abzuwenden. Manfred sah deutlich, wie sich ihre Brustwarzen versteiften und das richtete seinen Schwanz mit einem letzten Ruck vollends auf. Auch Corinna versuchte ihre Reaktion zu unterdrücken, kam aber genauso wenig dagegen an, wie Manfred. "Vielleicht sollten Sie sich erst einmal richtig anziehen.", meinte Corinna. "Das würde ich gerne machen, aber..." Manfred versuchte vergeblich, seinen widerborstigen Schwanz zurück in die Hose zu stopfen. "Will er nicht?" Corinna konnte sich ein Grinsen nicht verkneifen. "Sonst sind Sie

aber wohl kaum mit offener Hose von hier weggegangen." "Nein, bestimmt nicht, aber da habe ich ja auch..." "Eben." "Sie meinen, ich soll..." Manfred sah die breit grinsende Baronin verdattert an. "Ich kann doch nicht... Ich meine, wenn Sie zusehen..." "Du hast uns doch auch zugesehen.", widersprach Corinna. "Das wäre jetzt also nur fair." "Aber..." Manfred starrte Corinna an, die sich auf einen Mauervorsprung gesetzt hatte und sich mit den Armen nach hinten abstützte. Ihre dünne Bluse spannte sich über den vollen Brüsten, so dass es für Manfred aussah, als ob die Knöpfe jeden Moment wegplatzen mussten. Bei dem Anblick würde er es nie schaffen, seine Hose wieder zu schließen. Zögernd nahm er seine linke Hand weg und umfasste seinen Schwanz mit der rechten. Corinna nickte ihm aufmunternd zu. Langsam fing Manfred an, seinen Schwanz zu reiben und schob die Vorhaut über der dicken, roten Eichel hin und her. "Mut hast du ja." Corinna setzte sich gerade und knöpfte langsam ihre Bluse auf. Manfreds Bewegungen wurden schneller, als er den knappen, fast völlig durchsichtigen BH sah, der sich bis zum Zerreißen spannte, als Corinna die Bluse abstreifte. "Nein...nicht.", sagte Manfred, als sie auch den BH öffnen wollte. "Aha, ein Wäscheliebhaber.", lachte Corinna. "Das tut mir jetzt aber leid." Mit den letzten Worten öffnete sie ihre Hose und entblößte ihre feuchten, glatt rasierten Schamlippen. Aber Manfred wusste ja schon, dass die Baronin meistens auf ihren Slip verzichtete. Mit einem leisen Seufzen rieb Corinna mit den Fingern durch ihre glitzernde Spalte. Dann sprang sie auf und streifte ihre Hose mit wackelnden Hüften ganz ab. Ein letztes Mal zögerte sie noch, bevor sie vor Manfred in die Hocke ging und nach seinem Schwanz griff, der bei der Berührung heftig

zuckte. Langsam, um Manfred nicht zu schnell spritzen zu lassen, bewegte Corinna ihre Hand hin und her und griff mit der anderen gleichzeitig zwischen ihre weit gespreizten Beine. Dann stand sie ganz plötzlich auf. "Warte hier." Corinna drückte Manfred, der sich auch aufrichten wollte, wieder auf seinen Stuhl zurück und lief, nackt wie sie war, die Treppe hinunter. Gleich darauf sah Manfred sie über den Hof zum Haus laufen. Manfreds Gedanken rasten. Sollte er sich nicht doch lieber davon machen? Oder hatte er hier die Chance seines Lebens. Er beschloss, einfach noch abzuwarten und beobachtete durch sein Fernglas, wie die Baronin ins Haus stürmte. Silke erschrak sichtlich, als ihre Mutter plötzlich so unerwartet herein kam, aber als sie erkannte, wer sie bei ihrer Lieblingsbeschäftigung störte, atmete sie nur erleichtert auf und streckte die Arme aus. Manfred ärgerte sich, dass die Batterien für das Mikrofon leer waren. Zu gern hätte er gehört, was die Beiden sich zu sagen hatten. Es ging ein paar Mal hin und her und Silke wechselte die Gesichtsfarbe mehrmals von blass nach rot und umgekehrt. Jedes Mal, wenn sie in Richtung des Turmes sah, zuckte Manfred zurück, auch wenn sie ihn unmöglich sehen konnte. Schließlich nickte sie. Zuerst noch zögernd, aber dann nachdrücklich und Manfred konnte ihr "Okay", von ihren Lippen ablesen. Gespannt wartete er, bis Corinna wieder bei ihm war. "Du hast gesagt, dass du auch keinen Wert darauf legst, dass jemand erfährt, was du hier gemacht hast. Vielleicht können wir uns da ja arrangieren." "Klar." Manfred nickte. "Meine...Unsere Bedingung ist...", verbesserte sich Corinna. "Niemand, aber auch wirklich niemand, darf erfahren, was hier passiert oder passieren wird. Solltest du dich nicht daran halten, wäre das für Silke und

mich zwar ziemlich peinlich, aber ich verspreche dir, dass es für dich noch wesentlich unangenehmer sein wird. Und dafür würden nicht nur meine Anwälte sorgen. Ist das klar?" "Sonnenklar." Manfred nickte wieder. "Aber...wie sieht die andere Seite des Handels aus?" "Jetzt sag bloß, dass du nicht gesehen hast, was ich gerade gemacht habe." Corinna deutete breit grinsend auf das Fernglas. "Glaubst du etwa, dass ich mit Silke über das Wetter gesprochen habe?" "Hm, eigentlich nicht." Manfred wurde zwar wieder rot, grinste aber zurück. "Also, einverstanden?" "Einverstanden! Von mir erfährt keiner auch nur ein Wort." "Na, dann...." Corinna deutete einladend die Treppe hinunter. Manfred stieg hinunter und stellte mit einem kurzen Blick über die Schulter fest, dass ihm Silkes Mutter immer noch nackt folgte. Er konnte immer noch nicht glauben, was mit ihm geschah und hoffte nur, dass er nicht träumte. Probeweise kniff er sich in den Arm, war danach aber auch nicht wesentlich überzeugter. Als Corinna die Tür zu Silkes Zimmer aufstieß sah er, dass Silke sich ein kurzes Hemd übergeworfen hatte. Sie war verlegen, genauso wie Manfred, aber irgendwie kam sie ihm auch erleichtert vor. "Also du bist der geheimnisvolle Spanner.", sagte sie ein bisschen vorwurfsvoll. "So wie dich meine Mutter beschrieben hat, habe ich mir das schon gedacht." "Jetzt mach ihm bloß keine Vorwürfe mehr.", lachte Corinna. "Das habe ich eben schon besorgt." "Nicht nur das." Silke grinste und sah auf Manfreds offene Hose. Es entstand eine verlegene Pause. Jeder von ihnen wusste, was nun passieren sollte, aber keiner traute sich, den ersten Schritt zu machen. Corinna setzte sich zu Silke aufs Bett und versuchte einen ersten Schritt. "Was hat dir denn eigentlich ganz besonders gefallen?", fragte sie

Manfred. "Och...", Manfred zuckte mit den Schultern. "Eigentlich alles." Das war nicht ganz gelogen, aber Corinna war sein flüchtiger Blick auf Silkes Sattel, der wie üblich in der Zimmerecke lag, nicht entgangen. Sie wurde erst blass und dann rot und musste sich räuspern, bevor sie sich wieder gefangen hatte. "Hast du... Hm... warst du etwa auch an dem kleinen Teich im Wald?" Manfred nickte schuldbewusst. "Das wird ja immer schöner.", murmelte Corinna. "Aber wenn's nützt." Silkes und Manfreds Augen folgten ihr, als sie den Sattel holte und aufs Bett warf. Sie zögerte einen Moment, aber die erwartungsvollen, starren Blicke waren Ansporn genug. Immer noch etwa gehemmt kniete sie sich über den glänzenden Sattel, war aber sofort in ihrem Element, als sie das kühle, harte Leder an ihren Schenkeln spürte. Langsam rieb sie ihren Unterleib ein paar Mal hin und her und korrigierte ihre Position. Dann reagierte sie nur noch auf die aufsteigenden Gefühle und warf alle Hemmungen über Bord. "Mmmh...", seufzte sie leise und legte ihren Kopf in den Nacken. "Wollt ihr eigentlich nur zusehen?" Das ließen sich Silke und Manfred nicht zweimal sagen. Manfred sprang gleich zu den beiden Frauen aufs Bett und griff mit beiden Händen nach Corinnas schwingenden Brüsten. Silke ließ sich etwas mehr Zeit und zog sich erst ihr Hemd wieder aus, bevor sie näher rückte. Corinna hatte inzwischen mit flinken Fingern Manfred Hose ganz geöffnet und seinen steil aufgerichteten Schwanz ins Freie gezerrt. Manfred strampelte, um seine Hose ganz loszuwerden, bis Silke danach griff und sie ihm mit einem Ruck auszog. Er grinste breit, machte Silke Platz und streifte auch sein T-Shirt ab. Jetzt gab es kein Halten mehr. Gemeinsam unterstützten sie Corinnas schnelle Bewegungen auf dem

Sattel und nuckelten dabei an ihren steil aufgerichteten Brustwarzen. Langsam schob sich Silkes Mutter weiter nach vorne und rieb mit ihrem angeschwollenen Kitzler ein paar Mal über das harte Sattelhorn, bevor sie sich stöhnend tiefer sinken ließ und es langsam zwischen ihren klatschnassen Schamlippen verschwand. "Oooh... Jaaah....", stöhnte sie laut auf. "Jaaah...Mmmh...Oooh...!" Corinna stützte sich auf Silkes und Manfred Schultern ab und schob sie dabei noch enger zusammen. Manfred legte seinen Arm über Silkes Rücken und hatte plötzlich eine ihrer festen Brüste in der Hand. Sie fühlte sich nicht anders an als die ihrer Mutter und trotzdem zuckte Manfreds Schwanz ein paar Mal ziemlich heftig. Manfred war im siebten Himmel. Silke wehrte sich nicht gegen diese Berührung, im Gegenteil. Probeweise ließ Manfred seine Hand langsam zu ihren wackelnden Hintern wandern und schob sie langsam zwischen die festen Arschbacken, bis seine Finger ihre nassen Schamlippen ertasteten. Silke wackelte noch heftiger mit ihrem Hinterteil und drängte sich den tastenden Fingern entgegen. Corinna machte ihrer Tochter aber einen Strich durch die Rechnung. Sie hatte zu lange mit Ersatz gelebt, um jetzt noch länger zu warten. Stöhnend drückte sie Manfred nach hinten und schob sich über ihn. Ihre schwingenden Brüste klatschten ihm ins Gesicht, als sie sich hart auf seinen zuckenden Schwanz rammte. "Oooh...Jaaah...Jaaah...Mmmh...Ich komme...Jaaah...!" Manfred konnte sich auch nicht mehr zurückhalten. Corinnas zuckende Fotze bearbeitete ihn wie eine Melkmaschine. Stöhnend pressten sie sich aneinander. Silke gönnte ihnen eine Weile, damit sie sich wieder beruhigen konnten und drängte sich währenddessen ebenfalls an die erhitzten Körper. "Tut mir leid.", keuchte

Corinna und gab ihrer Tochter einen Kuss. "Ich konnte einfach nicht anders." "Schon gut.", lachte Silke. "Hauptsache, du machst dir das nicht zur Gewohnheit." "Ich werde es versuchen. Und hoffentlich..." Corinna wälzte sich von Manfred herunter. "...hat unser Freund nicht einfach nur eine dicke Lippe riskiert. Wie heißt du eigentlich." "Manfred.", antworteten Silke und Manfred gleichzeitig. "Ich heiße Corinna." Silke merkte, dass ihre Mutter nicht so skeptisch zu sein brauchte. Manfreds Schwanz, richtete sich schon wieder auf, als sich die beiden Frauen rechts und links an ihn drückten. Mit sanfter Unterstützung ihrer schlanken Finger brachte Silke ihn schnell wieder zu voller Größe und dann schob sie sich über ihn. "Ich hoffe, dass du das zu würdigen weißt." Silke grinste Manfred breit ins Gesicht. "Für mich ist das eine Premiere." "Silke, du hast doch hoffentlich....", unterbrach ihre Mutter sie. "Ach, Mama, man lernt doch auch nicht erst schwimmen, wenn man schon ins Wasser gefallen ist. Keine Angst." Silke stülpte sich über Manfreds wartenden Schwanz und spürte zum ersten Mal in ihrem Leben die lebende, pochende Hitze eines echten Schwanzes zwischen ihren Schenkeln. "Mmmh...Mama, du hast mich belogen.", seufzte selig. "Das fühlt sich wesentlich besser an." "Ich habe ja auch gesagt, dass es so ähnlich ist.", lachte Corinna. Sie sah eine Weile zu, wie sich ihre Tochter ganz langsam hin und her bewegte, um nur ja jeden Zentimeter bis zum Letzten auszukosten. Dann nahm sie einen von Silkes Vibratoren, die immer noch auf dem Bett herumlagen, und führte ihn vorsichtig in Silkes Arschloch ein. Silke hatte ja schon kräftig vorgearbeitet und deshalb glitt der glatte, heftig brummende Kunstschwanz ohne Probleme tief in ihren Darm hinein. Manfred hatte nur plötzlich das

Gefühl, dass sich Silkes Schamlippen fester um seinen Schwanz klammerten und spürte dann auch das erregende Brummen des Vibrators an seinem Schwanz. "Oooh...Jaaah...Tiefer, Mama, tiefer...", feuerte Silke ihre Mutter an. "Nein, warte... Mmmh...Nimm den anderen....!" Corinna ließ den Vibrator ins Silkes Arschloch stecken und holte den Umschnalldildo aus ihrer Kiste. Sie beeilte sich, ihn anzulegen, denn Silkes Stöhnen wurde schnell lauter und fordernder und deutete an, dass sie bald kommen würde. Als sie endlich fertig war tauschte sie die Gummischwänze aus und fand sich schnell in Manfred Takt ein. Silke war wie von Sinnen. Immer wieder rammte sie sich auf die zustoßenden Schwänze und stöhnte lauter als je zuvor. "Oooh...Jaaah...Mmmh...Jaaah...Fickt mich...Fickt mich...Fester....Jaaah...!" Silke ritt auf einer Unglaublichen Orgasmus Welle. Immer wieder durchzuckten sie heiße Wellen und obwohl sie schnell nicht mehr die Kraft hatte, die harten Stöße aktiv zu erwidern, feuerte sie Manfred und ihre Mutter stöhnend an. Erst als sie haltlos über Manfred zusammensackte hatte auch diese Runde ein vorläufiges Ende. Manfred konnte sich in seiner Position sowieso nicht mehr bewegen und Corinna wusste aus eigener Erfahrung, dass ihre Tochter nun eine Erholungspause brauchte. Manfred genoss für einen Moment die Pause und die Schwere der beiden Frauen. Er wunderte sich sowieso schon seit einiger Zeit, dass er solange durchgehalten hatte. Dann wälzte sich zuerst Corinna auf seine linke und anschließend Silke auf seine rechte Seite. Silke war völlig geschafft. Im Moment war sie nicht ansprechbar, umklammerte Manfred aber trotzdem mit Armen und Beinen so fest, dass er jedes Zucken ihrer

überanstrengten Muskeln spüren konnte. Auch Corinna keuchte nach dieser Anstrengung, hatte aber noch genügend Luft, um ihren Gedanken freien Lauf zu lassen. "Okay...",schnaufte sie. "Du bist kein Angeber, das steht fest. Aber wir kriegen dich schon noch klein. Warts nur ab." "Das glaub ich nicht!", lachte Manfred. Corinna sparte sich eine Antwort darauf und beugte sich einfach über Manfred steil aufgerichteten Schwanz. Die Berührung ihrer und ließ sich Manfred noch gefallen, aber als sie dann ihre Lippen über die dicke Eichel stülpte und ihre Zunge darüber kreisen ließ, protestierte er. "Das gilt nicht!" "Okay, ich höre schon auf.", lachte Corinna. "Nein...!", antwortete Manfred schnell. "Ich gebe mich gern geschlagen...Mmmh...!" Gleich umspielte Corinnas Zunge wieder die dicke rote Eichel. Silke sah erschöpft, aber interessiert zu, wie ihre Mutter die Lippen über Manfreds Schwanz stülpte und ihn Stück für Stück in ihrem Mund verschwinden ließ. Er erschien Silke fast unmöglich, aber der große, dicke Schwanz verschwand in ganzer Länge. Selbst als Manfred seine Hüften heftig bewegte hatte sie damit keine Schwierigkeiten und presste ihren Kopf nur noch fester gegen ihn. "Oooh...Jaaah...Jaaah...Jetzt...Jaaah...!" Manfred warf seinen Kopf laut stöhnend in den Nacken und gleichzeitig quoll sein Sperma über Corinnas Lippen. Keuchend holte sie Luft und fing dann an, die zähen weißen Tropfen abzulecken. Silke rutschte näher. "Wie schmeckt das?", fragte sie leise. "Eigentlich nach gar nichts.", antwortete ihre Mutter und zuckte mit den Schultern. "Leicht salzig vielleicht." Silke entdeckte noch einen dicken Tropfen an der Schwanzspitze und leckte ihn vorsichtig ab. Manfred stöhnte noch einmal leise und ein weiterer Tropfen quoll aus seinem zuckenden

Schwanz. Zufrieden beobachtete Corinna, dass ihre Tochter auch diesen ohne zu zögern ableckte. "Jetzt war ich wohl wieder zu voreilig, hm?", fragte sie. "Na ja, ich werde dir noch mal verzeihen.", lachte Silke. "Aber das nächste Mal bin ich dran. Es gibt doch noch ein nächstes Mal, oder?" Sie sah Manfred neugierig an. "Wenn ihr mich einen Moment verschnaufen lasst, wird's schon gehen.", schnaufte Manfred. "Den sollst du haben.", lachte Corinna. "Inzwischen können wir uns ja überlegen, wie es weitergehen soll." Lange brauchten sie nicht zu überlegen, zumal Corinna schon ziemlich genaue Vorstellungen hatte. Sie bestand darauf, dass Silke und Manfred immer zuerst für die Schule arbeiteten, bevor sie etwas anderes unternahmen. Corinna ahnte schon, dass sie sich in Zukunft wieder häufiger alleine beschäftigen musste und behielt Recht. Obwohl sie weiterhin regelmäßig wilde Orgien in der alten Burg feierten, gingen Silke und Manfred immer öfter eigene Wege. Niemand wunderte sich, dass die beiden nach einigen Jahren beschlossen zu heiraten, am allerwenigsten Corinna. Sie sorgte für eine überwältigende Hochzeit und jeder Mann in der kleinen Stadt beneidete Manfred um seine wunderschöne und noch dazu reiche Braut. Ihr Neid wäre sogar noch größer gewesen, wenn sie geahnt hätten, dass Manfred an diesem Tag nicht nur eine, sondern gleich zwei Frauen bekam. Heiraten konnte er Corinna zwar offiziell nicht, aber nach der
Hochzeitsnacht war sie ebenfalls völlig geschafft und auch in Zukunft blieb ihr eigenes Bett meistens leer....

Der Trainer

Es ist schon ein paar Jahre her, als ich mit meiner Handballmannschaft in ein zweiwöchiges Trainingslager an die Nordsee fuhr. Wir waren in einer Jugendherberge untergebracht und trainierten im Freien auf einer großen Spielwiese bzw. in den Dünen. Unser Coach nahm uns gewaltig ran und in den ersten Tagen fielen wir abends todmüde ins Bett. Die gute Seeluft war aber gut für unsere Kondition und wir machten gute Fortschritte. Mit uns in dem Haus war eine Fußballmannschaft aus unserer Gegend und auch deren Trainer waren dabei das Team zu scheuchen. Einer der beiden gefiel mir ausnehmend. Warum kann ich noch nicht einmal sagen, aber er hatte halt das gewisse etwas. Er war sehr groß, schlank und hatte dunkelbraune Haare mit einer Locke die ihm ständig in die Stirn fiel – aber er war auch über 30, was mir eigentlich damals zu alt war. Wir trafen uns öfters, denn in einer Jugendherberge und in einem kleinen Nest wie diesem kann man sich kaum aus dem Wege gehen. Aber außer einem kleinen Lächeln beim Essenanstehen oder ein „Hallo" auf dem Flur lief da nichts. Wie auch, die körperlichen Anstrengungen ließen den Gedanken an was Anderes kaum zu. Doch in der zweiten Wochen hatten wir uns akklimatisiert und auch an die Trainings Einheiten gewöhnt. So kam es auch, dass wir mal abends rausgingen (Zapfenstreich war 10 Uhr). In der Dorfkneipe trafen wir dann auf die Fußballer. Der Wirt hatte ihnen einen Extraraum gegeben, der mit einer Falttür von der normalen Schankstube abgetrennt war. Dort war Nichtraucherbereich und das – oder vielleicht doch die Jungs? – brachte uns dazu dort hineinzugehen und die Jungs luden uns an ihre Tische ein. Der Zufall wollte es, dass ich mit dem Trainer, sein Name war

Roland, an einen Tisch kam. Wenn junge Leute, vor allem Sportler zusammenkommen, dann ist für Stimmung gesorgt. Flachs ging um, Dönekes wurden erzählt, Heldentaten im Sport beschrieben nun ja, wir hatten viel Spaß miteinander. Roland hatte eine Stimme die mich gefangen nahm. Eine tiefe Stimme, die irgendwo in mir eine Resonanz auslöste. Ich war gefangen! Dazu kam sein trockener Humor, seine Selbstironie, die oft genug dafür sorgte, dass die Gruppe an unserem Tisch sich vor Lachen bog. Der Mann faszinierte mich. Als ich zwischendurch mal mit Manuela auf der Toilette war schaute die mich merkwürdig an. „Sag mal Vera, bist du heute noch normal?" „Wieso?" „Du starrst die ganze Zeit den Roland an, als ob er ein Weltwunder wäre." Ooops war das so offensichtlich, ich war mir dessen nicht bewusst. „Nööö, aber der Typ ist halt interessant!" „Achsoooo!" So wie diese Antwort von Manuela kam, triefte sie vor Ironie und ich warf ihr einen bösen Blick zu den sie grinsend abwehrte. Der Abend war noch ganz lustig und gegen halb zehn verließen wir alle das Lokal um in unsere Jugendherberge zurückzukehren. Am nächsten Morgen war es heiß und unser Trainer hatte es sich in den Kopf gesetzt Kondition zu bolzen. Was bei ihm, der manchmal anscheinend eine sadistische Ader hatte, bedeutete, Läufe am Strand im Sand. Dünen rauf und runter. Wer so was schon mal gemacht hat wird wissen was wir arme Geschöpfe zu leiden hatten. Ohne Frage, er trieb uns an die Grenzen unseres Vermögens und nicht nur eine brach zusammen oder musste sich übergeben. Irgendwie hat man bei so was aber einen ungemeinen Durchhaltewillen und ich wollte nicht aufgeben. Ich kämpfte mich durch alle geforderten Übungen und fühlte mich hinterher zwar

wie der berühmte Schluck Wasser in der Kurve, aber auch stolz es geschafft zu haben ohne schlapp zu machen. Ich hatte nur eine kurze Sporthose und ein T-Shirt an, und das war von Schweiß durch- tränkt. Ich hatte vergessen mir eine Trainingsjacke mitzunehmen und so musste ich vom Strand die wenigen Meter zur Herberge in den verschwitzten Sachen laufen. Normalerweise hat uns der Trainer diese Meter immer laufen lassen, aber heute war nur noch gehen drin. Vor der Herberge angekommen trafen wir auf die Jungs, die wohl ähnliche Übungen gemacht hatte so wie sie aussahen. Natürlich tauschte man sich erst einmal über das Überstandene aus. Direkt vor der Tür traf ich Roland. Der starrte mich an und auf einmal wurde mir bewusst auf was er starrte. Mit meinem T-Shirt konnte ich trotz Sport-BH an jeder Konkurrenz für „Miß Wet T-Shirt" teilnehmen. Nun hab ich ja schon immer meine liebe Not mit meinen beiden Süßen gehabt, so eine Größe ist beim Sport eher hinderlich und damals traten meine Nippelchen deutlich hervor, ob als Zeichen der allgemeinen Reizung oder der Erregung kann ich heute gar nicht mehr sagen. Plötzlich wurde auch ihm bewusst was er da tat und er wurde rot im Gesicht. Wenn ich nicht in diesem Augenblick selber auch rot gewesen wäre – vor Scham und vor Erschöpfung, wäre das alles kein Thema gewesen. So mussten wir beide plötzlich schallend loslachen und die unangenehme Spannung war weg. Beim Essen saßen wir dann zusammen und unterhielten uns. Ich empfand immer mehr Sympathie für Roland, weil er sich als interessanter Mann herauskristallisierte. Der Altersunterschied war mir da schon fast egal. Es lag wahrscheinlich daran, dass Sportler einfach jung bleiben, zumindest geistig. Am Nachmittag hatte unser Coach uns

freigegeben und ich beschloss in den Dünen ein Sonnenbad zu nehmen. Bewaffnet mit Strandmatte, Handtuch, Sonnenöl, Lesestoff und Trinkbarem lief ich weit in die Dünenlandschaft hinein um ein einsames Plätzchen zu finden um auch nahtlos braun zu werden. Ich fand auch ein nettes Plätzchen in einer geschützten Mulde, zog mich aus und legte mich hin, nicht ohne mich vorher mit Sonnencreme einzureiben, denn einen Sonnenbrand wollte ich auf keinen Fall bekommen. Ich aalte mich in der Sonne, drehte mich in verschiedenen Lagen um überall etwas abzubekommen und genoss das Sonnenbad. Nach etwa einer Stunde war es mir aber zu heiß geworden und mir war nach einer Abkühlung im Meer. Ich schlüpfte in meinen Badeanzug (ich mag keine Bikinis) und kletterte aus meiner Mulde und lief zum Strand hinunter. Das Wasser war kühl und erfrischend und ich genoss es. Der Wellengang war gering und so konnte ich gut schwimmen. Nach einigen Minuten watete ich zum Strand zurück, kletterte an den Dünen hoch und legte mich wieder in meine Mulde. Dort zog ich den nassen Badeanzug aus und trocknete mich ab. Durch die Kälte des Wassers waren meine Nippelchen hart geworden und standen ab. Das Frottieren mit dem Handtuch regte einige Gefühle in mir, doch danach war mir nicht, ich legte mich wieder in die Sonne und war ruck-zuck eingeschlafen. War es ein Traum? Wenn ja war es ein schöner Traum. Oder war es nur der Wind der mich streichelte? Ein wohliges Gefühl machte sich in mir breit und ich genoss es. Sanfte Bewegungen auf meiner Haut verursachten Schauer der Lust. Das Gefühl wurde stärker und ich genoss es. Es kroch über meinen ganzen Körper, alle Gliedmaßen waren betroffen, ja selbst mein Gesicht und meine Füße wurden verwöhnt.

Meine Güte, was haben die hier für merkwürdige Winde an der See, so was hatte ich auf meinem Balkon daheim nie erlebt. Oder waren es vielleicht Insekten die über meinen Körper krochen? Nein, Instinkte hätten da schon Gefahr gewittert. Also Entwarnung und genießen. Unwillkürlich musste ich stöhnen? Stöhnen? Im Traum? Was für ein realer Traum! Multi- medial, mit Sound und Empfindungen – hach wie schön! Ich aalte mich in meinen Empfindungen, lag mittlerweile auf dem Rücken und hatte unwillkürlich die Beine ein wenig gespreizt. Das Kribbeln hatte sich auf meine Brüste konzentriert und ich spürte das bekannte Ziehen in der Brust welches mir signalisierte, dass sich meine Nippelchen verhärteten. Wahnsinn! Eine warme Welle nach der nächsten floss durch meinen Körper und konzentrierte sich in meinem Unterleib und hinterließ dort ein wohliges Empfinden. Plötzlich spürte ich auf meiner rechten Brust etwas Feuchtes, aber es war nichts glitschiges oder sonst Unangenehmes, nein, es war durchaus angenehm und es erregte mich noch mehr. Dieses Etwas wanderte von einer Brust zur anderen eine feuchte Spur hinter- lassend die schnell in der Sonne vertrocknete. Das Gefühl intensivierte sich und ich hatte das Verlangen dieses Gefühl das mir dieses gewisse Et-was verschaffte noch zu intensivieren indem ich ihm meine Brust entgegendrückte. Ganz deutlich verspürte ich es auf meiner Aureole wo dieses Etwas wie ein Propeller wirkte und Gefühlsstürme in mir auslöste. Dann wanderte dieses Etwas an die Unterseite der Brust und machte dort weiter. Herr im Himmel, woher wusste es wo ich besonders empfindlich bin? Nun intensivierte sich auch mein Stöhnen und es kam nun aus tiefster Seele. Unbändige Lust kam in mir auf. Ich wollte mehr! Das

Etwas schien das gemerkt zu haben, denn es wanderte von meiner Brust den Bauch hinunter zu meinem Nabel um dort ein wenig zu verweilen. Ich wurde bald verrückt vor Gefühlen. Wieder hatte es eine meiner sensiblen Stellen erwischt. Insgeheim wünschte ich mir aber, es würde tiefer gehen. Dorthin, wo sich die Hitze mittlerweile konzentrierte. Irgendwie konnte das Etwas Gedanken lesen und wanderte tiefer, berührte meinen Urwald und drang in ihn ein. Ich gehöre nicht zu den Frauen die ihre Schamhaare total entfernen, sicher, die Ränder müssen weg, schon wegen der Badeanzüge, aber ansonsten empfinde ich es beim Sport halt angenehmer dort ein kleines Polster zu haben statt der direkten Reiberei an den Slips. Ganz subjektiv empfinde ich es auch fraulicher dort noch einen Busch zu haben statt dieser kindgerechten Mode. Auf jeden Fall war dieses feuchte Etwas nun mitten in diesem Busch und suchte den Eingang zu meiner Rose, die war zu diesem Zeitpunkt sicherlich voll erblüht und so war das Ziel leicht zu finden. Es fand sofort den Knopf aller Lust und veranstaltete dort wieder dieses Propellerfestival. Ich bockte und drückte meinen Unterleib diesem Etwas entgegen, die Gefühle schlugen über mir zusammen es war einfach sensationell! Ich konzentrierte mich auf dieses Gefühl, das meinen Körper zum Kochen brachte. Der Wahnsinn und was für ein schöner! Seit meiner Pubertät hatte ich nicht mehr solch einen erotischen Traum gehabt! Doch dann spürte ich etwas in meine Rose eindringen! Was ist das? Halt? Wer hat das erlaubt? Alarm! Ich öffnete die Augen und sah an mir herunter und sah in das Gesicht von Roland, dessen Mund feuchtglänzend von meinen Säften war. Er war dabei mir einen Finger in die Muschi einzuführen. Ich bekam einen

Heidenschreck und fuhr zusammen! „Was machst du da?" Roland sah mich mit großen Augen an und sagte: „Dich verwöhnen! Ich habe dich hier so liegen sehen und konnte nicht widerstehen! Ich habe dich erst betrachtet, dann gestreichelt und dann geküsst, am ganzen Körper und du hast es offensichtlich genossen." Schlagartig wurde mir klar was da die ganze Zeit abgelaufen war. Es war kein erotischer Traum, es war Realität gewesen und Roland war der, der diese Gefühle bei mir ausgelöst hatte. Sollte ich ihn deswegen tadeln? Sollte ich deswegen schockiert sein? Nein! „Komm her zu mir!" Roland legte sich neben mich und wir küssten uns erst einmal. Es war der Wahnsinn, dieser Mann hatte es einfach drauf. Nun konnte ich plötzlich verstehen, warum es durchaus sinnvoll ist einen älteren, erfahrenen Mann als Liebhaber zu haben. Die kennen sich aus, die wissen wie Frauen reagieren, die nehmen sich Zeit. Und sie haben Sachen drauf, da legt man die Ohren an. Roland zeigte mir völlig neue Möglichkeiten des Küssens und ich war hin und weg! In eine Pause zum Atemholen sagte ich zu ihm: „Aber merk dir eines – wenn ich verführt werden soll, dann sollte man mich wenigstens vorher fragen!" Er lachte mich an und antwortete: „Ich werde es mir merken! Und willst du?" „Was?" „Na verführt werden!" Ich sah ihm tief in die Augen und sah dort ein tiefes Feuer lodern und das machte mir die Entscheidung leicht, fühlte ich doch genau diese Feuer schon in mir. „Aber sicher doch, von dir immer!" Was jetzt folgte war besser als das was ich bisher erlebt hatte! Roland verwöhnte mich nach Strich und Faden. Er küsste meinen ganzen Körper von Kopf bis zum kleinen Zeh und setzte damit meinen ganzen Körper in Flammen. Er fand erogene Zonen die ich bisher gar nicht kannte. Ohne

meine intimsten Stellen zu berühren hatte er mich so sensibilisiert, dass ich bald wahnsinnig vor Lust wurde. Fast schon war es wie ein Schmerz, aber ein lustvoller Schmerz. Manchmal war es wie eine Überreizung, aber ich konnte und wollte es nicht stoppen. Der Mann war einfach ein Genie und so was sollte man bei ihrem Tun nie unterbrechen. Ich war halb ohnmächtig vor Lust als er plötzlich aufhörte. Aus den Augenwinkeln sah ich wie er sich seine Badehose auszog und aus seinen Klamotten die neben meinen lagen seine Geldbörse herausholte. Daraus fischte er ein kleines quadratisches Teil – eine Kondompackung! Die legte er aber erst noch neben mich hin und legte sich dazu. Nun zeigte sich der wahre Könner in ihm. Er nahm mich in den Arm und ließ mich erst einmal wieder zu Atem und Verstand kommen. Dann begann er mich zu streicheln, verwöhnte meine Brüste und wanderte tiefer. Auch mein Nabel bekam seinen Teil ab. Dann wanderte er mit der Hand tiefer und näherte sich meiner Muschi. Voller Erwartung zog ich meine Beine an und spreizte sie, ich war begierig auf das was nun kommen sollte und wollte ihm den Zugang zu meinem Paradies so leicht wie möglich machen. Doch Roland verweilte erst einmal an meinen Oberschenkel. Er streichelte die Innen- Seiten und wieder flossen wohlige Schauer durch meinen Körper um sich genau im Unterleib zu vereinigen. Er suchte und fand meine Liebesperle und streichelte sie. In dem Moment explodierte ich! Es war eine Art Spontanorgasmus! Keiner der sich lange aufbaut, der sich tief im Innern ankündigt um dann über einen zusammenzuschlagen, nein, es war schlicht und einfach eine Explosion. Eine Explosion der Gefühle! Es war ein Gipfel ohne Anstieg! Ich bekam mich gar nicht mehr ein und gab Laute von

mir, die jedem Pornofilm zur Ehre gereicht hätte, doch das war mir ganz egal und außerdem würde der Wind dafür sorgen, dass keiner was davon mitbekam. Roland hatte sich erhoben und stieg nun über mich und legte sich in der klassischen 69 Stellung auf mich und vergrub sein Gesicht in meiner Muschi und begann mich dort zu schlecken. Durch den Orgasmus war ich einen Moment wie gefühllos und vor mir baute sich nun sein Riemen auf. Nicht sehr groß, aber doch ganz ansehnlich. Ich bekam schlicht und einfach Appetit, griff zu und befühlte erst einmal sein Teil. Er war beschnitten und die freie Eichel lud zum Küssen ein. Vorsichtig umstrich ich mit der Zunge die Eichel, nahm sie vorsichtig an die Lippen und saugte den Schaft in meinen Mund. Orale Liebe war mir wahrlich nicht fremd, es zählt ja heute zum Standartrepertoire und schon bei meinem ersten Lover habe ich die Vorteile dieser Art der körperlichen Liebe erkannt – man hat einfach ein ungemeines Gefühl der Macht. Dies kam mir aber jetzt nicht in den Sinn, ich wollte einfach ein wenig von den Gefühlen zurückgeben die er mir bis dahin geschenkt hatte. Doch ich kam nicht dazu! Plötzlich setzten meine Empfindungen wieder ein und Rolands Bemühungen an meiner Muschi zeigten Wirkung! Der Mann hatte einfach eine Wahnsinns Zungentechnik. Tremolos auf der Liebesknospe und dann lange Schlecker durch die ganze Rose und ihre Ränder. Da mein Mund voll war bekam ich schlecht Luft und meine Töne der Leidenschaft kamen halb durch die Nase. Nun war es da, dieses Gefühl des sich aufbauenden Höhepunktes. Tief in mir brodelte es, wie in einem Dampfkessel und die Überdruckventile würden nicht lange halten. Da, da war es! Waaahhhnnsssinnnnnn!!!!!!! Als ich wieder halbwegs aus den Augen kucken konnte

hatte sich Roland schon zwischen meine Beine gekniet. Wie er in der Zwischenzeit das Kondom übergestreift hatte war mir ein Rätsel. Aber was solls. Er drehte mich auf den Bauch, hob mich an den Hüften an, setzte an und schwupps war er in mir. Was nun folgte war das, was man im klassischen Sinne als Rammelei bezeichnet. Normalerweise nicht die Art die ich mag, aber in dem Moment war es genau das was mir der Arzt verschrieben hatte. Mit einer Wahnsinnsgeschwindigkeit stieß er in mich und ich feuerte ihn auch noch an. Ich hatte mich mittlerweile auf den Unterarmen abgestützt und reckte ihm meinen Hintern entgegen. Er hatte die Hände von den Hüften gelassen, da ich genug Gegendruck erzeugte und kümmerte sich nun um meine nun hängenden Brüste – doch die spürte ich gar nicht! Wie gesagt, sein bestes Teil war ja nicht sehr lang, aber was er mit diesem Ding anstellte war phänomenal! Wieder baute sich in mir etwas auf und wollte raus. Ich spürte wie es hochkam und genau in dem Moment als es zur Zündung kommen sollte hörte Roland auf und zog sich aus mir zurück. Eine entsetzliche Leere breitete sich aus! War der Mann verrückt? So kurz vor dem Orgasmus brach er ab? Ich drehte mich um und sah ihn an. Er hatte einen hochroten Kopf und hektische Flecken auf der Brust, auch er musste kurz vor dem Klimax gewesen sein. „Komm her zu mir," sagte er, „und setz dich auf mich drauf!" Schnell kam ich hoch und wollte mich mit der Front zu ihm auf ihn draufhocken. Doch er dirigierte mich anders herum, so dass ich mit dem Gesicht zu seinen Füßen war. Ich führte mir ein Glied ein und meine Muschi hatte wieder dieses Gefühl des schön gefüllt sein. Wer immer diese Märchen von langen Schwänzen aufgebracht hat, die besonders gut sein sollen, hat absolut keine Ahnung.

Offensichtlich ist frau hier doch sehr flexibel. Roland hatte sich mit dem Rücken an die Wand der Mulde gelehnt, so dass sein Oberkörper ein wenig höher lag. So konnte er um mich herumfassen und gleichzeitig meine Knospe und meine Brüste streicheln. „So, nun reite dich ins Ziel!" Dieser Aufforderung hätte es gar nicht bedurft. Das Gefühl von seinem Riemen in meiner Muschi und dann noch sein Streicheln machten mich kirre vor Lust! Schon nach wenigen Minuten war es bei mir soweit und auch Roland kam zu seiner Erlösung. Ich ließ mich nach hinten fallen und lag auf ihm drauf. Roland war aus mir herausgerutscht, hatte aber seine Hand noch auf meiner Muschi liegen und übte nur einen leichten Druck auf den Venushügel aus. Mit der anderen Hand streichelte er zart über meine Brüste. Unter mir spürte ich seinen Brustkorb sich noch heftig bewegen und dann war nur noch Wärme um mich die nicht unbedingt von der Sonne kommen musste. Als ich wach wurde war mir sehr heiß auf einer Seite. Wir lagen in Löffelchenstellung nebeneinander und er hatte eine Hand um mich gelegt. Ich löste mich von ihm und sah ihn an. Er schlummerte selig, um sein Glied war noch das Kondom, gefüllt mit seiner Liebesgabe. Ich musste lächeln, er hatte mich wahnsinnig glücklich gemacht! Plötzlich wurde mir auch bewusst, warum ich wach geworden war, ich hatte einen Sonnenbrand auf meiner rechten Seite die wohl zu lange ungeschützt der Sonne ausgesetzt. Schnell holte ich noch die Sonnencreme und rieb mich ein. Dann weckte ich Roland. Schnell streifte er das Kondom ab, vergrub es im Sand, zog sich seine Badehose und seine Shorts über und griff sich auch die Sonnencreme, doch ich nahm sie ihm ab und übernahm das Eincremen selber. Gemeinsam gingen wir zur Herberge zurück weil das Abendessen

rief. Im Essenssaal gab es schon seit Tagen keine Sitzordnung mehr und so fiel es gar nicht auf, dass Roland und ich zusammensaßen. Bis auf Manuela, mit der ich ein Zimmer teilte. Die stellte doch tatsächlich am Abend fest, dass Roland und ich an den gleichen Stellen einen Sonnenbrand hätten und grinste dabei vielsagend. Die Blicke die ich ihr zuwarf hätten töten können. Die letzte Wochen verging viel zu schnell. So oft es ging, trafen wir uns in dieser Mulde und liebten uns und selbst noch kurz vor der Abfahrt stahlen wir uns hinaus in die Dünen. Fast hätte ich noch den Bus verpasst. Leider konnten wir unser Verhältnis später nicht fortsetzen, Roland bekam kurz darauf ein Angebot in die USA zu gehen um an einer Uni als Trainer für Fußball zu arbeiten und nahm es war. Wir haben uns noch einige Zeit geschrieben, aber irgendwann lernte er dort eine Frau kennen und heiratete. Aber eines ist sicher, solch einen Privattrainer habe ich nie wieder gehabt!

Erwischt im Bordell

Wenn er sein aktuelles Leben betrachtete, konnte er eigentlich zufrieden sein. Ende 30 hat er als Architekt beruflich einen guten Stand erreicht, keine glänzende Karriere, aber er verdiente sein Geld. Er war verheiratet, mit einer sehr hübschen ehemaligen Kommilitonin. Er hatte eine Tochter, sieben Jahre alt, seine kleine Prinzessin. Im Allgemeinen fühlte er sich sehr wohl mit seinem Status. Doch manchmal rieb ihn auch der Alltag, der tägliche Gang der Dinge und der Stress im Beruf auf. Dann nervte ihn, dass schon am Frühstückstisch Auseinandersetzungen um Kleinigkeiten anstanden. Seine Frau ihm allerlei Aufträge für den Heimweg auflud. Seine Tochter quengelte, dass ihre Klamotten viel zu warm für die Schule seien. Dem folgte der morgendliche Stau, weil mal wieder eine Baufirma sich an der Autobahn gesund stieß. Kaum ihm Büro angekommen, stürmten auf ihn verschobene Termine, kurzfristige Anfragen und die Nachricht von Schwierigkeiten auf eine der Baustellen ein. Abends geschafft daheim angekommen, stand ihm dann der Sinn nach einem gemütlichen Abend auf der Couch, eine nette DVD eingeschmissen und seine Frau in den Arm gekuschelt. Doch die wollte Schwierigkeiten mit der Tochter diskutieren, die Wahl zum Elternbeirat stand an und der Sommerurlaub war noch zu planen. An solchen Tagen ließ er sich beim Autofahren Zeit, legte eine alte CD ein und blickte melancholisch auf vergangene Zeiten zurück. Als er noch große Träume hatte. Die Architektur verändern wollte, eine neue Symbiose zwischen Umwelt und menschlichen Gestalten anstrebte. Er hatte immer sein Bild auf Lehrbüchern vor Augen gehabt, „Andreas

Stein. Revolution der Architektur". Doch die berufliche Realität hatte ihn bald nach dem Studium eingeholt, er musste und wollte Geld verdienen und Stararchitekt wurde man nicht so leicht. Dann seine Beziehung zu seiner Frau, Stefanie. Ja, er liebte sie noch immer. Aber weit weg waren die Momente der stürmischen Leidenschaft, der alles überdeckenden Begeisterung, sich zu haben. Am Beginn ihrer Beziehung war jeder Tag mit ihr ein Fest gewesen und die Nacht sehr schlafarm. Sie hatten sich wild und ausdauernd geliebt, und so manche Heimfahrt von einem Kinoabend wurde von einem Zwischenstopp auf einen abgelegenen Parkplatz unterbrochen. Heute kämpften sie gegen die vielen Anforderungen des Alltags und des Elternseins. Wenn sie ein, zweimal im Monat miteinander schliefen, war es für Andreas schon ein guter Monat. Für solche Tage und Gedanken brauchte er Ausgleich. Einen Ausbruch aus dem Alltäglichen. Ab und zu packte er sein geliebtes Mountainbike aus der Garage und verzog sich am Sonntag für Stunden in den Wald. Verschwitzt und abgekämpft wieder zu Hause sah alles schon wieder freundlicher aus. In seinen Tagträumen hatte er sich auch schon ausgemalt, eine leidenschaftliche Affäre zu erleben oder eine Freundin zu finden. Aber er wusste, dass er dafür weder die Zeit noch das Geschick hatte. Und um keinen Preis wollte er seine kleine Familie gefährden. Doch seine Fantasie nutze er rege. Betrachtete gerne Frauen in der Öffentlichkeit, bei einem Einkauf in der Stadt, in einem Cafe oder im Beruf. Benotete ihre Attraktivität und malte sich aus, wie er sie ansprechen, zu einem Essen einladen und verführen würde. Seit der Sex mit Stefanie seltener geworden war und er die Klischee erfüllten Momente des „ich bin zu geschafft..., ich habe

Kopfweh..., bitte nicht heute..." häufiger erlebte, ergriff er auch wieder selbst die Hand. Er hatte sich auch einmal Pornos besorgt, fand die Geschichten aber eher abtörnend. Am erregendsten war es, sich Sex mit Frauen vorzustellen, die er persönlich kannte. Keine Filmstars. Sondern reale Personen. Die junge Kassiererin im Supermarkt. Die Seminarleiterin aus seiner letzten Weiterbildung. Oder aus seinem beruflichem Umfeld. Leider traf er auf Baustellen vor allem Männer. Und in dem Architektenbüro, für das er arbeitete, gab es wenige Frauen und noch weniger attraktive. Lieblingsobjekt seiner Fantasien dort war die Assistentin der Buchhaltung. Fiona Kirch, ca. 23 Jahre alt, ganze 1,60 m groß, helles braunes schulterlanges Haar. Nicht die ganz Schlanke, aber auf keinen Fall dick. Alles etwas runder, das Gesicht und ihr Körper. Inklusive der Oberweite. Er fand Fiona sehr attraktiv, er stand nicht auf diese dürren Modeltypen. Zwei Dinge gefielen ihm an Fiona besonders. Einmal wie sie sich kleidete. Sehr schick, fast schon eher geeignet für das abendliche Ausgehen. Und oft sehr figurbetont, ein enges Oberteil, ein tiefer Ausschnitt. An solchen Tagen erledigte er all seine Aufgaben mit der Buchhaltung, um häufiger ein Blick auf Fiona werfen zu können. Das zweite, was ihn an Fiona faszinierte war ihre Naivität, eine fast jugendliche Ahnungslosigkeit und scheue Art, die so gar nicht in die erfolgsorientierte Berufswelt und auch nicht zu ihrer sehr weiblichen Erscheinung passte. Vereinzelt hatte sie zu seinen Rechnungsstellungen und Reisekostenabrechnungen Nachfragen, die sie in ihrer Position eigentlich beantworten können sollte. Das war ihr auch bewusst und sie entschuldigte sich mehrfach. Freundlich half er ihr weiter und unterlies irgendwelche

kritische Anmerkungen. Das schien sie dankbar zu registrieren. Ab und zu kam sie direkt auf ihn zu, um sich einen Abrechnungsposten oder ähnliche Details erklären zu lassen. Einmal hatte sie auch den Auftrag, einen Vorschlag zu entwickeln, wie die Einforderung ausstehender Bezahlungen einheitlich und effizient verwaltet werden sollte. Diese Aufgabe schien sie zu überfordern, aufgeregt und nervös kam sie auf Andreas Stein zu und nach einigem drum herum fragte sie an, ob er ihr helfen könnte. Das tat er gerne, abends als alle Kollegen schon gegangen waren. Sie setzten sich an einen Tisch zusammen, er ließ sich die Vorgänge schildern und skizzierte einen Prozess, das ganze Mahnwesen zu beschleunigen. Er genoss dabei die Nähe zu Fiona und den einen oder anderen tiefen Seitenblick in ihren Ausschnitt. Wenn er gehofft hatte, durch diese Hilfsmaßnahmen Fiona dauerhaft näher zu kommen, wurde er enttäuscht. Sie war freundlich zu ihm, wie zu den meisten Kollegen. Doch es wurde nie persönlich. Aber er konnte das verstehen, er war 15 Jahre älter und es war bestimmt auch klüger an ihrer Stelle, sich im Büro unauffällig und neutral zu verhalten. Langsam wurde es Frühling, die Anzahl der sonnigen Tage stieg. Und die Hormone von Andreas Stein erklommen auch neue Höhen. Die Kleidung der Frauenwelt wurde wieder luftiger, man zeigte wieder mehr Haut. Hier mal einen Minirock, dort mal ein bauchfreies Top. Leider hielten die Frühlingsgefühle nicht bei seiner Frau Einzug. Regelmäßig informierte sich Andreas im Internet über neue, interessante architektonische Projekte und Trends. Bei einem Besuch eines Forums, in dem junge Architekten ihre Arbeit diskutierten, stieß er auf einen interessanten Beitrag. Ein Kollege schilderte seine

Erfahrungen, welche besonderen Anforderungen beim Bau eines Bordells an ihn herangetragen worden waren. In sehr humorvoller Weise beschrieb er die Besonderheiten, bedingt durch die geplante Nutzung. Er hatte auch einen Link zu dem bereits im Netz angekündigten Etablissement beigefügt. Zwei, drei Klicks später fand sich Andreas auf einer Seite, die bundesweit Bordells aufführte. Er hatte noch nie ein Bordell besucht oder auf sonstigem Weg Sex mit einer Prostituierten gehabt. Schließlich lebte er nicht in Hamburg mit der Reeperbahn, sondern in einer Kleinstadt im Süden Deutschlands. Neugierig suchte er in der Auflistung nach seiner Stadt. Tatsächlich, da wurden zwei Adressen genannt. Wäre das eine Alternative? Ein Bordellbesuch? Ein Weg, seine Hormone zu beruhigen und sich mal einen Kick in den Alltag zu holen? Viel zu gefährlich, wenn er aus so einem Haus herauskäme und seiner Frau in die Arme laufen würde. Die folgenden Tage dachte Andreas aber immer öfters über diese Idee nach. Er führte einen innerlichen Zweikampf zwischen seiner Neugierde und der erregenden Vorstellung, mit einer fremden Frau intim zu werden. Nicht in der Fantasie. Sondern wirklich. Auf der anderen Seite moralische Bedenken und Angst, Stefanie könnte etwas merken. Eigentlich war er nicht der Typ Mann, der in ein Bordell ging. Hatte er das nötig? Wurden da nicht Frauen ausgenutzt? An einem freien Abend fand Andreas sich wieder im Internet und fand über die History Funktion schnell die Seite mit den Rotlichtangeboten. Angespannt prüfte er die Angebote in der Umgebung. Ideal wäre ein Ort, wo er niemanden kannte und auch niemand zufällig treffen konnte. Und gut mit dem Auto zu erreichen. Tatsächlich fand er eine

passende Anzeige. Ein kleines Etablissement in einem Dorf, ca. 40 Minuten von seinem Büro. Dorthin hatte er sich noch nie verloren. Auch die Beschreibung sprach ihn an: „Sie wollen sich einmal ohne Zeitdruck entspannen und verwöhnen lassen? In ansprechendem Ambiente, sehr persönlich und diskret? In unserem sehr privaten Haus erwarten Sie montags bis Samstag schöne und stillvolle Frauen. Sie werden Ihren Besuch nicht bereuen." Andreas kaute auf einem Kugelschreiber. Noch konnte er die Seite einfach schließen. Doch zu sehr hatte er sich die Situation schon ausgemalt. Er notierte sich Adresse und Telefonnummer auf einen Zettel und schaltete den Computer aus. Nun blieb noch die Frage wann. Im Mai gab es wieder einige Feiertage an einem Donnerstag. Üblicherweise legte dann das Büro einen Brückentag ein, um den Mitarbeitern ein langes Wochenende zu ermöglichen. Auch viele Baustellen legten eine Pause ein. Gegenüber Stefanie würde es ein leichtes sein, ihr zu erklären, dass er an einem solchen Freitag einiges im Büro erledigen müsste, wenn er dafür das ganze Wochenende der Familie uneingeschränkt zur Verfügung stehen könnte. Schon am Feiertag spürte Andreas ein leichtes Kribbeln. Morgen würde er zum ersten Mal ins Bordell gehen. Er fand es auch sehr entspannend, nicht wie üblich hinter Stefanie her zu sein und darauf zu achten, ob sie vielleicht für Zärtlichkeiten aufgelegt war. Er wollte ja nicht seine Energie im Voraus verbrauchen. Freitags vormittags brach er auf. Um seine Pläne gut abzudecken, fuhr er zunächst ins Büro. Erledigte einige unwichtige Aufgaben. Rief Stefanie an und teilte ihr mit, dass er noch ein, zwei Stunden im Büro sei und dann noch auf einer Baustelle vorbeifahren würde. Ganz wohl fühlte er sich mit dieser Schwindelei

nicht, aber er konnte ihr ja auch kaum offen von seinen Plänen berichten. Aufgeregt stieg er in sein Auto, gab die Adresse aus dem Internet in den Navigator ein und fuhr los. Kaum war er aus der Stadt lies der Verkehr nach und nach knapp einer halben Stunde fand er sich an seinem Ziel. Zunächst parkte er sein Fahrzeug auf dem Parkplatz eines kleinen Supermarktes. Und suchte dann die richtige Straße, bis er sich vor einem unauffälligen Reihenhaus mit der angegebenen Hausnummer befand. Nichts deutete darauf hin, dass in diesem Haus etwas Anrüchiges geschah. Wie in der Anzeige angegeben stand an der Tür „Meier". Andreas klingelte und dachte bei sich „welch origineller Deckname". Es summte und er drückte die Tür auf. Am Ende eines kurzen Flurs stand eine Frau, deutlich Ende 40 und nicht besonders attraktiv. Andreas wurde etwas unruhig. Sollte er doch lieber gleich wieder gehen? Die Frau schien seine Beunruhigung zu merken, sie lächelte ihn an und führte aus, dass sie ihm alles erklären und dann die Mädchen vorstellen würde. Sie bat ihn in einen hellen Raum herein. Die einzigen Möbelstücke waren eine breite, schwarze Ledercouch und ein kleines Tischchen. Weiße Raufasertapete. Eine weitere Tür war zu sehen, durch einen dunkelblauen, dicken Vorhang verdeckt. Andreas hörte aufmerksam zu, wie die Frau ihm die „Serviceleistungen" des Haus und die entsprechende Preise beschrieb. Auf Aufforderung setzte er sich auf die Couch. Seine Anspannung stieg. „Et voila, hier kommen unsere Grazien". Durch den blauen Vorhang stieg eine sehr schöne, junge Frau, dunkelhaarig, ca. 1,70 m, sehr schlank, kleiner Busen. Gekleidet nur in weißer Reizunterwäsche. Ihre langen Beine wurden durch weiße Sandaletten mit einem sehr hohen Absatz betont. „Darf

ich vorstellen: Tanja." Andreas schluckte. Diese Frau würde auf jeder Party im Mittelpunkt stehen. Tanja drehte sich einmal um die eigene Achse und trat dann zur Seite. Wieder öffnete sich der Vorhang. Heraus trat eine Frau mit langen blonden Haaren, roten Schmollmund, etwas größer als Tanja in einem hellblauen Body, der ihre sehr großen Brüste hervorhob. „Monique", stellte die Frau vor. Thomas schluckte. Noch eine absolute Schönheit. Auch Monique drehte sich. Als nächstes kam „Nadine", ebenfalls blond, wieder mehr eine dünne Figur, sehr durchtrainierte Beine und Arme, in einem schwarzen Negligé, das nicht sehr viel verbarg. Auch sehr schön aber nicht ganz Andreas Geschmack. „Yvonne!" betrat den Raum. Ein klarer Kontrast. Auffallend rote Haare, weit über die Schulter reichend, um schmiegten ein schmales, sehr schönes Gesicht, einen üppigen Busen, eingepackt in eine weiße Schnürkorsage, das alles übergehend in schöne weiße Netzstümpfe. Wider seiner Nervosität spürte Andreas seine Erregung steigen und erstellte im Geiste schon eine Rangordnung der Frauen. „Und zu guter Letzt: Janina!" Mit diesen Worten trat die kleinste Frau in den Raum, eingepackt in ein rotes Bustier, Spitzenhöschen und halterlosen Strümpfen. Eine sehr rundliche Figur. Ganz Andreas' Geschmack. Doch das nahm er alles nicht mehr wahr. Wie gebannt starrte er auf ihr Gesicht. Janina war Fiona! Aus dem Büro!! Ohne Zweifel!!! Andreas Erregung war im Nu verflogen. Wich einer starken aufsteigenden Panik. Ihm wurde heiß. Er spürte, wie er rot anlief und der Schweiß austrat. Hier saß er nun im Bordell und blickte einer Arbeitskollegin ins Gesicht. Fiona à la „Janina" stand angewurzelt da, ihr Gesicht wurde blass, ihr Mund verkniffen. „Upps, da kennt man sich" kicherte

die Rothaarige. Andreas saß wie versteinert da. Tausende Gedanken schossen durch seinen Kopf. Seine Reputation. Im Büro. Seine Familie. Alles würde rauskommen. Er war erledigt. Die Hausmutter brach das Schweigen. „Ich betone an dieser Stelle die Diskretion als Grundlage unseres Hauses. Nichts was in diesen Räumlichkeiten stattfindet, findet seinen Weg nach draußen." Andreas hörte die Worte, schenkte ihnen aber keinen Glauben. Fiona verlor auch nichts von ihrem Entsetzten im Gesicht. Wieder ergriff die Frau das Wort: „Janina, vielleicht gehst Du mal nach oben" Langsam nickte Janina/Fiona, warf Andreas noch einen scheuen Blick zu, drehte sich um und trat durch den Vorhang. „Nun", sprach die Frau, „nach diesem Schrecken würde sie bestimmt Tanja, Monique, Nadine oder Yvonne sehr gerne etwas ablenken." Alle vier strahlten Andreas an, auch wenn er glaubte, hier und da ein amüsiertes Schmunzeln zu sehen. Er war nicht amüsiert. Ihm war speiübel. Er wollte nur noch raus. Er warf einen bedauernden Blick auf die vier Schönheiten und meinte dann, dass er gerne gehen würde. „Natürlich, diese Entscheidung steht Ihnen immer zu" antwortete die Frau freundlich aber bedauernd, „Sie sind uns aber jederzeit willkommen." Tanja, Monique, Nadine oder Yvonne winkten ihm zu und verließen den Raum. Andreas lies sich zur Tür führen und war draußen. In Windeseile lief er zu seinem Wagen. Er wollte nur noch raus aus diesem Ort. Er fuhr so schnell er konnte zurück ins Büro, ein Ort, der sachlich und klar war, an dem er nachdenken konnte. Wie konnte er nur in diese Situation kommen? Was würde Fiona tun? Würde sie die Situation ausnutzen? Ihn bloßstellen? Oder jedes Mal rot anlaufen, wenn sie ihn sah, bis Kollegen verwundert nachfragen würden? Was

sollte er tun, wenn sie von seinem Bordellbesuch berichten würde? Sie müsste ja das nur in den Raum stellen, die Gerüchteküche würde den Rest erledigen. Und ihn. Stefanie. Nie könnte er ihr das erklären. Wie würde sie reagieren? Zunächst weinen, sicher. Dann Flucht zur Mutter? Scheidung? Andreas fühlte sich schlecht. Sollte er von sich aus seine Frau ansprechen. Ihr alles beichten. Bevor es zu spät war und sie es über Umwege erfuhr? Könnte Fiona auf die Idee kommen, seine Frau anzurufen? Seine privaten Daten waren natürlich in der Firma hinterlegt. Andreas machte sich erst einmal einen Kaffee. Atmete lange tief durch. Und wurde ruhiger. Er musste mit Fiona sprechen. Vorher konnte er die Situation nicht einschätzen. Solange würde er auch nichts gegenüber Stefanie erwähnen. Solange musste er seine Furcht verbergen. Das Wochenende sich verhalten wie immer. ... Montagmorgen auf dem Weg zur Arbeit dachte Andreas, dass er das Wochenende erstaunlich gut bewältigt hatte. Stefanie war nichts Besonderes aufgefallen. Sie hatte auch nicht bemerkt, dass er jedes Mal zusammen zuckte, wenn das Telefon geklingelt hatte. Auch nicht, dass er mehrfach den Briefkasten kontrollierte. Und auch nicht, dass er insbesondere in der Nacht von Sonntag auf Montag kaum geschlafen hatte. Sich vor Sorgen dauernd umwälzte. Letztendlich war er froh, dass es nun Montag war. Er einen Schritt weiterkommen konnte. Er hatte sich bemüht, sich nicht alle Varianten auszumalen, wie Fiona ihn attackieren konnte. Sondern sich mehr auf mögliche Antworten und Reaktionen konzentriert. Er hatte sogar seine Finanzen kalkuliert, falls Fiona ihn um Geld für ihr Schweigen angehen sollte. Der Arbeitstag fing ganz normal an. Nur Andreas konnte sich kaum konzentrieren,

schaute immer wieder auf dem Flur Richtung Buchhaltung, traf aber nicht mit Fiona zusammen. Zur Mittagspause hielt er es nicht mehr aus. Er brachte eine Rechnung in die Buchhaltung. Auch hier sah er Fiona nicht. Ganz nebenbei erkundigte er sich, wo denn der Sonnenschein der Abteilung sei. Und erfuhr, dass Fiona sich am Morgen krank gemeldet hätte. Was von einer leichten Grippe gesprochen hätte. Mit einer Mischung aus Erleichterung und Frustration ging Andreas an seinen Platz zurück. Keine Konfrontation – das erleichterte ihn. Aber auch keine Information, wie es weitergehen sollte. Misslaunig widmete er sich seiner Arbeit. Auch am Dienstag kam Andreas nicht weiter. Wieder fehlte Fiona. Entweder sie hatte wirklich eine Grippe erwischt. Oder sie ging ihm und der Situation aus dem Weg. Morgen würde er mehr wissen, da müsste sie entweder eine längere Erkrankung melden oder erscheinen. Er wusste nicht, was ihm lieber wäre. Es war Mittwochmorgen. Andreas war schlecht gelaunt. Unruhig. Er hatte eine schlechte Nacht hinter sich. Die Ungewissheit machte ihm zu schaffen. Stefanie hatte sich schon nach seinem Wohlbefinden erkundigt. Er hatte etwas von stressigen Zeiten und vielen Problemen auf den Baustellen gemurmelt. Sie hatte ihm über den Kopf gestreichelt und gemeint, er müsste mehr für seine Entspannung tun. An dieser Stelle hätte er fast laut aufgelacht. Im Büro angekommen, mied er jeden Gang und Blick in Richtung Buchhaltung. Versuchte sich abzulenken. Da hörte er ihre Stimme auf dem Flur, sah sie kurz vorbeigehen. Fiona war da. Endlich. Seine Spannung stieg. Nun war die Begegnung unausweichlich. Er wusste nicht, was er erwartet hatte. Aber bis zum Mittag rief Fiona nicht an. Bekam er keine Email. Und bekam sie auch sonst nicht

zu Sicht. Schon war die Mittagspause vorüber und der Nachmittag angebrochen. Andreas sah die Gefahr, dass der Tag einfach so zu Ende gehen würde. Er wollte aber nicht wieder warten. Auf morgen. Auf ein Gespräch. Er griff zur Tastatur und öffnete ein neues Mail. „Hallo", war alles was er schrieb. Und sendete es an Fiona. Gebannt beobachtete er seinen Bildschirm. Nichts. Er versuchte, sich auf den vor ihm liegenden Bauplan zu konzentrieren, aber es fiel ihm sehr schwer. Dann, 10 Minuten später kündigte ein kleiner Piep eine neue Mail an. Ihre Antwort: „Hallo". Das sagte gar nichts. Sollte er rüber in die Buchhaltung gehen? Aber er hatte kein Interesse, ihr das erste Mal wieder ins Gesicht zu schauen, wenn viele Kollegen drum herum stehen. Wieder griff er zur Tastatur. „Schön, dass es Ihnen wieder besser geht." Diesmal kam die Antwort umgehend. „Danke. Brauchte etwas Ruhe." Andreas fasste seinen Mut zusammen und schrieb „Wir müssen sprechen." Die Antwort lies nicht auf sich warten „Ja. Wann?" Andreas überlegte. Er wollte die Sache schnell angehen. Und heute Abend stand nichts Weiteres an. So schrieb er „heute? Später, wenn das Büro leer ist?" „Ich gehe heute früh, habe um 18.00 Sport". Er biss sich auf die Lippe. Nicht noch eine schlaflose Nacht. „Können Sie nachher noch mal kommen?" „? Ok. 20.00 Uhr? Hier?" Erleichtert tippte er seine Antwort „alles klar". Selten hatte er so einen Blödsinn geschrieben. Von wegen „alles klar". Ihm war nicht klar, was er Fiona sagen wollte. Was würde Fiona sagen? Was war ihr Plan? Gegen 17.00 Uhr rief er Stefanie an, dass kurzfristig ein wichtige Besprechung für ein neues Projekt angesetzt worden sei. Und dass es sehr spät werden könnte. Seine Frau nahm die Nachricht gelassen.

So etwas kam jeden Monat zwei, dreimal vor. Solange Andreas dafür an den anderen Abenden so früh heim kam, dass er noch seine Tochter sah, akzeptierte sie diese Überstunden klaglos. Die Zeit schien zu schleichen. 18.00 Uhr. Die meisten Kollegen gingen. 19.00 Uhr. Jetzt waren noch drei Personen im Haus. Andreas holte sich ein Glas Wasser. Hunger hatte er keinen, er hätte jetzt keinen Bissen runter bekommen. Gegen halb acht verließ der Geschäftsführer das Haus und wünschte noch einen schönen Abend. Kurz danach ging auch sein Kollege Paul, Spezialist für öffentliche Aufträge. Er war allein. Noch 20 Minuten. Nervös spielte Andreas mit einem Lineal. 20.00 Uhr. Würde Fiona kommen? Oder einfach diesen Termin verstreichen lassen? 20.05 Uhr. Andreas spürte, wie ihm leicht übel wurde. 20.08 Uhr. Die Etagentür ging auf. Fiona kam herein. Sie war in einer auffallend orangen Jeansjacke gekleidet. Dazu eine weiße Jeanshose. Schwarze Stiefelchen. Nett. Aber dafür hatte Andreas keine Augen. Er erfasste ihren strammen Schritt. Sicher. Entschieden. Ihm wurde kalt. Dann stand sie vor ihm. „Hallo, Herr Stein." Ernst mit leicht verkniffenen Lippen schaute sie ihn an. „Hallo, Frau Kirch." Stille. „Wollen wir vielleicht lieber in das große Besprechungszimmer gehen?", schlug Andreas vor. Zustimmend nickend folgte Fiona ihm. Dann standen sie sich wieder gegenüber. Wie nur anfangen, dachte er. Er wählte die Worte, die am passendsten sein Gefühl ausdrückte. „Es tut mir leid. Ich gebe viel darum, wenn uns die Situation erspart geblieben wäre." Fiona lächelte leicht „Ja, allerdings." War der Tonfall nett oder zynisch? „Ich möchte, dass Sie wissen, dass dies mein erster Besuch in, nnn, na in so einem Etablissement war." Fionas Blick schien skeptisch. „Ich liebe meine Frau und

meine Familie. Ich habe nur einen kleinen Ausbruch gesucht. Nicht dass Sie ein falsches Bild von mir bekommen." Fionas Gesicht entspannte sich etwas. „Und dann so eine Pleite", merkte sie an. Andreas lächelte sehr nervös. „Ja, dann so eine Pleite." Für einen Moment herrschte Schweigen. Andreas wusste nicht, was er noch sagen sollte. Fiona setzte sich auf einen Stuhl. Andreas tat es ihr nach. Fiona sprach: „Ich möchte auch, dass sie verstehen, warum ich dort arbeite." Andreas nickte leicht verstärkend. „Ich bin ein ganz seriöses Mädchen. Ich hab mir vor einem Jahr von einer Bekannten ihr Golf Cabrio ausgeliehen. Für einen Ausflug. Dann habe ich an einer Kreuzung nicht aufgepasst. Vorfahrt genommen. Totalschaden am Golf. Und ein ziemlicher Schaden am anderen Fahrzeug. Leider hatte der Golf keine Vollkasko mehr. Ich musste der Bekannten das Fahrzeug und die angestiegene Versicherungsprämie zahlen. Soviel Angespartes hatte ich natürlich nicht. Und meine Eltern konnten mich auch wenig unterstützen. Sie bürgen für einen Bankkredit, den ich dann aufgenommen habe. Und für die monatliche Rate langt zusammen mit meiner Wohnung und allem mein Gehalt hier einfach nicht." Andreas nickte, er konnte sich das Gehalt einer einfachen Assistentin vorstellen. „Erst wollte ich nebenbei in einer Videothek arbeiten, da hätte ich aber 5 Abende die Woche hingemusst, um einigermaßen über die Runden zu kommen. Eine Kollegin aus der Videothek hat mich dann scherzhaft auf die Idee gebracht, doch lieber viel Geld in einem Club zu verdienen. Und mir gleich so ein Kontaktmagazin vorgelegt. Das habe ich dann wochenlang in einem Schrank verborgen. Und dann doch eines Tages hinein geschaut. Neben vielen Kleinanzeigen gab es auch eine Rubrik ‚Neue Mitarbeiterinnen

gesucht'. Um es kurz zu machen, so bin ich in dem kleinen Club gelandet. " Verlegen zuckte sie mit den Schultern. „Das bot mir die Gelegenheit, aus dem ganzen Schlamassel wieder rauszukommen. Und mir langt es, wenn ich an Feiertagen oder samstags arbeite." Sie fuhr fort: „Ich hatte schon Angst, auf komische Typen zu stoßen." Andreas lief leicht rot an. „Aber ich hätte nicht gedacht, vor jemanden aus dem Büro zu stehen." Jetzt war seine Gesichtsfarbe ins dunkelrote gewechselt. Andreas wartete. Was kam jetzt? Vorwürfe? Forderungen? „Ich werfe Ihnen nicht vor, ein Bordell aufzusuchen. Das ist ihre Sache. Schließlich lebt das Geschäft ja von Männern wie Ihnen." Männer wie ihnen. Andreas schüttelte es. Gehörte er in diese Gruppe? Fiona sprach weiter. „Nur jetzt stecken wir schon in einem kleinen Schlammassel." Andreas Anspannung stieg. „Ich denke mir, Sie haben Angst, dass im Büro herauskommt, dass sie in ein Bordell gehen." Vorsichtig nickte Andreas. „Oder es sich bis zu ihrer Familie rumspricht." Alles in ihm spannte sich an. „Ich hatte wiederum Angst, Sie würden es gleich im Büro erzählen. Erst als alle in der Buchhaltung ganz normal mit mir sprachen, war ich mir sicher, dass sie bisher noch nichts weitergegeben haben." Fiona beugte sich leicht vor. „Ich will auf keinen Fall diesen Job verlieren. Dann würde ich noch tiefer reinrutschen. Und die Toleranz gegenüber meine Art von Nebenjob ist wohl überall sehr gering." Andreas verstand ihre Sorgen nur zu gut. Aber warum schilderte sie ihre Ängste? Wollte sie ihre Verhandlungsposition noch verstärken? Fiona schaute Andreas etwas unentschlossen an. Er holte tief Luft. „Was schlagen Sie vor?" „Erst dachte ich, vielleicht können wir einfach so auseinander gehen. So tun, als wären wir uns nicht im Club begegnet.

Aber ich denke, das räumt die Unsicherheit nicht aus." Das verstand Andreas sofort. „In meinen Augen lässt sich Ihr ‚Vergehen' gut verteidigen. Ein Bordellbesuch ist Privatsache. Für viele unmoralisch, aber ihre Sache." „Aber meine Frau", warf Andreas ein. „Sie haben ja nichts gemacht. Sind ja gegangen, bevor Sie mit einem Mädchen aufs Zimmer sind." Andreas schüttelte den Kopf. „Das wird meine Frau nicht interessieren." Fiona blickte ernst. „Nun, Sie schützt nicht, dass nichts passiert ist. Mich schützt es auch nicht. Wenn sich rumsprechen sollte, dass ich ab und zu in einem Bordell arbeite, bin ich weg aus dem Büro. Und gebrandmarkt." Andreas hörte aufmerksam zu. Worauf wollte Fiona hinaus? „Ich habe über das Wochenende lange nachgedacht. Wir sind gegenseitig auf Gedeih und Verderb darauf angewiesen, dass wir unser kleines Geheimnis für uns behalten." Andreas stimmte dem voll und ganz zu. „Aber da ja nichts passiert ist, wird die Befürchtung bleiben, dass der andere doch noch plaudert. Wenn nicht morgen, dann in einer Woche oder in einem halben Jahr. Oder noch auf komische Ideen kommt. Vielleicht haben Sie auch befürchtet, ich erpresse Sie um Geld." Nun war Andreas ganz Ohr. „Die Frage ist also, wie bekommen wir diese Unsicherheit weg. Wie machen wir einen Pakt, dass keiner je über die Sache spricht." Aha, es ging also doch um Geld. „Einen Vertrag?", fragte Andreas vorsichtig. Fiona schüttelte den Kopf. „Habe ich drüber nachgedacht. Aber wollten wir einen Anwalt einweihen? Oder bei Vertragsbruch vor Gericht gehen?" Andreas verstand gar nichts mehr. Fiona atmete tiefer. „Wir müssen den Einsatz erhöhen. So dass wir beide eindeutig verlieren würden, wenn etwas rauskommt." Fiona schaute Andreas lange an. Dann stand sie auf und

knöpfte ihre Jeansjacke auf. Streifte sie ab. Darunter trug sie ein schwarzes Oberteil, eng anliegend, mit tiefem Ausschnitt, der mit einem leichten Netzstoff versehen war. Darunter waren deutlich die Ansätze ihrer Brüste zu sehen. Unter normalen Umständen hätte Andreas dieses Oberteil zu seinem Lieblingsstück an Fiona erklärt. Aber die Situation war alles andere als normal. Fragend blickte er sie an. „Schlafen Sie mit mir, Herr Stein." Fassungslos starrte Andreas sie an. „Danach wäre alles anders. Ich wäre mir sicher, dass Sie nichts von mir erzählen. Das sie mit mir geschlafen hätten, könnten sie sowohl den Kollegen als Ihrer Frau schwerlich erklären. Auch ich könnte schwer auspacken. Denn ich würde nicht über einen Bordellbesuch berichten, der ein schlechtes Licht auf Sie wirft. Sondern mich als Ehebrecherin und Verführerin outen." Andreas begann, die innere Logik nachzuvollziehen, die Fiona vor ihm ausbreitete. Aber er war immer noch fassungslos. Fiona schaute ihn an. „Verstehen Sie mich?" Andreas nickte zögerlich. „Und sie fanden mich doch immer attraktiv, oder?" Verlegen nickte er wieder. Fiona beugte sich vor und legte ihre Hand auf sein Knie. Er schaute in ihre Augen. Und übersah nicht, dass ihre Brüste leicht nach unter hingen und den Ausschnitt reizvoll vergrößerten. Ihm würde wärmer. Fionas Hand strich über sein Knie. „Es ist für unsere Sicherheit." Andreas versuchte, seine Gedanken zu sortieren. „Wann? Wie" Fionas Hand strich leicht über seine Oberschenkel. „Heute. Jetzt. Hier. Morgen habe ich vielleicht nicht mehr den Mut." Alles purzelte in Andreas Kopf. Tappte er hier in eine Falle? Sollte sich die schlimmste Situation seines erwachsenen Lebens so wenden? Vor ihm saß die süße attraktive Fiona, die sich gar nicht so naiv wie sonst benahm. Und bot ihm an, mit

ihr zu schlafen. Keine Geldforderung? „Was ist mit ... Geld ..." stotterte Andreas. Fiona schüttelte den Kopf. „Das ist ein Ding zwischen Ihnen und mir. Kein Geschäft." Wieder strich ihre Hand von seinem Knie das Bein aufwärts, blieb aber stehen, bevor sie in zu intime Bereiche vordrang. Vorsichtig hob Andreas seine Hand. Strich eine Haarsträhne aus Fionas Gesicht. „Ich mag Sie, Frau Kirch." „Fiona. Nur hier und heute Fiona für Sie". „Gut. Andreas. Ich heiße Andreas." „Also Andreas", sprach Fiona, stand auf und setzte sich quer auf seinen Schoss. Sie legte ihren Arm um seine Schulter. „Ich habe Dir doch immer gefallen, oder?" Sie fühlte sich sehr gut an auf seinem Schoss. Er legte seine Hand auf ihren Rücken, strich über die Schultern. „Frau Kirch, äh Fiona, Du gefällst mir wirklich. Sie haben, äh Du hast mir immer gefallen. Aber ich weiß nicht, ob ich das kann ..." Fiona drehte leicht ihren Kopf und beugte ihn zu seinem hinab. Dann küsste sie ihn. Ganz zart. Hob den Kopf wieder an und schaute ihm in die Augen. Sie sah seine Verwirrtheit. Und küsste ihn wieder. Länger, fester. Zögerlich reagierte Andreas. Küsste zurück. Strich ihr über den Rücken. Wieder schaute sie ihn an. „Es gibt schlimmeres, oder?" Verlegen lächelte Andreas sie an. „Ja. Sicher. Aber ich bin doch niemand, der die Situation ausnutzen ..." Sie beendete seinen Einwand, in dem sie ihre Lippen erneut auf seine presste. Dabei ruckelte sie auch leicht auf seinem Schoss. Das trieb ihm das Blut in den Kopf. Und auch in seine untere Regionen. Seine Hand wanderte über ihren Nacken, in ihre Haare. Er streichelte diesen süßen Haarschopf. Dann spürte er ihre Zungenspitze an seinen Lippen. Leicht öffnete er seinen Mund. Fiona lies langsam und zart ihre Zunge eindringen. Suchte seine Zunge. Umspiele sie. Dabei

drückte sie ihn ganz fest an sich. Andreas spürte, wie seine Erregung stieg. Auch wenn sein Kopf sich immer noch sperrte. Das war sehr gefährlich, was hier ablief. Fiona schien ein feines Gespür zu haben. Sie beendete ihren Kuss. Stand auf. Andreas Schoss fühlte sich auf einmal so leer an. Fiona stelle sich vor ihm und setzte sich nun breitbeinig auf seinen Schoss. Sie legte beide Arme in seinen Nacken und lächelte ihn an. „Immer noch verängstigt?" Erkannt lächelte Andreas. Sie wuschelte ihm mit einer Hand durchs Haar. „Wenn wir uns schon in diese Lage gebracht haben", sie lächelte ihn sehr freundlich an, „dann solltest Du diesen Moment wenigstens genießen." Sie beugte sich vor und küsste ihn. In ihm kämpften Erregung und Bedenken, Gefühl und Verstand. Aber ihre Lippen fühlten sich einfach zu gut an. Er umarmte Fiona und küsste zurück. Hielt sie fest und begann, seine Zunge in ihren Mund zu schieben. Kämpfte gegen ihre Zunge, die ihm spielerisch den Eintritt verwehrte. Drückte sie noch fester an sich und erlebte den intensivsten Zungenkuss, den er je einer Frau gegeben hatte. Fiona küsste ihn auf seine Wange, lies ihre Zunge von seinem Hals zu einem Ohr wandern. „Diesen Abend wirst Du nicht vergessen", flüsterte sie in sein Ohr. Ihm lief ein leichter Schauer den Rücken hinab. Fiona beugte sich leicht zurück. „Ich mag Deine Schüchternheit", sagte sie. Sie ergriff seine rechte Hand, legte sie mit der Handfläche flach auf ihren Bauch und schob sie langsam nach oben. Kurz vor dem Ansatz ihrer Brust stoppte sie die Bewegung. „Magst Du sie auch?", fragte sie leise. Andreas war inzwischen äußerst warm. „Sie ..., sie haben mich schon immer gereizt." Fiona lächelte. Und schob seine Hand langsam nach oben. Da war er am Ort seiner Träume. Zum ersten Mal berührte er

ihre Brust. Er spürte zwar deutlich einen BH, aber seine Hand lag auf diesen wundervollen Rundungen. „Und?", fragte Fiona leise. „Ich will mehr spüren", antwortete Andreas. Fiona lies seine Hand los und griff hinter sich. Sie öffnete den BH-Verschluss. Sie griff sich in den Halsausschnitt und zog in heraus. „Nur zu", sprach sie. Nervös legte Andreas seine Hände auf ihre Hüfte. Schob seine Finger unter das T-Shirt. Und langsam seine Hände nach oben. Er genoss die Entdeckungsreise. Die zarte Haut auf ihrem Bauch. Dann den ersten Ansatz ihrer Brüste. Ganz langsam ließ er die Fingerspitzen an den Seiten empor wandern. Wieder zurück. An den Innenseiten der Brüste. Fiona atmete tief ein. Dann in einer kreisenden Bewegung lies er seine Finger zur Mitte gleiten, suchte die Brustwarzen. Er spürte, wie sein Glied noch steifer wurde. Da waren die Brustwarzen. Hart und steif, etwa so groß wie die Kuppe seines kleinen Fingers. Er umdrehte die Warzen, streifte sie mehrmals wie zufällig. Fiona atmete heftiger. Dann strich er einmal drüber. Fiona keuchte leicht. Wieder umspielte er die Brüste. Kehrte erst ganz langsam zu ihrem Zentrum zurück. Lies sich auch hier Zeit, bis er erneut über die Warzen strich. Wieder keuchte Fiona auf. Er bildete sich ein, dass die Warzen noch an Umfang zugenommen hatten. Diese Reise seiner Hände wiederholte er fünfzehnmal. Immer im selben langsamen Tempo. Dann ergriff Fiona mit beiden Händen seinen Kopf und gab ihm einen langen Kuss. Andreas konzentrierte sich aber wieder auf ihre Brüste. Er setzte seine Finger gespreizt über die Brüste, drückte die Hände gegen das enge T-Shirt nach außen und lies sie seine Finger ganz leicht über der Haut schwebend, sich langsam zusammenziehen bis auf jeder Brust fünf Finger die Warzen leicht

umschlossen. Sie nur ganz sanft berührten. Er ließ die Finger wieder nach außen gleiten. Zog sie wieder zusammen, legte sie diesmal aber auf die Haut. Auch berührten sie deutlicher die Warzen. Er wiederholte diesen Vorgang mehrfach und erhöhte dabei jedes Mal ganz leicht den Druck auf die Haut und die Warzen. Fiona atmete schwerer. Dann legte er seine ganzen Hände flach auf die Brüste. Ganz sachte, so dass sie kaum die Haut berührten. Er begann seine Hände ansatzweise zu schließen. Nur um Bruchteile eines Millimeters. So dass gleichmäßig die Berührung zwischen seinen Händen und den Brüsten anstieg. Er öffnete die Hände wieder. Schloss sie ganz sanft etwas mehr. Öffnete sie. Schloss sie. Das alles in Zeitlupentempo. Fiona hatte das Gefühl, vor Anspannung verrückt zu werden. Sie wusste, dass sie sensible Brüste hatte. In jungen Jahren war ihr ihre große Oberweite sehr unangenehm gewesen. Weil sie so auffällig war. Jungs auf sie starrten. Dann hatte sie sich mit ihrem Busen angefreundet. Und gelernt, Berührungen ihrer Brust zu genießen. Aber noch nie hatte sich jemand so zart ihrem Busen genähert. So reizvoll ihn umspielt. Und ein solches Kribbeln in ihr ausgelöst. Viele Männer grabschten einfach an ihren Busen. Aber Andreas war sooo vorsichtig. Fast wollte sie ihn anflehen, sie nicht verrückt zu machen, fester zuzugreifen. Doch Andreas ließ sich seine Zeit. Er genoss es sehr, Fiona zu berühren. Wollte den Moment ganz auskosten. In kleinsten Dosen verstärkte er den Druck seiner Hand. Bis er endlich die Brüste ganz umfasste. Spürte, wie sich ihre harten Nippel in seine Handflächen bohrten. Er beugte sich vor, küsste Fiona zart auf den Mund und flüsterte in ihr Ohr: „Du hast die schönsten Brüste, die ich je berühren durfte".

Fiona lächelte. Dieses Kompliment klang so ehrlich, dass sie es wirklich berührte, ihr Wohlempfinden noch steigerte. „Dabei hast Du sie noch gar nicht gesehen", sagte sie in einem aufreizenden Ton und reckte die Arme nach oben. Andreas verstand diesen Hinweis. Aufgeregt zog er seine Hände aus dem T-Shirt und ergriff den Rand. Sehr langsam zog er das T-Shirt über Fionas Kopf und Arme nach oben. Da lagen sie frei. Wie häufig hatte er kleine Einblicke in Fionas Ausschnitt gesucht, die Wölbung ihrer Oberteile beobachtet und sich in seinen Fantasien ausgemalt, wie es unter ihrer Bluse aussah. Er war begeistert. Die Brüste waren so voll und groß, wie er sie sich nur wünschen konnte. Kein Vergleich mit seiner schlanken Frau. Noch nie hatte er so große Brüste spüren, anfassen, umkosen können. Dabei waren sie in perfekter Form, rund, leicht nach vorne verjüngt, mit kleinem Vorhof und markant hervorstechenden Brustwarzen. „Nun?", fragte Fiona leicht lächelnd? „Germany, 12 Points", antwortete Andreas. Aber er hatte sich unterbrechen lassen. Wieder spreizte er seine Hände über die Brüste und lies die Finger nach innen wandern. Er wiederholte seine verführerischen Bewegungen, nur mit deutlich erhöhtem Tempo. Dies verriet seine zunehmende Erregung. Als seine Hände fest auf Fionas Halbkugeln lagen, atmete Andreas tief ein. Suchte ihren Mund und drang mit seiner Zunge tief ein. Gleichzeitig begann er, ihre Brüste leicht zu kneten. Fester. Stark. Fiona keuchte. Endlich! Andreas gab Fiona noch einen Kuss auf ihre Lippen. Ihre Wange. Ihren Hals. Ihre Schulter. Ihren Oberarm. Ganz langsam deckte er sie mit Küssen ein. Näherte sich quälend langsam ihren Brüsten. Erst jetzt küsste er die rechte Brust, ganz außen, ganz zart. Wiederholte diese Liebkosung auf der linken

Körperhälfte. Lies seine Zungenspitze an der Rundung entlang wandern. Unter der Brust. Liebkoste das tiefe Tal zwischen ihren Brüsten. Fiona atmete inzwischen zunehmend flacher. Sie griff mit ihren Händen in Andreas Haare. Hielt sich an ihnen fest. Andreas fühlte sich derweil wie ein kleiner Junge bei Erhalt eines lang ersehnten Spielzeuges. Er umkreiste mit seiner Zungenspitze ausgiebig beide Brüste. Dann zog er langsam engere Kreise. Als er den Vorhof der linken Brust leicht berührte, erzitterte Fiona. Doch als er ihre Brustwarze mit der Zunge überstrich, stöhnte sie laut auf. „Andreas, was machst Du mit mir?" Wie lange war es her, dass dies eine Frau zu ihm gesagt hatte? Seine Erregung war kontinuierlich gestiegen. Doch er versuchte, seine Gier weiter zu zügeln. Umschloss mit den Lippen eine Warze. Umspielte sie im Mund mit der Zunge. Dasselbe an der anderen Brust. Dann begann er, Fionas Brust in seinen Mund zu saugen. Soviel wie möglich aufzunehmen. Bei dieser Masse unmöglich aber ein unglaublich geiles Gefühl. Andreas lies seine Leidenschaft freien Lauf. Er küsste, saugte, knabberte an Fionas Brüsten. Abwechselnd langsam und zart bis wild und fest. Er begann an ihrer Brust zu saugen als wäre er ein Säugling und kurz vorm Verhungern. Fiona war zwischenzeitlich nur noch am Wimmern. So hatte sich noch nie ein Mann ihren Brüsten gewidmet. Endlich lies Andreas ab. Schaute Fiona ins Gesicht. Der Anblick erregte ihn noch mehr. Ihre Wangen waren voller roter Flecken. Leidenschaft in ihren Augen. Er griff an ihren Hosenbund. „Bitte zieh Deine Jeans für mich aus". Fiona öffnete mit leicht zitternder Hand den Hosenknopf und öffnete den Reisverschluss. Sie hob ihr rechtes Bein und reckte Andreas ihren Fuß entgegen. Er griff zu und

zog ihr den kleinen Stiefel vom Fuß. Dann auch den linken Stiefel. Fiona streifte langsam, die weiße, eng anliegende Jeans ab. Darunter kam ein schwarzer, spitzenbesetzter Slip ans Tageslicht. Keine Strumpfhose. „Bitte dreh dich", sprach Andreas leise. Fiona lächelte ihn an und drehte sich langsam in einer aufreizenden Bewegung um die eigene Achse. Blieb mit dem Rücken zu Andreas stehen und beugte sich langsam nach vorne. Ein Tanga. Der sehr wenig verhüllte. War Andreas von Fionas Brüsten begeistert, so kam ihr Hintern aus derselben Liga. Fiona richtete sich wieder auf und vollendete ihre Drehung, so dass sie Andreas wieder anblickte. „Und ...?", fragte sie schelmisch. „Den Slip auch", forderte Andreas. Langsam streifte Fiona das letzte Kleidungsstück an ihrem Leib ab. „Das ist aber unfair. Du hast noch alles an." Andreas stand auf und knöpfte sein Hemd auf. Riss es sich fast vom Leib. Öffnete seine Schuhe, kickte sie in die Ecke. Streifte die Socken ab. Dann schaute er Fiona an. Öffnete seinen Gürtel, den Reisverschluss und lies seine Hose nach unten gleiten. Darunter trug er eine weite Boxer Short. Auf Fionas wartenden Blick warf er ein „die bleibt noch an" zu. „Erst bist Du dran". Mit diesen Worten schob Andreas Fiona mit seinen Händen auf ihren Hüften an den Besprechungstisch. „Was hast Du ...", warf Fiona fragend ein, da hob er ihren Hintern schon mit einem Ruck auf die Tischplatte. Trat zwischen ihre Beine und küsste sie. Fiona gab sich dem Kuss ganz hin. Sie entspannte. Für diesen Teil des Abends schien er die Steuerung übernommen zu haben. Andreas lies seine Hände Fionas Rücken herabwandern. Streichelte über ihre Hüften auf ihre Oberschenkel. Schob Fiona sanft aber bestimmt noch etwas weiter auf die Tischplatte.

Dann ergriff er sich einen Stuhl und setzte sich vor sie. Perfekte Höhe. Er ergriff ihre Oberschenkel, hob sie an und drückte die Beine etwas auseinander. Voller Vorfreude begann er, die Innenseite ihre Oberschenkel zu küssen. Wiederum mit seiner Zungenspitze in leichten kreisrunden Bewegungen zu liebkosen. Fiona lies sich genießend nach hinten sinken. Sie wusste nicht mehr, was sie von Andreas vor diesem Abend gedacht hatte. Er wusste, was er tat. Sie spürte, wie ihr Blut durch ihre Adern raste. Auch hier lies Andreas sich Zeit. Er wollte alles genussvoll auskosten. Dann blickte er auf Fionas intimsten Bereich. Sie hatte die Beharrung ihres Schambereichs leicht gestutzt. Darunter sah er schöne gleichmäßige Schamlippen. Leicht hauchte er einen warmen Luftstrom auf diesen Bereich. Als Reaktion spürte er, wie Fionas Beine zitterten. Hinein ins Vergnügen, dachte er, und begann, mit der Zunge vom Oberschenkel her kreisend Richtung Vagina vorzudringen. Erreichte die Schamlippen. Umspielte sie ganz zart. Entfernte sich wieder. Kam näher. Schob seine Zungenspitze zwischen die Schamlippen. Und war überrascht, wie glitschig und feucht es hier war. Nur wenige Sekunden Liebkosung des Eingangs von Fionas Scheide reichten aus, bis aus dieser wahre Ströme von Flüssigkeit austraten. Das erregte ihn ungemein. Immer wieder umkreiste er die Vagina. Fiona keuchte. Vorsichtig drang er mit der Zungenspitze in die Scheide ein. Drückte sie so tief hinein, wie ihm möglich war. Zog sie wieder raus. Drückte sein ganzes Gesicht gegen Fionas Schambereich. Leckte sie aus. Aber achtete dabei sehr genau, nie zu nah an ihren Kitzler zu kommen. Auch wenn er diesen deutlich hervortreten sah. Für Fiona hätte er sich nicht so zurückhalten müssen. Sie war schon

lange auf einem sehr hohen Niveau angekommen und konnte einen erlösenden Orgasmus fast nicht mehr abwarten. Aber sie spürte, dass Andreas sie zappeln lassen wollte. Seine Zungenspitze wanderte wieder weg von ihrem Lustzentrum. Nach unten. Begann, ihren Anus zu umspielen. Normalerweise war sie in diesem Bereich sehr zurückhaltend. Eine Frage des Vertrauens. Sie empfand auch wenig Lust, wenn man ihren Anus berührte. Dachte sie. Aber was in den folgenden Sekunden an Gefühlen durch ihren Körper strömte, wiederlegte diese Erfahrung völlig. Seine Zunge drehte Kreise um diesen Punkt. Berührte ihn leicht. Strich über ihn hinweg. Begann, leichten Druck auf ihn auszuüben. Entfernte sich wieder. Kehrte zurück. Zu ihrer eigenen Überraschung begann Fionas Unterkörper, sich Andreas entgegenzuschieben. Ihren Anus ihm möglichst gut erreichbar darzubieten. Andreas übersah diese Hinweise nicht. Langsam und behutsam drang er mit seiner Zunge in Fionas Anus ein. Drückte leicht nach. Vollführte leichte Stoß Bewegungen mit der Zunge. Fiona stöhnte. Vorsichtig, um sie nicht zu erschrecken, führte Andreas eine Hand zu ihrer Vagina. Lies einen Finger in die Scheide eindringen. Sammelte Flüssigkeit. Langsam glitt der Finger nach unten. Gesellte sich zu seiner Zunge. Übernahm die leicht stoßende Bewegung. Ganz leicht drang die Fingerkuppe in den Anus. Verharrte dort. Derweil lies Andreas seine Zunge nach oben wandern. An den Schamlippen kreisen. In die Scheide eindringen. Als er sicher annahm, dass Fionas Empfinden sich wieder auf ihre Scheide konzentrierte, begann er unterstützend seinen Finger in ihren Hintern zu schieben. Fiona wollte erst protestieren, spürte aber dann eine große Hitze in ihren Unterleib aufsteigen. Zeit für den Endspurt, dachte

Andreas. Nun näherte sich seine Zunge dem Bereich, den er so sorgfältig ausgespart hatte, Fionas Kitzler. Als seine Zunge ihn das erste Mal berührte, schrie Fiona fast auf. Nach zwei drei Umrundungen begann Andreas, seine Zungenspitze von unten leicht gegen den Kitzler flattern zu lassen. Zeitgleich schob er seinen Finger tiefer in den Anus. Er steckte nun bis zum Anschlag in Fiona. Er zog ihn vorsichtig zurück. Schob ihn wieder hinein. Zwei, dreimal. Dann lies er gleichzeitig dazu seine Zunge von beiden Seiten gegen den Kitzler schlagen. Fiona wusste nicht, wie ihr geschah. Sie begann am ganzen Körper zu zittern. Ihr Unterleib zuckte wie wild gegen Andreas wunderbar verführerische Zunge und seinen Finger. Ihre Hände suchten ihre Brustwarzen. Ihr Oberkörper reckte sich in die Luft. Dann war er da, der mörderischste Orgasmus, den sie ihn ihrem Leben erleben durfte. Ein innerer Brand schien ihren Anus, ihre Vagina und ihre Brüste zu verbinden. Es folgte eine gewaltige Explosion, die Fiona sechs, siebenmal aufbäumen lies. Sie konnte nicht anders als laut aufzuschreien. „Ahhhhhhhh, jaaaaaaaaaaaaaaaaaaaaa, ohhhhhhhhhhhhhhhh, ohhhhhhhhhhhhh, ohhhhhhhhhhhhhh, nein, nein." Welle nach Welle durchlief ihren Körper, bis ihre Anspannung nach lies und sie sich erschöpft auf den Tisch flach fallen ließ. „Mein Gott, was war das gewesen. Oh Andreas! Was hast Du mit mir gemacht? Brrrrrr, mir läuft es noch kalt den Rücken runter." Andreas lächelte. Dieses „Lob" war offensichtlich ehrlich gemeint. Fiona richtete sich auf und ergriff seine Hände und zog in zu sich. Sie schaute ihm in die Augen und suchte seine Lippen. Ihre Arme drückten seinen Körper fest an sich. „Zeit für die zweite Halbzeit", flüsterte sie in sein Ohr und schob ihn leicht von sich weg. Sie rutschte

seitlich an ihm vorbei von der Tischplatte und griff nach seiner Boxer Short. Mit den Worten „it's Showtime" zog sie ihm die Hose aus. Sein Glied stand steif in der Höhe. Fiona schob ihn sanft an den Tisch heran und sprach „hopp auf die Showbühne". Andreas setzte sich auf die Tischkante. Fiona trat an ihn heran. Gab ihm einen Kuss auf den Mund. Beugte sich leicht und küsste ganz sanft die Spitze seines Gliedes. „Alles meins", sprach sie in begeistertem Ton. Dann zog sie denselben Stuhl heran, den Andreas benutzt hatte und setzte sich. Schaute zu ihm auf und lies ihre Zunge über ihre Lippen gleiten. Sie atmete ganz tief ein und pustete leicht ihren Atem auf seine Eichel. Andreas bekam eine Gänsehaut. Voller Erregung beobachtete er, wie Fiona mit ihrer Zunge an dem Stamm seines Gliedes entlang glitt. In kleinen kreisenden Bewegungen näherte sie sich der Eichel. Lies sich dabei viel Zeit. Umspielte dann die Spitze mit ihrer Zunge. Und fing wieder an der Wurzel an. So ging das viele Male. Andreas fing an, die Momente abzuwarten, wenn sie ganz sanft seine Eichel berührte und schob ihr leicht seine Hüfte entgegen. Wenn sie verstand, was er sich wünschte, dann war sie nicht willens, darauf einzugehen. Sie knabberte mit ihren Lippen sein Glied auf und ab. Endlich setzten ihre Lippen an seiner Eichel an. Und verblieben dort. Ganz zart schob sich ihre Zungenspitze aus dem Mund und bohrte sich in sein kleines Loch. Ansonsten hielt Fiona völlig still. Das machte Andreas wahnsinnig. In kleinen Stoß Bewegungen schob er seine Hüfte ihr entgegen. Fiona wich aber immer aus. Dann schaue sie ihm direkt in die Augen, blinzelte und schob mit einer Bewegung ihren Mund über seinen Schwanz. Fast zwei Drittel verschwanden in ihrer Mundhöhle. Langsam lies sie alles

wieder herausgleiten und leckte dabei mit der Zunge immer um die Eichel. Wumm. Wieder lies sie den Schwanz in ihren Mund gleiten. Noch ein kleines bisschen mehr. Wieder heraus. Wieder hinein. Dann steigerte sie das Tempo. Schmatzende Laute erfüllten den Raum. Andreas griff mit seinen Händen an ihren Kopf, wuschelte in ihrem Haar. Es fühlte sich so gut an. Als er ein erstes Kribbeln in seinem Körper spürte, schob er leicht bedauernd Fiona etwas weg. Mit einem leisen Blob flutschte sein Glied aus ihrem Mund. Fragend schaute sie ihn an. „Es ist sehr schön. Aber ‚wir' wollen noch bei Dir zu Besuch vorbeikommen". Lächelnd verstand sie. Sie gab seinem Glied noch einen Kuss und stand auf. Sie stellte einen Fuß auf den Stuhl und stieg dann mit Schwung auf den Tisch. Was hatte sie vor? „Rück mal leicht etwas nach hinten", wies sie Andreas an. Dann kniete sie sich über ihn. Lies ihre Hüfte langsam über seinen Unterleib kreisen, fing vorsichtig seine Schwanzspitze ein. Andreas half ihr und reckte sich im rechten Moment ihr entgegen. Fiona senkte sich langsam nach unten und sein Schwanz drang ihn sie ein. Er stockte leicht. Nach einigen Auf- und Ab Bewegungen grunzte Fiona laut auf und drückte mit aller Macht nach unten. Waaahpp. Damit war sein Glied bis zum Anschlag in ihr eingedrungen. Andreas druckte seinen Unterleib gegen Fiona. Ahhhhh, was für ein Gefühl. „Hmmmm", stöhnte Fiona, „da ist nicht mehr viel Platz." Sie stütze sich mit ihren Händen auf Andreas Schultern ab und lies ihren Unterkörper kreisen. Diese Situation wollte er nicht ungenutzt verstreichen lassen und streichelte ihre Brüste, die reizvoll vor seinem Gesicht baumelten. Er küsste sie. Suchte ihre Brustwarzen. Knabberte an ihnen. Fiona zischte auf. „Du Bösewicht", murmelte sie und stieß sich

fest gegen ihn. Begann einen wilden Ritt auf ihm. Andreas gab sich dem Gefühl ganz hin. Er saugte eine Brust so tief wie möglich in seinen Mund und kaute leicht auf ihrem Fleisch. Nach vier, fünf Minute keuchte Fiona „puhhh, langsam geht mir die Puste aus". Andreas zog sie zu sich ran und küsste sie. „Dann lass mich mal ran", antwortete er. Er rutschte unter ihr vom Tisch und hielt ihr einladend seine Hand entgegen. Er half ihr vom Tisch zu steigen. „Und nun", flüsterte Fiona fragend. Andreas küsste sie auf den Mund, fasste an ihre Hüfte und drehte sie um ihre Achse. Fiona blickte über ihre Schulter in seine Augen und drückte aufreizend ihren Hintern gegen sein immer noch steifes Glied. „Ah, ein kleiner Genießer". Andreas schob sie an den Tisch. Fiona legte ihre Arme flach auf den Tisch und ihre Oberkörper darauf. Sie spreizte ihre Beine und wackelte mit ihrem Hintern. „Dann mach es Dir mal bequem", warf sie ihm provozierend entgegen. Das werde ich, dachte Andreas. Der Anblick von Fionas Hinterteil, herausgestreckt und ganz offen für ihn, war das aufregendste, geilste, was ihm seit seiner Jugend wiederfahren war. Er ließ seine Hände über ihren Hintern und ihre Oberschenkel streichen. Er trat an sie heran, ging leicht in die Knie, ergriff mit seiner rechten Hand sein Glied und setzte es an ihre Scheide an. Bisher war er sehr vorsichtig und zärtlich vorgegangen. Nun hing in der Luft aber der Geruch von Geilheit, sein Glied war auf maximale Größe angeschwollen und er war bereit, die Reise zu seinem Höhepunkt anzutreten. Als er sich gar nicht bewegte, keuchte Fiona „nimm mich". Daraufhin schob er mit voller Wucht seinen Körper gegen ihren Hintern und drang mit seinen Schwanz auf einmal so tief ein, wie er nur konnte. Fiona stöhnte auf und stieß die Luft aus. „Jaa, geil. Weiter". Er

zog seinen Schwanz heraus. Ganz. Setzte ihn wieder an. Und stieß erneut mit aller Kraft. „Uhhhh", stöhnte Fiona. Noch dreimal zog er seinen Schwanz ganz heraus. Dann ging er zu einem steten rein-raus mit kraftvollen Stößen über. Seine Hände krallten sich in ihren Hintern. „Jaaaa, jaaaa, jaaaaa", lies Fiona vernehmen. Andreas spürte, wie sich sein Orgasmus ankündigte. Er stemmte sich mit seinen Händen gegen ihren Hintern und stieß so schnell und so tief er nur konnte immer wieder seinen Schwanz in sie hinein. Ihr Hintern schwang in einer Wellenbewegung immer nach. Dieser Anblick gab ihm den Rest. Er hob beide Hände an und lies sie auf ihren Hintern klatschen und schob seine Hüften mit aller Kraft gegen Fiona. Er schrie laut auf und spürte dann, wie er in ihr explodierte. Wenn er sich selbst befriedigte, hatte sein Orgasmus vier, fünf Schübe und ebbte dann ab. Nicht heute. In Fiona, nach diesem unglaublichen Vorspiel, seine Hände auf diesem phantastischen Hintern ruhend, schoss er acht, neun, zehn Mal in sie. Dann spürte er, wie Fiona ihren Hintern gegen ihn drückte, erzitterte und sich am ganzen Körper schüttelte. „Ahhhhhhhhhh, ahhhhhhhhhhhhhhh, uuuuuuuuuuuuuuuuuuuuuuuuuhhhhhhhhhhhhhhhhh."
Geschafft sank Andreas auf Fionas Rücken. Er hörte nur sein heftiges Atmen und Fionas Keuchen. Minuten vergingen. Er spürte, wie sein Glied kleiner wurde. Schließlich aus Fionas Scheide rutschte. Er küsste Fiona auf ihre Schulter. Lies seine Zunge am Rückgrat entlang nach unten wandern. „Uhhh, uuhhh. Andreas, Andreas. Gönn mir eine Pause." Fiona schob Andreas nach hinten, richtete sich auf und drehte sich ihm zu. Lange schaute sie ihm in die Augen, dann küsste sie ihn. Tief und innig. „Danke, das war phantastisch", flüsterte sie in sein Ohr.

„Ich hab zu Danken. Ich habe seit Menschen Gedenken nicht mehr so schönen Sex gehabt", antwortete Andreas. Fiona strich ihm durchs Gesicht. Andreas setzte sich auf einen Stuhl und Fiona glitt auf seinen Schoss. So hatte der Abend auch angefangen. Sie tauschten innige Küsse aus, dabei streichelte Andreas ihren Rücken, ihre Schenkel und lies auch immer wieder seine Hand über ihre Brüste streichen. „Ich habe mit vielem heute Abend gerechnet, damit aber nicht", sagte Fiona. „Und ich erst", sprach Andreas. Lange, sehr lange saßen sie auf diesem Stuhl. Dann schauten sie zum Fenster, es war dunkel geworden. „Wir müssen wohl langsam", sagte Fiona. „Du hast Recht", antwortete Andreas. Und wunderte sich sehr über diese Frau, die er vor einer Woche noch als kleines, naives Mädchen eingeschätzt hatte. Sie hatte den ganzen Abend das Steuer in der Hand. Sie standen auf und suchten ihre Kleidungsstücke zusammen. Als Fiona ihren BH anlegte, stoppte Andreas sie noch einmal kurz: „Warte. Sie sind so schön", sprach er, nahm Fiona in den Arm und küsste ihre Brüste. „Stopp", sagte Fiona und schlug ihm spielerisch auf die Finger. „Sie werden mir ja noch ganz wund." Sie räumten im Besprechungsraum auf und kippten ein Fenster. Niemand sollte sich am nächsten Tag über den intensiven Geruch wundern müssen. Dann standen sie nebeneinander am Ausgang. Fiona küsste Andreas. „Danke für den wunderschönen Abend." „Ich danke Dir, Fiona." „Und ein Deal ist ein Deal?", wollte sie sich noch einmal versichern. „Ich werde nichts tun, was Dir schaden könnte", sagte Andreas und strich ihr leicht übers Haar. Kurz danach standen sie auf der Straße und ihre Wege trennten sich. Die Fahrt nach Hause war ihm noch nie so kurz vorgekommen wie an diesem Abend. Kurz nach 23 Uhr. Keine ungewöhnliche Zeit.

Aber würde Stefanie etwas merken. Roch er nach Fiona? Sah man ihm an, dass er Sex gehabt hatte? Sich so befriedigt fühlte wie schon lange nicht mehr? Hatte er ein schlechtes Gewissen? Er erwartete, ein solches zu haben. Aber im Moment spürte er nur die Aufregung über das Erlebte und die Angst davor, erwischt zu werden. Seine Frau schlief bereits. Er sah einige Minuten n-tv, konnte sich aber nicht konzentrieren. Er sprang unter die Dusche und spülte alle Spuren von seinem Körper. Die Spuren in seinem Kopf konnte er nicht abwischen. Als er sich neben seine Frau legte, schlief er mit der Frage ein, was er zu ihr am nächsten Morgen sagen würde. ... „Morgen Schatz", waren seine ersten Worte. „Morgen", antwortete seine Frau und reichte ihm einen Kaffee. „Ist recht spät geworden gestern, oder?" „Ja, das übliche halt. Unsere Geschäftsführung ist sich mal wieder nicht einig, in welche Richtung wir uns entwickeln sollen." Dann tauschten sie sich über ihre Pläne für das kommende Wochenende aus. Auf der Fahrt ins Büro zog Andreas das Resümee, das seine Frau nichts bemerkt hatte. Und sich bisher noch kein allzu schlechtes Gewissen eingestellt hatte. Das mochte ja vielleicht noch kommen, aber ein Teil von ihm sagte sich, dass dieser „Ausgleich" seiner Ehe eher Frieden und Ruhe als Schaden bringen würde. Weiterhin stellte Andreas überrascht fest, dass er vor der Ankunft im Büro, d.h. vor dem Zusammentreffen mit Fiona nervöser war, als morgens vor dem Zusammentreffen mit seiner Frau. Wie würde sie reagieren? Würden die Kollegen ihnen etwas anmerken? Keine 15 Minuten im Büro lief sie ihm über den Weg. Dunkelrotes Oberteil, ausgeschnitten natürlich. Dazu eine cremefarbene weite Hose. Sehr apart. Sie lächelte ihn freundlich an: „Guten Morgen, Herr Stein." Diese

Förmlichkeit verdutzte ihn. „Guten Morgen, Frau Kirsch", antworte er leicht stammelnd. Schon war Fiona an ihm vorbeigegangen. Nun, so war die Absprache gewesen. Ein Abend. An dem sie sich duzten, aber ausschließlich an diesem Abend. Mit einem deutlichen Gefühl der Enttäuschung ging Andreas an seinen Arbeitsplatz. Wieder einmal hatte er nicht gewusst, was er erwartete. Aber wohl irgendeine Veränderung. Willkommen zurück, braves altes Leben, sprach er in Gedanken. Und stürzte sich in seine Arbeit. Der Rest der Woche war unspektakulär zu Ende gegangen. Keine überraschten Spurenfunde im Besprechungszimmer. Keine seltsamen Fragen von Kollegen. Kein misstrauendes Verhalten seiner Frau. Keine besondere Begegnung mit Fiona. Ab und zu sah er sie im Büro. Sie war freundlich und distanziert wie eh und je vor dem besonderen Abend. Der Unterschied war, dass wenn sie an im vorbeiging und er unbeobachtet ihre Rückseite betrachten konnte, er die Vorstellung hatte, wie Supermann Röntgenaugen zu besitzen. Denn vor seinem inneren Auge konnte er klar und deutlich ihren nackten Hintern sehen. Das Wochenende mit seiner Familie war schön gewesen. Keine Grundsatzdiskussionen mit Stefanie. Seine Tochter war aufgrund des tollen Wetters auch viel draußen und ausgelassen gewesen. Und ihm war es ganz recht gewesen, Abstand zum Büro zu haben. Und von der freundlich aber distanzierten Fiona. Etwas Zeit hatte er auf die Frage verwendet, wie es weitergehen sollte. Die Idee eines Bordellbesuches strich er vorerst von seiner Vorhabens Liste. Zu gut hatte er den Schrecken und die Angst, gesehen worden zu sein, in Erinnerung. Außerdem konnte er sich nicht vorstellen, mit einer Professionellen Dame etwas Vergleichbares

wie mit Fiona zu erleben. Er hoffte, dass sich bei seiner Frau doch noch Frühlingsgefühle meldeten. Und bis dahin würde er sich wieder auf seine Fantasie und seine rechte Hand begrenzen. Zumindest hatte er nun ganz neue, frische und tolle Erinnerungen hierfür. ... Knapp zwei Wochen wurde es abends wieder einmal später. Ein Antrag für eine Änderung eine Baugenehmigung wollte er noch unbedingt für den nächsten Tag fertigstellen, um jegliche Verzögerungen in dem Projekt zu vermeiden. Es war bereits nach 20 Uhr, alle Kollegen waren schon gegangen. Er griff sich den Originalbauplan und ging in den Kopierraum. Gerade als er die Kopie erstellte hatte, hielt er inne. Hatte er da nicht ein Geräusch gehört? Ganz sicher, die Etagentür wurde geöffnete und etwas klapperte gegen einen Schreibtisch. Neugierig aber auch vorsichtig trat er aus dem Kopierraum. Wer sollte um diese Zeit noch kommen? Umso überraschter war er, als er Fiona an seinem Schreibtisch stehen sah. Eine weise Trainingsjacke über einer blauen Jeans deutete an, dass sie gerade aus dem Sportstudio kam. „Hallo, ich sah draußen noch Licht und Dein Auto parken, da bin ich nochmal raufgekommen." „Hallo Frau Kirch, äh, oder Fiona??" Sie lächelte etwas verlegen. „Ja, Entschuldigung. Ich habe gemerkt, dass Du das komisch fandst. Aber mir war sehr wichtig, dass niemand im Büro irgendeine Veränderung bemerkt." „Du hast ja Recht, das war ja richtig. Aber so ungewohnt. Vielmehr muss ich sagen, dass ich gemerkt habe, wie sehr ich mich nach einem Abend an das DU gewöhnt hatte." Sie lächelte ihn an. „Schön", sagte sie nur. „Und wie geht es Dir?", fragte sie. „Ganz gut. Viel zu tun wie immer." „Und Deiner Familie?" „Bestens, zur Zeit verstehen sich alle sehr gut." „Und Deine Frau? Hat sie irgendetwas bemerkt?"

Andreas schüttelte den Kopf „nein, Gott sei Dank nicht." „Und Du, wie geht es Dir Fiona?" „OK. Alles geht seinen Lauf". Es herrschte Stille. Für einen Moment sagte niemand etwas. „Ich fand unseren Abend wirklich sehr, sehr schön. Ich möchte Dir noch einmal danken", versuchte Andreas den Faden aufzugreifen. „Ja, es war sehr schön gewesen. Vielen Dank zurück." Andreas wurde den Eindruck nicht los, dass Fiona noch etwas auf dem Herzen hatte, aber nicht so Recht wusste, wie sie beginnen sollte. Er zögerte einen Moment, dann ergriff er ihre Hand. „Kann ich Dir mit etwas helfen?" Fiona lächelte dankbar für diese Frage und schaute ihn an. „Wie machst Du mit Deinem Ausbruch aus dem Alltag weiter? Hast Du noch einen anderen Club ausprobiert?" Andreas lachte „nein, nein. Der Schrecken von damals sitzt mir noch in den Knochen. Ich glaube nicht, dass ich ein geeigneter Bordellbesucher bin. Das waren wohl ausreichend Aufregungen für einen Monat." Fiona lächelte, ihr schien die Antwort zu gefallen. „Und Dein Kampf mit dem Alltag?" „Muss ich wohl auf anderer Ebene führen. Ich denke, ich werde mehr Sport machen und häufiger den Fernseher auslassen". „Und Du Fiona?" „Ich habe die letzten zwei Wochen viel nachgedacht. Dass meine Idee, mich durch den Job im Club finanziell zu retten, besser klang als sie ist. Ich auch nicht noch mal solche Erwischt-Ängste erleben möchte." Eine Frage drängte sich Andreas auf: „Warst Du seither im Club?" Fiona nickte. „Aber ich hab gemerkt, dass ich das nicht mehr will. Den ganzen Tag gehofft, dass sich die Männer für eine der anderen entscheiden." Andreas nickte. Das konnte er sich gut vorstellen. „Aber Deine Schulden? Du hast gesagt, Du kommst finanziell keinen Monat über die Runden?" Fiona seufzte tief. Andreas ergriff ihre beiden

Hände. „Soll ich Dir helfen? Ich kann Dir Geld leihen. Und Du kannst es mir später zurückzahlen." Er hatte zu keinem Zeitpunkt das Gefühl, dass eine Erpressung in der Luft stand. Dafür hatte er zu viel Vertrauen in Fiona entwickelt. „Ich wüsste nicht, wann ich Dir das Geld zurückzahlen könnte. Ich glaube kaum, dass ich in den nächsten Jahren viel mehr verdienen werde." „Was planst Du stattdessen?" „Ich habe eine Idee. Aber ich weiß noch nicht, ob sie sich umsetzen lässt." „Erzähl mir von dieser Idee", forderte sie Andreas auf. „In der Theorie funktioniert sie toll. Erledigt zwei Probleme, und bringt allen Gewinn." Andreas wartete auf die Fortsetzung. Fiona blickte ihn an. „WIR sind meine Idee", sagte Fiona und knabberte auf ihrer Lippe. „Wir?", fragte Andreas . „Es ist nur eine Idee", fing Fiona vorsichtig an. „Du suchst einen Ausgleich für Deinen Alltag. Und hast es mit einem Besuch im Club versucht. Und gemerkt, dass das nicht so Dein Ding ist. Dabei hast Du noch ganz die Erfahrung versäumt, viel Geld auszugeben und nachher mit dem Erlebten gar nicht zufrieden zu sein." Andreas schaute sie fragend an. „Na, es ist halt ein Job für die Frauen. Da werden auch häufig die Männer schnell abgefertigt. Keine Leidenschaft." Das leuchtete ihm ein. „Na, aber Du wärest bereit gewesen, Geld auszugeben. Weil das nicht so wichtig für Dich gewesen wäre." Die letzte Aussage sprach sie aus, als wäre es eher eine Frage. Aber Andreas nickte. Das Geld hätte er gehabt. „Ich brauche unbedingt ein zusätzliches Einkommen. Und war bereit gewesen, mich als Dienstleistung anzubieten. Mit Männern, die ich nicht kenne und die ich nicht mag." Andreas nickte erneut. Ihm schwante langsam etwas. Fiona schaute verlegen auf den Boden. Dann atmete sie tief durch und blickte Andreas an.

„Warum führen wir das nicht zusammen? Du unterstützt mich finanziell in einem Rahmen, der Dir gut möglich ist. Und ich bin Deine, ganz persönliche Liebesdame." Ruhe. Andreas lies den Satz im Raum stehen. Was sollte er davon halten? Es klang verlockend? „Andreas?", fragte Fiona. „Ich will Dich nicht verärgern. Aber mit Dir, ja mit Dir wäre das ja Vergnügen und keine ..." Ihr fehlten die Worte. „Ich kann unseren Abend einfach nicht vergessen", fügte sie leise hinzu. Andreas ergriff ihre Hände, schaute ihr in die Augen. „Dein kleines unmoralisches Angebot ... gefällt mir sehr gut!" Mit diesen Worten zog er sie in seine Arme und küsste sie leidenschaftlich. „Wirklich? Kannst Du Dir das vorstellen?", fragte Fiona nach. Wieder küsste Andreas sie, lies dabei langsam seine Hände nach unten gleiten, umgriff ihren Hintern und drückte ihren Körper fest gegen sein leicht versteiftes Glied. „Wir können jederzeit in die Vertragsverhandlungen einsteigen". Fiona lächelte leicht. „Nun, dann will ich erst noch mal den Wert meines Angebotes hervorheben", sprach sie und öffnete den Reisverschluss ihrer Trainingsjacke. Darunter war sie nackt. Sie streifte die Jacke von den Schultern und Andreas genoss wieder den Blick auf ihre wunderbaren Brüste. Fiona schwenkte ihren Oberkörper leicht verführerisch von einer zur anderen Seite. Andreas hob seine Hände, griff nach ihren Brüsten. Er spürte ihre steifen Nippel und knetete leicht die Brüste. Seine Erregung katapultierte nach oben. Dann kniete Fiona sich nieder und öffnete seinen Gürtel. Wie im Rausch erlebte Andreas, wie sie seine Hose öffnete, nach unten zog, seine Unterhose nach unten schob und sein halb steifes Glied ergriff. „Hallo mein Freund", hauchte sie sein Glied an. „Erinnerst Du Dich an mich? Wir werden die

nächste Zeit viel Spaß miteinander haben." Mit diesen
Worten stülpte sie ihre Lippen über seinen Schwanz

Klara, Nadja, ich

Sicher, inzwischen bin ich alt genug, um im Sex ziemlich viel erlebt zu haben. Wenn ich mich dann und wann an dieses oder jenes Erlebnis erinnere, schweifen die Gedanken sofort und unaufhaltsam zu meinem Erlebnis mit Klara und Nadja " das werde ich nie vergessen. Eigentlich ging ich mit Klara zusammen zur Schule. Wir kannten uns damals kaum, begegneten uns außerhalb der Schule praktisch nie. Nach dem Abi verloren wir uns aus den Augen, wie das ebenso ist. Sechs Jahre später traf ich sie dann zufällig im Leipziger Bahnhof wieder. Ich erinnere mich noch an meine schlechte Laune, weil ich ohne eigenes Verschulden meinen Anschlusszug verpasst hatte und infolgedessen satte 4 Stunden zu warten hatte. Ich ging mit meiner miesen Stimmung in einen Supermarkt und da traf ich sie. Ich hatte sie gar nicht erkannt. Sie mich aber sofort. Entsprechend irritiert sah ich sie an, als sie meinen Namen rief. Ich hatte mich kaum verändert, war an der Uni hängen geblieben und noch immer voller Ideale. Heute muss ich sagen: ich war ein Freak. Sie hatte sich wahnsinnig verändert. Sie war eine klassische Geschäftsfrau, aber sehr sexy gekleidet. Edle Kleidung, eine dunkle Bluse, einen grauen, kurzen Rock, knielange schwarze Lederstiefel. Auch das Haar trug sie anders. Sie hatte helles, blond gefärbtes, sehr kurzes Haar. So kam ihr eigentlich verboten hübsches Gesicht und ihr wundervoller Nacken viel mehr zur Geltung als früher, als sie noch lange Haare hatte. Auch sonst sah sie einfach umwerfend aus: Unter der Bluse, deren oberste Knöpfe offen waren, zeichneten sich normale bis große, aber keine üppigen Brüste ab, sie hatte einen heißen Po und ewig lange Beine, obwohl sie

eigentlich nicht groß war, 1,70 vielleicht. Eigentlich konnte ich sie gar nicht erkennen. Sie hatte sich verändert. "Klara", sagte sie. "Klara?" sagte ich, "aber natürlich Klara. Meine Güte, ich hab dich nicht erkannt!" Was hätte ich sonst sagen sollen, es war ohnehin offensichtlich. Sie lächelte mich an. Damals dachte ich, es sei ein verlegenes Lächeln gewesen. Jetzt glaube ich eher, es war ein überlegenes Lächeln, denn was ich sagte, war vielleicht genau das, was sie hören wollte: Sie war eine andere, nicht wieder zu erkennen. Wie hatte ich diese Frau nur jemals ignorieren können? Ich lud sie auf eine Tasse Kaffee ein, sie nahm an und so wurde die peinliche Situation beseitigt. Wir erzählten uns dies und das. Schließlich kamen wir auf mein Pech mit dem Zug zu sprechen und sie bot an, ich könne bei ihr übernachten und lieber den morgigen Zug nehmen. Da war ich völlig perplex; so gut kannten wir uns wirklich nicht. Sie schien zu ahnen, was ich dachte und sagte lächelnd, es sei kein Problem, sie wohne immer noch in einer WG, eine Mitbewohnerin befinde sich für längere Zeit im Ausland und es sei überhaupt kein Problem, wenn ich in ihrem Zimmer schliefe ... Die andere Mitbewohnerin hieß Nadja. Nadja war wohl etwas jünger als Klara, hatte lange braune Haare und eine etwas sportlichere, aber trotzdem nicht unweibliche Figur. Sie war nicht auf Besuch gefasst und trug nur eine altes T-Shirt und eine Trainingshose. Ihr Blick mit den dunklen, braunen Augen war dennoch für jedermann fesselnd. Das hatte was! Wir saßen bis spät in die Nacht in der Küche, tranken Sekt, redeten, verstanden uns prächtig. Irgendwann fragte ich Klara, zugegeben etwas holprig, ob sie denn keine Beziehung hätte. Sie sagte, abgesehen davon, dass diese WG eine ziemlich offene Beziehung sei, eigentlich nicht.

Und als ich sie fragte, wie sie das meinte, beugte sie sich zu Nadja über den Tisch und gab ihr einen ausgiebigen Zungenkuss. Danach sah sie mir provokant in die Augen: Das meine ich. Ich setzte an, etwas zu erwidern, brachte aber nur unverständliches Gemurmel hervor, wahrscheinlich, weil ich mich wegen meines gewaltigen Ständers nicht konzentrieren konnte. Wie zwei Frauen sich so innig küssen, bekommt man ja nicht alle Tage zu Gesicht. "Möchtest du auch einen?", fragte mich Klara. Jetzt wusste ich mit einem Mal, was los war. Klara wollte MICH. Ich nickte, ahnend, dass ich etwas verdammt Geiles erleben würde. Klara beugte sich zu mir herunter, doch kurz bevor sie meine Lippen mit ihren berührte, zog sie sich zurück. Nadja war inzwischen aufgestanden und küsste Klara erneut. Klara zog Nadja das T-Shirt aus und begann, Nadjas Titten zu streicheln, dann glitt sie rasch tiefer und streifte mit einer brüsken Bewegung Nadjas Trainingshose ab; darunter war sie nackt. Ihre Muschi war glatt rasiert, diesen Anblick sehe ich immer noch deutlich vor mir, wenn ich mich heute zurückerinnere. Ganz langsam und zärtlich, fast in Zeitlupe leckte Klara genüsslich Nadjas feuchte Fotze. Nadja konnte kaum still stehen und musste sich am Tisch abstützen. Bevor Nadja einen Höhepunkt haben konnte, ließ Klara von ihr ab und näherte sich langsam meinen Lippen. Nun vollendete sie ihren Kuss, und vom Küssen verstand sie etwas. Sie schmeckte leicht nach Nadjas Fotze. Jetzt war es um mich geschehen. Ich kam Klara etwas entgegen und stand langsam von meinem Stuhl auf. Mein Schwanz war inzwischen so steif, dass man es deutlich durch die Hose sehen konnte. Klara zog ihre Bluse aus; Nadja hatte von hinten den Reißverschluss an Klaras Rock geöffnet, so dass dieser nun ebenfalls zu Boden fiel. Klara sah nun

wahnsinnig scharf aus. Sie trug einen knappen schwarzen Spitzen-BH, der ihre wunderschönen Titten perfekt betonte und gerade mal so ihre Brustwarzen noch bedeckte, dazu hatte sie den passenden, ebenfalls sehr textilarmen String an und trug dazu schwarze, halterlose, mit Spitze besetzte Strümpfe, und ihre Beine steckten immer noch in den schwarzen Lederstiefeln. Nachdem Klara bereits von außen über meine Beule gestrichen hatte, machte sie nun meine Hose auf. Mein Ständer schnellte hervor und Klara begann sofort, ihn zu blasen, dass mir schwindlig wurde. Nadja zog mir von hinten die Hose und Unterhose herunter und küsste meine Pobacken. Sie biss sanft hinein und begann sie mit saugenden Küssen zu bedecken. Ich wurde immer geiler, dann näherte sie sich mit ihrer Zunge meinem Po Loch, leckte immer wieder sanft darüber und stieß schließlich kräftig mit ihrer Zunge hinein, während sie mit ihren Händen meine Arschbacken auseinander zog. Ich konnte mich kaum noch beherrschen. Klara ließ nicht von mir ab und blies immer heftiger. Zusätzlich wichste sie meinen Schwanz mit ihrer Hand. Ich stöhnte laut auf, um ihr ein Zeichen zu geben, dass ich gleich kommen würde, aber es war genau das, was sie wollte, denn sie erhöhte noch mal den Rhythmus. Dann hatte ich einen Wahnsinnsorgasmus und spritzte eine gewaltige Ladung Sperma in Klaras Mund, in den sie alles bis zum letzten Tropfen aufnahm. Erschöpft stützte ich mich auf den Tisch. Klara war aufgestanden. Nadja trat an sie heran und sie gaben sich einen ewig langen Zungenkuss. Vereinzelt trat zwischen ihren Lippen ein Tropfen meines Spermas hervor, lief langsam am Kinn herab bis zum Hals, wo er sich aufzulösen schien. Ich kam wieder zu Atem. Die Mädchen mussten kichern, als sie mich so da

stehen sahen. Klara lächelte mich viel sagend an. "Komm mein Kleiner, es gibt noch einiges zu tun." Damit zogen sie mich aus der Küche, und ich hatte Mühe hinterher zu kommen, weil ich immer noch meine Hose um die Knöchel hatte. Wir gingen schräg über den Flur in ein Zimmer mit einem großen quadratischen Bett, das schwarz bezogen war. Ich glaube, es war Klaras Zimmer. Sie schubste mich aufs Bett und zog mir endlich Hose und Schuhe aus. Ich rutschte nach oben und saß am Kopfende. "Ruh dich noch ein bisschen aus.", sagte Klara. Sie stand am Fußende des Bettes und zog sich langsam BH und String aus, Strümpfe und Stiefel ließ sie an. Auch ihre Fotze war rasiert, allerdings hatte sie in der Mitte noch einen schmalen Streifen stehen lassen. Der Anblick war so geil, dass sich schon wieder die Lebensgeister in mir regten. Nadja trat von hinten an Klara heran und knetete ihre Titten. Ich sah, wie sie langsam an ihr herabglitt. Dabei beugte sich Klara nach vorn und sah mir direkt in die Augen. In dieser Stellung kamen ihre herrlichen Titten wunderbar zur Geltung. Nadja leckte Klara nun von hinten und diese schloss immer wieder vor Lust die Augen. "Leck mein Arschloch, bitte?", ordnete Klara an, und mit lauten Schmatz Lauten leistete Nadja Folge. Es dauerte nicht lange und Klara bekam einen Orgasmus. Sie stöhnte laut auf, und ihre Hände zerrten am Bettlaken. Ich rutschte etwas nach unten, damit Klara meinen Schwanz blasen konnte. Langsam und verführerisch umkreiste sie ihn erst mit ihrer Zunge und umschloss dann meine Eichel mit ihren Lippen. Man Schwanz war wieder knüppelhart. Ich bemerkte, wie Nadja etwas unter dem Bett hervorkramte. Ich ahnte bereits, dass es sich um ein Spielzeug handeln musste. Dann machte sie sich wieder an Klara zu

schaffen, aber mir war die Sicht verdeckt, außerdem verlangte Klaras Blowjob viel zu viel Aufmerksamkeit. Dann zuckte Klara kurz auf und flüsterte: "Oh ja Baby, steck ihn mir rein." Aha, ein Dildo. Sofort begann Nadja, Klara hart mit dem Dildo zu ficken, und Klara erwiderte das mit einem willig kreisenden Becken. Sie stöhnte laut auf und lutschte immer wieder an meinem Schwanz, den sie mit einer Hand am Schaft fest umschlossen hielt. Nadja unterbrach nach einer Weile ihr Spiel, kam um das Bett herum, schob mich bei Seite und gab mir zu verstehen, dass sie sich nun von Klara verwöhnen lassen wollte. Sie nahm meinen Platz ein ... und ich ihren. Während Nadja sich nun von Klara lecken ließ, konnte ich Klaras Arsch betrachten, den sie mir erwartungsvoll entgegenreckte. Was bis zum Anschlag in ihrer Fotze steckte, war jedoch kein Dildo, sondern ein Analzapfen aus schwarzem Latexmaterial. "Na, der steckt aber im falschen Loch," sagte ich scherzhaft, während ich ihn sanft hin und her schob. "Dann steck ihn ins Richtige," stöhnte Klara zurück. Sofort schritt ich zur Tat und zog den Analzapfen sanft aus ihrer Fotze. Ich leckte erst ein paar Mal sehr langsam über ihre Fotze bis zu ihrem Hintereingang. Sie schmeckte wundervoll. Dann bearbeitete ich mit flinker Zunge ihr Arschloch, bis ich schließlich soweit ich konnte hineinstieß. Als ich den ersten Finger zu Hilfe nehmen wollte, bemerkte ich sofort, dass Klaras Arschloch vor Geilheit schon weit offen stand. Ich blickte kurz auf und auch Klara sah kurz nach hinten. Ihre Augen verrieten mir, dass sie es jetzt wollte. Als sie sich wieder umdrehte konnte ich für den Bruchteil einer Sekunde sehen, dass sie ihren Zeigefinger in Nadjas Arschloch geschoben hatte, während sie ihre glatt rasierte Fotze leckte. Nun wurde auch ich

wahnsinnig geil. Ich hatte Mühe mich zu konzentrieren. Mit zitternder Hand setzte ich den Analzapfen an Klaras Hintertürchen an und schob ihn langsam und gleichmäßig unter Klaras lautem Stöhnen hinein. Viel Kraft brauchte ich nicht. Ich spielte noch ein wenig an dem Zapfen herum, dann stand ich auf und setzte meinen harten Schwanz an Klaras Fotze an. Ich fickte sie von hinten, während ich immer wieder mit meiner Hand kräftig auf den Analzapfen drückte. Klara schrie fast vor Lust und hatte auch bald einen heftigen Orgasmus. Ihr ganzer Körper zitterte, kurz danach hatte auch Nadja ihren Höhepunkt, und auch ich hätte nicht mehr allzu lange gebraucht, doch Klara entzog sich mir und grinste mich schelmisch an. „Noch nicht," sagte sie. Sanft drehte sie die erschöpfte Nadja auf den Bauch und hob sie an. Auch Nadja hatte einen herrlichen Hintern, wie ich erst jetzt bemerkte. Klara steckte erneut ihren Zeigefinger in Nadjas Arschloch und schob ihn schnell auf und ab. Dann hielt sie inne, nahm den Mittelfinger hinzu und fickte Nadja mit zwei Fingern wild in den Arsch, während sie mich provokant ansah und meine Reaktion abwartete. Ich stand noch immer am Ende des Bettes und genoss den Anblick, wusste auch wie paralysiert nicht, was ich sonst tun sollte. Klara unterbrach ihr Spiel, kam auf mich zu und steckte mir die beiden Finger in den Mund, die gerade noch in Nadjas Arsch waren. „Schmeckt das?" flüsterte sie mir ins Ohr. Ich gab keine Antwort, aber ich genoss es. „Ich will", flüstere Klara weiter, „dass du sie in den Arsch fickst." Sie packte mich an den Eiern und zog mich aufs Bett. Ich war inzwischen geil wie ein wilder Stier und drang sofort in Nadjas Arsch ein, was diese mit einem lauten Stöhnen begrüßte. Ich war so geil, dass ich sie fast brutal in den Arsch

fickte. Nadja bäumte sich auf und ich wäre zu gerne gekommen, aber Klara riss mich an beiden Schultern zurück und warf mich auf den Rücken. Klara legte sich in der 69er-Stellung auf mich und leckte sanft den Schaft meines Schwanzes, während Nadja mir zaghaft die Eier massierte. Ich musste tief durchatmen. Nadja begann, an meinem Po loch herumzuspielen. Sie leckte ein wenig darüber, dann schob sie mir einen Finger in den Arsch. Klara griff ohne ihre Position zu ändern nach hinten und zog langsam den Plug aus ihrem Po. Ich konnte alles ganz genau beobachten und bekam große Lust, jetzt Klara in ihren Arsch zu ficken. Aber die beiden hatten noch etwas anderes mit mir vor. Nadja zog ihren Finger aus meinem Hintern und Klara setzte den Analzapfen an meinem Hintertürchen an. Ich zuckte kurz, vermutlich vor Schreck. „Entspann dich", hörte ich Klaras weiche Stimme. Ich schloss die Augen und versuchte ruhig zu atmen. Dann zog ich etwas die Beine an und schob Klara meinen Arsch entgegen. Unter sanftem, gleichmäßigen Druck und meinem lautem Stöhnen schoben mir die Mädchen den Analzapfen bis zum Anschlag in den Arsch. Klara blies nun heftig meinen Schwanz. Dann setzte sie sich mit dem Rücken zu mir gewandt auf und ließ meinen Schwanz in ihr Po loch gleiten. Erst bewegte sie sich gar nicht, sondern ließ sich von Nadja die Fotze lecken, bis sie kam. Ich wurde immer unruhiger, doch schließlich begann sie mit erst langsamen, dann mit immer schneller werdenden Bewegungen meinen Schwanz mit ihrem Arschloch zu massieren, bis ich einen wirklich unbeschreiblichen Orgasmus hatte und eine riesige Ladung Sperma in Klaras Darm spritzte. Ich zitterte am ganzen Körper und spürte, wie mein Schließmuskel um den Analplug wild pulsierte. Bevor

wir später allesamt erschöpft einschliefen, verlor ich mich auf dem Bett liegend mit Nadja und Klara an meiner Seite noch in Gedanken. Ich glaube, ich hatte lange ein zufriedenes Lächeln im Gesicht

Russisches Roulette

Stefan und ich waren jetzt mittlerweile 6 Jahre verheiratet, zwar hatten damals alle gesagt das es ein Fehler wäre so früh zu heiraten, immerhin war Stefan damals gerade mal 20 Lenze und ich erst 18, aber unsere Ehe hat sich phantastisch entwickelt, wir beide sind immer noch ineinander verliebt und sexuell stimmt auch alles. Ich bin mittlerweile Geschäftsführerin in einer bekannten Marktkette und Stefan ist Handlungsbevollmächtigter in einer Spedition. Wir hatten eine schöne Wohnung, jeder sein Auto, finanziell ging es uns wirklich gut. Das einzige was uns fehlte war ein Kind das wir beide uns schon so lange wünschten. Wir probierten es seit Jahren, nur hatten wir leider keinen Erfolg. Vielleicht lag es am Stress und wir brauchen endlich mal wieder einen langen gemeinsamen Urlaub redeten wir uns immer wieder ein. Alles war makellos, bis zu diesem einen Morgen, Stefan war schon zur Arbeit, ich hatte eine böse Erkältung erwischt und war für einige Tage krankgeschrieben, als es an der Haustüre klingelte. Ich wälzte mich von der Couch, ging zur Türe und öffnete. An der Tür stand eine ältere Frau und sprach mich an „Guten Tag, mein Name ist Gerdes, Jugendamt, ich hätte gerne mal Herrn Stefan Sandmann gesprochen" „Mein Mann ist arbeiten, worum geht es denn?" „Sie sind die Ehefrau?" „Ja" „Könnten Sie Ihrem Mann bitte ausrichten, er möge sich bei mir melden? Hier ist meine Visitenkarte" „Ja sicher kann ich das, aber worum geht es bitte?" „Es tut mir leid, das darf ich Ihnen nicht mitteilen!" Ich nahm die Visitenkarte, schloss die Haustüre und rief Stefan an „Hallo Schatz, hier war eine Frau vom Jugendamt, die wollte Dich sprechen, weißt Du

worum es geht?" „Keine Ahnung, wüsste nicht was die von mir wollen" Als Stefan abends nach Hause kam redeten wir über die Sache „Ich habe wirklich keine Ahnung was die von mir wollen, glaube mir bitte Schatz" „Ja gut, ok, Du sollst Dich halt melden, geh einfach mal hin, dann wirst Du schon erfahren worum es geht" Am nächsten Morgen nahm Stefan sich telefonisch einen Tag frei und fuhr zum Jugendamt. Als er wiederkam wirkte er seltsam bedrückt, ich wollte wissen was los ist, er schottete sich aber ab, ging mehr als früh ins Bett und nahm sich am nächsten Morgen noch einen Tag frei. Irgendwie ziemlich seltsam, so hatte ich ihn noch nie erlebt. Nachmittags um 14 Uhr hörte ich wie sich die Wohnungstüre öffnete, ich lag auf dem Sofa und guckte Fernsehen, Stefan kam ins Wohnzimmer und hatte so einen tragbaren Baby Sitz fürs Auto auf dem Arm. „Schatz, wir müssen reden" sagte er leise Er stellte den Baby Sitz auf den Boden, setzte sich zu mir auf Sofa, sah mich an und ich konnte erkennen dass er Tränen in den Augen hatte. „Was ist los, und was ist das?" wollte ich wissen „Das weshalb wir reden müssen" In diesem Moment, hörte ich ein leises Geräusch aus dem Baby Sitz, ich sprang auf, ging dorthin und erkannte das ein circa 1jähriges Kind in dem Baby Sitz lag und vor sich hin brabbelte. „Was oder besser Wer ist das?" „Sandra, das ist meine Tochter Jessica!!" Ich war fassungslos, mein Göttergatte eröffnete mir soeben das er eine 1jährige Tochter hatte, und das wohl mehr als offensichtlich mit einer anderen Frau. Ich setzte mich einfach auf den Boden, stehen hätte ich nicht mehr können, „Er" hat ein Kind? Und das nicht mit mir? Wo wir uns doch schon so lange eins wünschen? Und dann kam es mir, das Kind ist 1 Jahr alt, wir sind 6 Jahre

verheiratet!! Ich drehte mich zu ihm „Du Drecksau, Du Bastard, Du verdammtes Schwein, was hast Du getan?" Ich wollte grade auf ihn losgehen als das Baby anfing zu weinen. Offensichtlich hatte ich etwas zu laut meinem Unmut kundgetan. Ich bin auch nur eine Frau; und ein weinendes Baby? Nein, da meldete sich mein Mutterinstinkt, ich ging zu dem Kind, nahm es aus dem Sitz, legte es in meine Armbeuge und versuchte das Kind zu beruhigen. Vergaß aber nicht meinen Mann mit einem Seitenblick der alles andere als liebevoll war zu sagen „Wir beide sprechen uns wenn das Baby schläft" Eine Zeitlang später schlummerte es wieder in meinen Armen, ich legte es zurück in den Baby Sitz und wandte mich wieder meinem Mann zu „So Mister „wir probieren es seit Jahren, ich schaffe es nicht ein Baby zu zeugen", erkläre mir das bitte" Er fragte mich ob ich mich daran erinnern könnte, dass er vor circa zweieinhalb Jahren einen Kuraufenthalt hatte. Ich bejahte. Stefan hatte damals nach einem Sportunfall Probleme mit der Wirbelsäule und war für 4 Wochen in einer Klinik im Bayerischen Wald. Nun ja, er hätte in der Kur ein Mädchen kennen gelernt, sie war sein Kurschatten und auch nachts hätte sie seinen „Schatten" gespielt. Er wusste bis gestern nichts davon, die Mutter ist bei einem Autounfall gestorben, hatte keine Familie und als Vater hätte sie ihn benannt. Beim Jugendamt musste er eine Blutprobe abgeben und der DNA-Test hätte ergeben, dass er der Vater des Kindes wäre. In dem Moment brach in mir eine Welt zusammen, mir schossen Tränen in die Augen, ich ließ meinen Gefühlen freien Lauf. Als Stefan mich in den Arm nehmen wollte, stieß ich ihn grob zurück und sagte nur „Das wirst Du noch bereuen" Die nächsten beiden Wochen waren grausam und schön

zugleich. Grausam weil ich Stefan mit dem Arsch nicht mehr anguckte, (ich war so stinksauer auf ihn. Aber dazu später mehr), schön weil die kleine Jessica immer mehr zu meinem Lebensinhalt wurde. Ich kündigte meinen Job, nahm mir die Tage bis zum Monatsende meinen Resturlaub und verwandelte mich immer mehr in eine Mutter. Ich nahm Jessica überall mit hin, ins Kaufhaus, wir gingen in einen Freizeitpark, ins Schwimmbad, wir machten lange Waldspaziergänge, einmal war ich sogar an einem besonders heißen Tag mit ihr in einer Kneipe um etwas zu trinken (nach Hause gefahren hat uns ein netter Motorradfahrer mit einem Beiwagen) und in einem Café hatte ich eine nette Unterhaltung mit einem allein erziehenden Vater der einen 2 jährigen Sohn hatte. Abends erzählte ich Stefan immer mal kurz davon was „seine beiden Frauen" so getrieben haben. Dann kam das nächste Wochenende. Ich bat meine beste Freundin auf die Kleine aufzupassen, sie hatte kein Problem damit und sagte spontan zu. Da sie selber auch 2 Kinder hatte (allerdings schon etwas älter) brauchte ich mir auch um Jessica keine Sorgen zu machen. Als Stefan abends nach Hause kam, nahm ich in an der Türe in Empfang, schob ihn ins Wohnzimmer, setzte ihn aufs Sofa und sagte „So mein Freund, ich hoffe Du hast nicht vergessen was ich Dir vor einigen Wochen mal angedroht habe, nämlich das Du es bereuen wirst das Du mich betrogen hast" „Nein, hab ich nicht" stammelte er „Gut, dann wirst und kannst Du mir auch nicht böse sein wenn ich Dir nun erkläre was nun kommt" Er schaute mich ziemlich bedröppelt an.... „Verstehe ich jetzt nicht, was meinst Du?" „Nun, Du hast es in den letzten Jahren nicht geschafft mir ein Kind zu machen, einer anderen schon... aber das werden wir jetzt ändern!" Seine Augen strahlten absolute

Unwissenheit aus, er ahnte wohl wirklich nicht was ich vorhatte. „Zieh Dich bitte aus" sagte ich ihm...er tat wie ihm geheißen und nahm wiederum auf dem Sofa Platz. „Setz Dich bitte in den Sessel" sagte ich, er tat es Ich ging zur Schlafzimmertür, öffnete diese und heraus traten sechs nackte Männer. „Darf ich Dir vorstellen" kam von mir. Ich begann links „eins möchte ich von Anfang an klar stellen, ihre Namen sind mir nicht bekannt und interessieren mich auch nicht." „Also, Ein Verkäufer aus einem Kaufhaus, ein Typ aus dem Freizeitpark den ich dort kennen gelernt habe, ein 19jähriger Jüngling aus dem Schwimmbad, ein sehr netter Mann der mir bei einem unserer Waldspaziergänge mit Jessica aufgefallen ist, ein wirklich netter Biker und eine Bekanntschaft aus einem Café" „Um zum wesentlichen zu kommen, ich habe heute meinen Eisprung, bin also empfänglich wie die Hölle bei einer armen Seele und wir spielen heute russisches Roulette. Das heißt, alle diese 6 Typen ficken mich ohne Kondom und besamen mich, Du darfst natürlich auch mitspielen, ich will ja fair sein. Und zu Deiner und meiner weiteren Beruhigung, alle 6 haben einen Aids-Test machen lassen und sind alle HIV negativ" „Das Spiel läuft folgendermaßen ab, Du bist der erste der mich besamen darf, dann kommt der erste von Ihnen, dann wieder Du, dann der zweite von ihnen und so weiter. Die Jungs die abgespritzt haben, ziehen sich wieder an und werden die Wohnung verlassen" Stefan guckte mich mit großen Augen an, so was hatte er wohl eher nicht erwartet, er war der letzte der mich mit einem anderen geteilt hätte; aber nun würde er wohl nicht anders können. Ich fuhr weiter fort „Du bist so lange immer als nächster am Zug wie Du kannst, bist Du nicht mehr in der Lage abzuspritzen, werden die Jungs hier

darum kämpfen mich zu schwängern. Dann bist Du das selber schuld!!" Ich sah wie er schwer schlucken musste. Ich entledigte mich meiner Klamotten, kniete mich vor das Sofa, ließ die Jungs den Tisch wegschieben, begann mir mein patschnasses Teilrasiertes Fötzchen zu reiben und forderte die Typen auf sich in einer Reihe vor mir hinzustellen und ihre Schwänze zu wichsen. Sie stellten sich so hin, dass ich jederzeit Stefan durch leichtes Kopfdrehen im Blick hatte. Ich nahm den ersten in die Hand, drehte meinen Kopf zu Stefan und sagte „Da dir diese Situation unbekannt ist, hast Du 4 Minuten Zeit Dir Deinen Schwanz hart zu wichsen, schaffst Du das nicht in der Zeit, gilt das als Dein erster Schuss und ein anderer ist dran." Ich startete unserer Eieruhr aus der Küche und fing an die Schwänze nach und nach zu blasen. Ich sah wie er zitterte, aber er nahm seinen Schwanz in die Hand und fing an wie wild daran zu reiben. Offensichtlich war das alles zu viel für ihn... (Zugegeben, ich hatte es da einfacher, vor mir standen 6 nackte Männer, die ihre Kolben bearbeiteten oder von mir geblasen wurden und da waren mehrere dabei die mehr als gut bestückt waren, so dass mir die Pussi bald überlief. Und die Tatsache, dass seiner der einzige Schwanz war dem keine Lippenbehandlung zuteilwurde war sicherlich auch nicht sehr hilfreich für ihn) ...kurz und gut, er schaffte es nicht in den vorgegebenen 4 Minuten einen Steifen zu bekommen. Die Jungs um mich herum grölten „Looser, Looser, Hey wer ist der erste!" Ich konnte in seinem Gesicht die Enttäuschung und auch die Erniedrigung ablesen, nur...verloren ist verloren Ich legte mich auf die Couch, und bot dem ersten die Missionarsstellung an, der Verkäufer kam auf mich zu, setzte seinen Schwanz an meine heiße Grotte an, stieß zu und bohrte seinen

Schwengel mit einem Ruck bis zum Anschlag in mich. Er hatte einen schönen Schwanz, nicht zu lang, dafür schön dick, er begann mich mit tiefen, langsamen Stößen zu vögeln. Die 5 anderen standen vor der Couch, wichsten weiter ihre Schwänze und schauten mich mit geilen Blicken an „Wer will von Euch der nächste sein, komm her und lass mich Deinen Prügel blasen, er soll doch schön hart sein" Mister Freizeitpark kam zu mir, kniete sich neben meinem Kopf, drückte mir seinen Schwanz auf die Lippen, ich öffnete diese und ließ seine Mannespracht tief in meinem Rachen verschwinden und begann mit einem Fellatio-Feuerwerk, was meinen gegenwärtigen Ficker wohl auch geiler werden ließ, denn nun hämmerte er fast auf mich ein. Ich feuerte ihn an „Ja, mach schon, fick mich, bums mich schön durch, und dann spritz alles in mich" Mehr brauchte es nicht, da war es um ihn geschehen, er schoss sein Sperma mit einem lauten Stöhnen tief in meinen Bauch. Schade, ich war kurz davor zu kommen, spürte schon das ziehen in meinem Bauch, das einen Orgasmus ankündigte. Ich schaute zu Stefan, immerhin war er jetzt dran, er wichste aber nur weiter an seinem kleinen Mann herum und versuchte ihn hoch zu bekommen. Ich erbarmte mich seiner, war es doch eigentlich unfair, dass ich allen anderen eine Sonderbehandlung gewährte. Ich winkte ihn heran, und gab ihm nun auch einen Blowjob der dafür sorgen sollte, dass er bald zu seinem Recht kam. Der nächste war also dran. Der Typ aus dem Freizeitpark den ich bis eben noch geblasen hatte. Er hatte sich wohl mittlerweile überreizt, denn kurz nachdem er ihn rein gesteckt hatte, kam er auch schon. „Was für ein Looser" dachte ich mir noch als sich der 19jährige Typ nach vorne drängelte „Ich bin jetzt dran" meinte er nur, er

hatte gesehen das Stefans Schwanz trotz meiner Blaskünste noch nicht soweit war...er schob mir seinen Schwanz in die Muschi und begann mich durchzuficken; doch bevor ich seinen Schwengel ausgiebig erleben durfte, drängte sich jemand anderes dazwischen. Ich hatte Stefans Prügel endlich steif bekommen und der Junge machte auch brav Platz. Stefan steckte sein Rohr in meine mittlerweile 2fach von Fremdsperma gefüllte Möse und meinte „leckt mich ihr Wichser, das ist meine Frau, und das wird mein Baby" Er war total überdreht, die ganze Situation schien ihm sehr zuzusetzen, er starrte mich mit leeren Augen an und „knallte" mich im wahrsten Sinne des Wortes durch, tiefe harte Stöße musste meine arme Pussi hinnehmen und nach etwa 2 Minuten kam er mit einem lauten Gestöhne und spritzte seinen Saft in meinen Geburtskanal. Dann rollte er sich von mir und setzte sich wieder in den Sessel. Nun war wieder der Junge dran. Er war trotz seines Alters ein Künstler, er kniete sich vor mich, begann meinen Kitzler zu lecken; aber nur diesen, er vermied es in die Nähe vom Sperma der anderen Männer zu kommen, machte mich aber so was von geil, das ich unter seiner Zunge einen klitoralen Orgasmus erlebte, denn Stefan in all den Jahren nicht hinbekommen hat . Ich erlebte unter seiner Zunge solche Wonnen, dass ich ihm zujubelte „Fick mich, bitte fick mich mit Deiner Zunge, bitte drück mir gleich Deinen Stempel rein und mach's mir" Das tat er dann auch, er fickte mich bestimmt 10minuten lang, so hart das meine Fotze fast glühte und hallo, ich musste an diesem Tag Madonna Recht geben, Jungs in dem Alter wissen zwar nicht was sie tun, aber sie tun es verdammt gut , ich hatte in der Zwischenzeit rechts und links von meinem Kopf einen der Typen sitzen die noch nicht

abgespritzt hatten und blies wie wild abwechselnd an ihren Schwänzen als ich unter den harten Stößen des Teenagers zu einem gewaltigen Orgasmus kam, ich entließ die beiden Prügel meiner Mundbehandlung, bäumte mich auf, legte meine Hände um den Nacken des Jungen, zog mich zu ihm rauf, sah ihm mit vor Geilheit glänzenden Augen an und hörte mich Schreien „Ohh hör nicht auf, ich koooome, mach's mir, mach's mir jetzt endlich, mach mir ein Baby, spritz mir jetzt endlich ein Kind in den Bauch, jaaa jetzt" Das war wohl zu viel für ihn, er konnte es nicht länger halten und schoss in einem lauten Aufschrei Kaskaden von fruchtbarem Sperma in meinen Bauch. Das war jetzt also die vierte Ladung in meiner Muschi. Als ich mich etwas beruhigt hatte, blickte ich zu Stefan er saß auf dem Boden, rubbelte an seinem Schwanz und versuchte ihn erneut steif zu bekommen. Die drei Minuten nach dem letzten Abspritzen waren rum und die Jungs verhöhnten meinen Mann erneut, ich konnte sehen wie seine gerade wachsende Männlichkeit unter ihrem Hohn erneut verstarb. Eigentlich tat er mir leid. Nun waren mein Waldspaziergang und der Biker dran, beide wollten mich gleichzeitig. „Nun mal langsam Jungs, ich bin doch keine läufige Hündin, kommt erst mal her und lasst Euch die göttlichen Schwänze lecken" Ich nahm also die beiden geilen Ständer in den Mund, saugte mal an einem, dann am anderen, ließ meine Zunge auf ihren Eicheln tanzen, nahm sie immer einmal wieder tief in den Rachen und in der Zwischenzeit schaute ich hin und wieder mal nach meinem Mann, er saß aber nur wie ein Häufchen Elend auf dem Fußboden und begann wieder seinen Schwanz trotz der für ihn sicher verletzenden Situation hoch zu bekommen. Als ich sagte „fickt mich jetzt ihr geilen

Stecher, vielleicht schafft ihr es ja mir einen Braten in die Röhre zu schieben, wenn das der Trottel von Ehemann schon nicht hinbekommt" konnte ich mitbekommen, wie ihm das, was er mit mehr als mühsamer Handarbeit wieder zum Leben erweckt hatte unter den Worten die ich von mir gab wieder zusammenfiel. Ich war in diesem Moment nur noch geil, wollte nur noch gefickt werden. Sicher würde mir einiges von dem was ich hier von mir gegeben habe nachher leidtun, aber im Moment war ich nur noch rattig, wollte nur ihre Schwänze und ihr Sperma in mir spüren, Stefans Seelenleben war mir in diesem Augenblick egal. Ich dachte wirklich nur noch an eins FICKEN!!! Versprochen ist versprochen, also konnte und wollte ich den beiden Jungs nicht verwehren in mir abzuspritzen. Sie wollten mich gleichzeitig, also bekamen sie mich gleichzeitig, war es doch für mich die Gelegenheit einmal ein Sandwich auszuprobieren. Analsex hatte ich mit Stefan schon des Öfteren aber mehr als zusätzlich meine Muschi zu reiben kam dabei nicht in Frage. Ich wies den einen an sich auf den Boden zu legen und pflanzte meine Fotze auf seinen harten Speer. Tief glitt er in meine Möse hinein. Ich begann langsam auf ihm zu reiten und sagte dem anderen, dass im Schlafzimmer in meinem Nachttischschrank Gleitgel wäre. Er ging schnurstracks dorthin und kam eine Minute später mit dem Gel zurück, befeuchtete meinen Anus und seinen Schwanz ausgiebig damit, ging hinter mit in die Knie und schob langsam aber stetig seinen Schwanz in meinen Arsch. Als er bis zum Anschlag verschwunden war, fingen die beiden an mich mit rhythmischen Stößen zu ficken. War das ein geiles Gefühl einen Schwanz in der Fotze und einen im Arsch zu haben. Der untere massierte meine Titten und lutschte abwechselnd an

meinen steifen Nippeln, der andere klatschte mir immer mal wieder mit einer Hand auf den Arsch und meinte „Ja Du geile Stute, wir machen es Dir jetzt, du sollst Dein Kind haben, erst wirst Du anständig durchgefickt und dann sorgen wir dafür das Du bald einen dicken Bauch bekommst" Diese Worte und die beiden Schwänze in mir ließen mich die Welt um mich herum vergessen, ich genoss nur noch, ließ mich ficken und ich ließ mich auf einen irrsinnigen, nie erlebten Orgasmus zu treiben. Als ich wieder einigermaßen klar denken konnte wippten plötzlich 2 Schwänze vor meinem Gesicht. Meine Bekanntschaft aus dem Cafe und sogar Stefan hatten sich vor mir aufgebaut und streckten mir ihre Luststangen entgegen. Die Gelegenheit nun wirklich zu einer Dreilochstute zu werden konnte ich mir nicht entgehen lassen und begann ihre beiden Rohre abwechselnd zu blasen. Die Cafebekanntschaft hochzukriegen war kein großes Problem, mit Stefans Schwanz hatte ich da etwas mehr Mühe. Aber mit einem gekonnten Einsatz von Zunge und Lippen hatte ich das auch endlich geschafft. Dann merkte ich wie meine beiden Ficker immer lauter keuchten, sie waren kurz davor abzuspritzen. Da ich unbedingt den unter mir liegenden Stecher zuerst kommen lassen wollte, stoppte ich die Doppelblasaktion und reizte ihn mit meinen Fingern an seinen Brustwarzen, legte meinen Kopf neben seinen und flüsterte ihm ins Ohr „Komm spritz ab, schieß alles in mich, ich will jetzt ein Kind von Dir" Das reichte offensichtlich, er bäumte sich auf und verströmte seinen Saft in meine Muschi. Nun war auch der Typ in meinem Arsch soweit, ich rief ihm zu er solle ihn rausziehen, dann drückte ich meinen Oberkörper nach vorne auf die Brust meines untenliegenden Stechers, hob mein Becken

und präsentierte dem Typ hinter mir meine offene Möse. Ich wollte ja nicht das er seinen kostbaren Saft in meinen Arsch verschwendete und rief „Steck ihn jetzt in die Fotze und besame mich" Er rammte mir seinen Schwanz in die Muschi, drückte noch 2 mal harte Stöße in mich und schoss alles in mich hinein. Mit einer nun 6fach vollgespritzten Möse drehte ich mich von den beiden Fickern auf den Boden und brauchte nun erst mal eine kleine Pause. Die beiden Typen zogen sich an und gingen. Blieben noch Stefan und mein Bekannter aus dem Cafe. Ich sagte zu Stefan das ich bitte etwas trinken möchte, er möge mir doch bitte etwas holen. Das passte den beiden zwar nicht, standen sie doch mit hoch aufgerichteten Lanzen vor mir, aber sie fügten sich und Stefan zog ab in die Küche. Als er wiederkam saß ich auf dem Boden und der andere Typ kniete neben mir. Stefan gab mir das Glas und ich trank in tiefen Zügen. Dann sprach der Typ Stefan an „Ich habe grade mit Deiner Frau gesprochen, eigentlich bist Du ja jetzt dran. Ich habe nur leider nicht mehr viel Zeit weil ich gleich meinen Sohn abholen muss. Sie ist einverstanden dass wir die Regeln dadurch ändern müssen. Und da sie es etwas gemütlicher haben möchte, werde ich Deine Frau nun im Schlafzimmer durchziehen und sie eventuell auch dort schwängern. Du wartest bitte solange hier im Wohnzimmer" Bevor Stefan sich fassen konnte ob der Worte die er da hörte, war der Typ schon mit mir im Schlafzimmer verschwunden und die Türe war verschlossen. Doch da hatten wir offensichtlich die Rechnung ohne den Wirt gemacht. Stefan öffnete das Wohnzimmerfenster, stellte sich in den Fensterrahmen und sprang auf den Balkon des Schlafzimmers, und klopfte immer wieder an die Balkontür „Ey, Du Arsch,

ich bin dran, Hey ich bin dran" Er stand splitternackt mit einer Mordslatte vor der Balkontüre und musste zusehen wie der Typ mich im Ehebett fickte. Kurz bevor der Typ abschoss, drückte ich ihn von mir runter, sagte „Er hat recht", öffnete die Türe, ließ meinen Gatten herein, der kam auf mich zu, drehte mich in die Hündchen Stellung und meinte „wollen wir doch mal sehen wer hier wem ein Kind macht" dann drückte er mir sofort seinen Prügel ins Loch und begann mich ordentlich zu ficken, den Schwanz von dem Typ nahm ich in der Zwischenzeit in den Mund und verpasste ihm ein Blaskonzert, leider war mein armer Gatte mittlerweile wohl so geil das es keine 5 Minuten dauerte bis er heftig in mir kam. Ich freute mich schon auf eine achte Besamung als ich merkte das ich es mit dem Blasen wohl etwas übertreiben hatte, denn auch mein Vordermann war nun soweit, bevor ich ihn aus meinem Mund lassen konnte, pumpte er mir sein ganzes Sperma in meinen Schlund. So kam ich also noch zu einer Eiweißzwischenmahlzeit. Er bedauerte das zwar, entschuldigte sich auch noch, ich winkte aber ab und wies ihn an zu gehen. Kurz danach waren Stefan und ich allein „Und" fragte ich „was nun" „nix nun, ich hab Scheiße gebaut. Ich fand die ganze Sache zwar etwas übertrieben" sagte er „aber seine Strafe kann man sich nun einmal nicht aussuchen. Ich hab Deine Gefühle verletzt und wenn das der Preis dafür war, das unsere Ehe bestehen bleibt, dann musste ich ihn eben zahlen" „und was ist wenn ich wirklich schwanger werde?" „Dann ist das eben so, ich hab mehrfach in Dir abgespritzt, also wird das mein Kind, wenn überhaupt" Dann nahm er mich in die Arme, drückte mich und wir beide gingen duschen. Prolog: Ich bin schwanger geworden, wir haben einen 1jährigen Sohn. Ich habe irgendwann aus reiner

Neugierde einen Vaterschaftstest gemacht ohne das Stefan etwas davon weiß. Ich liebe die kleine Jessica mittlerweile wie meine eigene Tochter. Der Vaterschaftstest liegt ungeöffnet in einem Bankschließfach. Ich hatte als er kam und ich habe auch heute überhaupt kein Interesse mehr diesen zu lesen. Wir sind eine glückliche Familie mit 2 Kindern und so bleibt das hoffentlich auch!!

ENDE